# 國際政治夢工場

看電影學國際關係

VOL. I

沈旭暉 Simon Shen

MOVIE

&

INTERNATIONAL

RELATIONS

# 自序

　　在知識細碎化的全球化時代，象牙塔的遊戲愈見小圈子，非學術文章一天比一天即食，文字的價值，彷彿越來越低。講求獨立思考的科制整合，成了活化硬知識、深化軟知識的僅有出路。國際關係和電影的互動，源自這樣的背景。

　　分析兩者的互動方法眾多，簡化而言，可包括六類，它們又可歸納為三種視角。第一種是以電影為第一人稱，包括解構電影作者（包括導演、編劇或老闆）的政治意識，或分析電影時代背景和真實歷史的差異，這多少屬於八十年代興起的「影像史學」（historiophoty）的文本演繹方法論。例如研究美國娛樂大亨霍華·休斯（Howard Hughes）在五十年代開拍爛片《成吉思汗》（*The Conqueror*）是否為了製造本土危機感、從而突出蘇聯威脅論，又或分析內地愛國電影如何在歷史原型上加工、自我陶醉，都屬於這流派。

　　第二種是以電影為第二人稱、作為社會現象的次要角色，即研究電影的上映和流行變成獨立的社會現象後，如何直接影響各國政治和國際關係，與及追蹤政治角力的各方如何反過來利用電影傳訊。在這範疇，電影的導演、編劇和演員，就退居到不由自主的角色，主角變成了那些影評人、推銷員和政客。伊朗政府和美國右翼份子如何分別回應被指為醜化波斯祖先的《300壯士：斯巴達的逆襲》（300），人權份子如何主動通過《殺戮戰場》（*The Killing Field*）向國際社會控訴赤柬的大屠殺，都在此列。

　　第三種是以電影為第三人稱，即讓作為觀眾的我們反客為主，

通過電影旁徵博引其相關時代背景，或借電影激發個人相干或不相干的思考。近年好萊塢電影興起非洲熱，讓美國人大大加強了對非洲局勢的興趣，屬於前者；《達賴的一生》（*Kundun*）一類電影，讓不少西方人被東方宗教吸引，從而改變了他們的生活和世界觀，屬於後者。

　　本系列提及的電影按劇情時序排列，前後跨越二千年，當然近代的要集中些；收錄的電影相關文章則分別採用了上述三種視角，作為筆者的個人筆記，它們自然並非上述範疇的學術文章。畢竟，再艱深的文章也有人認為是顯淺，反之亦然，這裡只希望拋磚引玉而已。原本希望將文章按上述類型學作出細分，但為免出版社承受經濟壓力，也為免友好誤會筆者誤闖其他學術領域，相信維持目前的形式，還是較適合。結集的意念有了很久，主要源自多年前看過美國史家學會策劃的《幻影與真實》，以及Marc Ferro的《電影與歷史》。部份原文曾刊登於《茶杯雜誌》、《號外雜誌》、《明報》、《信報》、《AM730》、《藝訊》、《瞭望東方雜誌》等；由於媒體篇幅有限，刊登的多是字數濃縮了一半的精讀。現在重寫的版本補充了基本框架，也理順了相關資料。編輯過程中，刻意加強文章之間的援引，集中論證國際體系的整體性和跨學科意象。

　　香港人和臺灣人，我相信都需要五點對國際視野的認識：
一、國際視野是一門進階的、複合的知識，涉及基礎政治及經濟等知識；
二、國際視野是可將國際知識與自身環境融會貫通的能力；
三、國際視野是具備不同地方的在地工作和適應能力；
四、國際視野應衍生一定的人本關懷；
五、國際視野不會與其他民族及社會身分有所牴觸，涉及一般人的

生活。

　而電影研究，明顯不是我的本科。只是電影作為折射國際政治的中介，同時也是直接參與國際政治的配角，讓大家通過它們釋放個人思想、乃至借題發揮，是值得的，也是一種廣義的學習交流，而且不用承受通識教育的形式主義。

　笑笑說說想想，獨立思考，是毋須什麼光環的。

# 目次

300壯士：斯巴達的逆襲

| 時代 | 公元前480年 |
| --- | --- |
| 地域 | 古希臘斯巴達邦 |
| 原著 | 《300》（5卷）（Frank Miller/ 1998） |
| 製作 | 美國／2007／117分鐘 |
| 導演 | Zack Snyder |
| 演員 | Gerard Butler/ Lena Headey/ David Wenham/ Dominic West/ Rodrigo Santoro/ Andrew Tiernan |

戰狼300

# 怎樣才算傷害伊朗人民感情？

　　畫面華美得奢侈的《300壯士：斯巴達的逆襲》成為話題電影，最應感激的不是十年前出版的原著漫畫，也不是四十五年前的舊版《斯巴達三百壯士》（*The 300 Spartans*），而是指控電影對「現代波斯」進行心理戰的伊朗總統馬哈茂德・艾哈邁迪內賈德（Mahmoud Ahmadinejad）。電影雖然借用公元前480年斯巴達和波斯的溫泉關之戰（Battle of Thermopylae）為背景，但明顯只是漫畫的借題發揮，而且不像1962年的原版，連起碼的劇情也欠奉。伊朗人感情被傷害的原因也就很簡單：他們自認的祖先被醜化、妖魔化，斯巴達王列奧尼達一世（Leonidas）滿口自由，活像美國對伊朗的挑釁；而這場戰役間接保存了希臘文明元氣，又間接傳承到今日的美國文明。假如只是這樣，伊朗人倒是無須擔心的。可惜，不是。

## 歷史英雄狗雄都莫問出處

　　不少文明古國即使和今日國家的地理位置相近、名稱相似，也可以毫無血緣關係。古文明的埃及人已全數絕種，現代埃及人和路過金字塔的拿破崙（Napoleon Bonaparte）一樣，只是雀巢鳩佔，《埃及王子》（*Prince of Egypt*）為摩西批評法老王，是否侮辱埃及阿拉伯共和國？不少民族經過大遷徙，歷史面目變得模糊，《博物館驚魂夜》（*Night at the Museum*）把匈奴王阿提拉（Attila the Hun）拍成只懂五馬分屍的蠻人，應算是侮辱西匈奴輾轉建立的匈牙利，還是已融化匈奴的漢人？不少強權祖先文明化以前，開宗明義都是蠻人、盜賊，《亞瑟王》（*King Arthur*）的蠻人部落就是英國共同祖先，毀滅羅馬帝國的更是法德等國的野蠻老祖，電影對他們絕不客氣，那又如何？英格蘭文明化以後，出了一個阿佛烈大帝（Alfred the Great），最大功勞是抗擊海盜維京人建立的殖民軍，那以他之名開拍的電影，豈不是挑撥英國和丹麥的關係？

　　伊朗自稱波斯之子，同樣只是現代意義的民族宣傳掛帥，特別是前國王巴勒維（Mohammad Reza Pahlavi）1971年搞過一場揮霍無度的無厘頭「波斯帝國立國2500年慶典」，用來為他自己的伊朗民族主義承先啟後，也為「欲蓋彌彰」的定義作出了最佳詮釋。其實波斯文明的繼承人眾多，北印度和部份希臘城邦勉強也算得上是遺產承繼人。美伊都好，借故諷今，沒有自己對號入座，不成的。

## 波斯王薛西斯一世的「世界主義」

其實，用心點看，《300壯士：斯巴達的逆襲》的波斯形象並不太壞，起碼不會比古代歷史學家希羅多德（Herodotus）的第一手原著更壞。波斯國王薛西斯一世（Xerxes）重用各式軍隊，有黑有白、有男有女、有巨人有駝背、有忍者有大象，還有眾多「幽靈戰士」（似乎只是皮膚病患者），史載包括了一百多個不同種族、四十六個屬國，反映當時波斯帝國信奉國際主義，尊重軍隊內文化習慣的和而不同（否則不會容許奇裝異服），在接受宗主權以外，就沒有強逼境內人民改變生活模式。如此優良傳統，大概是受了當時最流行的講求「自由意志」的拜火教（Zoroastrianism）影響，後來也被阿拉伯帝國的伊斯蘭文化繼承，是以日後的穆斯林對境內人民相對寬鬆，一般容許以稅收換取信仰自主，比起同期的歐洲狂熱宣教政體，是進步的。波斯王賞識斯巴達的勇武，容許對方保留最大自治權，甚至沒有要求像香港回歸那樣「換旗換督」，假如──當然只是假如──斯巴達王接受，也許比後來希臘城邦完全臣服於馬其頓的亞歷山大大帝更體面。既然希臘人把亞歷山大當作自己人、中國人把成吉思汗納入自己歷史，接受波斯主權的斯巴達後代，說不定，也可以把波斯人當作同志，屆時薛西斯一世就是具有前瞻性的「種族融合領袖」。他悍然發動戰爭，說的是為父報仇，實在是看上地中海的海權，如此超前的古代大世界眼光，比起當時只有興趣當海盜的希臘諸城邦，不可同日而語。

相反，斯巴達由國王開始就鄙視知識，議會可以算是剝削奴隸的封建組織。列奧尼達一世將雅典哲學家和同性戀者並列、繞過國

會程序出兵、刻意曲解「神意」，都可以是影射布希（George W. Bush）無視學者意見、繞過聯合國出兵伊拉克，或諷刺新保守主義者對道德重整的執著、以輸打贏要的態度看待上帝。放開點吧。

## MIME網絡與狂人總統口中的「心理戰」

　　伊朗總統也不是直接說美國醜化國人，只是說電影是對伊朗的「心理戰」。這是高了一個層次的批評，有研究價值，而心理戰的確是911後的熱門題目，賓拉登（Osama bin Laden）在半島電視臺獨家放映的錄影帶，就被美國說成是心理戰。當然，這樣的指控可以很莫須有：正面評價波斯，也可以是麻痺敵人的心理戰。問題是，好萊塢是否有義務／能力執行美國政府的戰令？

　　911後，美國學者德里安（James der Derian）提出了開始廣為流傳的「MIME網絡」概念，把從前主宰美國的「軍事工業行政集團」（即「鐵三角」）擴大為「軍事工業行政媒體娛樂集團」（Military-Industrial-Media-Entertainment Network，即「鐵五角」），認為今天要影響國策不能像六十年代那樣高壓，政府也從新聞失控的越戰吸取教訓，懂得吸納媒體大亨和娛樂大亨進入權力核心。911後，好萊塢行政人員曾和白宮官員在比佛利山莊開會，白宮要求好萊塢「效法支持二戰的方式為反恐戰作出貢獻」，主事者都慨然承諾配合。後來國防部又在南加州大學召集娛樂工作者，商談反恐大計，與會人士主要是電影和電視編劇、紀錄片和主流電影導演，包括《火爆浪子》（*Grease*）導演Randal Kleiser、《火線追緝令》（*Se7en*）導演David Fincher、MTV大師Spike Jonze等。這條輿論控制管道，明顯在911後被強化、固化、布希化，而且，也被媒體刻意隱瞞，因為媒體也是

「鐵五角」新成員之一。在另一條吸納戰線，拍了「正面」宣傳電影《受難記：最後的激情》（The Passion of the Christ）的梅爾·吉勃遜（Mel Gibson），則一度被共和黨右翼相中取代阿諾·史瓦辛格（Arnold Schwatzenegger）擔任加州州長。《300壯士：斯巴達的逆襲》導演Zack Snyder原可以理直氣壯地說一切改編自漫畫、一切為市場，他卻偏偏可疑地說什麼相信電影反映了九成歷史真相，延請原來已成了古物的歷史學家支持，越描越黑。電影開拍的時候，可能一切無關政治，畢竟拍一套納粹式宣傳電影費時失事、吃力不討好；但電影上映時如何恰當地公關一下，導演和製片人卻會從「鐵五角」內部得到提點，這就夠了。

## 納粹美學的最高境界？

伊朗人民的感情，並非政治閱讀《300壯士：斯巴達的逆襲》的重點，但這也不代表電影沒有政治意涵。不少美國左翼評論員認為電影宣揚「納粹審美觀」，間接影響國內輿情，這才是終極「干政」。所謂「納粹審美觀」，就是希特勒（Adolf Hitler）提倡的藝術品味，著名女文化學者蘇珊·桑塔格（Susan Sontag）曾予以詳細研究，認為這觀念的崇拜者首先歌頌健碩的男體。這就對了，天體電影曾在戰前德國大為盛行，《300壯士：斯巴達的逆襲》三百半裸男的視覺效果猶有過之，而且毫無必要，須知舊版三百壯士都是穿密實盔甲的，一點也不肯露。納粹又將無須思考的埋身格鬥浪漫化，《300壯士：斯巴達的逆襲》自然是近年肉搏特寫最多的古典大片。如此審美，自然有不少副作用，且不論同志是否對電影的電腦掃描肌肉產生反應，斯巴達男同性戀確是流行、乃至被鼓勵的，《300壯士：斯巴達的逆

襲》有一幕安排波斯女同性戀者表演接吻，似乎暗示三百壯士不會沒有男同志，愛男人的不止是列奧尼達一世口中的雅典人。死亡崇拜也屬於同一審美觀，這電影的死亡意識濃厚得可比二戰日本皇軍的「求戰死」。

　　希特勒弘揚納粹美學的目標只有一個，就是以「生物學」論證優生學說和人種菁英主義。當年納粹德國甚至有定期性愛實驗，研究哪種姿勢能生出最卓越的下一代，「科學性」地考據老漢推車會否比觀音坐蓮更能製造未來戰士。在《300壯士：斯巴達的逆襲》，斯巴達菁英主義隨處可見，挑選精壯嬰兒存活的作風優生得令人咋舌。同胞淪為叛徒的原因，居然是他擁有一個違背優生傳統的駝背，舊版電影的叛徒卻是正常士兵，因為祖先的恩怨情仇才走到波斯陣營，這樣的改動難道毫無所指？難怪三百壯士一律是白人，斯巴達境內數目龐大的奴隸被按下不表，民族之單元，與波斯恰恰相映成趣，似乎導演的拍攝品味和希特勒所見略同。最後，三百壯士實在是「必須」戰死的，這並非單單因為什麼「斯巴達人沒有投降傳統」的咆哮，而是法律不容許，所以在信史，士兵刻在戰場的遺言從來沒有多少英雄氣概，反而是「陌生的過客，請告訴斯巴達，我們遵守了她的法律，戰死於此」，擔心的是同胞不知道他們守法，峻法的僵化，教人想起陳勝、吳廣揭竿的背景，以以及納粹後期對軍人監控的嚴刑。當然，直接指電影歌頌納粹是荒謬的，但「納粹美學」不同「納粹主義」，猶如「伊斯蘭主義」之不同「伊斯蘭」，一直是獨立生存的體系，英國浪漫主義詩人拜倫（George Byron）熱烈歌頌溫泉關之戰，傳播帶有種族傾向的審美觀，也可以算是先驅。假如陶傑譯為「阿馬顛渣」的艾哈邁迪內賈德通過電影的美學，明白部份美國人依然擁抱優生主義，感到擔心，他倒不是純粹的憂天伊人。

# 小資訊

延伸影劇

《斯巴達三百壯士》（*The 300 Spartans*）（美國／1962）
《亞歷山大帝》（*Alexander*）（美國／2004）

延伸閱讀

*Thermopylae: The Battle that Changed the World* (Paul Cartledge: Overlook Hardcover/ 2006)
*Virtuous War: Mapping the Military-Industrial-Media-Entertainment Network* (James der Derian: New York/ Westview Press/ 2001)

墨
攻

*A Battle of Wits*

| | |
|---|---|
| 時代 | 公元前370年 |
| 地域 | 中國（戰國時代）——趙國／燕國 |
| 製作 | 香港／2006／133分鐘 |
| 導演 | 張之亮 |
| 演員 | 劉德華／范冰冰／王志文／安聖基／／吳奇隆／錢小豪 |

墨
攻

# 西方傳奇對墨家大滲透

　　提起中國電影「與國際接軌」，主流大眾也許想到《英雄》、《神話》等（成本）大作，非主流小眾推出賈樟柯在影展抗衡，難得張之亮的《墨攻》同樣以春秋戰國為背景，卻介乎兩者之間。由於它改編自酒見賢一創作的日本小說（和隨後的漫畫），不少內地評論都提及其悲劇主角革離可能是日本「最後武士」西鄉隆盛（Saigo Takamori）的形象投射，電影「對日本侵華合理化的隱喻」，也難逃成為網絡憤青話題這一劫。無論漫畫是否有日本原罪，墨家思想本身，依然是中國古哲學與世界思想接軌的好題材，這個接軌手術在民國期間達到頂峰，例如梁啟超自稱「墨痴」，號召國民要「墨學西學並重」，胡適則公然主張以墨學為本，移植西方哲學於中國土壤。筆者也是在美國首次較詳細地接觸墨子，當時上一位名叫Ann-ping Chin教授的課，她是耶魯漢學家史景遷（Jonathan Spence）的前度研究生、現任妻子兼近親繁殖的同僚。學生時代種種觀察墨家的西方角

度，再次從電影《墨攻》潮涌而來，和真正的墨家既有吻合，也有穿鑿附會。

## 正史「墨家超限軍」確有女兵

電影女主角（親兵首領范冰冰）被影評公認為畫蛇添足的老套，但她的存在其實是合理的，起碼比其他無緣無故出現性感女主角的中國電影符合正史，因為墨家確是提倡用女兵。墨子傳播「非攻」的主要途徑，就是讓主攻的一方體會「攻」的難度，所以畢生研究類似「超限戰」的戰術，凡是用得上的人和物，都被用來守城，不惜打破當時種種約定俗成。根據正史記載，墨子教導將婦女編成軍旅，還要釋放犯人來充軍守城、鼓勵百姓勤於製造糞便以破火攻、利用老人小孩巡邏監察內奸，他們的行徑和巴勒斯坦自殺式炸彈只是一線之差，特別在日本人筆下，很容易變成二戰的神風特攻隊。對美國來說，這可算有潛在恐怖主義傾向。日本漫畫大結局更描述墨者以原始「生化武器」（蝗蟲）進攻，比正史去得盡百倍。

墨家軍的女兵似乎獲得和男兵完全相同的待遇，雖然只屬戰爭時期的非常舉措，但也成了女性提升社會階梯的渠道。《墨子‧備城門》：「女子到大軍，男子行左，女子行右」，一左一右，幾乎平起平坐。從這角度看，《墨攻》的女親兵恰如其分地反映了墨家的超限戰思想，而且已比正史的墨家理想國多了不必要的男女之見──假如電影的「墨者革離」是正宗「墨者」，根本不應嘗試限制女兵守城的範圍，也毋須避忌和女兵相戀，因為墨家的「義」和「兼愛」，是超然的，是不會受區區一名女流影響的，既然愛一個女人和愛一碗飯沒有分別，又有什麼需要避忌不吃飯？不過話說回來，假如墨者不是劉

德華、而是日本漫畫原著那個禿頭胖子，又怎會有人愛？

## 希臘哲學家阿基米德也守敘拉古城

　　除了有親切的「婦解先進思想」，《墨攻》尚有許多特徵，會讓國際觀眾感到親切。西方歷史學家有時間若觀看這電影，很可能驚訝於墨子和古希臘哲學家阿基米德（Archimedes）經歷的相像，恰似失散的孿生兄弟。阿基米德不但以各種科學和數學學問馳名（不少香港學生依然詛咒「阿基米德定律」），同時也是一名哲學家；墨子則是反其道而行，由哲學家做起，為了理念才研究實用科學，賣點就是比日漸僵化、形式化和無聊化的儒家實用得多。阿基米德雖然沒有墨子「兼愛」的堅持，但也和墨家軍一樣，曾友情客串守城，而且還非常專業。

　　事源阿基米德是西西里島的敘拉古王國（Syracuse）人，這個小國先天缺乏自衛實力，北非商業大國迦太基興起後，被逼向遠方的異族朝貢，因而開罪了原來的太上皇羅馬，被羅馬大軍討伐。為此敘拉古國王征召阿基米德，要他不斷發明新武器守城，阿氏也不負所托，發明了吊起敵人戰艦的「起重機」、利用光學反射陽光燃燒敵船的「巨鏡器」、《墨攻》常用的投石器等，就像革離堅守只有士兵三千的梁城，創意和墨子東西輝映，超現實得叫羅馬人歎為觀止。後來敘拉古還是城破，阿基米德「串」一名羅馬士兵後斬殺，成了悲劇英雄，比《墨攻》的革離退場得更悲壯。

## 「劉華式義氣」只屬反兼愛騎士

不過東西古賢的默契，並非必然。另一些從《墨攻》順手拈來的例子雖然同樣能勾起非華人好奇，卻對真正的墨家多有扭曲，只是我們（也許還包括那位改編的日本人）不留神而已。例如電影的趙軍主將巷淹中和革離惺惺相惜，在戰場從容下棋，雖然源自正史墨子（為捍衛小國宋國）和魯班師傅（效力強國楚國）的一幕戰棋，以及魯迅以之改寫的短篇小說《非攻》，但更似中世紀十字軍東征的騎士精神。可是，騎士精神和兼愛非攻其實是不同的，乃至是相反的。

墨子原來說的兼愛，泛指和儒家「親疏有別」相反的無差等的愛，所以才有「無父無君」那類批評，恍若早期對共產黨「共產共妻」的黑描。可是發展下來，墨子的兼愛卻逐漸變成以江湖義氣表達的另一種愚忠，也就是變回有差等的愛。墨家在戰國中後期最戲劇性的一幕，就是以孟勝為首的180多名墨家領袖因為不能為朋友捍衛城邦，決定集體為託付城池的朋友殉難，效果相當震撼，但也被史家批評為「以小義忘大義」。日本漫畫描述的墨家虛構總部「大禹殿」，和墨家領袖一代傳一代的真有其事「鉅子制」，都相當由上而下一條辮，和特區政府一樣，官僚、臃腫而又不見得運作順暢，是電影兼愛思想的一個大漏洞。《墨攻》的革離對朋友包袱甚大，對難友和舊部很有義氣，像一名遊俠，很適合唸「我是沒有腳的雀仔」一類臺詞，但其實已偏離了兼愛的原義，就和那位「鉅子」孟勝一樣，也像主角劉德華慣常在港產片飾演的「劉華式義氣」角色一樣，浪漫得像《劫後英雄傳》（*Ivanhoe*）的歐洲騎士──歐洲騎士是封建階級制度的根基，是不可能「兼愛」的。

## 勤苦儉樸不等於印度耆那教

　　電影不斷以粗衣麻布的形式主義「演繹」墨家思想，令墨者遠遠看來就像苦行僧，漫畫版的革離更動不動全身赤裸修行，造型和中世紀歐洲避世修道院教士毫無分別，這又難免讓人有先入為主的誤會。其實墨子「尚儉」，只是為了和儒家打對臺地「非儒」、「非樂」、「非禮」（不浪費資源於無謂禮樂）、「明鬼」（以對抗儒家的「未能事人焉能事鬼」），這主要是基於效益主義的考慮，例如節省物資，以及不讓助人者被授予「別有所圖」的口實，而不是利用節儉來提煉個人思想修為。因此當年的美國大學老師就認為，墨家其實算是邊沁（Jeremy Bentham）的效益主義學派（utilitarianism，另譯功利主義）成員。

　　假如西方觀眾熟悉各地宗教而沒有聽過墨家，可能會認為墨家是印度耆那教（Jainism）那樣的苦行宗教，那就是更大的誤會。相傳耆那教第24始祖大雄（Rishabha，「偉大的英雄」，不是叮噹的朋友）為了苦行修為，終日全身赤裸，相信裸體是「不牽掛」教義的表現，讓蒼蠅在身上繁殖而不願將之驅走，至今剩下的耆那教徒還有「天衣派」和「白衣派」之分──天衣派就是以「天」空為「衣」服，依舊提倡裸體修行，相信唯有將一切財富衣物都捨棄，才能提昇修行功力。時至今日，裸僧已成為耆那教商標，有時更有印度警察護送他們行法，近年也就無可避免成為遊客拍照對象。《墨攻》將「效益型節儉」和「哲學型節儉」混為一談，看似提升了墨家的宗教層次，但相較起耆那教徒的種種特異行徑和其背後理念，例如拿著塵拂驅趕蒼蠅、或戴上「耆那口罩」防止呼吸時傷害空氣中的微生物，墨

家同樣作為貧民的哲學，就顯得極入世、實用。

　　然而墨家思想還是沒落了，電影借「梁王」（在原著漫畫只是一個小城主）之口說出主要原因：太理想化了。但我想，理想不理想還不是最大問題，問題是像革離那樣的無私，同時在其他人眼中就成為巨大的自私，這就像一個母親挾「無私的母愛」對子女呵懷備至，而不理別人是否受，其實，也可以看作很自私。這樣的吊詭未解決，怎能後有來者？

## 由墨到楊的第歐根尼俱樂部

　　凡此種種，又教人想起《福爾摩斯探案》一篇〈希臘譯員〉（*The Adventure of the Greek Interpreter*），裡面有一個「第歐根尼俱樂部」（The Diogenes Club）。這個俱樂部的會規十分特別：會所絕對禁止說話，對在場其他會員絕不能注視，讓人毫無拘束閱報休息，犯規三次被逐出會。俱樂部成立的目的，是讓自閉的人也能享用會所。一方面不喜歡說話，另一方面又要和社會維持聯繫，大概會員習慣 被人犬儒地看待，才以古希臘犬儒哲學代表人第歐根尼（Diogenes）命名自嘲。這俱樂部的創辦人是福爾摩斯親哥哥，小說說他比弟弟更聰明，但成不了名偵探，因為沒有野心、也懶得求證。我當時就想：這是否應是聰明的一部份？墨家的智者見不及此，是否太蠢了？

　　第歐根尼是誰？此人聲稱人應像狗一樣生活，以不顧尊嚴著稱，例如當眾手淫，穿破衣服住在一個大木桶。亞歷山大大帝拜訪他，問他有什麼可以效勞，「無不應允」，第歐根尼叫大帝「站開點，不要擋住我的陽光」。他的資產原來還有一個水杯，直到一天，

他看見小孩在泉水邊彎腰雙手捧水喝，覺得被「大」了，很羞家，就把僅有的財物丟掉。有人認為，他的思想是一個智者，有人認為虛偽無限。

到了網路時代，什麼都有長尾效應，中國互聯網也出現了一個「第歐根尼俱樂部」。網上俱樂部自不會不讓人留言，唯一規矩卻是不讓網友說「網路暴民」的話，所以並不向所有人開放，會員不能自己加入，需註冊會員提名，再由五人組成的「委員會」審批其自我介紹，準則就是內裡顯示的文字能否保存論壇的質素和理性，全數通過，申請才有效。既要在網上這公共空間和陌生人討論，又不敢輕易接受外人，他們預料被人犬儒地看待，也以第歐根尼命名自嘲。

三個第歐根尼作風不同，但成因一樣，都是在建構一種自我孤立的方式，來面對犬儒的大多數，而他們此前不少都相信自己很無私。中國有句成語叫「非楊即墨」，中文老師說可以和「非黑即白」通用，因為楊朱和墨子曾是戰國初年最盛行的兩家，令儒家既羨且妒。其實，這與「非黑即白」是不同的，因為還含有深層辯證。墨子主張無差等的愛，要求完全掏空自己，大家看《墨攻》也知道；楊朱則主張「拔一毛而利天下不為」，鼓吹利己主義，就是因為「舉天下富於一身而不敢」，討厭說無限理念為公為民真誠為港人的「墨式人」，認為人人個人主義，世界最美好，他的自私，又返而變成偉大的無私。俱樂部由墨到楊的過程，值得深思。當然，這些都是比喻，都是metaphors，明白我的人，會明白我的意思。

# 小資訊

延伸影劇

　　《英雄》（中國／2002）

　　《劫後英雄傳》（*Ivanhoe*）（美國／1952）

延伸閱讀

　　《墨子》（宋志明、李新會：香港／中華書局／2001）

　　《墨子考論》（秦彥士：成都／巴蜀書社／2002）

時代　公元180年
地域　羅馬帝國
製作　美國／2000／155分鐘
導演　Ridley Scott
演員　Russell Crowe/ Joaquin Phoenix/ Connie Nielsen/ Oliver
　　　Reed/ Ralf Moeller/ Richard Harris

神鬼戰士
*The Gladiator*

帝國驕雄

# 賢君昏君多面觀

　　六、七十年代，好萊塢出產了不少《龍虎群英》（*The Fall of the Roman Empire*）、《萬夫莫敵》（*Spartacus*）一類以古典帝國為背景的古裝大製作，繼後一度式微，近年復甦全賴2000年《神鬼戰士》的成功。然而《神鬼戰士》佈局比前作還要簡單、也更為誤導，雖然算是「半如實」地塑造了昏君康莫德斯（Commodus），卻也半杜撰了羅馬帝國由盛而衰的關鍵史。

## 古代的「民主與反民主鬥爭」？

　　根據電影，康莫德斯謀殺老父皇繼位，倒行逆施，迫害主角麥希穆斯（Maximus）將軍，變態亂倫，並且「反民主」，登位一、兩年後就死在角斗場，之後卻像是迎來太平盛世。根據史實，康莫德斯的父親是羅馬最優秀的皇帝之一、「五賢君」時代最後一人，他的前

任都像傳說中的堯舜禪讓那樣，選擇賢人為繼子繼承帝位，但他卻千方百計憑藉個人聲望捧康莫德斯上位，死前三年就為不肖子加冕為「共同皇帝」，為扶爛泥上牆可謂嘔心瀝血、機關算盡。康莫德斯在位長達12年，死後羅馬陷入皇帝幾乎一律不得善終的「三十暴君時代」，比他的管治更糟。電影說老皇有意把主角收為繼子、讓他繼位，再通過他「還政於民」，交由元老院「再造共和」，康莫德斯的政變則代表「獨裁」勢力，並勾結部份元老叛變⋯⋯這一切，完全是現代語言的胡說八道。

要了解康莫德斯如何得以繼位，我們必須了解他那位睿智父親：馬可・奧理略（Marcus Aurelius）──明白了他的思想體系，我們就能明白從大歷史角度，所謂賢君、昏君，其實都各有不可自主性，都代表不同的社會趨勢，能掌控的未來其實不多。假如美國人只能以民主、人權、自由一類現代話語了解古代，這樣的藝術加工，實在不比內地電影的一切愛國高明。

## 斯多葛派皇帝不同於正常皇帝

奧理略之所以名垂青史，並非因為他文武雙全、統治黃金時代的羅馬，而是因為他是古代首屈一指的哲學家。戰爭期間，他將自己沉思的自言自語寫成名作《沉思錄》（*Meditations*），被後世奉為斯多葛派（Stoicism）經典，《神鬼戰士》皇帝寫書的場景大概就是在寫這部作品。斯多葛派是古希臘重要哲學流派之一，和柏拉圖傳下的政治理想主義、主張及時行樂的伊比鳩魯主義（Epicureanism）都不盡相同，特別著重個人理性的修煉，以此自處於痛苦的人生。

有趣的是斯多葛派和東方古典哲學卻有頗多暗合。例如它提出

以理智控制感情、減低喜怒哀樂對生命的影響，就頗有佛家的影子，也像君主立憲制國王自我要求。它主張遵從自然的本性和整體生活，有消極的一面，這又似道家的「道」。它認為人對社會群體有義務，對人服務應不問報酬、不求聞達，律己要嚴、律人以寬，幾乎是墨家翻版。綜合上述思想，斯多葛派哲人既有崇高的道德要求，又意識到一己自我的無能為力，宿命味道甚濃，卻還是要盡力做好份內之事。電影說奧理略寫信予兒子，列出當皇帝的四項要求：智慧、公正、堅忍、節制，這些都是斯多葛派的要求，卻不是對一般皇帝的要求。歷史上的斯多葛皇帝無出奧理略其右，一般有這些思想的人情願當吟遊詩人、當俠丐，也不願接受皇帝這「苦差」。電影沒有介紹的是康莫德斯自小到大都在父皇聘請的斯多葛老師教育下長大，越讀越壓抑，這是他日後執政火山爆發的主因。

## 哲學家皇帝的接班宿命

　　奧理略既然是這樣一個哲人，甚至會在發表施政報告時「附送」哲學報告予昏昏欲睡的大臣和議員，相信自己的堅忍能助子成材，他就不可能像電影那樣，直接得出「康莫德斯不適合統治」的結論；他既然刻意為兒子物色一流老師，讓他自小習慣治國、二十未出頭就成為皇帝，自然也不可能相信共和制度挽救國家，反而意識到皇帝由軍官挑選終會導致軍隊亂政，不可能每次都找到明君。一方面他律人以寬，寧願相信兒子善的一面，正如他情願相信不斷外遇的皇后「賢良淑德」，並在她死後立她為神。另一方面，他希望有繼承哲學道統的人承繼皇位，又不可能培養打仗的將軍為斯多葛派哲人（將領才不聽他講道），除了兒子以外，其實無可選擇。於是哲學接班人和

政治接班人合二為一，康莫德斯繼位時當仁不讓、毫無爭議，這被歷史學家看成是奧理略英明一世的最大失誤。

　　但奧理略真的對康莫德斯的侷限毫無所聞嗎？這似乎是不可能的，就是中國晉武帝司馬炎要扶植智障兒子司馬衷，也不可能沒有從臣子口中得知寶貝兒子的弱智程度。然而在智者眼中，眾生的庸俗很實在難判辨賢愚，正如大學教授不懂分辨兩個嬰兒的操作，大律師不知道什麼是塘水，又怎能分辨應徵當議員助理的塘魚素質？真實的奧理略，可能就是以角色扮演的RPG心態自處，眼中一切都是過眼煙雲，帝國的未來在他而言，不過是一場實驗，無論結果，一切都會灰飛煙滅。就算他知道康莫德斯可能在自己死後變臉，也似乎樂於接受這樣的宿命。以下是奧理略的名言：「無意義的展覽，舞臺上的表演，羊群，獸群，刀槍的訓練，一根投向小狗的骨頭，一點丟在魚塘裡的麵包，螞蟻的勞作和搬運，嚇壞了的老鼠的奔跑，線操縱的木偶，諸如此類。那麼，置身於這些事物之中，表現出一種良好的幽默而非驕傲，就是你的職責。」前段那堆物件，大概就是他日夕相對的劣質政客、嘍囉、傀儡、馬屁家、口號怪、卡片人。

## 史家吉朋對昏君充滿偏見？

　　康莫德斯真是一個昏君、暴君嗎？答案似乎是肯定的。但他是先天性暴君嗎？答案卻似是否定的。事實上，他登基後的頭三年政績尚可，依然重用父親老臣，國民也被這位外貌俊朗、力大無窮、愛好參與格鬥的年輕皇帝魅力感染，這段蜜月期在電影完全欠奉。康莫德斯更不是如電影所說，只是為求提高「民望」或對主角復仇才「出術」參加格鬥，而是真的愛好這項平民運動，雖然自己必定全副武

裝、對手只能赤身裸體，但始終算得上親力親為。可以想像，也不是沒有平民對皇帝帶來的新尚武國風感到滿意。只是後來發生一宗他姊姊策劃的流產政變（就是電影所說那位和康莫德斯有染的姊姊），新皇帝對一切失去信心，才對所有舊人無限猜忌，殺了一批又一批名人，包括電影主角麥希穆斯。可惜《神鬼戰士》將康莫德斯看成從小到大一無是處的低能兒，毫無交代其心路歷程的轉折，似乎他一出生就是暴君尼祿（Nero Claudius Caesar Augustus Germanicus）、卡里古拉（Caligula）的料子。

再深究一點，康莫德斯在流產政變後的所作所為，是否毫無正面效果，也只是懸案一件。他的負面形象，幾乎完全來自應該歷史學家吉朋（Edward Gibbon）的名作《羅馬帝國衰亡史》（*The decline and fall of the Roman Empire*），但吉朋自己在著作也承認：可能太一面倒受反康莫德斯言論影響。他對其他羅馬暴君、昏君的描述乏善可陳，似乎對康莫德斯有過份一刀切的偏見。從大歷史觀看，康莫德斯時代，也可算是超前的「革命」。他排擠、甚或屠殺電影主角一類高級地方軍官，可以看成是羅馬帝國中央集權、打擊地方主義的嘗試，正因為他的「改革」失敗，羅馬才四分五裂、變成《龍虎群英》結尾的軍閥混戰、以及軍人拍賣皇位的真實鬧劇。他希望得到全國人民崇拜，自稱「新太陽」和「羅馬大力神」（Hercules），固然有電影介紹的個人心理毛病，但這其實也和古埃及著名改革法老王、相貌酷似貓王（Elvis Presley）的阿肯納頓（Akhenaten）一樣，都是希望製造新的崇拜重心，加強國家向心力，和興起的一神論基督教一較長短。他打擊元老院議員，反映了當時社會對民主低效的不滿、對貴族階層揮霍的反感，畢竟當時羅馬世界已和平一百年。這些「強政厲治」，不是完全沒有社會代表性和民意基礎的，正如近代一些反民主政權，

也是由局部民意支撐。《神鬼戰士》浪費了康莫德斯這個深度人物，又浪費了奧理略這個哲學賢君，把一切歸因於民主與反民主、集權與國會、好人與壞人的摩尼教鬥爭，實在好萊塢得過份，也可見就算布希未上臺，「布希主義」（Bush Doctrine）的基礎，已根深柢固。

## 布希主義

　　美國總統小布希在 2002 年 6 月 1 日的西點軍校畢業典禮演說上，提出他的新戰略，被歸納為「布希主義」，主要有三大要素：美國必須保有先制攻擊（preemptive strike）的權力；美式民主價值是值得推廣（特別是中東）的普世價值；美國保持最強軍備，令軍備競賽成為過去，未來國際的決勝戰場將限制在貿易活動。學界大致認為布希主義有四個特徵：一、國內政治型態決定外交政策；二、對重大威脅採取新的且強而有力的政策，例如「預防性戰爭」（preventive war）作為應對手段；三、必要時可採取單邊行動；四、美國強大力量的展現是維持國際間和平與穩定的必要之舉。

## 小資訊

延伸影劇

　　《龍虎群英》（*The Fall of Roman Empire*）（美國／1964）
　　《風雲群英會》（*Spartacus*）（美國／1960）

延伸閱讀

　　*The History of the Decline and Fall of the Roman Empire* (Edward Gibbon: London/ Chatto and Windus/ 1963)
　　*Gladiator: Film and History* (Martin M Winkler Ed: Malden MA/ Blackwell Publishing/ 2004)

**滿城盡帶黃金甲**

*Curse of the Golden Flowers*

| | |
|---|---|
| 時代 | 公元928年 |
| 地域 | 中國（五代十國） |
| 原著 | 《雷雨》（曹禺／1934） |
| 製作 | 中國／2006／111分鐘 |
| 導演 | 張藝謀 |
| 演員 | 周潤發／鞏俐／周杰倫／劉燁 |

## 驗證張藝謀「自我東方化」偽正史

　　張藝謀的《滿城盡帶黃金甲》一如所料，被影評歸入「自我東方化」系列，和馮小剛的《夜宴》等名片風格出奇地統一。電影刻意選擇五代十國（907-960年）為時代背景，似乎就是為了避開唐代這個西方相對熟悉的朝代，好更暢快地唬洋人；主角一家所屬的什麼「韓國」正史上不存在，也斷了歷史學家借月旦考據見報的財路。但就是這樣，電影歷史時空依然值得探討，不過此前我們得先釐清一些基本法。

## 「皇」vs.「王」：歷史基本文法

　　電影周潤發的角色是大王，鞏俐是王后，周杰倫是王子。但在英文字幕，大王譯為Emperor，王后是Empress，邏輯上就出了問題，因為國王和皇帝在東西方都是不同概念。

在中國，秦始皇推出「皇帝」這名詞以前，夏商周天子都用「王」，再之前是傳說時代的五「帝」和三「王」；秦漢後有了皇帝稱號，皇帝（Emperor）就可以分封親屬大臣為王（King）。被分封的王所屬有國，但並非絕對獨立，理論上臣服於皇帝統治下，是為漢代首創的「郡國制」。逐漸地，凡是中國統一時代的天子都稱帝，分裂時代一些量力而為的統治者則「謙卑」地稱王，或向勢力較大的「皇家」政權效忠。例如秦二世死後，繼位的子嬰眼見六國貴族紛紛復國，就先發制人自動放棄帝號降格為王，不敢厚著臉皮名不副實地稱「秦三世帝」。在五代十國，不少國家對外只稱王，維持侍奉中原皇朝的表面功夫，對內關起門來當皇帝是另一回事。《黃金甲》「皇」「王」不分，究竟國家之上還有沒有更高層？語焉不詳。符合邏輯的唯一解釋，就是此國還不敢公然建號稱帝，對內卻欺眾人不懂，過足皇帝癮，所以大王不斷自稱「朕」──須知一般只有皇帝稱「朕」，王只能自稱「孤」。我們可以翻開家傳戶曉的《三國演義》，劉備顛沛流離時只敢自稱「備」或「我」，晉位漢中王是改口稱「孤」，當上蜀漢皇帝才稱「朕」。順帶一提，不少電影常有帝王以死後才被追尊的廟號自稱，例如「我唐太宗」、「我齊宣王」，以為所有君主都像秦始皇那樣自稱「始皇帝」，又不像是周星馳那樣的故意惡搞，實在驚嚇。

在西方，King和Emperor的分野更明顯。Emperor只屬於帝國（Empire），而帝國是有客觀標準的政治結構，雖然不同學者有不同演繹，但一般都視「領土覆蓋國家主要民族以外其他民族聚居地的大國」為帝國。1648年以前，歐洲的Kings和Queens之上，有主權模糊但地位明顯更高的「皇」，例如教皇（Pope），或權威源自教皇的「神聖羅馬皇帝」（Holy Roman Emperor），那是現代主權國家成

型前的年代。就像德國1871年統一前，其核心組成部份普魯士首領是國王（King），到了統一才改稱德皇（Kaiser）；英國維多利亞女王（Queen Victoria）在國內一直是Queen，只有提及她作為大英殖民帝國女皇才稱Empress。可見兩個名詞就是於同一人，也需要分開使用的。三十年前，一個非洲獨裁者博卡薩（Jean-Bédel Bokassa）以全球最弱的國力廢除共和、建「中非帝國」，就成為國際大笑話。哈佛大學2000年出版左翼學者Michael Hardt和Antonio Negri的名作《*Empire*》，視帝國為民族國家邁向全球化的過渡，亦值得一讀。

### 博卡薩
### (Jean-Bédel Bokassa)

另譯卜卡薩，是中非共和國的軍事獨裁者，以後日後中非帝國的皇帝。統治期間在 1966-1976 年（共和國總統）以及 1976-1979 年（帝國皇帝）間。中非共和國前身為法屬烏班基─夏利領地（Territoire d'Oubangui-Chari），博卡薩曾在二戰時期加入自由法國的軍隊，也曾參與過去越戰爭。1959 年，博卡薩以法國政府軍事援助團的身分回到中非共和國。1965 年他推翻表弟大衛・達可（David Dacko）的政權，成為中非共和國的總統、實行獨裁統治；1976 年，他廢除共和制，加冕為中非帝國皇帝。博卡薩以殘暴聞名，而且因為他在現代社會仍然保留吃人的習慣，而被稱作「食人皇帝」。

## 後唐明宗李嗣源：周潤發的原型？

皇也好、王也好，《黃金甲》既然煞有介事地列明時代背景為公元928年，觀眾就不得不翻查一下那年究竟有何特別，也不得不思索主角一家最像來自哪國。歷史上，那年並存的有後唐、漢、楚、

吳越、吳、南平、閩等，其中吳帝已成權臣傀儡，南平和閩十分弱勢，其他四國就可能成為電影原型，特別是後三國都受已滅亡的後梁冊封，可以勉強解釋王后的「梁國公主」身份。也有民間作者借題發揮，說《黃金甲》的背景是後唐大將孟知祥日後在934年建立的後蜀。然而，還是928年在位的後唐明宗李嗣源（867-933）的年齡和事跡最符合「韓大王」，雖說是穿鑿附會，但從中也可反映五代十國君主奪權的基本模式。

　　李嗣源普通士兵出身（和韓大王從前不過是都尉一樣），因作戰勇敢，被沙陀族將領李克用收為義子。李克用是後唐的實質立國者，其十三名義子即「十三太保」，曾被不少電影和劇集改編，李嗣源即「大太保」。後來李克用親生子李存勖正式立國，重用伶人，被李嗣源政變推翻，是為後唐明宗。他算是五代明君，宰相任圜和樞密使安重誨善於建立典章制度；但此君同樣好殺戮，上述兩位名臣也是被其冤殺（有點像《滿城盡帶黃金甲》中被追殺的太醫）。他愛吟晚唐詩人聶夷中的〈憫農〉（鋤禾日當午／汗滴禾下土／誰知盤中飧／粒粒皆辛苦」，一說作者為李紳），以示愛民；韓大王則愛王維的〈九月九日憶山東兄弟〉（獨在異鄉為異客／每逢佳節倍思親／遙知兄弟登高處／遍插茱萸少一人），以示念舊。史載李嗣源的三個兒子也像韓大王三子那樣爭奪王位，其中次子秦王李從榮像「杰王子」那樣逼宮被殺；繼位的李從厚在位數月，又被義兄李從珂政變推翻；最後李嗣源女婿石敬瑭借契丹兵打敗李從珂，建立後晉，後唐滅亡。

## 「長樂老」、「活孔子」：馮道與周恩來

　　總之李嗣源和韓大王同樣得位不正，才特別希望整頓秩序規矩，李嗣源甚至和某位香港女區議員一樣，瑣碎得立例禁止虐待父母。但由於秩序的根本問題出在最高管治家族身上，一切繁文縟節，像電影突出的粉飾太平（有人甚至認為這是影射六四），顯得格外虛偽。在五代十國被公認的儒家聖人「長樂老」馮道歷任五朝八姓十三君（李嗣源就是首個任命他為宰相職級的君主），沒有忠於一姓的包袱，在社會卻大力提倡禮教和興辦實務，被民眾推崇為「活孔子」，直到大一統時代，才被借古諷今地批判為「無恥之尤」，就是上述兩難的自然產品。筆者此生寫的第一篇文章，依稀記得好像就是中三在校刊比較馮道和周恩來如何作為當世孔子、卻被後世所恥。這樣的疑團，不但沒有隨著年齡增長而弄清楚，反而越想越迷茫。

　　雖然《黃金甲》改編自民國話劇《雷雨》，但電影以殘唐五代北京對人倫的處理，卻比《雷雨》的民國背景更吻合。從上述歷史可見，義父義子的作風在當時特別盛行，內裡親戚關係相當含混，其中一個原因，是君主需要以「上契」方式籠絡大將，就像羅馬帝國一樣。與此同時，唐代父子「換妻」的做法亦屬司空見慣，例如楊貴妃原來就是唐玄宗兒子的女人，武則天成為唐高宗皇后前，原來是他父親唐太宗的才人，一家胡搞可算「社會風氣」。正是這樣，不少胡人和漢人因結義成一家、因亂倫親上親，對中國逐漸變成「大中華帝國」這個「Empire」，有不可磨滅的功勞。

# 法門寺「世界第九奇跡」與晚唐黃金

　　不少歷史學家狠批《黃金甲》不符歷史，認為殘唐五代不可能如此金碧輝煌，因為出土文物顯示唐代沒有金色系列，彩陶，像著名的唐三彩。對此我們不妨為電影平反（雖然張藝謀不在乎）：且不說千多年前的唐代出土文物可能失真，就是現存文物也有一處最能反映「滿城盡帶黃金甲」的黃金氣派，這個地方在西安法門寺，筆者剛好到彼一遊。

　　法門寺因為供奉了佛祖釋迦牟尼的指骨舍利，成了佛門聖地兼唐代皇家佛場，皇室不但要定期到寺跪拜，更規定三十年一次恭迎舍利回宮，每次迎接都贈送大量珍寶予寺方。但自從五代亂世，法門寺不斷被破壞，舍利不知所終，到了民國時期，唐建築早已倒塌，雖然被嘗試重建，但法門寺規模日小，淪為地方破廟。到了1981年，又熬過文革一難的法門寺塌下半邊塔，維修期間，居然在1987年無意發現完好無缺的唐代地下宮，內裡不但有傳說中的佛祖舍利、古人製造的仿真品「影骨舍利」，還有2499件唐代皇室遺下的珍寶，並有清單一份附上，似是古人專門為解決後世歷史學家疑團而留下。文物出土時，簇新得像剛製成的藝術品，成為考古學超級寶藏，填補了大量唐朝歷史空白。儘管那裡自誇為「世界第九奇跡」，恐怕不是太踏實的宣傳。

　　《滿城盡帶黃金甲》什麼都金、什麼都胸，自然是商業賣點，但唐代遺於法門寺的不少文物確是純金製造，包括金缽盂、金飾物、金袈裟、金寶塔，這些都是展覽館公開陳列的，而且最大一批寶物來

自晚唐僖宗皇帝，就是他在位時爆發黃巢之亂（黃巢即「滿城盡帶黃金甲」一詩作者）。這不但說明唐代宮廷並非完全沒有使用黃金炫耀富貴的心理傳統，顏色品味，和千年後的周啟邦先生夫人也可以遙相呼應，可見即使在唐代國勢衰微時，依然能夠一擲萬金，維持門面。電影的金碧輝煌聲稱為達到「金玉其外」的反諷效果，但誤打誤撞，其實，也不是和歷史完全對立呢。

## 小資訊

延伸影劇

《夜宴》（中國／2006）

《雷雨》（中國／1957）

延伸閱讀

《夜宴——浮華背後的五代十國》（杜文玉：北京／中華書局／2006）

《法門寺志》（李發良：陝西／陝西人民出版社／2000）

王者天下
*Kingdom of Heaven*

天國驕雄

| | |
|---|---|
| 時代 | 公元1187年 |
| 地域 | 耶路撒冷王國（今以色列／巴勒斯坦） |
| 製作 | 美國／2005／145分鐘（長版194分鐘） |
| 導演 | Ridley Scott |
| 演員 | Orlando Bloom/ Eva Green/ Jeremy Iros/ David Thewlis/ Edward Norton/ Marton Csokas/ Liam Neeson |

## 重構賓拉登和海珊的共同偶像

　　《王者天下》原來不打算過份借古諷今，然而由於觸及當代最敏感的中東問題前傳，十字軍建立的「耶路撒冷王國」處於今日的以巴衝突核心，也就容易吃力不討好。大概電影敘述這場第三次十字軍東征（1189-1192）前夕的哈丁戰役（Battle of Hattin, 1187）過份冷僻，不少影評人批評結局欠邏輯、背景屬歷史錯位。其實，電影已算尊重歷史，對阿拉伯的描述更是小心翼翼，對政治正確照顧非常週到。雖然男主角貝里昂（Balian of Ibelin）造型蒼白，兩大男配角的歷史原型卻相當可觀，特別是以正面姿態出現的伊斯蘭領袖薩拉丁（Salah al Din Yusuf Ibn Ayyub），造型相當型、行動也英邁。他是當代阿拉伯領袖的共同歷史偶像，偶像也總算為粉絲爭回一口氣。

## 薩拉丁是中世紀統戰大師

　　客觀而論，薩拉丁雖然建立了埃宥比王朝（Ayyubid Dynasty），一度統一埃及和敘利亞，光復耶路撒冷，但功業和持久性都比不上奧斯曼一世（Osman I）、蘇萊曼一世（Suleiman I）等日後的伊斯蘭大帝級人物。他也不是百戰百勝，面對更好勇鬥狠的英國獅心王理察（Richard the Lionheart，也就是電影結幕前忽然出現的那位國王），幾乎循例戰敗。他的核心價值，和得以被後世推崇的原因，在於並未被電影直接交待的兩個面向：統戰，和天課。

　　電影的薩拉丁在一輪劇戰後，才答應讓全城天主教徒和平撤退，這是對其智慧和歷史的扭曲：攻防戰的壯烈、所有和男主角英勇抗敵有關的事跡，幾乎全屬虛構。薩拉丁自此至終，都打算以寬容的最大公約數處理入城善後，甚至主動派軍隊護送天主教徒離開，因為背後有他一貫的統戰邏輯。他有處於宗教道德高地的絕對自信，認為只要對異教徒對手作出應有的尊重，麻痺敵人意志，讓人覺得敵人的偉大，「異類」就會窩裡鬥。所以薩拉丁一生多次拒絕圍城、拒絕屠城，其實都是籠絡人心的策略統戰。這位統戰大師的成果十分輝煌：當時的名都大馬士革自動獻城；耶路撒冷被光復的宏觀背景是東正教中統戰計疏遠十字軍；甚至後來第三次十字軍的失敗，亦有賴薩拉丁的美德過份深入西方民心，致令東征的英法德三大名王先後欽服、內訌。他的統戰術後來成為西方宮廷戲劇熱門題材，被文學家加工為「騎士精神」代表，19世紀英國作家Walter Scott的小說《*Talisman*》更將薩拉丁的浪漫形象推向最高點，不少電影（例如1954年的《*King Richard and the Crusaders*》）都以此為藍本重構薩拉丁。當時好萊塢

未有對阿拉伯妖魔化，薩拉丁的幻影，就成了東方主義的早期作祟
對象。

## 天課、什一稅與騎士精神

　　薩拉丁統戰又有另一面向，電影交代得更不足，那是他希望把
善待異教俘虜作為伊斯蘭教「天課」（Zakah）的延伸行為。天課是
伊斯蘭教的基本「五功」之一，指富有的教徒有經濟上協助其他教徒
的責任，實則是古代社會的變相賦稅。薩拉丁每征服一座城池，都沒
有將財帛落入口袋，總是大灑金錢籠絡原住民，唯有他的天課布施對
象包括異端和異教徒。相傳他死時只有一枚金幣和四十七枚銀幣的遺
產，對一名「大帝」來說自然罕見，這也反映薩拉丁的統戰貫徹始
終。諷刺的是當薩拉丁在東方慷慨解囊、訓練廉吏，西方的天主教各
國卻為了針對薩拉丁的東征，而徵收以敵人命名的所謂「薩拉丁什一
稅」（Saladin Tithe），是為西方世界稅收制度的里程碑。難怪薩拉
丁得人心。

　　無論是推崇伊斯蘭意識形態的賓拉登、巴勒斯坦哈馬斯領袖
亞辛（Ahmed Yassin），還是提倡伊斯蘭民族主義的海珊（Saddam
Hussein）、埃及國父納瑟（Gamal Abdel Nasser Hussein），都視薩拉
丁為偶像，因為伊斯蘭文明在中世紀被認為比西方超前、進步。可惜
他們都學不到薩拉丁統戰的神韻，只得到一些形而下的複製模型，例
如賓拉登的美髯公造型似乎完全抄襲傳說中的薩拉丁；海珊經常以
「薩拉丁的提克里特（Tikrit）同鄉」這身份自我吹噓；納瑟一度推
動埃及、敘利亞合併、並以薩拉丁的功業自比；甚至連庫德人立國運
動，都以薩拉丁為祖師爺⋯⋯電影末段有一句出自薩拉丁口中的精彩

對白:「我不是那些人,我是薩拉丁,薩拉丁」。「那些人」,不是單指屠城的十字軍,也可以包括他那些不爭氣的隔代傳人。

## 以痲瘋國王取代獅心王的歷史手術

有了這樣鋒芒畢露的仁者敵人,怎樣才能突顯西方前輩足以匹敵?在當今緊張局勢下,這是敏感的題目。一次大戰後,敘利亞淪為法國保護國,據說一位法國貴人專門走到薩拉丁的大馬士革墓前,說「看誰笑在最後」一類惡搞話。《王者天下》總不能顯得西方領袖低下、又不願以戰鬥回應,於是製造了創意答案,負責拆局的是另一個帶有神祕色彩的配角──戴上面具的耶路撒冷痲瘋國王鮑德溫四世(Baldwin IV)。歷史確有其人其事,不過電影簡化了當時歷史進程,事實是鮑德溫死後,先把帝位傳給外甥鮑德溫五世,及後才被電影的反派國王居伊(Guy of Lusignan)奪位。其實關於痲瘋國王的史料有限,他在電影那和平、正義、智慧的王者形象,並非全部來自本人,不少是編劇把深入人心的獅心王理察傳說改頭換面,再放回鮑德溫身上。例如電影的薩拉丁提出派御醫為痲瘋國王醫治(當時穆斯林醫術公認世界第一),歷史上的被醫者正是獅心王。就是男主角的行為,不少也是抄襲自獅心王,最明顯的是他和惺惺相惜的穆斯林將軍交換戰馬,其實源自薩拉丁在獅心王坐騎受傷後贈送兩匹戰馬予對手的故事。

這些手術除了是電影因利成便,也是有意將獅心王這個多面角色拆散、重組,再抗衡薩拉丁,因為歷史的獅心王雖然有不少美德,但也殘暴自私,難以全部承擔英雄電影寄託的王者風範。假托一個手無搏雞之力的痲瘋國王,而非傳統「雄獅」,反而可以突顯通過人道

主義、或現在流行的什麼「人本主義外交」，才是西方的傳統。否則任何人在薩拉丁的統戰映照下，都失去高大。假如其他電影再以瘋瘋國王為主角，再將所有騎士式義舉套在他身上重複一次，西方民間對「騎士精神等於尚武」的錯誤理解，就會被徹底顛覆。

## 暗喻天主教、猶太教、伊斯蘭「三教演義」

為了聚焦於騎士精神和王者風範，電影自然沒有機會介紹反派的經歷，其實連他們的遭遇也頗有浪漫色彩，甚至會得到一些同情。大反派居伊國王史上也有其人，不過挑起哈丁戰役的真正主謀不是他，而是那位身形肥胖的聖殿騎士領袖、沙蒂永的雷納德（Raynald of Châtillon）。為什麼這個法國人會出現在耶路撒冷王國？這是電影交待得最模糊的一筆。

雷納德原來不是耶路撒冷王國藩屬，而是參加第二次十字軍東征（1144-1148）的一個法國貴族。東征失敗，雷納德留在當地，曾當過另一個十字軍國家「安提阿公國」（Antioch）大公，後來成為耶路撒冷王國軍事統領，其原有身份地位並不比鮑德溫四世遜色多少。他甚至曾為鮑德溫打敗薩拉丁，代表著當地的武力路線。然而雷納德旗下那批歐洲騎士喪失了祖家的聯繫，被迫滯留，除了挑撥戰爭、期望惹來第三次東征展示實力，人生已不能有任何目標，這是無奈的。只要為雷納德補充上述背景，觀眾應發現，這也是一個政治化的角色：在過去數十年，以色列耶路撒冷一帶有不少「雷納德式浪人」，以色列不是他們的出生地，他們有挑起戰爭、展示實力的潛意識。事實上，《王者天下》被一些西方影評批評為過份偏袒穆斯林，是「賓拉登的十字軍西征」，主要原因不是薩拉丁形象的高大，而是

因為雷納德和第一代以色列鷹派的屬性，有雷同的巧合。

　　換言之，薩拉丁、鮑德溫、雷納德三個古代人，可以分別看作當代的穆斯林、猶太人、天主教。耶路撒冷對這三個宗教的價值，一如電影的薩拉丁所言：「什麼也不是，不過也是一切」。當布希以「十字軍」為修辭手法介紹反恐戰爭，以阿拉伯視角回顧十字軍的書籍又開始出現，電影對調和文明衝突，可說費煞思量。例如它沒有交待哈丁之戰的十字軍覆沒後，聖物「真十字架」（相傳是耶穌被釘的十字架）如何失陷，只用一個金碧輝煌的巨型隨軍十字反襯軍隊隊形的荒謬。片末薩拉丁拾起地上的十字架，端正地放回原位，這據說是那位阿拉伯演員的構想，也有人說是蛇足，但總算是一片苦心。假如由阿拉伯導演拍薩拉丁又會如何？著名美籍阿拉伯導演Moustapha Akkad原已打算開拍薩拉丁傳，中東各國也有意成全，怎料在2005年，扎卡維（Zarqawi）在約旦家鄉酒店放炸彈，大導剛巧身在其中，一切煙消雲散，出世於附近的薩拉丁九泉之下，應該氣得翻生。

## 小資訊

延伸影劇

　　《King Richard and the Crusaders》（美國／1954）
　　《Holy Warriors: Richard the Lionheart and Saladin》（美國／2005）

延伸閱讀

　　The Leper King and His Heirs: Baldwin IV and the Crusader Kingdom of Jerusalem (Bernard Hamilton: Cambridge/ Cambridge University Press/ 2005)
　　Warriors of God: Richard the Lionheart and Saladin in the Third Crusade (James Reston: New York/ Doubleday/ 2001)

| | |
|---|---|
| 時代 | 公元1650年 |
| 地域 | 加勒比海各島（今牙買加／海地） |
| 製作 | 美國／2006／150分鐘 |
| 導演 | Gore Verbinski |
| 演員 | Johnny Depp/ Orlando Bloom/ Keira Knightley/ Bill Nighy/ Stellan Skarsgard/ Jack Davenport |

神鬼奇航2：加勒比海盜

Pirates of the Caribbean: Dead Man's Chest

加勒比海盜之決戰魔盜王

## 沒有國家的非國家個體NSA史

　　五歲時，第一次到迪士尼樂園，東京。既沒有自由、也沒有自由行，印象最深刻的，就是那個加勒比海盜遊戲。到了大學時代，再到迪士尼，佛羅里達，才發現童年的「奇妙旅程」其實很爛，繞場一周也不知道何以海盜聚在加勒比海，也不知道他們傳奇在哪裡，似乎土產的張保仔和鄭一嫂還具可塑性得多。到了迪士尼斥巨資化樂園景點為電影，找來好萊塢老手Ted Elliot度身訂造（可以幫助樂園吸引新遊客的）劇本，一拍就是三部曲，我們終於發現，原來以往的遊戲毫無情節內容，卻依舊解答不了「為什麼加勒比海會有海盜」這個基本問題，更不可能知道與加勒比海盜有關的不同集團，原來都是走在時代尖端的非國家個體（non-state actors, NSA）。證明電影，確是童叟無欺的迪士尼奇妙出品，屬害。

## 柴契爾公子的前輩僱傭兵

　　這電影的海盜以白人為主，歷史上的加勒比海盜成份更雜，而且兵匪合一，堪稱典型僱傭兵。五百年前，歐洲人發現新大陸，爭相殖民加勒比島嶼，戰敗國士兵落草為寇，輾轉和刁民合流，這應是當地海盜之禍的主因。然而與其說歐洲白人落草是因為地盤被吞併，倒不如說各國政府主動鼓勵官兵變身海盜、有時又准許海盜昇格為官兵，因為當時的加勒比海，根本一片混沌。以著名的威爾士海員亨利・摩根（Henry Morgan）為例，他在鄉下，原來是口碑要多壞有多壞、徹頭徹尾的無賴，後來來到加勒比海打家劫舍，卻被英國政府招安為牙買加地方官，一切行為都受英王默許，居然成了西半球一霸（一些早年的香港貴族，其實都是這麼回事）。這是因為英國為打擊以往的海上霸王西班牙，不惜對刁民頒發「私掠證」，獎勵「愛國海盜行為」，乾脆視海盜為海軍外圍勢力。英國得以成為日不落國，靠的從來都不是正規軍多，有效調動世界各地的不同武裝才是秘技。幫助襲擊西班牙船隻的海盜船只要有這類特許證書，在當時的世界，就可以得到「國際法」認同，就算罪行纍纍的海盜必須被捕，亦得以免於問絞。

　　當時又有所謂「武裝民運船」的嶄新概念，只要海盜船長弄到英國王室發出的襲擊外國船隻委任狀，就能開展比海盜更名正言順的搶掠，一切，都解釋是「執行保護商船的任務」。難怪各國表面上義正嚴辭宣佈和海盜勢不兩立，實際上卻紛紛收羅海盜或武裝民運船隊為己用。在英國被捧為「英雄」的民船船長，往往就是西班牙或法國的頭號通緝海盜頭目，武裝民船則成了無名有實的海盜學校。自

從近代國家主權的概念越來越僵化，這類僱傭兵一度在國際舞臺絕跡，直到冷戰結束，才借屍還魂。前英國首相柴契爾夫人（Margaret Thatcher）的公子馬克爵士（Mark Thatcher），就是當代非洲僱傭兵的幕後黑手，因策劃政變一度變成階下囚，其實，也不過是仿傚海盜祖先的先見之明而已。

## 男盜女娼的國中之國：海盜天堂沉沒記

《神鬼奇航2：加勒比海盜》並非活動於整個加勒比海，重點介紹的是兩個海盜聖地：皇家港（Port Royal）和托度加（Tortuga），卻沒有乘勢演繹它們實質上的獨立地位，誠屬可惜。以地勢險要的牙買加皇家港為例，它雖然在西班牙、法國和英國等各大海權之間多次易手，但各國都不能真正建立有效統治，因為它們的殖民兵力相當不足，也沒有資源進行現代化的所謂數目字管理。於是皇家港成了別開生面的「海盜國」，由亨利・摩根一類「海盜王」統治，幾乎全部居民都是職業海盜和妓女，堪稱教科書典範的「男盜女娼」，生活極度墮落，甚至有歷史學家專門研究海盜的雞姦傳統。但從另一個角度看，諷刺地，這正是「海盜政權」有效管治的表徵，反映海盜的管理「商業」繁盛、酒池肉林，更有自己的法律（也就是電影的「海盜原則」），完全不像任何意想中的西方殖民地，簡直就是《聖經》的索多瑪城。

位於今日海地共和國邊陲的托度加島更屬三不管地帶，島內本來就分為法國區和西班牙區，後來輸入非洲黑奴，兩區總督卻不能管治，以致黑奴集體失控，和兩區刁民混雜一起，集體又變成海盜。這不禁教人想起今日太平洋無人地帶還有一個英屬殖民地皮特肯群島

（Pitcairn Islands），島上僅有的數十名島民是當年劫走英國商船的海盜後代，又因為與世隔絕，幾乎全是侵犯未成年少女的性罪犯，英國近來專門為幾乎全體島民興建監獄。但當年托度加島的法國總督為了建構表面的和平，行為恰恰相反，居然主動輸入千多名妓女「慰勞」海盜——事實上，這就是古代野蠻王國的保護費。17世紀是這些島嶼的黃金時期，電影背景大概就是這段日子，直到皇家港在1692年被地震毀滅，剩下今日的「文化遺產」，各國又達成取締海盜協議，這些海盜天堂NSA，才逐漸納入歐洲殖民政府直接管治。

## 東印度公司：掃蕩NSA的巨型NSA

各國決定取締海盜，並非為了打擊NSA，而是源自另一類NSA的興起，它的典型，就是中國人耳熟能詳的英國東印度公司（British East India Company）。公司全名「倫敦與東印度貿易商人的管理和公司」，英國右派和殖民主義者認為「在人類歷史上完成了任何一個公司從未肩負過的、在今後歷史中也不可能肩負的任務」。如此厲害，因為它在1600年得到英女王伊莉莎白一世授予的印度貿易壟斷權，更逐漸獲得行政和軍事權，鑄幣、組軍、宣戰、訂盟到司法都自成一格，成為由「東印度」橫掃「西印度」的實質統治者。它原來不過是英國的殖民工具，但後來尾大不掉，連倫敦政府也不能奈它何。

公司在第一集沒有多少角色。在這一集，電影主角海盜王Jack Sparrow被塑造成東印度公司逃犯，大反派Cutler Beckett正是東印度公司高層，力量居然壓倒英國政府派出的那位官方牙買加總督、可以以總督女兒作人質，一切行為都以「公司」——而不是國家——利益為依歸，這是20世紀主權國家年代不可想像的怪胎。由於海盜集團和

東印度公司都是同類NSA，都是主權國家的潛在夥伴、潛在敵人，都依靠同樣的灰色地帶生存，它們兩者，就先天註定了不能並存，電影才以東印度公司的興起以及其「反海盜路線」，來解釋海盜時代的終結。當歐洲各國懂得通過殖民公司來做國家不方便幹的勾當，海盜的野蠻包裝就顯得遜了一籌，不知道什麼是文明侵略、斯文貪汙、布希的同情心、中國特色的社會主義，就註定被懂包裝的後來者取締。

海盜時代終結後，東印度公司再兇一會，也因為內部腐化、對殖民地土著不懂柔和、企圖反過來影響倫敦政治，終被看成是國家敵人。風水輪流轉，英國政府又反過來聯同反對公司的政客和殖民地土著，慢慢削弱這個已不受控的國產NSA，它的各項特權逐漸被收回，最終在1858年被完全收歸國有，從前被它呼風喚雨、作威作福的印度和中國殖民地，都交由維多利亞女王管治，維多利亞才得以在1876年加冕為「印度女皇」。這是直接管治取代間接管治模型的歷史轉捩點。冷戰結束後，無論是海盜集團、和德成女傭性質一模一樣的專業僱傭兵還是擁有政治特權的「公司」都捲土重來，國家再次備受挑戰，無論是中亞顏色革命還是北美恐怖襲擊，都不再受任何國家完全控制。加勒比海盜超前時代四百年，難怪電影要找方法演技現代得不能再現代的強尼·戴普（Johnny Depp）飾演古代海盜。不要看他的演繹一如以往，特異獨行，落入文化評論員筆下，這又是「後現代解構主義的神來之筆」呢。

## 小資訊

延伸影劇

《神鬼奇航2：加勒比海盜》（*Pirates of the Caribbean: The Curse of the Black Pearl*）（美國／2003）

《*Pirates of Tortuga*》（美國／1961）

延伸閱讀

*Sodomy and the Pirate Tradition* (BR Burg: New York/ New York University Press/ 1995)

*The East India Company: A History* (Philip Lawson:London/ Longman/ 1993)

| | |
|---|---|
| 時代 | 公元1660年 |
| 地域 | 中國（清代） |
| 原著 | 《七劍下天山》（梁羽生／1956） |
| 製作 | 香港／2005／150分鐘 |
| 導演 | 徐克 |
| 演員 | 黎明／楊采妮／甄子丹／劉家良／陸毅／張靜初／ |
| | 孫紅雷／金素妍／周群達 |

七劍

# 東方星戰之人造業報史詩

　　在云云武俠電影原著中，梁羽生系列大概是被改頭換面得最徹底的。無論是《白髮魔女傳》還是《七劍下天山》，只要成為電影，除了若干人物名稱，就與原著全不相干，除非是拍成電視劇。梁羽生三十多本武俠小說幾乎全部有關連，一律有歷史背景，由武則天時代講述到民國初年，本身就是一部長篇史詩，《白髮》和《七劍》更是姊妹作，《七劍》的世外高人晦明禪師，就是與白髮魔女分居南北天山。然而徐克的《七劍》脫離了梁羽生的影響，反而有些《星際大戰》（*Star Wars*）或《魔戒》（*The Lord of the Rings*）系列的影子，希望營造一個擬人化又擬現世化的古代江湖，來仿傚星戰上下千年的浩瀚銀河篇年史。也就是說，徐克的野心不只是塑造一段人造歷史，更希望譜一曲人性史詩，從而超越二十年前《新蜀山劍俠傳》的花巧，目標似乎過於宏大，也難免在評論界毀譽參半。

## 梁羽生武俠公式不合無間世代

梁羽生作品經常被大刀闊斧改寫，最大原因恐怕是原著情節過份黑白分明。作者形容這是他定義的「俠」，更曾以筆名為此暗批金庸，但滿漢情仇、孤兒寡婦、警惡懲奸一類經典素材，已明顯不合這個無間世代。諷刺的是梁羽生最耐讀的作品《雲海玉弓緣》，偏偏塑造了楊過一類的主角「瘋丐」金世遺、婦解份子一般的女主角「魔女」厲勝男，又有作者後來自稱是走了向偏鋒的邪門武功「修羅陰煞功」、甚至《蜀山》那類死前功力驟增數倍的天魔解體大法。對梁羽生而言，這是難得的異數。

《七劍下天山》原著隸屬梁羽生陣容龐大的「天山系列」，一如所料，滿佈反滿復漢的民族和道德意識，可是由於史上的漢人實在太不爭氣，作者只得經常描寫塞外少數民族的抗爭「湊數」，南疆西藏尼泊爾印度的異域情調，一應俱全。可惜與金庸的同類背景相較，角色還是難免顯得較為平面單薄：《七劍》與《鹿鼎記》同樣以康熙初年為背景，同樣刻劃吳三桂叛變，同樣穿插順治出家的傳說，但是梁羽生的康熙陰險刻薄，謀殺親父，和他鎮壓漢人的舉措一脈相承，比韋小寶有血有肉的總角之交欠缺人性。

## 杜撰「禁武令」的普世價值

徐克為了脫離過份沉重的「梁羽生史觀」，希望設計一個符合理性的合理化江湖，特別解釋何以每個正常人要成為／淪為武林人物，為什麼阿叔阿婆都要識武功——這個問題，是不少武俠小說的死

穴。《七劍》江湖的設計背景，是編劇創作的「禁武令」——電影交待是1660年，也就是滿清入關後十六年，滿清哆格多親王下令禁止天下人習武，以免武人聚眾謀反，所以情節開始就不是門派之爭、民族之爭，而是所有武人生死存亡這個「普世議題」之爭。事實上，禁武令不是滿清出品，而是完全高壓管治的元朝獨有，史載蒙古人多次下令禁「江南民」藏有武器、出獵和習武，但同時又將儒生評定為「九儒十丐」的下人，充份反映其管治藝術的低下。滿清對民間祕密結社防範甚嚴，然而不但沒有禁武，反而襲用明代的武舉制度，由順治三年（1646年）開科、光緒27年（1901年）才作為晚清新政一部份被廢止，前後一共產生了112個武狀元，習武出眾的反而是上等人，這是它高壓懷柔並重的一個面向。既然武俠小說經常有滿清武狀元蘇乞兒，就不可能有反禁武令英雄。

不過這些歷史細節也是不必深究的，因為杜撰「禁武令」，只是一個普世價值的借代，用來顯示重重悖論：下達這個命令的王爺是武術愛好者，東征西討的事後興奮，就是獲得樓蘭出土寶劍；負責執行「禁武令」的峰火連城和他的十二門徒更是武林高手，與電影的七劍領袖「俠醫」傅青主原來是師兄弟。一切佈局，都陷入一個武人禁武、他朝君體也相同的業報（Karma）。雖然電影主角若干程度的宿命主義並非清代主流思想，但清代的佛家輪迴概念頗為盛行，特別是愛新覺羅家族由原始薩滿教改行儒家習俗、雍正皇帝又沉迷信佛以後，「儒化佛家哲學」的傳播更為迅速。

## 諸侯・軍士・俠客：三種角色的去歷史化

在這個主軸之下，徐克讓反派陣營一舉一動都與歷史脫鉤，改

為與沒有明顯朝代空間的永恆人性掛鈎；就是不同片段有若干歷史痕跡，也刻意與清朝正史劃清界線，情願從其他朝代或其他範疇借用，總之，就是要觀眾明白這不過是建基於歷史的寓言。反派高手烽火連城由大明遺臣變成滿清權貴，身份卻出奇地獨立，好像甚至不用留辮，還有和王爺討價還價的「議價」能力，事實上，已是一鎮諸侯——原來的角色靈感，可能出自平西王吳三桂的小朝廷。但烽火連城甘為鷹犬瘋狂屠城，比平西王更有自圓其說的宿命說法：他其實相當哲學，深明人生之虛茫和不可測，發現亂世唯一自保之道，就是擁有足夠的金錢；唯一的心靈享受，就是沉醉在人為浪漫化的昔日情事。他的謀生能力，就是靠「剿匪」向朝廷討賞，然而他的軍事生涯不僅是為了滿足屠城的物質掠奪，還能夠建構他脫離朝廷獨當一面的權力，幫助他作出種種精神自慰。這是民國時期地方軍閥的常用伎倆，那些軍閥每人都有相當異能，總有溫柔敦厚的一面，正如烽火連城最愛唱兒歌追憶故鄉。

諸侯去歷史化之餘，其他軍人去歷史化也是徐克的刻意鋪排。根據一般武俠小說或歷史小說，從軍若不是為了功名利祿，就是家有父母妻兒的苦命人，軍隊成員無論是由上而下一條辮式唯命是從，還是陽奉陰違欺善怕惡開小差，面目都一律模糊可憎。《七劍》則描繪了一個「個人野獸化」現象：烽火連城的每員大將都有野獸的外號和打扮，原因不（單）是搞噱頭，而是他們喝了王爺配制的「常勝酒」——教人局部喪失理智的藥酒。於是，顛狂將士「正常」時，是否還能夠思考「為誰效力」一類哲學問題，又留給觀眾適量的想像空間。如此橋段，也依稀有所本：隋末唐初群雄並起期間，不少軍閥靠人肉為軍糧，最殘暴的「迦樓羅王」朱粲尤其喜愛以人肉激勵軍心，士兵都以人幻獸。朱粲在新派武俠作家黃易的《大唐雙龍傳》也出過場。

連武林中人習武的原因，也是電影去歷史化的對象，目的是打破「反清復明」的教條──不是《鹿鼎記》那樣講求政治正確五族共和的打破，而是哲學的打破。雖然電影的「武莊」（即原著《七劍下天山》的武家莊）由天地會分舵當家劉精一打理，但習武的村民無心深究什麼是「反清復明」，只是為了一技傍身，以免受盜馬賊欺壓。結果，邏輯又是宿命：懂得武功就是違背朝廷禁令，不懂武功卻被強盜蹂躪，一個盡責的領導，應如何保護村民？個人英雄主義和群體利益，本來就是政治哲學的基本命題，這個武禁悖論亦有明清「海禁令」的影子。出海是為犯法，內遷則無以為生，to be，or not to be？

## 由七寶劍到激光劍：「七劍Ｘ部曲」能否出現？

　　通過上述「三去」、一輪破立，徐克的《七劍》，就變成一部帶有歷史性質的史詩，儘管還不能是「歷史詩」，卻已足以不斷開拍前傳後傳。如前述，梁羽生本人正是擅長不斷搞前後傳的大師，《七劍》電影的背景其實屬於他的另一部小說《塞外奇俠傳》，片中的大師兄「游龍劍」楚昭南在原著一出場，便交待了「由道入魔」的過程，一開始就是反派。電影尾段烽火連成對楚昭南說：「我知道我們是同一類人，你必會走我的路，」當是略嫌外露的伏筆。

　　從楚昭南的造型和角色設計、特別是蒙上斗篷那一幕，很難不令人聯想到《星戰前傳》變身黑武士前的Anakin Skywalker。「人劍合一」的七把寶劍，與《星戰》各式武士能反映性格的七色激光劍，也算得上中西合璧地異曲同工。《星戰》的最終意念，其實不是正邪殊途，而是殊途同歸：正邪武士都使用同樣的正義詞語和非黑即白觀，既被自由主義者看成是對布希主義的鞭撻，也被一些新保守主義

者看成是對反戰陣營的諷刺。《七劍》，或未知會否出現的《七劍》系列，明顯有它的最終意念，這意念也許是比杜琪峰的《大隻佬》更系統化的「業」。淡化歷史的刻意鋪排，半虛半實歷史感的並存，至此，一切順理成章。無論是否信服，都不能否認，這正是喬治・盧卡斯（George Lucas）一類的匠心，但也許西方市場對「東方主義版星戰」的需求能否被填補，才為「七劍X部曲」能否問世一錘定音。

## 小資訊

延伸影劇

《新蜀山劍俠傳》（香港／1983）
《星際大戰首部曲：威脅潛伏》（*Star Wars Episode I: The Phantom Menace*）（美國／1999）

延伸閱讀

《梁羽生全傳》（劉維群：香港／天地圖書／2000）
《武舉制度史略》（許友根：蘇州／蘇州大學出版社／1997）

| 時代 | 公元1850年 |
| 地域 | 美屬加利福尼亞（建州前） |
| 原著 | *The Curse of Capistrano* (Johnston McCulley/ 1919) |
| 製作 | 美國／2005／129分鐘 |
| 導演 | Martin Campbell |
| 演員 | Antonio Banderas/ Catherine Zeta-Jones/ Rufus Sewell |

蒙面俠蘇洛2：不朽傳奇

*The Legend of Zorro*

黑俠梭羅乙傳奇

# 美國對拉丁英雄的「愛國吸納」

我們總愛嘲諷中國電影的泛愛國化，也習慣了順手拈來的非線性歷史。一個黃飛鴻，可以用來反清復明，可以打八國聯軍，也打日本仔，生命延續一百年，這就是「傳奇」。實用主義當然不只是中國特色，美國人其實更務實，經常老實不客氣將人家的英雄「吸納」來自己褻玩、使用。這現象原來並不存在於1998年上映的《蒙面俠蘇洛》（*The Mask of Zorro*），但到了其續集《蒙面俠蘇洛2：不朽傳奇》，蘇洛慘被吸納，慘不忍睹。

## 「美國—西班牙—拉丁人」等同中英港三腳凳

蘇洛是傳說中的拉丁裔農民英雄，以蒙面黑衣為特色，1919年開始在通俗小說《*The Curse of Capistrano*》出現，一炮而紅，被不斷改編為美國電影和電視劇，和羅賓漢、黃飛鴻、蝙蝠俠屬於同一品

種。而且蘇洛還可以像武俠小說那樣代代相傳，「泛蘇洛」足以突破時間規限，故事可以由美國人說，前智利左翼總統阿葉德（Salvador Allende）家族的Isabel也可以出蘇洛小說，成了西半球最被濫用的形象之一。

　　根據傳統演繹，「主流蘇洛」的時代背景是18世紀末至19世紀初，地點是西班牙管治的今日加州，反面人物是管治整塊墨西哥殖民地──包括今日德州、加州、新墨西哥州和墨西哥共和國等地──的西班牙總督和他的庸碌嘍囉，受壓迫群眾除了基層印第安人，也包括他們和白人的混血後代「麥士蒂索人」（Mestizo）。橋段卡通化的蘇洛黑白肥皂劇，說來是筆者在美國讀書時的每週必看，看的心情，就是對西屬加利福尼亞獵豔。有了西班牙的介入，北美原住民和歐洲新移民的矛盾顯得單純，就像有了英國殖民政府，香港華人和內地新移民問題反而不及「當家作主」的矛盾尖銳。

　　上集故事講述第一代蘇洛找到年輕繼承人，新蘇洛為原住民請命之餘，又得到西班牙總督千金的歡心，最後料理了西班牙勢力，成為民族英雄。根據歷史演進，墨西哥在1810年爆發反西班牙起義，1820年正式獨立，加州成為墨西哥一部分，因此上集的終結，應該在這一年。近年美國導演卻為蘇洛賦予政治使命，將「美國」的角色加入劇情，令她和本土住民和拉丁族裔結成三角互動關係，可說是先有結局才生硬地補前戲做的典範。到了續集，時空一跳就是三十年，蘇洛竟然搖身一變，成為支持墨西哥併入美國的先驅，而且這項「義舉」，「得到廣泛民意認受」。加州建州是1850年的事，從來少有蘇洛小說把時空延續到南北戰爭前夕。不管蘇洛如何在三十年間保持青春（英雄自有他們的方法），兩集電影的留白，才是歷史的真實──真相是墨西哥獨立後，成為有潛力和美國平起平坐的強鄰，領土一度

覆蓋整個中美洲,令擔心達者為先的美國放心不下。作為「英雄」,蘇洛應該親美,還是親墨?誰才是「人民」?

## 人民英雄怎會支持美國吞併加州?

　　站在今天美國教科書的角度,我們誠然可以說獨立初年的墨西哥並非由原住民統治,而是由地主、教會等少數白人後裔控制。當時墨治加利福尼亞人口不過數千,和今日富可敵十國的加州不可同日而語,拉丁族裔勉強也可以算是「被剝削的農民」。這也許是「人民英雄」蘇洛繼續反對管治階層的原因,而不像香港左派那樣,換旗換督就變成當權派。問題是當美國東岸菁英同時推出強勢的「西漸政策」,宣佈不擴充至太平洋不罷休,1846-1848年的美墨戰爭,就沒有了多少「解放」意味,卻變成比布希出兵伊拉克更赤裸裸的侵略。以下程序在今日中東似曾相識:1836年,美國逼使墨西哥屬土德克薩斯獨立,再把她納入領土,政治不正確的詳情可參看約翰・韋恩(John Wayne)主演的經典牛仔電影《邊城英烈傳》(*The Alamo*);十年後,美軍大舉入侵墨西哥本部,奪取了墨西哥領土的55%,戰爭期間下令殺死「所有抵抗的墨西哥人民」。墨西哥自此永遠失去大國資格,國民對國破家亡至今耿耿,這就是蘇洛面對加州加入美國的真正背景。

　　當時有位內地也是譯作「梭羅」(Henry David Thoreau)(編按:Zorro港譯為梭羅,故作者稱「也」)的美國政治哲學家,因為反對這場他口中的不義戰爭而拒絕交稅,最終被捕入獄,成為他發揚光大的「公民不服從」理論殉道者,由甘地到長毛都深受其影響,雖然今天人們發現他在湖邊隱居只是經常偷返城市的政治戲碼,但他當

時的聲望，完全是人民英雄。相反的是另一位一度成為墨西哥英雄的獨裁者聖塔安納（Antonio Lopez de Santa Ana）在美墨戰爭被俘，居然卑躬屈膝，向美國請降，自動請纓割讓領土，結果雖然被放回國，在國民心中卻失去了英雄資格。很難想像拉丁蘇洛若真有其人、真的支持美國吞併加州，像長毛當上特區政府的保安局長，會受到昔日支持者怎樣對待。

## 解讀「阿拉崗騎士顛覆南美國」的國際關係

電影另一個政治正確、但歷史不正確的觀點，是講述蘇洛站在支持加州建州的「正義」一方之餘，卻有冒出個反派「美國南軍司令」走出來搞局，警告加州不能加入北部集團。南北戰爭開始於1861年，1850年固然未有「南軍」司令堂而皇之搞分裂，何況南軍雖屬日後負方，南軍總司令李將軍（Robert E Lee）在美國歷史的地位卻相當崇高，就像關羽、岳飛之於中國，戰敗而俠氣長存，那個影射他的配角實在難以討好。其實南部勢力並不反對加州加入美國，而且還極力支持，甚至主張美國兼併整個戰敗的墨西哥，因為這樣能夠扭轉南北均勢。美國當時也具備這樣的實力和野心，只是北方各州反對，擔心這些新領土都支持奴隸制，情願減少領土來維持平衡，墨西哥才保住獨立。假如今日沒有了墨西哥，美國自然又是另一回事。

由此可見，南軍並非電影真正要塑造的人物，只是推出南北戰爭的框架來另有所指——在原來並未存在的戰爭陰霾下，電影的反派由上集的西班牙貴族，換成說話陰聲細氣的法國貴族「阿拉崗騎士」，說他們陰謀支持南軍永久分裂美國、連帶輕視拉丁族人，更依稀把「騎士」和魔法傳說掛鉤。這樣的目的是什麼？法國確是在美國

獨立後，一度打算在鄰近扶植一個親法政權來挑戰美國，例如她曾希望把面積比剛獨立的美國還大的路易斯安那領地（Louisiana）整合成美國的新對手，只是後來自己不爭氣，把她賣給美國。南北戰爭期間，法國和英國一樣同情南方，幾乎正式建立外交關係。法皇拿破崙三世更在1861年出兵佔領墨西哥，扶植奧地利皇室的馬克西米連諾（Maximiliano de Habsburgo）為「墨西哥皇帝」，既被墨西哥人看作傀儡，也被美國看作舊世界對新大陸的挑釁⋯⋯

## 今日蒙面游擊隊・明日的吸納蘇洛？

這些一切，原來和蘇洛毫不相干；但這樣一來，美國人和拉丁人又重新聯成一氣，都是歐洲侵略者的「受害人」。「美洲是美國的美洲、不容許舊歐洲染指」的「門羅主義」（Monroe Doctrine）被重新宣示了，在英、法、西近年積極拓展拉美市場之際，歐洲和今日拉美的感情也被挑撥了，美國當年的侵略，卻被按下不表。這就是愛國吸納蘇洛，再無厘頭提及南北戰爭的如意算盤。

### 門羅主義

美國第五任總統詹姆斯・門羅（James Monroe，1817-1825 年在任）任內表明「美洲是美洲人的美洲」，拒絕歐洲列強殖民美洲，或者涉足美洲國家之主權相關事務。相對地，對歐洲各國的爭端，美國也保持中立。此立場被稱為門羅主義。

最後，吸納蘇洛對美洲人還有另一個傳訊作用。蘇洛的造型，也許只讓我們記起蝙蝠俠，但對美洲觀眾來說，卻難免想到目前在

墨西哥反全球化的薩帕塔民族解放軍（Zapatistas）。這隊游擊隊也是以蒙面為標誌，也是以「蒙起臉就能團結一切受壓迫的人」為口號，雖然主要是針對北美貿易協定（The North American Free Trade Agreement, NAFTA）對原住民經濟的衝擊，但同時也兼差做一些劫富濟貧的蘇洛式勾當。民族解放軍紀念的薩帕塔（Emiliano Zapata），就是蘇洛故事在20世紀初面世時同步出現的墨西哥革命領袖。當正牌蘇洛變成美國愛國英雄，也許，這不啻是向薩帕塔招安的訊號。假如薩帕塔人民解放軍願意和美國的墨西哥代言人合作，以他們的獨特造型，肯定成為好萊塢電影新寵，何況他們今天已懂得賣紀念品幫補生計。屆時民族解放軍叢林根據地變成電影實景，隊員生計問題得以徹底解決，華盛頓加強監控墨西哥政府，白人又能籠絡美國本土拉丁後裔，一切一本萬利。也許今天改頭換面的《蒙面俠蘇洛》，就是明天的改組薩帕塔，隊員和演員一樣身價百倍，儘管觀眾會發現男主角安東尼奧·班德拉斯（Antonio Banderas）實在老了，女主角凱薩琳·麗塔·瓊斯（Catherine Zeta-Jones）實在胖了，印第安村落街頭的薩帕塔紀念品，也實在太貴了。

## 小資訊

延伸影劇

　　《蒙面俠蘇洛》（*The Mask of Zorro*）（美國／1998）
　　《邊城英烈傳》（*The Alamo*）（美國／1960）

延伸閱讀

　　*Zorro* (Isabel Allende: New York/ HarpenCollins/ 2005/ translation)
　　*The Mexican War, Crisis for American Democracy* (Archie McDonald Ed: Lexington, Mass/ Heath/ 1969)

玩偶之家〔舞臺劇〕

玩偶家

| | |
|---|---|
| 時代 | 公元1879年 |
| 地域 | 挪威 |
| 原著 | 《玩偶之家》（*A Doll's House*）（Henrik Ibsen／1879） |
| 製作 | 美國／2006／約150分鐘 |
| 導演 | Lee Breuer@Mabou Mines |
| 演員 | Maude Mitchell/ Mark Povinelli/ Kristopher Medina/ Honora Fergusson Neumann/ Ricardo Gil/ Margaret Lancaster/ Tate Katie Mitchell |

## 2006侏儒版vs. 1935江青版

　　2006年是挪威劇作家易卜生（Henrik Ibsen）逝世一百週年。對百年華人來說，易卜生的作品別具政治意義：正是一個上海劇團「左翼業餘人協會」（簡稱「左聯」），在1935年改編他的成名作《玩偶之家》為《娜拉》（*Nora*），捧紅了原來寂寂無聞的女主角藍蘋，令藍蘋和娜拉合而為一，才間接改寫了中國近代史。這個「藍蘋」是藝名，藍色的蘋果，原名李雲鶴，從政後又改了另一個藝名，江上的青峰，「江青」。

　　2006年6月，以前衛著稱的美國馬布礦場劇團（Mabou Mines）訪港，公演一個全新版本的《玩偶之家》。這版本以「身體政治」掛帥，請來三位經常在好萊塢電影亮相的三尺侏儒演員飾演劇中男角，用以和正常身形的女角對比，效果比電影《王牌大賤諜》（*Austin Powers*）的複製侏儒Mini Me更戲謔，男女「比例性愛」的場景保證教人起雞皮疙瘩。筆者完全是慕江青之名，才觀賞這齣經典戲劇，感

覺無論臺上的人是侏儒、是江青，演員對劇本的影響都相當大。也許易卜生那充滿留白的劇本，實在太容易予演員借題發揮的空間。

## 藍蘋的上海灘潛意識

《玩偶之家》又譯作《傀儡之家》，女主角娜拉今日被視為解放維多利亞價值的象徵，她在結尾慷慨激昂，在上半場卻是逆來順受的賢妻良母。在2006侏儒版，導演李‧布爾（Lee Breuer）費盡心機將一切卡通化，娜拉的挪威英語聽來就像玩具布偶發聲，音韻比原著更千依百順，明顯是刻意話劇化了。至於當年江青的演出，同樣不是百份百忠於原著。據江青在1972年向美國女學者維特克（Roxane Witke）透露，她四十年前，就認為戲劇大師的原著「有缺憾」，因為它「作為一個藝術作品，沒有為社會提供答案」。文革期間，所謂「易卜生主義」被江青拿來和「胡適主義」陪鬥，成為鼓吹「極端個人自由主義」的代名詞。既然缺憾這麼多，難怪當年的藍蘋姊姊已根據自己的心得，將娜拉演繹為從小開始就率性自為的現代叛逆女性，認為這是「對原作的藝術提昇」。江青當權後每改編／製作一個樣板戲，都這樣形容自己的貢獻。諷刺的是共產黨和江青反對個人主義，是後來的事：三十年代藝評家張庚（江青口中的裙下之臣之一）恰恰批評藍蘋的演繹「太個人」、「太自然主義」，當事人反而沾沾自喜，觀眾也確實受落，否則她也不能走紅。

然則藍蘋為什麼將娜拉的住家菜階段演得叛逆不堪？古今中外的明星，無論是左是右、章子怡還是章小蕙，辛酸多不足為外人道。藍蘋演出《娜拉》時芳齡21，青春無限，為了明星夢亦曾受盡屈辱，有傳她為了討好上海大亨黃金榮，甚至曾全裸侍奉恩客老闆，更有裸

照留底……總之，有一些當事人引為奇恥大辱的往事，令文革的江青杯弓蛇影耿耿於懷，天天逼害舊朋友。也許正是如此，藍蘋就將娜拉的鬱結變本加厲地演繹出來：「我覺得自己就是娜拉」。其實藍蘋不過演出過五部電影，角色都不是她的個人喜好，唯一例外，就是登上大銀幕前的劇團作品娜拉。這段剖白，記述在維特克的《江青同志》（*Comrade Chiang Ch'ing*），這本書曾掀起軒然大波，中文版近年才面世。這樣的女藝人潛意識一旦得到宣泄，特別是宣泄在政治，正如我們今天所知道，後果可以不堪設想。我們不介意欣宜扮白雪公主，但介意她從政。

## 越俎代庖方法演技

娜拉終於意識到婚姻並不美滿，可以說是源自一個「越俎代庖情意結」。事源娜拉為了解決家庭財政危機，假冒父親簽名，瞞著丈夫向大反派律師借款，結果被要脅。丈夫不但不感謝妻子幫忙，反而說「男人的事女人不要管」一類風涼話——大概不少現代男性面對自作主張而又幫倒忙的妻子／女友，都有同類反應。李・布爾讓劇情合理化的方式，是矮化丈夫為物質侏儒，讓觀眾先入為主地認定丈夫無能。藍蘋當年也有類似考慮，她的創造是通過和丈夫（由名氣遠比她大的趙丹飾演）平起平坐的正面衝撞，來凸顯個人能力。當時執導《娜拉》的是深受俄國戲劇大師史坦尼斯拉夫斯基（Konstantin Stasnislavsky）影響的章泯。誰是史坦尼斯拉夫斯基？還記得周星馳的《喜劇之王》嗎？「由外、到內、再到外」的方法演技，相信江青領悟了不少。

結果，「毛化」後的江青逐漸走火入魔，以為一切都可以像

（她演繹的）娜拉那樣，靠硬拼硬鬥，就可以達到目的。日後她雖然靠「毛夫人」身份弄權，自稱「主席的流動哨兵」、「主席的一條狗」，但狗也可以很有個性，老是希望自作主張出一些餿主意，來越俎代庖一番。文革後期1974年的「風慶輪事件」，就是這樣的代表作：當時江青批評交通部購買外國貨輪風慶輪號是「賣國主義」、「崇洋媚外」、「買辦資本主義」、「現代李鴻章」——江青年輕時爭演《賽金花》失敗，但對劇本的李鴻章研究透切，最愛批評別人是李鴻章。她希望藉此攻擊周恩來和鄧小平，結果反而被毛澤東批評小題大做，因為最早正是毛決定購入外國貨輪。類似越俎而不能代庖的失禮故事，在江青的政治生涯，俯拾皆是。

## 江青能否像2006主角全裸？

　　《玩偶之家》有以下文學界廣為流傳的名句：當娜拉對丈夫忍無可忍，發現自己只是丈夫的傀儡、也是父親的傀儡，決定離家出走，拿起結婚戒指說：「這是你的戒指，把我的還給我」（See, here is your ring back. Give me mine）。2006侏儒版的娜拉尤其一改早前鋪墊的窩囊，說出更狠的話，拒絕丈夫來信、拒絕金錢資助、拒絕再見孩子，總之形同陌路。觀眾最意想不到又「眼前一亮」的，是女主角在最後一幕的全裸演出，還脫掉假髮，三點畢露之餘兼露出一個光溜溜的頭，這是象徵與整個父權社會再無拖欠，一切徹底奉還，宣告自己再也不會以弱勢女性的身份苟活下去。這樣的演繹，相信出乎易卜生所料，也應該出乎江青所料（難以想像江青全裸演出）。但她本人走到革命聖地延安的實況演出，教人想起在《大軍閥》裸露後返回大陸參加文革的香港叔父集體回憶狄娜，其實精神上，已激得和全裸

無異。

劇中的娜拉固然離家出走，藍蘋飾演娜拉後不久也離家出走，受害人是和她「結婚」不過六十天演藝名人唐納，兩人連正式婚書也欠奉，女方反而有一封「絕情書」留念，內有傳頌一時的文藝金句：「告訴過你，愛我是痛苦的。」See, here is your ring back──真娜拉和假娜拉的雷同，看來，談不上是巧合。至於娜拉出走後能否生存，在藍蘋的年代，也是社會的熱門追擊話題。魯迅寫過一篇名為《娜拉走後怎樣》的散文，認為在當時社會限制下，娜拉要麼走回家、要麼在社會墮落沉淪（例如靠賣淫為生），結論是「走也不是，不走也不是」。江青的事業全憑《娜拉》而來，曾經徹夜不眠讀劇本，甚至聲稱魯迅是她的影迷，自然看過這評論，也自然想過怎樣超脫上述的兩難。那個時代做不到脫掉一切枷鎖的視覺效果，但她本人明顯對七十年後才出現的「去女性化實驗」有劃時代的領會，以為要避免娜拉的悲劇、要出走後有尊嚴地自力更生，必須首先「去女性化」。

## 第一夫人的「去女性化實驗」

「去女性化」不止是心理手術。後來藍蘋變身江青，在五十年代的蘇聯接受乳房治療，被醫生注射過度荷爾蒙，自此她的女性生理性徵同樣越來越模糊。文革中最沒有品味的江青服、黑框鏡，都是整個「去女性化實驗」一部份。這位第一夫人對鄧穎超（周恩來夫人）、康克清（朱德夫人）一類中共資深女革命領袖不大看得起，認為她們的活動範圍受女性身份侷限，她才是「獨立」的革命旗手，才是全方位、超越性別的真正政治家。魯迅不知娜拉出走後怎樣，但藍蘋從上海灘出走後，去向就清晰不過，既沒有回家、也沒有沉淪，而

是走出了第三條道路。這不能不算是對易卜生作品的親身另類演繹。某意義上說，江青和臺灣那位很man的女副總統呂秀蓮一樣，年輕時都有一些女性主義的使命，也有通過超越傳統女性定義的行為來提高女權的宿願。

　　江青已自殺身亡15年，她的一生已成為比娜拉更豐富的戲劇素材。以她為主角的傳奇電影，終有一天會在中國出現。當北京低調處理文革四十週年，美國人卻已在三年前搶先將江青搬上舞臺。2003年，上海出生的旅美作曲家盛宗亮（Bright Sheng）創造了名為《毛夫人》（*Madame Mao*）的歌劇，在新墨西哥聖塔菲（Santa Fe）夏季歌劇節首演，將「壓抑和復仇」定調為江青的主旋律，認為江青走上迫害狂的邪路，也是「中國父權社會的犧牲品」。這形象實在一點也不新鮮：四十年前，江青在葉劉淑儀的年齡，已視周遭男政客為政治侏儒；七十年前，她在阿Sa阿嬌的黃金歲月，已懂得演繹這樣的娜拉。

## 小資訊

延伸影劇

　　《娜拉》（舞臺劇）（中國／1936）
　　《玩偶之家》（*A Doll's House*）（英國／1973）
　　《*Madame Mao*》（舞臺劇）（美國／2003）

延伸閱讀

　　《江青傳》（葉永烈：長春／時代文藝出版社／1993）
　　*Comrade Chiang Ch'ing* (Roxane Witke: London/ Weidenfeld and Nicolson/ 1977)
　　《娜拉在中國：新女性形象的塑造及其演變，1900s-1930s》（許慧琪：臺北／國立政治大學歷史學系／2003）

死
亡
魔
法

| | |
|---|---|
| 時代 | 公元1900年 |
| 地域 | 英國、美國 |
| 原著 | *The Prestige* (Christopher Priest/ 1995) |
| 製作 | 美國／2006／130分鐘 |
| 導演 | Christopher Nolan |
| 演員 | Hugh Jackman/ Christian Bale/ Michael Caine/ Scarlett Johansson/ David Bowie |

# 華人、間諜和怪人的魔術政治

自從互聯網興起、多維螢幕問世，我們對視覺刺激的追求越來越刁鑽，魔術就似是史前玩意，除了還可以協助中學生結識無知少女和讓港男示範天才表演，剩餘價值好像已不多。不過以魔術為題材的電影卻屢見不鮮，改編自1995年同名小說的《頂尖對決》即為其一。電影最有趣的並非情節橋段，而是從中可見一個世紀前的魔術師在各國社會乃至政壇，都有獨特的身份認同。

## 魔術師與東方老人：程連蘇vs.朱連魁

《頂尖對決》以維多利亞時代末年的英國為背景。當時的高檔魔術表演是上流玩意，場地往往在頂級大劇院，一流魔術師頗受貴族重視，就像數百年前的巴哈（J. S. Bach）一類宮廷御用音樂家，慢慢連自己也能擠身社會最上層，堪稱真正的變高魔術。由於競

爭激烈，不少魔術師以「神祕的東方」包裝自家魔術的歷史淵源，「中國魔術」是特別具說服力的名詞，不少魔術經典都莫名其妙以「Chinese」和「Oriental」命名，最著名的自然是將美女放入魚缸的所謂「中國水刑」（Chinese water torture）。不少西方百姓認識「東方」和「中國」，都是通過虛假建構的「東方魔術」。

電影交代了一位在倫敦演出的著名中國魔術師，其實是壯年人裝扮作耆英，以弱不禁風的造型掩飾力大無窮，主角讚嘆這是比脫衣舞孃更徹底的「為藝術犧牲」。歷史上，這名西貝貨（編按：假貨、贗品）確有其人：根據一個資料詳實的《中國魔術網》，有一位名為程連蘇（Chung Ling Soo）的魔術師在1890年出道，他就是那位喬裝成華人的美國白人，憑在觀眾面前裝作不懂英語的精湛演技，和一套唐人街叔伯也嫌老套的大清朝服，就混得全歐知名──其實觀眾的心情，和英國貴族迎接同期訪問歐洲的李鴻章的心情，是一模一樣的。如此混飯吃，自然難以瞞過正牌華人，不久一個名叫朱連魁（Ching Ling Foo）的大清公民走到歐美演出，1905年來到倫敦向程連蘇踩場，發出公開挑戰，要爭奪「真正中國魔術大師」寶座，最後卻神祕爽約，成全了對手的美名，這次兩位名字相近的「C-Ling-oo」之爭是魔術史上一大懸案。朱連魁的身價同樣充滿水份，他自封的頭銜是「慈禧太后御用魔術師」，吹得比程連蘇更玄、更不要臉，自然明白他們這一行和東方主義的共生關係，不會公然揭露對手底蘊，否則對自己的市場也無好處。時至今日，「中國魔術」依然是頗為負面的專有名詞，用來暗示凡是來自中國的創造都不過是「魔術」，終有真相大白的一日，溫州翻版貨，就是中國魔術。

## 魔術師與外國間諜：胡迪尼vs.瑪塔‧哈里

靠異國風情包裝倒不一定只有商業，不少在英美走紅的魔術師都是新移民或其後代，他們把祖家特色重構販賣，不過是希望靠魔術這個專門技能打入新環境。電影那英國土生土長的主角明明年輕有為，卻堅定不移加入魔術界，實在不是正常選擇，因為魔術師固然可能名成利就，但也很可能被當成騙子。騙子在那個年代是嚴重的指控，對有家室有祖先的本土人而言，機會成本未免太大。既然魔術和發達國家的「外國勢力」先天掛鉤，不少魔術師也就成了嫌疑間諜，可惜電影主角是英國人，這一個面向就難以顧及了。

以史上公認最著名的魔術師胡迪尼（Harry Houdini）為例，他是生於匈牙利的猶太人，四歲時舉家移民美國。其實他從不承認自己是東歐人，直到死後其匈牙利身份證被發現。此君擅長逃生，聲稱能夠不必做媒，也可以從任何一副觀眾提供的手銬脫身。這樣的絕活超越了一般魔術境界，胡迪尼被稱為擁有專門技術、感覺像是技術專才的「脫身學人」（escapologist）──這也成了魔術師夢寐以求的身份。不少好萊塢電影以他為素材，例如1953年上映的《*Houdini*》，雖然這被歷史學家John Kasson在《幻影與真實》一書評得一文不值。2005年，美國出版了一本名為《胡迪尼祕密人生》的著作，嘗試還原胡迪尼的真實，才發現他和英美警方都有特殊關係，不少經典演出──包括神乎其神的逃獄──都是全靠警察關照才能完成，令人懷疑他是英美間諜，任務是監察來自東歐的同胞，特別是俄國無政府主義者，即當時的頭號恐怖份子。

像胡迪尼那樣利用高調演出掩飾政治使命，可算是諜界的常見

現象。假如來自異鄉的胡迪尼確是間諜,他就是二十世紀第一女諜瑪塔・哈里(Mata Hari)的同行。這位女士原籍荷蘭,是一位豪放舞蹈家,曾住在荷屬東印度群島(即今日印尼),也懂得像程連蘇那樣在舞蹈適當加入東方特色,不久回到歐洲,一鳴驚人。一次大戰爆發後,她被法國政府拘捕,指她擔任德國間諜、並將其處死。後來的日本女間諜川島芳子出道時,就是以「東方瑪塔哈尼」之名飲譽全球,可見正牌哈尼的殿堂級地位。按當時複雜的國際形勢來說,一名來自他國的一流表演員,無論是魔術師也好、舞蹈員也好,要不捲入政治,幾乎不可能。

## 魔術師與科學怪人:特斯拉vs.考柏菲

雖然《頂尖對決》對東方老人和外國特務的魔術政治著墨不多,它還是有交待得完善的政治,那就是魔術師在世紀之交的「類科學家」地位,這是同類電影少有的神來之筆。對觀眾而言,魔術師鬥法最後忽然弄來一部複製人機器,也許不倫不類之至,兒戲得十分歡樂今宵。但我們必須明白,當時的時代背景是每日都出現新發明的科學革命期,昨天發明電報、今天發明電燈、明天又有「大師」自稱隱形人,什麼是白日夢並不容易掌握。那時代的國民知識與科技一日更千里的21世紀不同,今天一般民眾多少懂得憑常識判斷「發明」是否真實,當年教育則沒有如此普及,又未有介紹正確科學觀的普及字典,分辨科學家和神棍、小說家和魔術師並不容易。更劣的是擁有上述身份的人往往自願一身兼多職,令魔術師得到不少混水摸魚的權威性。例如不少正牌美國科學家曾聲稱創造出毋須馬達的「永動機」(Perpetual Motion),這又成了不少小說的素材。國民黨高級將領王

維戰敗後，被中共囚禁三十年，靠的就是在獄中「研究永動機」，來抗拒共產黨的思想改組。

　　既然是講述那段一切夢想都可能成真的歲月，電影請出科學怪傑特斯拉（Nicola Tesla）炮製「複製機器」，就不算無厘頭。這位科學家被行內人公推比愛迪生更天才橫溢，不過因為不善經營、缺乏生意頭腦、也不夠心狠手辣，所以才被愛迪生搶去「發明大王」之名，這就像今日的「電腦大王」蓋茨同樣並非純粹以真功夫馳名。特斯拉是無線電發明者，曾對電力運用作出劃時代貢獻，晚年卻脫離現實，慢慢變成空想科學家，相信他的電廠可創造自動懸在半空的「幽浮機器」、突破光速的「時光旅遊機」、傳送人類粒子往第四空間的「物質輸送機」等。假如蓋茨忽然宣佈從互聯網發現了時光隧道，網民只要購買正版微軟軟件就能進入，你又怎敢斷然否定？

　　到了20世紀末，身為俄羅斯移民後裔的當代首席魔術師大衛·考柏菲（David Copperfield）同樣企圖跨界科學，經常在表演期間將「突破時空界限」一類「科學」術語掛在口邊。近年他的名氣不及從前響亮，剛剛又聲稱在私人島嶼發現了「生命之泉」，掌握了「起死回生」的超能力，並已邀請科學家化驗云云，相信和草蜢和徐小鳳一樣要復出了。以今鑒古，我們不會輕信高柏菲，卻難以分辨霍金說的是科學還是形而上的哲學，我們的祖先又怎能分辨特斯拉的科學和魔術、理論和瘋狂？連流行搖滾樂傳奇人物大衛·鮑伊（David Bowie）也出人意表地把特斯拉演得入木三分，還有什麼不可能？魔術師的異鄉性、間諜性、科學性三大政治身份認同，讓他們成了維多利亞時代的「通識大師」，這類人其實並沒有絕跡，不過魔術師卻被「才子」這一種「廣義新魔術師」淘汰了。

# 小資訊

延伸影劇

　　《*Houdini*》（美國／1953）
　　《*The Illusionist*》（美國／2006）

延伸閱讀

　　中國魔術網（http://hk.geocities.com/chinesemagichistory）
　　*Tesla: Man out of Time* (Margaret Cheney: New York/ Touchstone/ 2001)

霍元甲
*Fearless*

| | |
|---|---|
| 時代 | 公元1910年 |
| 地域 | 中國（清代） |
| 製作 | 香港／2006／106分鐘 |
| 導演 | 于人泰／袁和平 |
| 演員 | 李連杰／鄒兆龍／鮑起靜／孫儷／董勇／中村獅童 |

霍元甲

# 清末民初武師等同排外土霸？

　　李連杰在電影《霍元甲》大談武術之「道」，希望洗脫純功夫特型演員的平面形象，效法李小龍多年前將截拳道向外國提升為「人生哲學」，並以之發揚民族精神打敗洋人，已成為內地愛國主義又一教材。但據說霍家後人對電影大為不滿，更打算控告片商，因為電影前半段還是把他們的霍家祖先（包括霍元甲父親霍恩第）描繪為好勇鬥狠的一介武夫，得到「家破人亡」的報應，令霍家上下覺得「大吉利事」；此外電影又將霍家歸類為地主階級，令他們擔心在人民共和國變得政治不正確。其實霍元甲、馬永貞、黃飛鴻一類今日家傳戶曉的近代武林人物，雖然分別活躍於北京、上海、廣東三大城市，他們的「俠士」生涯、特別那些愛國反洋人部份，大都是香港電視劇和電影同一公式的浪漫濫觴。若一律歷史還原，不但大煞風景，恐怕和袁偉時教授在《冰點》重評義和團為跳樑小醜的被禁文章一樣，免不了歷史重構沒完沒了的爭議。

## 霍元甲滅洋與義和團距離多遠？

　　霍元甲得以成為愛國主義的理想英雄，在於他不斷與洋人打交道的親身經歷。電影的霍元甲打敗英國大力士後，民族感情忽然上腦，才覺悟要愛國。真實的霍元甲似乎覺聲望更高，有英俄兩國大力士對他的擂臺挑戰望風而逃的履歷。電影的霍君有一場單挑法、比、德、日四國「大內高手」的壓軸群戲，無中生有得厲害，其西方主義傾向和王晶又一爛戲《雀聖II》找來喬寶寶扮演以腳代手的印度麻雀高手「清一星」、苑瓊丹化身韓國雀后「大長莊」之類一樣「精彩」。真實的霍君則是先派遣徒弟戰勝日本大力士聯隊，再親手打敗日本領隊，然後懷疑被日方派來的醫生毒死。時年1910，即辛亥革命前一年。

　　要了解霍元甲為什麼最愛單挑洋人，我們必須回顧他和義和團打過的交道。義和團在19世紀末年以「義和拳」之名興起，並在1899年全面「起義」，史載當時霍元甲已成為天津武林領袖，並和鄰近的北京武林領袖源順鏢局的王正誼交好。這位王正誼又名「大刀王五」，也是武俠劇常客，被梁啟超稱為「幽燕大俠」，在正史比霍元甲的名頭更大，因為他有著名事跡兩項供人憑弔：一是為「戊戌六君子」之首的譚嗣同仗義收屍，二是直接參加北京的義和團運動，在八國聯軍之戰戰死。王正誼死後，霍元甲效法故人對譚嗣同的有情有義，率領徒弟潛入北京，偷回王正誼的首級和無頭屍，重新縫合，加以安葬。他在北京偷屍的接頭人也是赫赫有名，就是《老殘遊記》的作者劉鶚。

　　當然，這些都是相當正面的紀錄，而且霍元甲似乎不同王五，

沒有加入義和團作戰的明顯把柄，否則八國聯軍也許會要求將他當作「拳匪」正法。不過歷史上的同期武師大都有參與「拳亂」，過程中對洋人的土法炮製，正如袁偉時的文章所說，行為其實也相當殘酷。霍元甲明顯在八國聯軍之役後對洋人恨得更深，這完全可以理解；但他身為津門武林領袖，事前有否盡責約束拳民和好友對洋人的過火行為，還是被洋人看成「縱容恐怖份子」，卻是一個謎。李小龍事實上是一位被忽視的包裝高手，他說截拳道「威力像水一樣，可以隨波逐流，可以像洪水爆發那樣摧毀防提」，令這門其實只是稍微改編的傳統武學像達賴喇嘛那樣進入西方社會；當相類似的話忽然出自李連杰飾演的霍元甲之口，無論是對演員、還是對歷史角色，都是重新包裝的故人智慧。

## 馬永貞在上海的「杜月笙式霸業」

從霍元甲滅洋，我們不得不想到另一名清末民初的電視劇長駐主角馬永貞。這位大俠原來是一名馬販，同樣被硬銷為民族英雄、同樣盛傳是被惡勢力謀殺的烈士，最出風頭的一件事也是和洋人有關，那就是在上海馬場挑戰英國騎師史提夫，英國騎師據說和挑戰霍元甲的洋力士一樣，也是「嚇得不敢迎戰」。

然而馬永貞一生光輝的人工水成份似乎更高，這判斷足以從社會學角度解讀。史載他到上海前居無定所、家無重要產業，又養著一大幫徒子徒孫，講究排場，比電影裡最糜爛時代的「地主」霍元甲開支更大。現實生活中，馬永貞只能成為半黑半白的一霸；他的「霸業」，就是要所有在上海和路過上海的馬販孝敬保護費。當時媒體經常報導他的徒弟欺壓平民，馬永貞和官府據說也有所合作，否則黑道

不可能迅速漂白。除了規模遠為不及，他的生活屬性和日後的上海大亨杜月笙並無本質上的不同。曾有位武功平平的官府捕頭慕名挑戰馬永貞，二人打了半日，居然不分勝負，圍觀者都覺原來「大俠」亦不過爾爾。假如馬永貞沒有讓賽，我們可以推斷他的威名，不無自我吹噓的江湖賞臉成份；假如他是在讓賽，我們可以推論他為結交官府，也可說費盡心機。

當時社會居然默許這樣的行為，反映社會秩序已瀕臨崩潰。馬永貞的角色就像《水滸傳》的江湖好漢，而真正劫富濟貧的好漢是不多的。馬永貞最後被仇家追殺身亡，起因不是什麼見義勇為，而是分贓不鈞、得罪其他馬販，馬販又向「斧頭幫」一類上海幫會「班馬」尋仇。如此橋段只配拍攝B級黑社會電影，死後馬君的父親登報揭發死者並非他的親生兒子，只是義子，說他「本來不肖」，並就家族出了這一霸向鄉親父老道歉。

## 黃飛鴻民團與反孫中山的廣東地方主義

論近代名武師，自然少不了廣東人的偶像、也是被李連杰演慣演熟的佛山黃飛鴻。他的真實生平最未被發掘的盲點，並非他的愛徒梁寬被傳身染梅毒而死，而是他作為廣東武林人物，和被稱為「中國國父」的孫中山的關係。假如兩位「必須」是愛國者的人不是同坐一條船，根據中國人習慣的黑白邏輯，恐怕是很難理解的。

自從清廷為對付太平天國，鼓勵曾國藩、李鴻章等辦湘軍、淮軍等地方團練，中國各地都興起自辦民團。這類民團的表面目的是保家衛國、維持治安，實際上明顯有和中央政府分庭抗禮的含義，對清末地方主義的興起影響甚大。廣州作為商業重鎮，又是列強窺伺的前

緣陣地，一直有最為嚴重的分離主義傾向。黃飛鴻曾在地方軍隊任低級武官，成立「寶芝琳」後已辭職，自此生計除了寄望醫藥生意，就是靠擔任民團、民軍的教練為生，最典型例子是他曾兩次被半黑半白的民兵「黑旗軍」領袖劉永福聘請為「廣東民團總教練」。假如黃飛鴻只是民團教練，那還不足以成為地方主義力量，但當商業勢力再加上一腿，一切就更複雜了。

　　辛亥革命後的1912年，廣州商人成立了著名的「廣州商團」，建立了一支龐大的附屬自衛武裝，和黃飛鴻的民團齊名、互為奧援。1919年，匯豐銀行廣州分行買辦陳廉伯接任商團團長，得到英國支持，又和廣東軍閥陳炯明結盟，希望促成商團、民軍和軍閥聯盟控制廣東，因為他們對當時被稱為「孫大砲」的孫中山完全不信任，後者無論是經濟常識還是管理能力，都教本地人不敢恭維。廣東又偏偏是孫中山剩下的唯一地盤，「國父」和商團的矛盾自然不斷激化，終於在1924年爆發內戰，雙方都稱對方為「亂黨」。當時廣東商人團結罷市，孫中山下列炮打商團總部所在地的民居，成王敗寇。黃飛鴻服務的民團，正是商團軍隊一類地方武裝。雖然歷史沒有說明他有否正式牽涉其中，但由於商團以佛山西關一帶為根據地，黃飛鴻在當地的根據地寶芝琳，也在國民政府「鎮壓暴亂」過程中被完全梵毀，翌年黃飛鴻就被活活氣死，他是不可能像一些電影杜撰的那樣盲目支持革命黨的。眾所週知，港英政府是廣東商團和民團勢力的幕後黑手，國民政府「平暴」後，不少當地商人和軍人都以香港為避難所，黃飛鴻的家人和徒弟在師傅死後，也是立刻離開佛山，移居香港。這固然有生計的考慮，但也有明顯的政治成份。難怪我們經常在電影目睹霍元甲之死，卻少有機會看見黃飛鴻怎樣死，因為內裡避免正正不能得正的政治正確技巧，是酷愛樣板英雄的編劇和觀眾難以拿捏的。

# 小資訊

延伸影劇

　　《黃飛鴻》（香港／1992）
　　《精武門》（香港／1972）

延伸閱讀

　　《正說霍元甲》（晨曲：北京／百花文藝出版社／2006）
　　《晚清大變局》（袁偉時：香港／明報出版社／2006）

| 時代 | 公元1912年 |
|---|---|
| 地域 | 美國 |
| 製作 | 美國／1953／88分鐘 |
| 導演 | Andre de Toth |
| 演員 | Vincent Price/ Frank Lovejoy/ Phyllis Kirk/ Carolyn Jones |

蠟
像
館
魔
王

## 蠟像館：戰前的第四權

　　不知為什麼，一直對蠟像館情有獨鐘，不但每到倫敦都要看看杜莎夫人蠟像館有沒有什麼新作，就是大陸那些很大陸的什麼七大奇跡蠟像館，也不會錯過。2005年上映的《恐怖蠟像館》（*House of Wax*）硬銷恐怖暴力、賣弄青春色情，就是沒有將「蠟像館」這個有趣的題材盡情發揮，毫無歷史立體感，對年輕觀眾來說，是特別可惜的。電影自然不是原創，它的1953年舊版是首部3D立體電影，1933年舊版則是默片到有聲片的過渡作品，都有回顧世紀之交蠟像的社會意義。特別是1953年的《蠟像館》以20世紀初葉為背景，集中製作我們山頂分館也有的「歷代恐怖罪惡室」（Chamber of Horrors），最能反映蠟像和現實政治的貼身距離，讓人明白蠟像館除了靠大衛・貝克漢（David Beckham）合照吸引觀眾，還曾經存在兩大政治功能：飾演古代傳媒，以及複製對革命的恐懼。

## 大眾傳播革命的「蠟像階段」

　　製作蠟像是一種未得到社會應有尊重的藝術：石蠟的光澤、雕塑的分寸、顏料的溶解性能，以及對歷史的人文認識，統統都是專業。它原來和巴洛克演奏一樣，不過是歐洲宮廷玩意，製成品則是中國茶壺那樣的潮流玩意兒。直到19世紀初葉，曾在巴黎宮廷服務的杜莎夫人（Madame Tussauds）在法國大革命後移居英國，不斷舉行蠟像展覽，最終在貝克街（Bakar Street）設立固定館址，成了日後福爾摩斯的鄰居，風靡一時，各大報章作出長篇報導，蠟像才脫離了貴族掌控。它的社會功能全面釋放的影響，雖然沒有印刷術流入民間那樣誇張，但說它是大眾傳播革命的一個重要階段，也絕不為過。

　　蠟像展覽的成功和制度化，自然與杜莎夫人的傳銷技巧有直接關係。一方面，她通過展覽法國末代王室的斷頭蠟像，令足不出戶的英國平民，得到一種戰地記者與民族優越的莫名快感，填補了他們（自我中心）的國際視野，騰空了橫向空間流動的想像。另一方面，夫人通過約見英國王室和為他們量身定造蠟像，為自己確立了「御用專才」這半個官方地位，這又滿足了百姓與貴族接軌的向上流動慾望。在當時社會，沒有電視、沒有電影、沒有電郵、沒有相機，國民認識政治人物和事件，望向遙不可及的國家地理和社會地位，靠的都是報章及蠟像。所以電影的蠟像分館開張，應該並非純商業行為，多少有訊息普及化的含義在內。

## 杜莎夫人掌握議題設定權

　　有了這樣的社會使命，早期蠟像館並不是今天那樣的明星大雜燴，而是以歷史事件的復原展覽為主，例如英國得到最後勝利的拿破崙戰爭。但既然蠟像館生存必須引起觀眾興趣，蠟像選擇的方針需要反映「民意」，蠟像館領導人也就成了足以影響社會輿情的第一代傳媒大亨。英國要人為了成為蠟像，就像今日各式人等爭頭條，都需要付出——而且有時是屈辱的付出。由於蠟像需要經常更換，蠟像展覽期限和位置代表了政治人氣指數，這正是當代媒體操控政客生命的雛形。數年前，杜莎夫人蠟像館拒絕為英國保守黨前任黨魁史密斯（Ian Duncan Smith）做像，認為此君「缺乏令人引起情感衝動的意慾」，結果黨魁飽受黨友揶揄，說他「當蠟像也不配」。失去「蠟像權」，成了他讓位予麥可・霍華德（Michael Howard）的參考資料。

　　當杜莎夫人掌握了議題設定權，館方也和媒體一樣，漸漸毋須一切都以市場為依歸，政治意味不但沒有減少，反而越來越濃。以倫敦蠟像館為例，最教海外遊客納悶而又佔地最廣的蠟像群，當首推亨利八世（Henry VIII）和他的六任妻子，那明顯是顯示亨利八世創立英國聖公會的宗教正確。二戰後，希特勒蠟像被玻璃存封，據說是因為太多人向其吐口水，實際上是以此詛咒他永不超生。離開了英國，政治正確卻寬鬆了，所以希特勒可以在香港站出來，江山代有人才出，他的玻璃屋位置被伊拉克的海珊取代。既然蠟像館空間這樣寶貴，恐怖電影不斷渲染的活死人蠟像，其實邏輯上就說不過去，因為「平民蠟像」在現實社會根本沒有價值，正如報紙不會以所有篇幅報導旺角街坊的衣食住行。議題設定權，是不能浪費的。

## 複製革命恐懼的社會通識作用

電影選擇了聚焦蠟像館的恐怖室，因為它在整個蠟像傳訊作用中扮演最重要角色。這不單是因為恐怖室有十大酷刑的噱頭，而是因為它有複製革命恐懼的功能。20世紀文化學者班雅明（Walter Benjamin）說電影、攝影一類複製藝術，會令藝術品喪失感覺、喪失靈光，但蠟像卻被觀眾認為可以複雜恐懼的靈光，因為這是當時最真實的觀察死亡方式。1848年是歐洲各國革命年，大量王室被推翻，包括法國路易‧腓力（Louis Philippe）的短命中產王朝。這時候，杜莎夫人蠟像館的「恐怖室」相當及時地成立，目的就是將法國大革命的恐怖畫面、法國貴族的死亡面具複製予英國人，警告同胞不要步鄰國後塵。原來這部份的展覽並非獨立存在，也無名無份，直到1846年，這些場景被影響力極大的幽默雜誌《Punch》命名為「恐怖室」，這是媒體結合蠟像、第四權結盟、共同恐嚇英國國民的精彩一頁。當然，靈光並非所有展覽都能炮製的，香港虎豹別墅也希望傳播勾鼻地獄和奈何橋的恐懼，但八歲以上孩童，已不當那遊樂場是一回事，一切又是一句「集體回憶」埋單。化蠟像館為青春恐怖片也是沒有靈光的，因為這種官能恐懼毫無內容，也就沒有了社會通識作用。

數來數去，能為我們傳訊的蠟像幾乎沒有，這效果倒不妨從衛斯理小說《極刑》領略。小說描述一間類似電影的「杜蒂」那樣逼真得離奇的蠟像館，專門陳列枉死慘死的中國歷史名人，四間陳列室的主角，分別是被凌遲處死的明末抗清名將袁崇煥、被腰斬的明初靖難之變方孝儒、莫須有斬首的岳飛父子、執行腐刑後生不如死的太史公司馬遷。館長說，他的目的是「提高人類人文關注」，原來以為蠟像

主角又是真人；最後揭盅，卻是「受害人靈魂干擾今人神經」云云。
可謂反高潮。

## 小資訊

延伸影劇

　　《恐怖蠟像館》（*House of Wax*）（美國／ 2005）
　　《神祕蠟像館》（*The Mystery of the Wax Museum*）（美國／ 1933）

延伸閱讀

　　*Waxworks: A Cultural Obsession* (Michelle Bloom: Minneapolis/ University of
　　Minnesota Press/ 2003)
　　*Madame Tussaud and the History of Waxworks* (Pamela Pilbeam: London/
　　Hambledon and London/ 2003)

近距交戰
*Merry Christmas*

| 時代 | 公元1914年 |
|---|---|
| 地域 | 法國 |
| 製作 | 法國／2005／116分鐘 |
| 導演 | Christian Caron |
| 演員 | Benno Furmann/ Daniel Bruhl/ Diane Kruger/ Gary Lewis |

聖誕快樂

# 「兄弟化現象」解剖：讓李香蘭Fraternize東亞吧！

　　在2005年聖誕檔期，香港只有兩間走高檔路線的戲院上映理應最應節的法國片《近距交戰》。電影以一次世界大戰第一年的德法邊境戰場為背景，重組法國、德國、英國（蘇格蘭師）部隊在聖誕夜被一段歌劇引發休戰，繼而把酒談歡、串通合作的真實歷史。故事簡單直接，但足以感動兩性觀眾，亦足以配合近年的反戰潮流。敵軍之間不被官方認許的友誼，形成於一種「兄弟化現象」（fraternization），包含政治、軍事、心理、文化、社會、宗教諸般學問，以往並未受學術研究重視。導演聲稱用了十年時間搜集的資料，足以成為一份跨學科整合的論文。

　　一次大戰，差不多是一個世紀前的事了，當事人都已作古。究竟那時的兄弟化在當代戰爭能否照辦煮碗重現，駐伊拉克美軍又能否和海珊或扎卡維的下屬說聲「萬事如意」？不少提倡人道戰爭的浪漫主義者對此持肯定答案，並舉出美軍在節日向伊拉克小孩派糖一類

「義舉」，來引證四海之內皆美國兄弟。然而兄弟化現象，必須在下列特定場景內發酵，時至今日，恐怕只能回味，在美伊戰爭特別難以出現。這一代要親眼目睹敵人fraternized，除了參與依然符合條件的非洲部落戰爭，就只有期待蔡素玉向李柱銘說一句fukienized（福佬化）的聖誕快樂。

## 與世隔絕的戰壕空間・難以妖魔化的對稱戰爭

二次大戰前，一次大戰被稱為有史以來規模最大的「大戰爭」（The Great War），大戰爭的代表符號是《近距交戰》的主場景：戰壕。戰爭雖然慘烈，戰事卻有明確的「前線」（battle front）和「後線」（home front），沒有二戰那樣全民皆兵，男丁可以在後線五星級酒店吃早餐，然後到前線感受地獄。各國士兵都遵守戰壕法則，無可奈何地像戰棋那樣，聚到一起大會戰。於是，戰壕形成了獨一無二的空間：一來它和後方完全隔絕；二來和敵人的戰壕空間近在咫尺，感情上已融為一體；三來戰壕內部流動性極小，同屬「戰壕生物」的人容易互相理解，心心相印。我們回顧那些一戰回憶錄，或著名的反戰電影《西線無戰事》（*All Quiet on the Western Front*），必能感受已成歷史陳蹟的戰壕文化。來到今天，不但賓拉登完全顛覆了前後線的分野，美國國防部長唐納・亨利・倫斯斐（Donald Henry Rumsfeld）更提出所謂「10-30-30」目標，要求美軍在10天內可以部署到全球任何地點 下一個30天內擊敗敵軍 下一個30天內為另一場戰爭作好準備，敵軍在戰壕牛衣對泣、膠著數月乃至數年已變成不可思議。今日的戰士認識來來去去同一批敵人的可能性，大大降低。

一次大戰是傳統的對稱戰爭，賓拉登以非軍事對象為襲擊目標

的911則被稱為「不對稱戰爭」（asymmetrical warfare）。對稱戰爭就像一場球賽，參與者有不少規則必須依從，例如要符合國際法的戰爭定義、遵守善待戰俘條約等等，就像中世紀歐洲封建領主之間的戰爭只以分勝負為目標，不愛殺人，活捉士兵還可以勒索贖金。在這些章程捆綁下，對敵雙方較容易惺惺相惜。然而每到戰爭白熱化，戰役就難以對稱，球賽也變成沒有球證（編按：裁判）的少林足球。例如二戰後期，盟軍不少針對平民的襲擊，都是為了提早結束戰事班師回朝，死傷自然枕藉，原諒敵人，也就需要額外勇氣。何況在賓拉登式的不對稱戰爭，當弱勢一方以恐怖襲擊為常規，他們就會不斷被敵人妖魔化報復；決定發動這類襲擊的一方，亦必須先妖魔化敵人，來說服襲擊者離棄原有的對稱戰場。在《近距交戰》結局，一位好戰神父教訓蘇格蘭士兵：「上帝帶來戰爭。」認為德軍利用婦孺掩飾襲擊是「非我族類」，自然是正面影射布希話語的流行動作，教人想起美國南部福音教會的拉票工程，特別是稱呼伊斯蘭教為「野蠻宗教」的教士小葛福臨（Franklin Graham），可見布希的反恐就是「反兄弟化」。其實在一次大戰初期，這些說詞容易被直接參與對稱戰爭的雙方士兵識破，並未全面普及。

## 守規矩的文明衝突‧戰爭機器內部間隔

宗教人士說本片「反映耶穌的偉大」，因為全靠交戰各方都是源自耶教傳統、懂得聖誕歌，一戰又不是宗教戰爭，將士才會在心靈深處認為聖誕應凌駕國家爭拗，化干戈為玉帛。其實宗教同源並非兄弟化的唯一關鍵，任何交戰各方互相認同的普世價值都有相同效果。中世紀十字軍明擺著為宗教而戰，天主教的獅心王理察和伊斯蘭教的

薩拉丁卻是公認的「兄弟」，他們認同的普世價值不是宗教、而是「騎士精神」，那是中世紀共同服膺的文明（參見《王者天下》）。中國三國時代末期，西晉大將羊祜和東吳大將陸抗隔江對峙，又是互相贈藥，過年過節交換禮物，開開心心，他們共同相信的是盛世不宜出兵，也多少有人本思想。可惜近年不少戰爭以「文明衝突」包裝進行，甚至會刻意以敵人節慶為突破口，兄弟化舉動經常被看成「文明侵略」。1969年越共選擇新年反攻南越的「新春攻勢」（Tet Offensive），1974年埃及選擇以色列猶太節日發動的贖罪日（Yom Kippur）戰爭，被中國視為恐怖份子的東突選擇農曆新年襲擊華人，都是唯恐對手不知道有文明衝突、唯恐化敵為兄弟的例子。

《近距交戰》描述各國高層對對敵士兵成為「兄弟」大為震怒，這也是前方被監管不嚴才集體出事的漏洞，反映前方和後方之間出現了巨大的認知間隔。一次大戰後期的1917年發生十月革命，俄國退出英法陣營，獨自與德國議和，原因之一，就是前方不斷和敵人fraternize，德軍也是策略性善待俄軍來瓦解敵人鬥志，這是俄國革命史公開的一頁。二戰後期，希特勒下令以焦土政策和敵人玉石俱焚，歷史學家哈夫納（Sebastian Haffner）的《破解希特勒》（*The Meaning of Hitler*）認為這是希特勒對德國人作戰不力的「報復」，受到德軍高級將領普遍反對，在各階層也開始出現帶有牴觸情緒的兄弟化現象，電影《戰地琴人》（*The Pianist*）向琴師贈送禦寒衣的德軍將領，即是一例。國共內戰時，國軍大規模倒戈，也歸功於共軍「三大法寶」之一的統戰策略了得，「兄弟化」了不少基層士兵。從前通訊不便，上下內外間隔是戰爭的常見問題，前方蒙蔽後方高層亦容易得多。在21世紀，只要兄弟化趨勢稍微出現，高層應能立刻察覺，防微杜漸，乃至故意擴大戰局來消除善意。今天的前方長官可以

濫用職權玩人肉金字塔，但不可能像電影那樣，擅自宣佈停火一天。

## 沒有女主角的Homosocial Complex

《近距交戰》最突兀的角色、也是最重要的角色，自然是那位唯一的女主角，可是這位女高音在聖誕戰地獻唱的可能性微乎其微。但就是沒有了女主角連戲、連這個唯一的女角也消失，兄弟化還是會出現，這才是歷史的真實。電影的女性只是為了反襯男性之間的情誼：全男班對兩小時的電影來說已是太齋，何況戰壕內數以月計只能「自給自足」的長齋？軍隊歷來有同性戀傳統，這固然是適者生存的環境使然，但就算沒有同性戀傾向的士兵，長年累月，也容易滋生兄弟化的潛意識。這就像兩隊足球隊比賽一百場後，球員會情若兄弟交換球衣；黑幫兄弟死活過後，更容易用萬梓良腔說一句「安答兄弟」。從事性別研究的友人說這是由壓抑homosexual轉化成「homosocial」的同性社交意識；在戰爭激鬥、身旁又沒有正宗異性出現，homosocial也可能反過來強化成homosexual。今日有了女兵、有了講求政治正確的軍中性別平衡措施、甚至有了國營軍妓，正宗「兄弟化」就算出現，也已沖淡變質。

這些兄弟化準則雖然不容易出現於美伊戰爭，在號稱世仇關係的中日韓東亞三國，卻不是沒有開拍亞洲版《近距交戰》的潛質，而且中介體也可以是樂曲，因為在中日韓各自民族主義發酵的同時，它們依然存有潛藏的泛亞思想。要了解它們的互動，我們可以從東亞傳奇人物李香蘭談起。

## 《近距交戰》日韓篇：李香蘭‧金日成‧〈蘇州夜曲〉

　　老一輩的人都知道那位和周璇同期的女歌手李香蘭。她其實是日本人，以〈三年〉、〈夜來香〉等歌曲在滿洲國樂壇成名，以漢人為義父，和女特務川島芳子等人相熟，二戰後一度被當成間諜。後來她回到日本，復名山口淑子，當選國會議員，與一名外交官結婚，搖身一變成為政客。有一回，山口淑子隨同日本政府代表團到北韓訪問，因為她在日本侵略戰爭的嫌疑角色，事前被北韓警告屬於「不受歡迎人物」。想不到她在參加國宴時，卻被安排坐在北韓紅太陽金日成正對面。金日成以日語稱呼她「李香蘭小姐」，說他在白頭山抗日游擊隊年代就是李香蘭的歌迷，表示「只有戰鬥算不上人生，我們需要快樂」。於是山口淑子獲邀即席獻唱名曲〈蘇州夜曲〉，縱使這首歌來自政治十分不正確的電影《支那之夜》，但既然是紅太陽推介，自然沒有北韓官員再敢當她是特務，半曲泯恩仇。

　　故事的價值並非直接反映了金日成和山口淑子是「泛亞思想信徒」。但作為北韓「主體思想教」創辦人、在日治期間渡過前半生的民族主義者、依靠中國才能穩住政權的自閉共產領袖，金日成的視野，其實一直也是以「大東亞」為整體。北韓的國內宣傳品，大部份都標榜是外國人、特別是日本人撰寫。七十年代，日本赤軍四處以「國際革命」為名搞恐怖襲擊，北韓對他們奉為上賓，因為赤軍的「亞細亞主義」和金日成的興味不謀而合。「明日漂何處／問君還知否」，上述場合的〈蘇州夜曲〉歌詞，就像《近距交戰》的聖誕音樂，能夠令文化淵源相近的敵人之間「兄弟化」。布希和金正日就算同時喜愛好萊塢電影，也不可能出現同類效果。

## 《近距交戰》中日篇：張學友‧《李香蘭》‧《夜來香》

到了九十年代，日本作曲人玉置浩二為電視劇《別了！李香蘭》創作主題曲〈不要走〉，被香港的張學友翻唱，這就是曾幾何時本地歌唱比賽的難度K歌〈李香蘭〉。這首歌隨著「四大天王」在香港半退隱而走進內地，意外激起一些網上憤青的民族情緒。一名吉林電視臺記者乾脆辭職，走到北京，到大學巡迴演唱東北抗日歌曲，希望對〈李香蘭〉「靡靡之音美化侵華歷史」作出抗衡。不過北京觀眾對另一齣同樣以《李香蘭》為名的歌舞劇大為讚賞，對飾演李香蘭的演員獻唱首本名曲〈夜來香〉站立拍掌，甚至為劇中的李香蘭逃過漢奸審判歡呼。北京文化部高級官員也曾專門設宴款待山口淑子，並有如此對白紀錄在案：「酒逢知己千杯少，話不投機半句多。你喝多點，請隨時回家。」需知連乒乓球手何智麗嫁到日本，變成「小山智麗」以後，中國也不當她是女兒；以李香蘭在歷史的爭議，以及中國民間反日情緒的高漲，山口淑子的「家」，得來不易。也許中國老高層當年都對〈夜來香〉心生共鳴，這首歌，才能承擔為中日fraternized的中介。

當中國憤青口頭上把日本罵為世仇，也許這不過像數世紀前的英法或法德關係。不少學者在學術期刊都對「亞盟」前途審慎樂觀，不過大多相信它不是通過歐盟形式的建制整合組成，而是通過經濟和文化整合成型。《近距交戰》上映期間，不少評論員說東亞三國誌找不到一首能夠fraternized的音樂，認為它們的文化認同不可能得到集體深化。其實，李香蘭在中韓兩地出人意表的地位，已說明兄弟化現象不一定要有共同信仰、共同條件。當中日韓臺上的人自欺欺人得夠

了，塘邊鶴玩公共知識玩得倦了，也可能回光返照地發現敵人不過是兄弟，我明白，那是日本戰犯在法庭被中國批得一文不值的自辯，但控辯雙方都知道，那南風吹來清涼，那夜鶯啼聲悽愴，月下的花兒都入夢，沒有強政屬治，只有那夜來香。

## 小資訊

延伸影劇

　　《西線無戰事》（*All Quiet on the Western Front*）（美國／ 1930 ）
　　《李香蘭》（*Ri Kouran*）（日本／ 2007 ）

延伸閱讀

　　*Silent Night: The Story of the World War I Christmas Truce* (Stanley Weintraub: London/ Free Press/ 2001)
　　《李香蘭自傳》（山口淑子：臺灣／商務／ 2005 ／翻譯版）

阿
拉
伯
的
勞
倫
斯

*Lawrence of Arabia*

| 時代 | 公元1916年 |
| 地域 | 鄂圖曼帝國 |
| 製作 | 英國／1962／216分鐘 |
| 導演 | David Lean |
| 演員 | Peter O'Toole/ Omar Sharif/ Alec Guinness/ Anthony Quinn |

沙漠梟雄

## 等著21世紀重拍的中東前傳

　　1962年的奧斯卡最佳電影《阿拉伯的勞倫斯》無論在影壇還是史學界，都享有崇高地位，世界各地都會定期重映，包括香港。對首次觀賞這經典的年輕一代來說，六十年代的節奏畢竟屬於六十年代；四小時的長片實在應該簡短為兩小時；當年驚為奇景的大漠風光、老影評人「從座位感受到沙」的震撼已淪為初級特技。而且在各國閑人與華人戰地記者大舉進入中東的前提下，「阿拉伯勞倫斯」的傳奇性，難免大打折扣。不過21世紀的觀眾，卻可能發現這電影就像一齣無心插柳的中東前傳，每一幕都可以解釋當代中東亂局的深層結構，這是意外收穫。《阿拉伯的勞倫斯》令大衛‧連（David Lean）得到最佳導演獎項，據說他的導技，啟發了史蒂芬‧史匹柏（Steven Spielberg）、喬治‧盧卡斯、馬丁‧史柯西斯（Martin Scorsese）等一眾後輩大師。假如三人能夠聯手炮製一齣《阿拉伯的勞倫斯：中東前傳版》，大量場景可以借古諷今，比美伊開戰更萬眾期待。

# 猶太──阿拉伯陳年聯盟重見天日

電影主角勞倫斯（T. E. Lawrence）也許是歷史功績和名氣不成正比的例子之一，時至今日，英國依然有不少「勞倫斯學會」研究他的一生，繼而變成中東問題興趣小組，就像「福爾摩斯學會」變成推理俱樂部那樣，產生了脫離原有研究目標的獨立生命力。說回真實的勞倫斯，他最著名的事跡是在一次大戰期間以英國軍人的身份、考古學者的專長，一手促成原來是一盤散沙的阿拉伯民族起義，目標是在鄂圖曼土耳其帝國領土上建立「大阿拉伯國」。英國支持、委派他這樣幹，因為當時已經成為「近東病夫」的鄂圖曼土耳其和德國、奧匈帝國、保加利亞結盟，英、法、俄、美、義、日等國在另外一方。後來土耳其戰敗，英國在巴黎和會食言，雖然肢解了鄂圖曼，卻拒絕阿拉伯大一統，反而將中東地區劃入英、法勢力範圍。勞倫斯因而深深自責，自覺成為騙子，憤而拒絕英國受勳，只能隱姓埋名、重新在軍隊由低做起，麻痺自己，恍恍惚惚至死。

對上一代人來說，整個故事由於被記者無限英雄化而耳熟能詳，但勞倫斯在阿拉伯正史的影響，還有一段鮮為人知的插曲。話說勞倫斯支持的費薩爾親王（Faisal bin Husayn）雖然來自聖城麥加的哈希姆家族（Hashemites），以建立「大阿拉伯國」為起義目標，但他卻沒有將今日的中東主角巴勒斯坦人當成阿拉伯人。戰爭期間，費薩爾的盟友竟然包括今日的阿拉伯共同敵人、同樣爭取獨立建國的猶太人：費薩爾承諾讓猶太人在巴勒斯坦建立殖民區，猶太人則答應支援阿拉伯人的軍事行動，這樣的結盟，當時是符合英國利益的。在巴黎和會，費薩爾和猶太復國主義領袖魏茨曼（Chaim Weizmann，後

來的以色列開國總統）稱兄道弟，魏茨曼戴上阿拉伯頭巾以示友好，二人更簽下《費薩爾──魏茨曼協議》，將上述合作深化為文字，是為確立以阿友好關係的首個正式文獻。諷刺的是促成兩家合作的是英國，導致兩家分開的又是英國。隨著阿拉伯人在巴黎和會失望而回，內部分裂越來越深，連帶和猶太人的局部友誼一去不返。雙方一起翻舊帳，認為過去的合作都是各懷鬼胎。其實，一切都是英國殖民當局分而治之、合而治之兩大法寶交叉使用的把戲而已。假如勞倫斯知道他在阿拉伯的「義舉」，間接催生了今日一雙以巴世仇，他的被戲弄感，當會沉重百倍。電影只消以一個鏡頭交代，即畫龍點睛。

## 假如伊拉克依然屬於費薩爾親王……

在電影佔戲舉足輕重的費薩爾親王，作古多年，但依然有遺產影響著今日中東，因為他是現代伊拉克的開國君王。這項背景，在2003年伊拉克戰爭過後，也值得導演借題發揮。正如電影所說，費薩爾一度率領阿拉伯聯軍攻佔大馬士革，被推舉為「敘利亞國王」；稱王不過數月，他就被法國軍隊趕走，因為敘利亞被巴黎和會劃為法國保護國。與此同時，英國分贓分得伊拉克，接收後發現當地動盪不安，難以空降管治，於是想起正流亡倫敦的費薩爾親王，決定扶植他為伊拉克傀儡國王，「以夷制夷」，順便當作酬勞起義的安慰獎。

究竟應否將費薩爾當成「現代伊拉克之父」，這在海珊下臺後，又成為伊拉克熱門話題。筆者到中東旅遊期間，買有一款紀念品，上面將費薩爾、他的兒子、海珊以及其他近代伊拉克統治者的硬幣並列，似乎費薩爾作為「伊拉克人」的身份，已重新獲得肯定──須知在海珊時代，伊拉克王室被當作腐敗象徵，而且是來自遠方的舶

來品，所以1958年推翻王室的軍事革命，才以黑幫滅門的殘酷方式完成，才被稱為「民族革命」。兜兜轉轉，今日伊拉克又走回親西方老路；費薩爾既相信大阿拉伯民族主義、又明白要和西方充份合作的經驗之談，正是今日伊拉克領袖的先見之明。不過新伊拉克總理的國際聲望，比起當年的國王，就遠遠不如了。

## 「前沙烏地時代」的聖城麥加領袖

電影以暗場交代了整場阿拉伯起義的精神領袖，那是費薩爾親王的父親：管治麥加的世襲領主胡笙（Hussein bin Ali）。胡笙除了派四名兒子四出起義，還決定不響應土耳其當局的「聖戰」號召，因為當時伊斯蘭教還有一名被土耳其蘇丹操控的哈里發（caliph），理論上是全體穆斯林領袖。胡笙以聖城看守者的特別身份，拒絕認可土耳其的聖戰動員，令伊斯坦堡失去宗教高地的號召，這對西方而言，是扶了關鍵一把。英國雖然對建立「大阿拉伯國」出爾反爾，但畢竟將胡笙的兩名兒子送上王座：除了費薩爾成為伊拉克國王，他的哥哥阿卜杜拉一世（Abdullah bin Hysayn）也成為約旦開國君主，今日的約旦王阿卜杜拉二世（Abdullah II bin Al Hussein）就是他的後人。胡笙夢想成為大阿拉伯共主、甚至繼承伊斯蘭教的哈里發地位，則完全不獲列強理會；他對兩名兒子擔任「肢解阿拉伯」的小國王，同樣感到不快，認為兒子是被英國的醜惡手段「吸納」了。

英國放棄胡笙，除了因為不滿他經常自稱「受騙」（雖然這是鐵一般的事實），還因為更理想的盟友出現：哈希姆家族的老對手沙烏地家族（the Saudis）。沙烏地家族可謂靠古代激進／恐怖主義起家，早在1744年就和激進教派瓦哈比主義（Wahhabism）結盟，但又

沒有胡笙奪取伊斯蘭單一領導權的野心，而且老早懂得向西方賣好，最終推翻了胡笙在阿拉伯半島的管治，建立了今日的「第二沙烏地阿拉伯王國」。當時英國以為沙烏地家族識時務，想不到今日沙烏地成為瓦哈比主義出口國，由於害怕激進教士顛覆本國，反而鼓勵他們向外拓展勢力，因此和賓拉登等新一代恐怖分子有密切關係。相反胡笙後代管治的約旦雖然國小民貧，但管治技巧相對高超，被不少學者評為中東最穩定的政權，而且大半盤西化，少有出現沙烏地國內的石頭砸淫婦式嚴刑峻法。早知如此，英國何必枉作小人，讓胡笙管治大阿拉伯豈不是更理想？

## 勞倫斯──賓拉登恐怖主義

既然說到恐怖主義，我們也必須知道勞倫斯不但是一名探險家、軍事家，也是當代恐怖主義鼻祖。他最擅長的沙漠游擊戰，根據現代定義，可以說就是恐怖襲擊，和賓拉登炸使館相若。《阿拉伯的勞倫斯》多次交代勞倫斯以破壞鐵路、炸毀火車一類方式，打擊土耳其交通系統，不惜以平民為對象，這明顯違背了當代人道主義精神。參與攻擊的勞倫斯士兵公然搶奪戰利品，這更是連賓拉登也不屑做的低層次買賣。這不得不教人想起中共1956年的宣傳電影《鐵路游擊隊》：敵人眼中的恐怖主義（砸鐵路），就是自己人的「正義之師」。911後，隸屬「新左派」陣營的中國經濟學家韓德強在網上發表長篇評論，認為美國才是恐怖襲擊的元兇，當時他就引述了《鐵路游擊隊》插曲的四句歌詞：「我們爬飛車那個搞機槍／闖火車那個炸橋梁／就像鋼刀插入敵胸膛／打得鬼子魂飛膽喪」。易地而處，鐵路經常被炸的土耳其人，怎會不將勞倫斯當成恐怖主義者？

誠然，戰後勞倫斯對戰爭的殘酷深表遺憾，特別是電影交待那次他親口下令的報復式屠城。但，那是後來的事。戰爭期間，他的行徑一直血腥，經常以殺戮建立個人威望，對土耳其人似乎有刻骨仇恨。他明白這些行為不會受到英國干預，也就豁出去將人性兇狠的一面盡情發揮，恐怖主義作為相對概念的靈活性，在勞倫斯身上反映得淋漓盡致。既然阿拉伯人一百年前，就從勞倫斯處學會如何在「不對稱戰役」獲勝，他們的子孫包括了今日的賓拉登、扎卡維，一點也不奇怪。

## 土耳其斷背失身夜

　　世上，自然沒有無緣無故的恨。勞倫斯深恨土耳其，不惜以統領非正規軍的外來人發動「恐怖襲擊」，除了和他熱愛中東文化的歷史研究、某種其實頗為狹隘的民族觀念、自居「阿拉伯摩西」的使命感有關，更是源自一段經常被後世渲染的經歷。要了解這段經歷，我們必須重溫電影最堪玩味的一幕：勞倫斯失手被土耳其軍隊捕獲、被長官雞姦，自此判若兩人。既然經典電影已詳細交代這件私人慘劇，這劇情如何處理，才更有現世效果？根據勞倫斯在《智慧七柱》的自述，守城的土耳其總督海吉拜（Hajim Bey）是一名同性戀者（同性戀歷來在土耳其帝國頗為流行），看上了處子之身的勞倫斯（不知道總督是否連這也看得出來），希望佔有他，但受到頑抗。勞倫斯被毒打得滿身是血，幸好總督偏偏不愛S&M，迅速失去興致，改為要了一名年輕貌美的士兵服侍。然而根據同一本書，勞倫斯似乎也逃不過被雞姦的命運：他已坦誠「我的完璧之軀已經萬劫不復」。噢。當時勞倫斯差不多30歲，從未和女性發生過性行為，還是「完璧」，這在

今天看來，似乎不可思議，在那個維多利亞價值觀尚未崩潰的年代，卻並不罕見。

我們自然不能深究何以海吉拜會看上勞倫斯，但不能不佩服他的「眼光」。勞倫斯本人的斷背傾向，早在被雞姦前顯露出來，這已被歷史學家所公認，也成為一部講述勞倫斯的舞臺劇《Ross》的劇情主軸。他和一名阿拉伯密友一直維持著同居、主僕兼戰友關係，更隨身攜帶男友裸體雕像，這教人想起日本女特務川島芳子軍服上的奇異猴子，似乎都是唯恐人不知、但又不能單刀直入的come out宣言。就是去阿拉伯以前，兒童時代的勞倫斯一發現父母居然是婚外情的結合，已顯示出強烈獨身傾向，居然在自家草坪自建帳幕居住，以此避免和家人及外人接觸。土耳其失身一役，究竟對勞倫斯一生的性取向有催化作用、還是剛剛相反，這大概並不是1962年的社會能夠深入探討的問題。假如電影重拍，能夠正面觸及勞倫斯從軍生涯的斷背情結，這座阿拉伯《斷背山》（*Brokeback Mountain*），可能更跨國地感人。

## 小資訊

延伸影劇

《*A Dangerous Man: Lawrence after Arabia*》（英國／1990）

《*Ross*》（英國／1960）（舞臺劇）

延伸閱讀

*Seven Pillars of Wisdom* (TE Lawrence: London/ J Cape/ 1935)

*Lawrence of Arabia: An Authorized Biography of TE Lawrence* (Jeremy Wilson: New York/ Collier Books/ 1992)

大軍閥
The Warlord

| 時代 | 公元1924年 |
|---|---|
| 地域 | 中國（民國時代） |
| 製作 | 香港／1972／92分鐘 |
| 導演 | 李翰祥 |
| 演員 | 許冠文／何莉莉／狄娜／宗華 |

## 無心插柳的大歷史

　　假如不是香港電影節重映李翰祥電影，筆者不會無緣無故走去看1972年的邵氏經典《大軍閥》，也就不能一睹久仰大名的狄娜豔臀。坦白說，除了那個名臀，電影的笑料和劇情都不能歷久常新，但站在35年後的歷史制高點，我們卻可以看出電影上映時不一定清晰的宏觀訊息。表面上，電影諷刺的是北洋軍閥，但據說當年觀眾看過電影後，一致認為許冠文飾演的軍閥「龐大虎」很可愛，加上不是歷史當事人，對軍閥都恨不出來。事實上，軍閥除了有性格率直的優點，吳佩孚、段祺瑞、馮玉祥、閻錫山等更有崇高的道德感召。今日北洋軍閥開始被翻案，追本溯源，《大軍閥》可說是無心插柳的超前作品——畢竟電影解讀和電影的狄娜，一樣是有彈性的。

## 後現代歷史雜繪的啟蒙

　　生活在董建華、曾蔭權時代的香港人，很難想像民初是多麼的妙趣橫生：那年頭的思想衝擊可比春秋戰國，古今中外各門各派鬥法的劇力直逼武俠小說，軍閥的奇葩創意足以把當代全體政客映襯得乏味。李翰祥選擇這背景，卻明智地以兩套後現代手術首尾呼應，提醒觀眾他只是借題發揮。開場時，他將日俄戰爭由1904年改成1903年，日勝俄敗的結局改成日敗俄勝；結幕時，龐大虎死後遺下的兒女群居然有洋人和黑人，以示他的女人有世界大同的廣闊胸懷。這類對歷史的任性改動當時並不常見，今天才由周星馳發揚光大。

　　話雖如此，龐大虎原型還是有所本的，藍本是山東軍閥張宗昌。張宗昌確是在日俄戰爭起家，雖然沒有如電影所說的獲沙皇授勛，但真的和俄軍有交往、粗通俄語，後來蘇聯十月革命，不少白俄敗軍被張宗昌收編，成了他冒起的憑藉。1924年第二次直奉戰爭後，他處於權力顛峰，坐上張作霖奉系的第二把交椅，在山東組成「魯奉聯軍」，成為山東督辦兼省主席。這位著名大老粗的粗，卻是被誇大了：他雖然墨水有限，但成名後，還是禮聘清末狀元王壽彭為他啟蒙。他的「詩」粗俗不堪（例如什麼「好個蓬萊閣／他媽真不錯／神仙能到的／俺也坐一坐」），但「意境精妙」，足以和毛澤東的「不得放屁」前後輝映，並非電影那個倒看文字的草包。此外，大砲轟龍王廟求雨、不知道兵有多少／錢有多少／老婆有多少這「三不知」、最後死在企圖東山再起的山東（儘管死因不同），都是張大帥的事跡。

## 張宗昌以外：民國軍閥的雜感原型

　　不過龐大虎的性格是不統一的，不能仔細推敲，因為他還加入了其他不同軍閥的事跡。例如自居「青天」親審百姓案件，其實是下一任山東軍閥韓復渠的名作，此人也是老粗，抗日戰爭期間因抵抗不力被蔣介石槍斃。東陵盜墓、侵犯慈禧太后的是三流軍閥孫殿英，他曾為張宗昌部下，本身是宗教團體廟道領袖，後來和日本合作，以反覆無常著稱（可以想像他不會侮辱龍王自我拆臺）。皇帝夢和四姨太見龍在床，明顯是袁世凱的夢。被烈女刺殺，是抄襲「民國四大奇案」之一的施劍翹復仇記，真正受害人是直系晚期領袖、回光返照時和張宗昌組成「直魯聯軍」、下野後篤信佛教的孫傳芳（施劍翹之父施從濱從前被孫處死）。國民軍北伐成功後，多名軍閥被日本慫恿復出，最有份量的是前直系領袖吳佩孚，但他堅拒不從，被日本牙醫謀殺；張宗昌也是在918事件後拒絕當漢奸，才急急忙忙從日本返國。真正下海的主要軍閥幾乎沒有，他們的民族大義，是清晰的。最後，有資格在賭桌賭北京城，只能是直系曹錕和奉系張作霖，兩大巨頭雖然瀕臨兵戎相見，卻真的曾在北京麻雀臺論天下，國務總理靳雲鵬和日後的人大政協一樣，還懂得頻頻鬆章。了解這些往事，丁中江的《北洋軍閥史話》是箇中佳作。後來李翰祥添食拍續集《軍閥趣史》，似乎只是更模糊、更香豔的新雜燴而已。

　　值得注意的是軍閥時代以外的國際趣事，也被導演隨心移植到龐大虎身上。例如訪日獲元首規格接見的只有溥儀和汪精衛，龐大虎說「這是改變地球的一週」，看來是抄襲1972年尼克森（Richard Nixon）訪華的發言，大概這是當時最「潮」的話語。吃掉被贈送的

寵物犬，則出自晚清李鴻章出訪歐洲，當時他在英國探訪舊友常勝軍的戈登將軍（Charles George Gordon）遺孀，獲贈名犬，以為是食糧回去烹食，還回信向夫人道謝。

## 軍閥的荒唐·李鴻章的濃痰

　　說起李鴻章，雖然聲明顯赫，見識卓越，但也是近代笑話大寶庫。1895年，他走遍歐美八國，率領中國首個高規格國際代表團，被稱為「東方俾斯麥（Otto von Bismarck）」，路過之處萬人空巷。西方各國都以最隆重禮節恭迎這位元老，沙皇更將他放在大典貴賓首位，雖是利益掛帥，當事人也面目有光，然而李鴻章還是顯示了大量「文化差異」。例如荷蘭女王伸手讓他行吻手禮，李誤會是索賄。英國維多利亞女王國宴招待，李先是喝光盤內洗手水，又把蠔殼狠狠擲在地上，難得女王帶頭照做一遍，全體貴族只得跟隨。最經典的是中俄談判期間，李鴻章不斷將濃痰吐在名貴地氈上，清潔女工即吐即抹，彷彿天經地義。

　　奇怪的是各國對「李中堂風度」依然嘉許，其風頭絕非當代中國領袖可比。原來李畢竟是洋務專家，了解洋心理，明白各國的興趣除了基於現實，也因為他是啟蒙時代「中國熱」以來，首位有血有肉的東方元戎級訪客、孔子代言人。他知道國力弱、洋人要他出醜，有時也真的出了醜，有時卻只是故意在服飾以外顯示更多中國特色（例如認為吐痰是氣派體現），建構一個自我東方化的幻影，在西方期許下自信地做出種種人家要求的東方主義行為，以為這樣既能滿足他者獵奇的慾望、又能遵守國際遊戲規則，足以包涵一切失禮。我們刻意放大軍閥的醜態，是否也是潛意識的同類計算？

## 「舊中國」與「反文革」

　　對1972年的中國人和那時的紅衛青年來說，《大軍閥》的「舊中國」充滿舊思想、舊文化、舊風俗、舊習慣這「四舊」，應該一律破之。甚至連狄娜也「故意」宣佈破產變成無產階級，回國參加文革。但對其他港人和從內地避難的華人來說，《大軍閥》最寶貴的是如實反映了「前共和時代」依然由地方鄉紳進行基層自治，秩序基本上遵從舊倫理規則。這是西方社會學家不斷強調的「舊中國超穩定結構」，解釋了即使政府沒有官吏、軍閥不斷混戰，對日常生活的衝擊，其實不是太大，改變也遠不如共產革命徹底。

　　龐大虎雖然不濟，總的來說，卻是儒家信徒。他討厭現代婦女搞離婚，對輕度強姦犯的懲罰是監禁後「交族長管教」，甚至以槍斃離婚婦人和情夫傳達「家和萬事興」的真理。他轟天向龍王示威，用意也是「愛民如子」，而且求雨畢竟不是儒家規矩。就像歷史上的張宗昌雖是老粗，卻任命狀元老師為山東教育廳長，在學校提倡孔學，以現代科技印刷古經，有「以德治魯」的自欺欺人氣派。這些行為越和本人的荒唐產生對比，越顯示連軍閥時代也得以保存傳統禮教。它們卻在文革被徹底摧毀，這是《大浪淘沙》一類內地北伐電影不能看見的。

## 聯省自治：軍閥歷史作用大平反？

　　時至今日，歷史枷鎖逐漸解放，以非政治、非意識形態角度評定人物蔚然成風，於是我們開始發現軍閥的特殊貢獻──假如整個時

代延續數十年、而國際局勢沒有變化，中國並非沒有像美國那樣行聯邦制的可能。這構想在二十年代被部份軍閥付諸實行，當時稱為「聯省自治計劃」，參與的有湖北、浙江、雲南、四川、貴州、廣西、廣東等省份。因為「出賣」孫中山而被國共兩黨批倒批臭的廣東軍閥陳炯明，為當年聯省自治最積極倡導者之一，後來他下野香港、死在香港。近年他的兒子陳定炎積極為父親翻案，希望將軍閥時代的自治定位為「中國民主先驅」。

這樣的翻案強烈受個人因素左右，也沒有多少歷史學家相信軍閥打算行民主。問題是後來孫中山的武力統一同樣沒有帶來民主，而且逐漸失去基層鄉紳政體支持。這一層管理機制後來被共產黨摧毀，農村卻未享有現代化的優惠，到了今天，又走回地主治鄉的舊貌，可是當年宏觀調控地主的宗法禮教卻一去不返。於是，那個what if問題才被問得那麼起勁：當軍閥混戰過後劃地盤，明白再打下去也不會有突破性發展，開始保境安民、各搞各的特色建設，他們會否逐漸讓公民參與地方民主？既然軍閥都有大一統思想，不打算搞廣東國、湖南國，局勢穩定後建立省代表議會機制、全國聯邦制度，邏輯上，這是否一條可行的路？這樣的問題是永遠沒有答案的，但《大軍閥》時代確提出了這樣一個狂想。何況不同軍閥都有些今日領袖沒有的德政，例如百花齊放的北大精神，就是共產黨狠批的段祺瑞全力催生的。

歷史浪漫化，軍閥形象已變得越來越好。假如今日重拍《大軍閥》，也許依然是笑片，香豔卻應被刪去，畢竟大雜燴年代過去了，對文革的潛藏對比也大是不必，屆時暗示軍閥有獨立思考的小動作，就會像《走向共和》那樣湧現。無論李翰祥有沒有想到這些，可以肯定的是1972年，還有軍閥時代當事人在生，他們的親身經歷肯定是市場考慮，正如紅極一時的連續劇《大地恩情》講述20世紀初的廣州鄉

紳故事，當年也勾起不少老人的集體回憶。今天他們大部份已作古，
誰想到，軍閥翻案卻比他們在生時炒得更熱？

## 小資訊

延伸影劇

《軍閥趣史》（香港／1979）

《大浪淘沙》（中國／1966）

延伸閱讀

《北洋軍閥史話》（丁中江：臺北／春秋雜誌社／1974）

《荒誕史景：北洋官場迷信實錄》（劉秉榮：北京／當代中國出版社／2007）

*Aviator*

神鬼玩家

娛樂大亨

| 時代 | 公元1927年 |
|---|---|
| 地域 | 美國 |
| 製作 | 美國／2004／169分鐘 |
| 導演 | Martin Scorsese |
| 演員 | Leonardo DiCaprio/ Cate Blanchett/ John Reilly/ Kate Beckinsale/ Alec Baldwin/ Alan Alda / Danny Huston |

# 霍華・休斯的法西斯變自由派手術

　　導演馬丁・史柯西斯的電影，一直對盎格魯撒克遜人的「美國夢」諸多修正，又勇於挑戰不同建制，在光譜上似乎算是中間偏左，無論是《計程車司機》（*Taxi Driver*）、《基督最後的誘惑》（*The Last Temptation of Christ*）、《達賴的一生》（*Kundun*）乃至《神鬼無間》（*The Departed*），都曾引起大小不一的風波。假如觀眾是史柯西斯迷，而又不很了解傳奇富豪霍華・休斯（Howard Hughes），看過以休斯前半生事跡為藍本的《神鬼玩家》，大概會認為主角是一個放蕩不羈的自由派。事實上，休斯在美國近代史卻以大右派著稱。電影不介紹他的意識形態取向自然不是問題，因為這人實在太有趣、太特立獨行，話題數之不盡，但史柯西斯隱惡揚善的鋪排，就有點叫人費解。

## 反叛放縱的人也可以保守

　　霍華‧休斯是億萬富豪、影視大亨和航空業鉅子，因為患有某種眾說紛紜的精神病而行為乖僻，最後二十年甚至自我隔絕在酒店密室，死時遺體要靠驗指紋才能被辨認。《神鬼玩家》並無著墨這些掃興典故，而是集中介紹他年輕時的猖狂往事，特別強調休斯對照顧女明星樂此不疲、反對建制，處處顯示他的「進步性」和對傳統的不滿。例如電影述及休斯拜會明星女友凱瑟琳‧赫本（Katharine Hepburn）康乃狄克州的家人，對女方的繁文縟節甚表不滿，認為人家揮霍無道，最後不歡而散，埋下二人分手的伏筆。其實赫本家族一律左傾，成員對什麼女權主義、平權主義一律熱衷，甚至有信奉共產主義傾向；赫本日後三度成為影后，也是以不諧世俗、漠視記者著稱。這些左傾傾向讓信奉保守主義的休斯甚為不滿，但電影只是表達出一個浪蕩青年挑戰權威，權力位置幾乎顛倒。

　　《神鬼玩家》又講述休斯成為電影大老闆期間，多次故意挑戰當時的電檢尺度，千方百計讓女演員的低胸裝通過檢查，而且自鳴得意，今天看來，簡直是我們挑戰廣管局的偶像。然而休斯對性感的「開明」，從來沒有超越個人喜好、商業計算，並沒有任何意識形態指引，反而被女權份子視為設計玩物的始祖。這就像廣管局主席馮華健近年被「揭發」曾和白韻琴熱戀，也不可能反證馮主席意識形態上有任何顛覆性，可見私人空間的開放、公共空間的保守，對一個成年男人來說，是完全可以並存的。

## 麥卡錫時代的右翼大富豪

《神鬼玩家》末段的高潮，講述休斯的環球航空公司（TWA）和對手泛美航空公司（Pan Am）打商業戰，雙方都開宗明義大搞官商勾結，導演卻讓休斯站在道德高地，以布魯斯特參議員（Owen Brewster）和泛美的金權勾結，襯托休斯作為被逼害對象的正義。這位參議員是正宗共和黨保守派，後來休斯慫恿布氏政敵以「反貪腐」為名把他拉下馬。他有一個大名鼎鼎的好友，就是麥卡錫參議員（Joseph McCarthy），也就是五十年代美國反共熱「麥卡錫時代」的領頭人物麥卡錫。布魯斯特為休斯搞的聽證會鬼影重重，立刻令人聯想麥卡錫那些針對左翼人士的逼供會。既然電影只介紹休斯作為被審判者，觀眾理所當然推斷他也是麥卡錫時代的受害人，和面對類似指控的馬歇爾將軍（George Marshall）、赫爾利將軍（Patrick Hurley）等一代美國偉人同類。

## 麥卡錫時代

美國共和黨的參議員約瑟夫 • 麥卡錫的參議員任期（1947-1957）可被稱作「麥卡錫時代」，堪稱美國版的「白色恐怖」。當時，麥卡錫聲稱有相當數目的共產黨員、蘇聯間諜以及共產黨政權同情者潛藏在美國的政府、藝文界以及其他地方。被懷疑的主要對象是政府僱員、好萊塢娛樂界從業人員、教育界與工會成員。當時，有一系列反共委員會、理事會、「忠誠審查會」在聯邦、州和地方政府林立，許多私立委員會也致力於為大小企業進行監察，試圖找出可能存在的共產黨員。其後衍生出專有名詞麥卡錫主義（McCarthyism）是在沒有足夠證據的情況下指控他人不忠、顛覆、叛國等罪。

其實霍華・休斯和布魯斯特一樣是共和黨保守派、一樣是麥卡錫時代的堅定支持者，對反共的使命感，只有比對方更大。五十年代，他裁去大批被麥卡錫指控為左傾的演員，支持在好萊塢進行品格審查、設立黑名單，和當時靠這門「手藝」上位的二流演員雷根（Ronald Reagan），處於同一陣線。由於他是美國獨立製片人工會（The Society of Independent Motion Picture Producers, SIMPP）主要發起人和贊助人之一，他支持麥卡錫這決定，對美國演員帶來沉重打擊。除了打壓異己，休斯在1951年又下令拍攝麥卡錫式宣傳電影《The Whip Hand》，講述納粹餘孽企圖顛覆美國，來煽動國民對本土共產威脅的恐懼。和其他富豪一樣，休斯是美國真正主人——軍事工業集團——領袖之一，懂得和政客結成共生關係，他的「門徒」就是尼克森。早在尼克森發跡前，休斯就曾賄賂其兄弟和幕僚，後來尼克森成為總統，擔心被休斯過份操控、希望毀滅當年交往的證據，因而間接引發水門事件。除了電影暗中交待的國難財，休斯的其他軍事合同，亦和中央情報局的反共工作有關，甚至連暗殺古巴領袖卡斯楚（Fidel Alejandro Castro Ruz）的非常任務也敢承接，這類工作的進行單位，已可以算是政府部門的外部組織（external cell）。這些行為，沒有一樣和自由主義沾上半點邊。歸根究底，休斯討厭共產主義除了因為自己富有，更因為他相信像他這樣積極奮鬥來獲得地位的方式、而不是依靠福利主義施捨，才是真正的「美國夢」。諷刺的是，這個「夢」，正是馬丁・史柯西斯其他電影努力挑戰和修正的夢。

## 生理潔癖還是「希特勒式潔癖」？

為什麼休斯的右派形象在民間不算特別鮮明？原因很簡單：他

的特立獨行足以轉移一切視線。他為什麼可以這樣奇特？電影嘗試放大他年輕時被隔離檢疫的經歷，將一切歸因於生理潔癖，「q-u-a-r-a-n-t-i-n-e」。然而他的潔癖包羅萬象，並非單單源自生理，和納粹元首希特勒的另類潔癖頗為相似。先說對女性，電影如實反映了休斯並不喜歡年紀小、大胸脯的尤物，包括以「簽約情侶」關係面向公眾的珍・哈露（Jean Harlow），和後來的接班人珍・羅素（Jean Russell）。從電影可見，他挑選的對象都看來比他成熟，他對一般女性打扮卻感到噁心，似是有戀母情結、又似是患過性病，這與希特勒和情婦伊娃（Eva Braun）的柏拉圖式關係、以及希特勒的疑似梅毒經歷都可謂異曲同工。雖然指休斯和希特勒分別有同性戀傾向的研究都難以核實，但這位表面上玩女無數的才子，其實不容易和異性過電，這一點當無異議。

休斯的種族潔癖也是十分著名的。他晚年信奉摩門教，圍繞身邊的都是教士，據說一大目的，不過是以此防止猶太人在身邊出現。他曾買下賭場，據說真正用意只是要趕走裡面的黑人。他的飛行公司無懼自由派示威，一直堅持聘請「優秀種族」擔任包括機師在內的主要職位，不希望受其他種族「汙染」，今天的機師優越病，正是休斯的得意之作。要不是他認為非我族類都是「汙物」，他晚年誰也不見、誰也不信的生心理潔癖也不可能如此嚴重，以致一切物件都要真空消毒，才能被他觸摸。這些意識形態又是和希特勒相類，當然休斯沒有條件搞大屠殺，但他的反猶傾向、和可能隨之燃起的暴力苗頭，也是出了名的。

休斯雖然冒險精神十足、又是一流飛行員，卻居然不認識科學，而且對科學帶來的汙染歇斯底里地驚懼，自然越潔越癖。這份恐懼和科學潔癖，部份也是咎由自取：1955年，他開拍被視為好萊塢歷

代爛片王之一的《成吉思汗傳》（*The Conqueror*），拍攝地點為核試後的內華達州沙漠。他不但堅持在沙漠實景拍攝，更下令把受感染的泥土搬回片場繼續補拍連戲，後來該片導演、演員和工作人員大量死於癌症，包括主角約翰・韋恩（John Wayne）。無論二者因果關係如何，休斯自此聞癌色變，後來他長期居住在內華達州的拉斯維加斯賭場酒店，依然擔心受輻射感染，居然想到賄賂總統詹森（Lyndon Johnson）和尼克森，要他們搬往別處核試。這樣的心態，和希特勒一生因為怕步母親後塵患癌而拒絕食肉的因噎廢食，又是同出一轍。假如日後有導演以法西斯主義者的角度，補拍霍華・休斯的中年和晚年，再和《神鬼玩家》手術後的「自由派休斯」並列，這足以還他一個保守的公道。

## 小資訊

延伸影劇

《*The Amazing Howard Hughes*》（美國／1977）

《*Melvin and Howard*》（美國／1980）

延伸閱讀

*Howard Hughes: The Secret Life* (Charles Higham: New York/ St Martin's Griffin/ 2004)

*McCarthyism: The Great American Red Scare: A Documentary History* (Albert Fried Ed: New York/ Oxford University Press/ 1997)

太行山上
On the Mountain of Tai Hang

| 時代 | 公元1937年 |
|---|---|
| 地域 | 中國（民國） |
| 製作 | 中國／2005／112分鐘 |
| 導演 | 韋廉 |
| 演員 | 王伍福／盧奇／李幼斌／梁家輝／劉德凱／工藤俊作 |

太行山上

## 發掘愛國樣板戲的細胞

　　據內地媒體報導，解放軍八一電影製片廠的《太行山上》作出了多項「突破」，包括邀請港臺日法演員合演、仿傚好萊塢「一鏡到底」方式俯瞰戰場、參照商業電影《英雄》的現代配樂、採用特寫晃動鏡頭兼立體聲效果塑造主要人物，令電影「可以和美國戰爭大片一拼」。可惜不是看慣《鐵路游擊隊》、《地道戰》和《平原游擊隊》系列的忠實愛國觀眾，似乎難以感覺上述技術上的進步有任何「突破」。問題出在這些愛國電影，例必湧現逼人的集體主義，國家也好、民族也好、主義也好、黨也好、江澤民也好、江青也好，都假定不同人物只能服膺單一的最高綱領；個人主義的浪漫細胞不是不存在，但不能遊離地存在。《太行山上》的導演同樣沒有打算在「中日戰爭」和「國共內戰」這兩條現實主義主軸以外，解釋那些個體細胞何以生存，不過已嘗試描寫有限的個人感情，總算讓觀眾產生全面了解歷史的衝動。假如電影可以豐富國軍、日軍、共軍和「國際友好」

四位代表人物的歷史臉譜，定能加強藝術成就，至於是否還能突出愛國，就不得而知了。

## 模範軍閥閻錫山的「物勞主義」

　　電影中糊塗無能的山西軍閥閻錫山是近代史被共方嚴重低估的人物之一，近年才有兩岸學者為他翻案。筆者曾遇見山西學者，透露當地正打算「重新評價閻錫山遺產」，出版研究當年閻氏施政的新成果，大概也有關閻錫山故居為旅遊點一類重點公程配合。閻氏是中國僅有的「五朝元老」，歷任晚清、民初、北洋政府、國民政府、臺灣五代，由1911年任山西督軍到1949年，派系稱為「晉系」，手下最著名的大將包括歸順中共的陳長捷和傅作義，都是評價甚高的良將。他被指抗日不力，和國共日三方都藕斷絲連，而且抗戰結束後，第一時間接收一萬日軍加入晉系「剿共」，令他鐵定成為愛國電影的負面人物。當年負責和閻錫山周旋的薄一波，在2006年病逝前成為中共頭號元老，他晚年才透露閻氏和各方的和稀泥，其實是中共的「統戰成果」。無論如何，閻錫山的行動在保存地盤以外，不能否定，也有保存山西來實驗其政治哲學的用意。

　　什麼是閻錫山的政治哲學？他一生提出大量原創名詞，最特別的政治主張是所謂「物勞主義」。這其實是社會主義的變種，作為山西「兵農合一」的集體化基礎，具體內容是廢除當時國際資本主義通行的「金本位」貨幣制度，反對私有化，反對銀行利息制，改為發行「物產證卷」，由山西省政府（也就是他自己）按人民勞力分配：政府收到多少勞力換取的貨物，就發出多少「證券」。政府既然反對私有，就有責任大搞建設，所以山西在晉系治下，搞出不少社會主義

「五年計劃」一類的名目。閻錫山不同其他軍閥,除了和蔣介石打了一場中原大戰,大部份時間都堅持保境安民,施政綱領是所謂「六政」(水利、種樹、種棉、造林、畜牧、蠶桑)和「三事」(天足、禁煙、剪辮)。這些都和中央政府的一套不盡相同,社會傾向反而和共產黨接近。直到他敗走臺灣,改任「總統府資政」,隱居兼避嫌之餘,還不時到大學當教授講授經濟思想,也就是傳統思想和社會主義的結合。與其說蔣介石在臺灣推行土改是抄襲中共的土改,還不如說是「閻錫山@山西」的擴大版。這些,自然不是《太行山上》那杯茶。

## 「名將之花」阿部規秀與日本權力鬥爭

《太行山上》的日本主角阿部規秀死後比在生更有名,因為他是戰死中國的百多名日本高級軍官之中,僅有被中共直接幹掉的代表作。與阿部戰死那場黃土嶺之戰有關的共軍將領,由低至高的楊成武、聶榮臻、朱德,都榮升為「抗日名將」,日後分別成為中共建政後的元帥和大將,那枝土砲現在也居然成為「抗日名砲」景點,既然如此,阿部自然「必須」是名將,才夠意思。這位擅長山地戰的日將忽然冒險深入游擊包圍,卻牽涉一些非軍事議題。電影把他描寫成青年才俊、而沒有進一步心理刻劃,又是浪費。

日本關東軍和遠征軍的派系矛盾是學術常識,但其他由東京內政衍生的「雙層遊戲外交」,還未被詳細解讀。七七事變前夕,日本出現了所謂「統制派」和「皇道派」的鬥爭,前者是主流軍官,以東條英機、梅津美治郎等人為首,主張依據現有制度進行「皇民化計劃」;後者是少壯派軍人,追隨日本法西斯主義精神領袖北一輝,提出更激的口號,認為掌握實權的「統制派」官僚腐化、蒙蔽天皇,

所以要「清君側」，先安內搞革命。1936年2月26日，「皇道派」發動兵變，反而被一網打盡，是為日本軍國主義史上著名的「226事變」。當時關東軍大量軍官成為涉嫌「皇道派」被整肅，成了一場史達林（Joseph Stalin）式清軍運動，類似的武裝力量內鬥在納粹德國興起時也曾出現，可謂獨裁政權的必經之路。有了這樣的背景，高級軍官紛紛下馬，阿部規秀在1937年才有空間在關東軍坐直升機晉升，所以他比老牌軍官更急於立功，以證明自己有真才實料。加上他的頂頭上師梅津曾發密電，告訴他蘇軍可能迅速在東北參戰，屆時戰局逆轉，國內形勢可能生變，力促阿部提前完成任務。虧得「名將之花」輕敵冒進，成全了無數愛黨愛國電影的佈局。

## 大老實人以外的「軍閥」朱德

大陸政治電影都有朱德出現，通常都是在毛澤東和周恩來身旁跑龍套，這次難得擔正，難怪那位特型演員王伍福大為亢奮，表示要「展現朱老總的新形象，突出他的豪氣和英氣」。但似乎唯有典型農民包裝的中共總司令，才能符合當年的宣傳效果，又能正大光明以「樸素」解釋何以朱德在立國後「謙讓」（即是大權旁落），所以無論《太行山上》的朱德形象如何「新」，都不能新過他的歷史原型。其實朱德的「豪氣和英氣」，若是還原歷史，倒真的可以大量擴充。朱德在文革被紅衛兵翻舊帳為「大軍閥」，因為他長期在西南四川軍閥蔡鍔、唐繼堯、楊森等人手下從軍，在推翻袁世凱帝制的「護國軍之戰」已是一鎮諸侯，跟國民黨地方派系關係密切，和小說經常出現的四川黑幫「哥老會」袍哥也有交情，自如他自己日後招認，原來鴉片煙不離手⋯⋯這段歷史，內地正史一般語焉不詳。90年代有一個以

民初為背景的電腦RPG遊戲《大時代的故事》，朱德是首名以軍閥部將身份出場的未來共黨，可算是為下一代還原歷史。

朱德另一個顯示「豪氣和英氣」的機會，自然是他在電影與美國女記者史沫特萊（Agnes Smedley）以德語交談的一段，對愛國片來說，這煞是神來之筆。女記者服務德國《法蘭克福匯報》，朱德曾在德國哥廷根大學（Georg-August-Universität Göttingen）政治系讀書，並以某遜位德皇的男爵將軍家庭為寄宿家庭，這樣的經歷，一點也不土，起碼兩人可以用德語直接溝通（其實中共開國領袖最土的只有毛澤東）。但電影對二人關係的交待，還是內斂了點。女記者和朱德的九個月共處，似乎已變成由暗到明的單戀；她回歐洲後英年早逝，遺囑循循叮囑的，就是把出版新書的版權和版稅全部「奉獻朱德」，甚至連骨灰和衣物也一併奉送，最後居然得以下葬中共革命最高榮譽福地八寶山，親筆為墓碑提字的，自然也老奉是朱老總。作家京夫子在《毛澤東和她的女人們》一書，把到了延安後的史沫特萊描寫成毛澤東和江青之間的第三者，說當時侍衛都目睹二人往往「在密室親密交談半時辰」，才從慾生慾死的仙人洞還陽，大膽假設她是「毛主席生平唯一一件鬼妹」。這樣的無中生有，檔次遠比青史流傳的「朱史戀」低下。

## 美國女友人「愛中國愛共黨」之謎

剛談及的朱德粉絲史沫特萊是著名的「新中國三大國際友人」、也幾乎是全黨早期僅有的三名國際友人之一，另外兩人是以《西行漫記》成名的史諾（Edgar Snow）和哲學博士斯特朗（Anna Louis Strong），內地稱他們為F4那樣的「3S」組合，甚至發行過郵票表揚

三人。但除了「世界人民大團結」一類口號，《太行山上》一類官方文宣一直避開三大友人都是在本土難以為生、或基於探險心理，才想入非非到中國碰運氣的事實。

史沫特萊來自共產黨最能吸引的家庭：父親酗酒、母親早死、姑媽淪為娼妓，沒有受過正規教育而自學成才，在祖家得不到社會地位。她對中國文化和中國的興趣，完全是東方主義主導的。事實上，這位洋妞原來的「拯救對象」是印度，原來的戀人是一名印度共產黨員，所以二人移居一次大戰後的「革命第二基地」德國方便活動。史沫特萊和情人分手後，據說一度精神崩潰，只得退而求其次到上海串連中共，擅長利用上海「治外法權」，掩護進行明知不會被拘捕的「冒險」，逐漸贏得共產黨員尊敬，最終通過左翼女作家丁玲——也是江青對手之一——名副其實地「打入」中共最高層的身體。與此同時，她並非歸心於一個朱德，同時又曾和蘇聯大間諜佐爾格（Richard Sorge）蜜運（編按：熱戀），被祖家美國FBI當成特務，離開探險樂園中國後，被逼流亡英國至死。這樣的生命，再加上朱毛又一段朦朧異國戀，無論有沒有一夜情，對一名原來擔任小學教師和小報記者的美國鄉鎮少女來說，已經是不世傳奇、人生意義之頂峰，既證實了存在價值，又滿足了自我受害者化的「運動」心理，兼而羅曼蒂克，一字舉之曰「正」。若說單是因為共產黨愛民如子、人心所向，就感化到國外友人死心塌地成為宣傳機器，這就是自欺欺人了。

最後，順帶一提，整齣電影形象最接近黨史以外的真實的，大概是飾演反派的國民黨反共將領朱懷冰。政治立場不論，電影的他貪功務進、目中無人，個人修養又差，這和不少個人回憶紀錄的朱將軍形象，都頗為符合。例如他在國共內戰時曾為了鞏固勢力，討好桂系領袖白崇禧，也就是同志偶像白先勇的父親。後來白崇禧落難臺灣，

被蔣介石嚴密監視，卻剛好與擔任「光復大陸設計委員會祕書長」的朱懷冰為鄰，每次白串門搭訕，都獲冰冷回應，後來朱懷冰乾脆對管家下令「白崇禧來了就說我不在」。他的兒子今天十分有名，就是被稱為「倉頡之父」的文化商人朱邦復，也是香港上市公司文化傳訊集團主席。二人關係卻一直緊張，主因是兒子認為父親只顧官場鑽營、冷落家人，對母親無情無義，母親死後又迅速再娶，幾乎要登報脫離父子關係。總之，真正的人，在國家民族理想主義前後左右以外，還是一個個的游離細胞。所有游離細胞，都有它們的夢。這才是人生。

## 小資訊

延伸影劇

　　《為了勝利》（中國／2005）
　　《血戰台兒莊》（中國／1987）

延伸閱讀

　　*The Great Road: The Life and Times of Chu Yeh* (Agnes Smedley: New York/ Monthly Review Press/ 1956)
　　《閻錫山的經濟謀略與訣竅》（劉存善／劉大明／劉曉光：太原／山西經濟出版社／1994）

戰地琴人
*The Pianist*

| | |
|---|---|
| 時代 | 公元1939年 |
| 地域 | 波蘭 |
| 製作 | 美國／2002／150分鐘 |
| 原著 | *The Pianist* (Wladystlaw Szpilman/ 1998) |
| 導演 | Roman Polansky |
| 演員 | Adrien Brody/ Thomas Kretschmann/ Frank Finlay/ Maureen Lipman |

鋼琴戰曲

# 「去愛國化」鋼琴師的本來面目

德國電影《竊聽風暴》（*The Lives of Others*）獲選2006年奧斯卡最佳外語片，被影評人捧上天，電影那段貝多芬樂曲，也勾起觀眾對電影古典音樂的回憶，特別滿佈蕭邦樂章的《戰地琴人》。當我們翻閱電影主角鋼琴師史匹曼（Wladystlaw Szpilman）的自傳，卻發現《戰地琴人》末段，主角用來打動德國軍官的〈第一號敘事曲〉（*Ballade no.1 in G minor, op.23*），原來是導演波蘭斯基的杜撰，真人真事版是彈奏同樣來自蕭邦的〈升C小調夜曲〉（*Nocturne in C-sharp minor, op. posthumous*）。這樣的改動，看似無關痛癢，只有小眾古典樂評人才有興趣，其實蘊藏了深厚的角色塑造暗語，反映了波蘭斯基在《辛德勒的名單》（*Schindler's List*）珠玉之前，就是否為主角加添英雄氣慨，進退失據。要了解這位最佳導演的為難之處，一切得從主角的社會身份談起。

## 波蘭與匈牙利的中產猶太明星

　　為什麼三百萬波蘭猶太人在二戰遇害，史匹曼卻能絕境求生？雖然他在自傳多次強調有「生存的慾望」（lust），但明顯沒有正常男人的求生技能（琴技不算），既沒有殺生成仁的激情，也沒有落水做「猶奸」的汪精衛勇氣。他在電影前半部與家人死別前的良好際遇，基本上源自其特殊社會身份；在後半部得以繼續生存，並非因為在戰火鍛煉了多少野獸本能，而是他那刻意非政治化的純明星身份進一步發酵，最終保護了他。

　　雖然波蘭猶太人在戰爭幾乎死亡殆盡，但波蘭國內反猶主義原來並不嚴重，特別是其政府一戰後脫離俄國獨立的首二十年，更積極推動猶太人同化融合計劃。越是積極同化的猶太人，所在國越容易接受其「去猶太」身份。二戰的匈牙利雖然也是軸心國外圍成員，在德國獎勵下乘機擴大版圖一倍，同樣希望推翻一次大戰後《凡爾塞條約》的屈辱，但那裡的右翼政府一直拒絕對猶太人下重手，因為猶太人已融入布達佩斯中產菁英的關鍵位置，國民都不願太傷元氣。直到德國在戰爭末期窮途末路，放棄一切早年的管治技巧，直接接管匈牙利這個沒有國王的王國，屠殺令才被逼執行。波蘭猶太人的社會融合程度，原來和匈牙利猶太人相若，只是位居德國擴張最前線，最先被納粹殖民統治，由希特勒直接委派黨友漢斯‧法蘭克（Hans Frank）為波蘭總督執行種族滅絕，不同匈牙利得以保存自己的政府，際遇也就坎坷萬倍。

## 假如李雲迪落難：戰時的集體無意識

　　史匹曼來自典型波蘭中產家庭，兄弟姐妹分別是會計師和律師，家庭宗教色彩相對淡薄，和波蘭非猶太菁英相處融洽。假如沒有二戰，他也許和主流香港學生一樣，不知左中右為何物，享有幸福人生。他本人在柏林學習鋼琴，師傅的師傅是大名鼎鼎的匈牙利鋼琴大師李斯特（Franz Liszt），求學期間不但四出演奏，更為流行電影配樂，和當代所謂跨界別才子一樣，擁有一定的曝光和知名度。才子在1933年，以22歲少艾之年回波蘭，像我們熟悉的李雲迪或郎朗，成為觀眾眼中「明星化」的全國首席鋼琴家。一個中產家庭，出了年輕有為的明星，自然懂得經營比電影描述更深刻的社會網絡。波蘭淪陷後，猶太人被趕到電影前半部著墨甚深的隔離區（Warsaw Ghetto），那裡基本上由願意下海的「猶奸」組成猶太委員會（Judenrat）自治，一心苟延殘喘。史匹曼家人也曾獲邀，只是無意而已，但依然受同胞關照。大概當猶奸還可以設法解釋，但猶奸不救首席明星而被同胞發現，則會犯眾怒。假如日本再侵略香港，將內地同胞放進集中營，聲稱忍辱負重當上港奸的你，在集中營門前發現李雲迪纖瘦的身影飄過，你會對他指點一條明路，還是把他擒來施展滿清酷刑夾手指？史匹曼被送到焚化爐前獲猶奸拯救，就是這樣的事。

　　自此史匹曼被救，但成了孤家寡人。幸好這位少爺還是有華沙反抗份子周濟，這些來自另一階級的新同伴，卻從無要求他拿槍打真軍到前線搏殺。到了這階段，就不單是義軍有明確意識保護這個國寶級明星；也許，這更是窮途末路的人、包括從前討厭史匹曼家族擺譜

的人，無意識地希望「明星」遠離政治。所以史匹曼才能以並不吸引的個人性格、劣等求生技能，忽然無緣無故萬千寵愛在一身。假如當戰時反抗區所有人都有這樣的共同願景，某程度上，這成了心理學家榮格所說的「集體無意識」現象（collective unconsciousness）。

## 〈升C小調夜曲〉改成〈第一號敘事曲〉的苦心

　　至於為什麼德國軍官會被一曲鋼琴感動，史匹曼的選曲代表什麼，波蘭斯基又為什麼把它改掉，這些同樣源自政治化vs.專業化的角色設定：前者雖然激昂，卻是侷限性的；後者雖然平淡、乃至滑頭，卻是普世性的。我們說過，真正的史匹曼選擇蕭邦的〈升C小調夜曲〉。「夜曲」這曲式由愛爾蘭作曲家費爾德（John Field）原創，被蕭邦的21首夜曲發揚光大，也令夜曲和浪漫派掛勾。比起其他蕭邦夜曲，例如五級鋼琴已足以應付但旋律極優美的〈第二號夜曲〉，這首〈升C小調〉算不上家傳戶曉，卻是彈奏憂鬱的代表作，不過沒有明顯政治寄意，它一直是史匹曼的首本名曲。德國入侵波蘭時，他在電臺彈奏的就是這曲；戰後他回電臺工作，念念不忘的，也是第一時間在同一地方，繼續彈奏同一曲目。由此可見，〈升C小調夜曲〉對史匹曼個人具有不可取代的特殊象徵意義。

　　〈第一號敘事曲〉的背景卻全然不同。雖然同樣出自蕭邦，這樂曲擺明車馬要「敘事」，有濃厚政治意識——蕭邦是19世紀波蘭革命象徵，不像史匹曼，本身就是相當政治化的性情中人。他的四首敘事曲，都受同期波蘭詩人米茲凱維奇（Adam Mickiewicz）的敘事詩感召，〈第一號敘事曲〉就是演繹詩人的〈Konrad Wallenrod〉。這首詩講述中世紀立陶宛被日耳曼人所滅，立陶宛貴族Konrad

Wallenrod被日耳曼人收養，經同胞勸說，大義滅親，最終為國犧牲。中世紀時，波蘭和立陶宛一度聯合成為一個國家達二百年之久，曾是歐洲國土最大的國家之一，直到俄國併吞立陶宛本部才分道揚鑣。「愛立陶宛」和「愛波蘭」，在蕭邦時代幾乎沒有分別，米茲凱維奇就是立陶宛後裔，「Wallenrodism」也成為兩國民族主義的代名詞。有了「蕭邦—米茲凱維奇」這對愛國夢幻組合，蕩氣迴腸又不會慷慨激昂得教人汗毛直豎的〈第一號敘事曲〉，就被當成革命歌曲。當波蘭在二戰的敵人是日耳曼人（即德國人），這樂曲就更有影射作用。

## 史匹曼是鋼琴家，不是蕭邦

筆者當年習琴，勉強也曾學過此曲，依稀記得樂曲背後的故事和後半段技巧的繁複。今天自然什麼也彈奏不出，但也不禁質疑一直抽離政治、溫溫吞吞的史匹曼，怎會在生死存亡關頭，以這樣一首「革命樂曲」去「感動」敵方軍官。這就像希望日軍將領同情的上海灘小歌星，是不會獻唱〈松花江上〉或〈義勇軍進行曲〉的。彈回政治正確、純技巧表演的飲歌〈升C小調夜曲〉就不同了：無論那位好心德國軍官荷斯費特（Wilm Hosenfeld）從前有沒有聽過史匹曼的名聲，史匹曼無疑在提醒對方：自己是一個鋼琴家、也只是一個鋼琴家，同時是一個不問世事的名人。這正是其自傳不斷重覆的自我介紹。波蘭斯基一方面如實反映了史匹曼性格上的平庸，另一方面，卻不得不以一首樂曲深化主角的意識形態，這樣的矛盾，也許只是導演本人希望政治和專業兩者兼得的夫子自道。

史匹曼得以熬過二戰，活到2000年接受波蘭斯基訪問，靠的就

是這份菁英主義籠罩、事事不關心的專業精神。從他念念不忘在工作地點復工彈飲歌（編按：最拿手的曲目），從他在危急關頭也彈飲歌，從他成為全家人對納粹威脅反應最遲鈍的一人，從他選擇的蕭邦曲目，都反映他的第一身份是鋼琴師。他沒有沉重的「愛國愛猶」包袱，沒有深究波蘭民族主義者對蕭邦的圖騰崇拜，也沒有像其他倖存猶太菁英——例如旅居美國那些猶太作家——那樣，因為自己的獨存，而產生神經質的罪疚感。波蘭斯基開拍電影前，工作人員曾拜會史匹曼，居然要被「測試」是否能說出他創作的樂曲名字，才能入屋進行訪問。舉一反三，可以反映鋼琴是史匹曼四平八穩的全部生命；以鋼琴為全部生命的人，絕對不是淒美得經常琴前吐血的蕭邦。

## 小資訊

延伸影劇

　　《辛德勒的名單》（*Schindler's List*）（美國／ 1993）
　　《*Chopin: Desire for Love*》（波蘭／ 2002）

延伸閱讀

　　*Words to Outlive Us: Voices from the Warsaw Ghetto* (Michal Grynberg: New York/ Metropolitan Books/ 2002/ Tr)
　　*The Age of Chopin: Interdisciplinary Inquiries* (Halina Goldberg Ed: Indiana/ Indiana University Press/ 2003)

時代　公元1943年
地域　德國（第三帝國）
製作　德國／2005／117分鐘
導演　Marc Rothemund
演員　Fred Breinersdorfer/ Sven Burgemeister/ Christoph
　　　Muller/ Marc Rothemund

帝國大審判

*Sophie Scholl – The Final Days*

蘇菲的最後五天

## 德國反右女神的接班路

　　2006年柏林影展的最佳導演及最佳女主角得主《帝國大審判》曾在香港上映，一如所料，成為小眾選擇，匆匆上又匆匆落，大概因為坊間對抽離於戰場的納粹德國史缺乏興趣，對電影白描的平民女英雄──那位因參與反納粹組織「白玫瑰」（White Rose）而被處決的闊面鄰家女孩Sophie Scholl──又毫無認識。電影捧出一個女孩，是具有現實意義的：為什麼像女主角那樣平凡的德國女性，今日會成為「人民英雄」，反而一些鼎鼎大名的反右女神，卻已悄悄走下神壇？箇中巧妙，不但我們凡夫俗子要知道，香港各種款式的「女神」，更要知道。

### 納粹德國地下運動「出櫃記」

　　數十年來，正面重組納粹歷史原是德國影壇禁忌。在電影穿著

納粹制服、揮舞納粹旗幟，都要向有關部門申請，因而吸引了不少新納粹份子自願當茄哩啡（編按：臨時演員）過戲癮；正面或人性化描繪教科書的「希魔」（編按：即希特勒），更是禁忌中的禁忌。一個奇怪的連鎖效應繼而出現：那就是連帶納粹統治期間的反納粹活動，也難得被人了解，仿彿以冷靜著稱的日耳曼民族上下都集體著魔。冷戰結束前後，這些禁忌逐步消除，不但蘇菲的事跡被再三搬上銀幕，患帕金森氏症的希特勒在《帝國毀滅》（*Downfall*）更有壓場效果。這些影壇動作，其實和德國政壇新動向遙相呼應。當德國要重新成為歐洲盟主，以現代手法達到上一代民族主義者達不到的目的，單靠前總理布蘭特（Willy Brandt）向猶太墓下跪是不夠的，懺悔只能解決部份歷史問題，不能解決政治問題、更不能「和平崛起」。反而證明納粹黨並非「納粹德國」唯一的聲音，就像證明傀儡維琪政府並非戰時法國的唯一權威，才是崛而未起的日耳曼人的當務之急。要傳遞這樣的訊息，德國無可避免，要正視納粹黨員的人性面貌，這才能解釋當時德國社會的多元和複雜。

所以大家對德國近年忽然集全國力量捧出一位我們相對陌生的新歷史英雄，毋須大驚小怪。他不是俾斯麥、不是尼采（Friedrich Wilhelm Nietzsche）、不是克林斯曼，而是納粹政權的高級將領史陶芬堡（Claus Schenk Graf von Stauffenberg）。這位將軍出生於德國南部巴伐利亞的軍事貴族家庭，代表傳統德國軍官利益，並非納粹嫡系，但最初並未反對希特勒的「國家社會主義」，相信納粹黨真的很愛國，因而在軍隊內步步高昇，經歷和其他軸心國專業軍人相似。直到戰事中後期，德國敗象已呈，希特勒滅絕猶太人的指示越來越瘋狂，史陶芬堡逐漸醒悟，開始和一批高級軍官結盟，更密謀暗殺希特勒，希望由德國威望最高的軍事領袖隆美爾（Edwin Rommel）等人

出面接管政權，負責和英美和談結盟。他們的如意算盤，就是引西方軍隊入關，再掉轉槍頭一起攻打蘇聯，將二次大戰的整個進程和議題徹底扭轉，那樣即使德國成不了贏家，也不會成為大輸家。政變策劃於1944年7月20日，是為「720野狼窩政變」。

## 專業軍人步步成為野狼窩英雄

　　政變在希特勒東巡前線時發生，總算炸傷了數名嘍囉、也令元首受輕傷，但結果還是因為連串意外而失敗，包括隆美爾在內的二百多名高級軍官，被死亡集體報銷。當時的具體經過，有如文革林彪被指暗殺毛澤東一般曲折離奇，誰是忠、誰是奸，言人人殊，近年懸案才算真相大白。問題是飾演「忠角」的史陶芬堡既喪失了專業軍人的服從天職，又沒有真的影響歷史，自身又沾上納粹的屠殺血跡，可說形象負面，數面不討好。2004年是史陶芬堡逝世六十週年，德國卻上下動員、大書特書：總理施若德（Gerhard Fritz Kurt Schröder）親自主持紀念儀式，德國電視臺放映了極力將史陶芬堡英雄化的紀錄片，位於波蘭的野狼窩（Wolfsschanze）在柏林義務宣傳下，居然成為波蘭新興旅遊點。

　　現在大張旗鼓紀念，也許因為德國在全球化進程下被美國牽著鼻子多年，終於，懂得以彼之道還己之身了：只要說史陶芬堡代表德國人弘揚「人本主義」這普世價值，他的一切汙點，都可以一筆勾銷。既然德國連處於納粹高壓的漩渦中心，也泯滅不了人本主義，還有誰更有資格領導歐洲進入和平新世紀？總之，柏林當局就是要全世界知道：第三帝國上有史陶芬堡的軍事集團和上行不下效的「祕密德國」，下有蘇菲的白玫瑰團隊四處派傳單，緩引共產黨術語，二戰在

德國本土，原來同樣是「兩條路線的鬥爭」，慘烈程度不下於德國佔領區的鬥爭。當代戈培爾（Joseph Goebbels）將史陶芬堡的歷史予以「保鮮」，並非因為他是職業軍人；恰恰相反，這位大將被當作權力弱小的一方、挑戰大衛的歌利亞十字軍。他暗殺希特勒是為民請命，不是不夠普世的菁英階層的內鬥，而是「聲為民開」、「為人民發聲」。這樣的演繹，淡化了史陶芬堡及其貴族背景對政權的野心，也毋須交代他負責的納粹罪行，符合所有英雄形象。

## 蘇菲和共黨囚友的對比

　　根據同一邏輯，《帝國大審判》更將這份「人本英雄」的塑造哲學發揮到極致，對象甚至不是主要歷史人物，而是默默無聞的平民——以往「平民英雄」的盛產地都在共產國家，產品包括董存瑞、歐陽海和王偉，一般輪不到其他國家掠美。從電影可見，那些德國「白玫瑰」抵抗運動的學生成員，無論家境、外貌還是天賦，都絲毫不比香港大學生起眼，1943年發動的油印宣傳品抗爭手段近乎兒戲（事實上，史陶芬堡一年後的政變手法也相當業餘）。不過就是要夠兒戲，才能激起電影那些人性化檢控官的暗中同情，以及減低觀眾對「英雄」的反感。都21世紀了，無論中外，觀眾最怕沉甸甸的雷峰式革命「英雄」，害怕「英雄」的超現實理想忽然又被政客利用，只希望「英雄」是日行一善的簡單好人。所以，這批德國電影一方面歌頌主角對生命的熱愛，另一方面淡化他們和建制的聯繫（例如史陶芬堡），或淡化他們對學院派理想的執著（例如蘇菲）。

　　為什麼連學院派理想的執著也要淡化？理論上，蘇菲是反右英雄，免不了同情左翼共產思潮。電影卻刻意鋪排她和女共產黨員Else

Gebel成為囚友，用意就是要突顯兩人的分別：一位大姐熟口熟面（編按：面熟），為信仰而鬥爭，坐牢也坐得充滿策略；另一位小女孩大口闊面（編按：國字臉），只是為人道的生存反抗，喜怒哀樂得一清見底，似是說明就算她得以放監，也不會愚昧到搞革命，大家不必驚慌。

## 走下神壇的紅色盧森堡：女孩取代女烈士？

提起蘇菲、提起德國反右女英雄，筆者不期然想起大學時代歐洲政治歷史課程一齣指定電影：1986年西德出品的《紅色盧森堡》（*Rosa Luxemburg*）。盧森堡（Rosa Luxemburg）是一次大戰前著名的德國左翼女領袖，被視為當時的社會民主理論權威，曾是第二國際要員之一，和另一名左翼領袖李卜克內西（Karl Liebknecht）齊名。她原來和列寧的十月革命打對臺，同時又和社民黨內的右派反目，具獨立思考能力，曾對蘇共的獨裁傾向作出警告。後來她的思維越來越左傾，創立了德國共產黨的前身「斯巴達克同盟」（Spartakusbund），自己也加入第三國際，以為德國在一戰戰敗是策動柏林政變的好機會，結果自然迅速失敗，被政府處決。數十年來，盧森堡一直是德國、甚至是歐洲首席左翼女神，出現了不少以她命名的建築物和紀念獎。提起德國烈女，原來不作她人想。

近年，盧森堡的名字卻開始被人遺忘。這除了是意識形態年代的終結，歸根究底，還因為她直接領導了一場被一般德國人視為「叛變」的革命。當德國人回顧史陶芬堡和蘇菲，都相信他們毋須對德國戰敗負責：前者從無公開拒絕遵從元首指令，隆美爾一類高級軍人未正面參與密謀，原因就是不希望被看成拖後腿的內奸；後者的宣傳範

圍其實相當有限，起碼國內宣傳量接近零。但盧森堡和她那群同志多年來對國家的革命威脅，雖然大受「進步群眾」讚嘆，卻不時被看成是拖累德國前線軍力的幫凶，被不少中間群眾看成是萬二分的不愛國。加上盧森堡本身是猶太人，她「反右」被演繹為「天經地義」，德國人對她的評價，始終昇華不到無可爭議的道德層次。烈士既然這樣有所求，就不再是可以觸及的平民。我們從中可以釋出下列訊息：從盧森堡手中接班的蘇菲代表一批新興平民女英雄，既無意識形態的桎梏，又信奉人見人愛的人本思想，並非屬於猶太人一類受害民族，還有一顆心繫家國的愛國心，比起盧森堡一類滿腦子「主義」、不怕暴力革命、相信國際大串連的傳統左翼英雌，無疑是更保險、更能聯繫舉國上下、更符合政治正確原則的全球化謳歌對象。近年當選國際風雲人物的，每每是名不見經傳的凡人，乃至什麼「網友」、「地球人」。人家如此反璞歸真，是否值得鄰家的方太李太葉太陳太好好反思學習？

## 小資訊

延伸影劇

《紅色盧森堡》（*Die Geduld der Rosa Luxemburg*）（*Rosa Luxemburg*）（西德／1986）

《白玫瑰》（*Die Weiße Rose*）（西德／1982）

延伸閱讀

*Sophie Scholl and the White Rose* (Jud Newborn and Annette Dumbach: Oneworld Publications/ 2006)

*Secret Germany: Claus von Stauffenberg and the Mystical Crusade against Hitler* (Michael Baigent and Richard Leigh: London/ Jonathan Cape/ 1994)

帝國毀滅

*Downfall*

| 時代 | 公元1945年 |
| 地域 | 德國（第三帝國） |
| 原著 | *Until the Final Hour: Hitler's Last Secretary* (Traudle Junge/ 2002) |
| 製作 | 德國／2004／155分鐘 |
| 導演 | Oliver Hirschbiege |
| 演員 | Bruno Ganz/ Alexander Maria Lara/ Juliane Kohler Ulrich Matthes/ Corinna Harfouch/ Heino Ferch |

希特勒的最後十二夜

## 帕金森梟雄的最後前瞻

　　我們不必在乎這齣《帝國毀滅》表現的溫情主義，是否刻意「去魔化」希特勒，似乎也不必深究右翼政黨要員混入電影充當臨時納粹演員，是否大逆不道。畢竟，導演奧利佛・希舒比高只是要刻劃一個人物的最後歲月，而不是一個朝代的覆亡，所以才選擇納粹斜陽這單一場景。可惜除了希特勒的帕金森手震，電影並未充份利用近年的史學考證，來全面剖析這位納粹元首死前的心路歷程，以及他對「後自己年代」的世界預言。導演既然依據希特勒女祕書榮格（Traudle Junge）日記的視角拍攝，難免要放棄全知角度。其實部份希特勒預言也有在暗角出現，只是太不外露，否則觀眾當會更容易發現就算希特勒如何顛狂、死前精神如何虛弱，他的視野，畢竟還是有自己一套的。

## 亡於極左國度前預言冷戰出現

　　電影背景雖然是二戰終結前夕，觀眾卻似是看一場只有德蘇的大戰，暗場早已交待了柏林淪陷於蘇軍、而不是美英聯軍的事實。對最後日子的希特勒來說，亡於蘇聯，才是他的最致命打擊，因為蘇聯是納粹意識形態的天敵，相反西歐卻曾佈滿他的崇拜者，甚至包括英法等國的王室高層元戎大亨，是對他寄予若干同情的廣義同志。到了窮途末路，希特勒還要堅持「國家社會主義」的最後「兩不」：一是拒絕西方民主政體的低效率和個人主義，所以他還要親自下令處決叛徒；二是拒絕東方社會主義的階級鬥爭，所以他還是菁英地檢閱最後部屬。不過對左翼思想的仇恨、而不是對民主的仇恨，才是佔據希特勒末日思維的主要部份。早在四十年代戰爭膠著之際，他就預言：假如德國失敗，也不會便宜英法，美蘇爭霸的局面卻會開始，這將是百份百的意識形態戰爭，到雙方筋疲力竭，日耳曼民族和他的「國家社會主義」就可以再次復興。甚至二戰發生以前，希特勒的同門小豪斯豪菲（Albrecht Haushofer，地緣政治大師之子）也曾預言：原來親德頗有市場的英國會完全支持「聖戰」，在美國協助下戰勝德國，但歐洲的真正贏家卻會是共產主義。這類預言的宿命，在《帝國毀滅》，需要額外用心才可以勉強看出門路來。

　　近年越來越多證據相信希特勒曾主動向西方議和，而且是在戰爭初年，因為他實在不甘心極左思維成為納粹自焚催生的火鳳凰。就是不論納粹二號人物赫斯（Rudolf Hess）1941年獨自飛到蘇格蘭向英國求和的千古疑團，德軍在最後階段流傳的「狠狠頂著紅軍，直到盟軍從西邊到達」最高指示，也被認為是直接來自元首。德國名記者

哈夫納的名著《破解希特勒》則認為，希特勒下令以焦土政策「懲罰」票選他上臺德國同胞，就是因為他們沒能頂著紅軍，輸得太沒面子。明白了這一點，觀眾才能明白為什麼電影雖然開宗明義說是「最後」，卻描述不少納粹將領垂死還是有「明天」之心，因為這些落難高層無論想著殉國也好、求和也好，都已自我歸邊為西方反共盟友，都已看出冷戰的格局。紐倫堡審判時，蘇聯法官曾因不懂使用projector，惹來犯人欄上戈林（Hermann Göring）等納粹戰犯大笑，他們對英美法官卻態度較好，可謂至死不忘反共。這就像中國抗戰期間，有遠見的一群也能預見冷戰來臨，最後的日子忙的不是回顧，而是蟬過別枝的前瞻。

## 「納粹原子彈」功敗垂成？

電影的希特勒是個帕金森老人，只懂寄望已不存在的「援軍」，但近年學者發現他的最後日子還期待祕密武器，經常一廂情願提及「奇蹟」。希特勒私人密友、在電影以正派形象出現的納粹裝備與軍火部長史佩爾（Albert Speer）亦說過，德國已研製出一種「火柴盒大小就可將紐約夷為平地」的「炸藥」。似乎不少納粹高層都相信，只要堅持多「一會兒」，形勢就徹底扭轉，可是《帝國毀滅》對此隻字不提，未有充份展現功敗垂成的宿命意味。究竟什麼是希特勒最後歲月可能的祕密武器？德國歷史學家Rainer Karisch經過多番考證，在《希特勒的炸彈》（Hitler's Bomb）一書大膽推論：納粹已成功興建核子反應爐，曾以戰俘進行初步核試，後來更成功製造了三枚原始原子彈，導致大批平民神祕感染輻射。雖然美國對日本投下原子彈是在希特勒死後三個月，核秩序、核威懾、核平衡等冷戰時代的世

界規則，也許早已在「元首」意料當中。假如他真的接近擁有核武、得以在政權崩潰前引爆一枚，屆時石破天驚，玩這些恐怖均勢遊戲的主角，只能又是他。

我們今天經常說美國科技突飛猛進，和納粹的反猶政策大有關係，假如愛因斯坦等一流猶太科學家集體留在德國，可能戰爭結局也會改寫。其實，這是忽略了納粹科學家當時的超前境界。英國歷史學家John Cornwell在《希特勒的科學家》（*Hitler's Scientists: Science, War and the Devil's Pact*）一書認為，納粹時代的科學家足以在政治混亂中保持專業身份，被容許在研究領域獨立自主，加上元首下令無限滿足任何資源要求，研究成果說不定比同期英美效率更高，對納粹擴張主義起了支撐作用。不少著名科學家，例如以提出量子力學獲諾貝爾獎的海森堡（Werner Heisenberg），在納粹管治期間雖然不是黨員，但都有參與國營研究，在1938年發現核裂變的海森堡更被懷疑直接參與了納粹原子彈工程，領導德國「鈾協會」。有俄羅斯學者甚至認為蘇聯的第一枚原子彈，也是有賴從德國搶去納粹的研究成果。

## 西藏香巴拉的納粹神話

希特勒在最後歲月信心爆棚，還有一個神祕主義的祕密，這也是電影未能顧及的有趣側面。其實不止是這齣電影，幾乎所有有納粹德國出現的電影，都集中強調其極權政治、軍事和大屠殺，忽略它也是神祕色彩出奇濃厚的現代國度。整個納粹黨，就是起家自類似法輪功的東方神祕主義符號「swastika」（即納粹卐字），而希特勒另一個寄予厚望的絕境逢生奇跡，也是源自一則看來荒誕不經的東方傳說。

根據納粹欽定的「信史」，他們的祖先雅利安人是一個「法

力無邊的神族」。在地球被史前洪水淹沒前,雅利安祭司來到西藏高原,避過劫難,再走千里迢迢走到北歐,成為今日日耳曼民族的遠祖。西藏經過祖先「施法」,藏有了「地球軸心」香巴拉(Shambhala),內裡蘊含「控制時間的巨大能量」。這個傳說,原來不過是納粹種族優越論的輔助讀物,參考民間流傳的東方神話炒作而成。不過大概是戈培爾的宣傳技術太過出神入化,包括希特勒在內的納粹高層逐漸對自己編造的神話內容深信不疑。希特勒的特務頭子希姆萊(Heinrich Himmler)對「落實神話」最為熱心,曾兩次派出探險隊到西藏找尋「地球軸心」,據說目的是希望在納粹出現頹勢時讓時光倒流,或利用那裡的神祕力量組成「不死軍」之類——這是電影《火線大逃亡》(Seven Years in Tibet)的真實背景,那位主角就是希姆萊派到西藏探險的其中一人。據說盟軍在希特勒死後的納粹地下基地,居然發現西藏喇嘛屍體,反映神話落實的真實性,遠超一般人預期。神話雖然不靈光,時光也沒有倒流,希特勒對種族優越的神祕預言,似乎並無完全喪失信念,他對日後出現的非殖化、平權主義,只會歇斯底里反對。種族問題成為世界熱點,雖是納粹崩潰後才出現的事,希特勒最後歲月對雅利安神話情深一片的捍衛,難道是已看出各色人等百族爭鳴的苗頭?二次大戰既然作為人類歷史的分水嶺,二戰頭號人物希特勒在最後日子為未來拆局,雖然不及回憶歷史的喃喃自語有深度,卻更劇力萬鈞。

# 小資訊

Info

延伸影劇

　　《*Hitler: The Last Ten Days*》（英國／ 1973）

　　《*The Empty Mirror*》（美國／ 1996）

延伸閱讀

　　*The Meaning of Hitler* (Sebastian Haffner: Boston/ Harvard University Press/ 2004/ Tr)）

　　*Hitler's Scientists: Science, War and the Devil's Pact* (John Cornwell: New York/ Viking/ 2003)

　　*Himmler's Crusade: The Nazi Expedition to Find the Origins of the Aryan Race* (Christopher Hale: London/ Wiley/ 2003)

東京審判
The Tokyo Trial

| | |
|---|---|
| 時代 | 公元1948年 |
| 地域 | 日本 |
| 製作 | 中國／2006／155分鐘 |
| 導演 | 高群書 |
| 演員 | 劉松仁／曾志偉／朱孝天／謝君豪／林熙蕾／曾江 |

東京審判

# 中國審日本為何不能與國際接軌？

德國電影興起二戰反思熱，內地也出產了同一時代背景的《東京審判》，集合中港臺明星參演（包括像是在演《流星花園》的朱孝天），自我宣傳「在日本引起轟動」（轟動得沒有多少日本媒體需要再報導），可見片商在深化民族主義愛國教育三個代表的同時，也盡力顧及年輕觀眾和國際口味。然而事實是殘酷的，《東京審判》就是未能與同類國際電影接軌。根本問題是它除了紀錄片那樣反駁日本戰犯自辯、插上兩段西方法官漠視中國民族痛苦的批評，對戰後審判的性質、乃至中國審犯的策略和表現，都欠缺任何反思。

## 中國戰犯審判充滿虛偽盲點

究竟戰爭法庭是否成王敗寇的鬧劇？日本政府和軍人執行上層的集體決定，是否算是犯罪？審判結果和量刑，是否和剛揭幕的冷戰

產生互動？這些都是一般國際觀眾的思考。電影倒也不是完全沒有顧及，例如有日方代表律師質疑法庭公正、中方團長輕描淡寫說「他們不容牽涉日皇」、澳洲庭長William Webb爵士暗示中國法官排在蘇聯之前已值得慶賀……可惜伴隨而來的，只有排山倒海耳熟能詳的辯解。觀眾當然不會同情日本侵略，但電影越是充滿正義凜然的表態、迴避現實政治曾影響司法的史實，觀眾越是難以感覺有超越民族的絕對公正。同樣講述二戰後審判的1961年電影《紐倫堡大審》（*Judgment at Nuremberg*），以歐洲紐倫堡審判為背景，就直接探討納粹逼猶太人絕育是否算是犯罪一類道德問題，片中法官各持不同意見，最後又因戰後西德已成美國盟友而輕判犯人。2005年的德國紀錄電影《末路梟雄》（*Speer and Hitler: The Devil's Architect*），以希特勒的親信建築師史佩爾受審為脈絡，描述這名唯一後悔的納粹戰犯的心路歷程。這類法律以外的插曲，在國際重視較低的東京審判，其實只有比紐倫堡更多。

何況中國自身的戰犯審判殊不光明磊落，無論是當時還是後世，都被各國廣泛嘲諷，奇怪的是共產黨執政後沒有當時包袱，還是少有挖國民黨遺下的舊疤痕。中共自己列出的首席戰犯是日本「支那派遣軍總司令」岡村寧次，排名猶在國人熟悉的大特務土肥原賢二之上，岡村自己遞交降書後，也以為必死。想不到他的日本軍校同學何應欽等穿針引線，讓蔣介石相信岡村對「中國國情」的熟悉和反共心得能協助國民黨打內戰，居然決定把他留在身邊，當國軍的高級軍事顧問。在輿論壓力下，國民黨一度把岡村送去審判，結果「無罪」。蔣介石到臺灣後，對岡村念念不忘，又特聘他為「軍事實踐研究院高級教官」，讓他帶同皇軍舊部到臺灣訓練國民軍，號稱「日學為體、美學為用」，在使用美國武器的同時，也依靠日本軍事思想武裝國

軍。至於國民政府對著名「漢奸」的審判就更為人治，被判刑的幾乎全是落難文官，就是像繆斌、周佛海那樣拿出蔣介石吩咐他們「曲線救國」當內奸的「證據」，也難逃一死。周佛海為救自己一命而四出賄賂權貴被玩殘的經歷，尤為過份。戰後依然手握軍權的「偽軍」將領，卻幾乎無一獲罪，不少直接被國共雙方收編，可見當時的中國人是多麼「愛才若渴」，自然更談不上什麼審判。

## 指正東條英機，卻拍成機會主義者

　　其實東京審判並非首次搬上銀幕。早在二十多年前，日本就出品了相同名字的電影。日本研究東京審判的專著也遠比中國多產，角度刁轉；相反中文作品，除了當時的中國代表法官梅汝璈的第一手日記以外，內容基本上乏善足陳，而且這位劉松仁飾演的梅大法官並未隨同國民政府赴臺，而是留在大陸和最愛國的共產黨一起擔任人大政協、接受鼓掌，在這環境出版的日記，又難免再打多一個七折。華人拍攝的電影，實在更要挖出自己的歷史禁忌，律己要嚴、律人要寬，才能令人覺得中肯，日本觀眾才不會看得太犬儒。像《戰地琴人》最惹人好感的，並非婆婆媽媽沒多少民族氣節的主角波蘭琴師，而是接濟琴師的德國納粹軍官；電影推出後，他的名字成了英雄的代名詞，無論是德國人還是猶太人，都對死在蘇聯集中營的他表示尊敬。軍官的行動其實沒有多少政治意識，也沒有多少意識形態表態，只是以人的良知，在能力範圍內救人。相反中國人願意稱許的日本友人，幾乎一律要效忠似的交心，宣誓不拜靖國神社、認同南京大屠殺確是死了整整三十萬人、大罵小泉純一郎，才能進入電影成為正面角色。也許，又是中國特色吧。

誠然，《東京審判》說日本平民有人性的一面，已是顯著進步，但它畢竟不是《硫磺島的英雄們》（*Flags of Our Fathers*），日本軍官服從的天職、愛國的忠誠、人性的良知之間有何衝突，完全不在討論範圍內。最可惜的是電影介紹了出庭指正日本首席戰犯東條英機的陸軍將領田中隆吉，他予人的感覺，卻似是為了活命才指證同僚的機會主義者，指證日本的滿洲國皇帝溥儀出庭、而不能對自己的責任自圓其說，感覺亦復如是，都不似有自己的核心價值。其實田中隆吉常被教科書列為「良心的證言」，應是經過掙扎才作證的好例子，究竟是電影畫虎不成、還是導演故意不脫角，就不得而知了。

## 才子大川周明的「官民互動線」理應不可錯過

電影同場加映了一段港臺明星主演的愛情故事，卻和審判大不相干。如此斧鑿，無疑對營造日本戰敗的民間氣氛有一定幫助，但始終迴避了當代中日關係的關鍵：何以那麼多日本平民覺得沒有戰敗、中國版本的二戰史有問題？單是觀看國產電影，我們不能明白為何戰時日人真心相信軍國主義理論是日本的真正出路，反而納粹靠選票上臺、「國家社會主義」風靡歐洲的背景，就有大量電影描述。其實對日本民間影響最深的軍國主義理論大師在《東京審判》也出過場，那就是裝瘋逃過審判的大川周明。

大川的一生十分有趣，比同樣在審判裝瘋的納粹副元首赫斯更難捉摸，電影卻大煞風景地加入一段旁白，「此人是野心家、投機份子」，下刪千字。大川的博學是相當厲害的，懂英、法、德語以外，還通曉印度梵語、巴利語，他的軍國主義理論（例如亞細亞主義）有參考古印度哲學，獲釋後又成為首名翻譯《古蘭經》的日本人，實乃

名副其實的才子，和清末民初通曉十國語言（包括古希臘語和拉丁語）的中國復辟派領袖辜鴻銘、能使用中國各省冷僻方言的日本特務土肥員賢二同屬東方奇人。為什麼飽讀詩書的大川變得激進、為什麼日本平民相信他的理論、為什麼他是唯一走上東京法庭的平民、為什麼唯有他在庭上裝瘋，這條線，原來縮影完整的官民互動，起碼比那位「《大公報》記者」的刻意愛情來得自然。這樣好的佈局，卻又是白白浪費。無論是否愛國，看《東京審判》，都是心情沉重的，因為你會發現中國的軟權力宣傳，最少落後國際指標十年。

## 小資訊

延伸影劇

《東京審判》（日本／ 1983）
《劫後昇平》（*Judgment at Nuremberg*）（美國／ 1961）

延伸閱讀

《東京大審判：遠東國際軍事法庭中國法官梅汝璈日記》（梅汝璈：江西／江西教育出版社／ 2006）
*The Japanese on Trial: Allied War Crimes Operations in the East, 1945-1951*
*(*Philip Piccigallo: Austin/ University of Texas Press/ 1979)

<table>
<tr><td rowspan="2">達賴的一生</td><td>時代</td><td>公元1950年</td><td rowspan="2">活佛傳</td></tr>
</table>

**達賴的一生**

*Kundun*

| | |
|---|---|
| 時代 | 公元1950年 |
| 地域 | 西藏自治體 |
| 原著 | *Freedom in Exile: The Autobiography of the Dalai Lama* (Dalai Lama/ 1990) |
| 製作 | 美國／1997／134分鐘 |
| 導演 | Martin Scorsese |
| 演員 | Tenzin Thuthob Tsarong/ Gyurme Tethong/ Tulku Jamyang Kunga Tenzin/ Robert Lin |

**活佛傳**

## 活學活用「放低次要矛盾」的矛盾論

　　《達賴的一生》是成就「斐然」的電影。論藝術，它有資格被列入張藝謀的東方主義系列；論劇情，特別是前半部的古西藏風情畫，它比課堂播放的西藏紀錄片更像紀錄片；論觀點，它統一得足以成為中共統戰電影的完美倒影。當然，電影開宗明義根據達賴喇嘛的自傳拍攝，理所當然是一家之言。不過儘管傳銷毋須政治正確，起碼也要資料正確。《達賴的一生》卻應用了毛澤東「突出主要矛盾、統戰次要矛盾」的矛盾論，以揭露中共在藏暴行為單一主旨，其他枝葉（除了獵奇儀式）全都剪去。馬丁‧史柯西斯為了這樣的電影被大陸封殺，實在有點無謂，除非再接再勵，開拍《達賴的一生II之法輪大法公審江澤民》吧。

## 剔除班禪喇嘛的用意

　　電影背景只有一項：將達賴喇嘛列為無可爭議的非民選西藏領袖。儘管現任達賴是一位西方尊敬的人物，若說「達賴＝西藏」，這從來不是不爭的歷史事實。恰恰相反，就是沒有現代化、沒有列強入侵、沒有民國沒有共產黨沒有新中國，西藏內部管治一直混亂不堪，權力鬥爭異常複雜，只是西方唯有對「西藏vs.中國」的框架有興趣而已。近代西藏原來由達賴、班禪兩大「活佛」分治前後藏，境內又有無數各自為政的大小活佛，還有臃腫而低效率的官僚架構，架床疊屋的效果，和中世紀歐洲封建小國無異。達賴出走前，在北京會見毛澤東的場景，有經典照片「一王兩活佛」流傳後世，當時北京刻意讓達賴班禪平起平坐，一個是人大副委員長，一個是政協副主席。《活佛傳》一如中國革命電影「突出主要人物」，結果完全沒有班禪的影子——除了解放軍入藏的一幕，有一面「班禪喇嘛行轅旗」，正常觀眾絕不會留意。

　　誠然，西方觀眾不大知道達賴以外還有西藏活佛存在。但不提班禪，《達賴的一生》的整個背景就經不起推敲，北京成功控制沒有達賴的西藏也就難以理解。西藏「解放」時的十七條條約落實了當地的「一國兩制」，其中有兩條規定「恢復班禪地位」。自從九世班禪在20世紀初和達賴失和，出走北京避難，班禪就一直淪為中國中央政府傀儡。現在這位十四世達賴同期的十世班禪是中共盟友，相反達賴派系一直和英國、印度、俄國往來，總之是互相平衡。小道消息指十世班禪是「假」的（不妨看衛斯理小說《轉世暗號》），西方也刻意貶低班禪來抬高達賴。但客觀而言，班禪為西藏受的苦，實在遠超達

賴。達賴逃離西藏時，無數藏人希望他留下來共渡時艱，結果留下來的只有班禪。說他受苦，因為他在大躍進後向中央上「七萬言書」，足以和同期的彭德懷萬言書相提並論，結果被打成反革命份子，文革被連續批鬥，受盡種種酷刑侮辱，包括吃糞便，理由是活佛曾以自己的糞便為藏人治病，如今「天道輪迴」。文革後他逐步平反，但平反之餘，還是沒有回藏的絕對行動自由，1989年忽然去世，海外謠傳是被謀殺。如今班禪體系在西藏的影響力不會比達賴小，其實十世班禪的一生，比達賴更適合成為電影題材。

## 「甘地化」前的達賴體系

　　《達賴的一生》的達賴提倡和平不抵抗，教人想起《甘地傳》的印度國父，兩者確有一些共通，包括甘地那源自耆那教略帶奇異色彩的苦行信仰。電影結尾時，達賴說：「我想，我只是一個倒影，像水中月，當你看見我，而我想做好人，你其實就看見你自己。」這樣的對白、這樣的哲學，我想，應該深合西方脾胃。但歷史上的藏傳佛教並不以非暴力著稱，反而是最崇尚武力的中國宗教之一，反映西藏內部社會矛盾是尖銳的。20世紀初的十三世達賴曾徵收重稅，組建現代化軍隊；九世班禪流亡蒙古期間，被推舉為軍事反華領袖；就是這位和平獎得主達賴，也對二戰武器深感興趣，他的非暴力似乎是「不能」，多於「不為」，而且，是離開中國以後知道什麼是「不能」，才逐漸包裝的。假如歷任達賴只懂強調非暴力，他們的地位，早就被其他活佛體系取代。

　　電影的「達賴甘地化」並非純意識形態宣傳，而是史柯西斯矛盾論的另一果實：只要將西藏以往管治的暴力和不道德抹去，讓中共

政權跌入絕對道德低地，達賴本人，也就不用負上昔日管治集團的非道德責任。這樣說，自然是因為以往的達賴統治並非無懈可擊。電影的達賴有對封建愚昧表達不滿，但沒有提及共產黨在1950年入藏出奇地順利，其實因為當時「藏奸」何其多，亦因為農奴翻身的口號並非杜撰。在1959年達賴離藏前，北京對西藏算是優禮的，電影講述的暴行，大多是文革期間的事，何況有些暴行只是藏人內鬥。今日西藏問題的困局，和藏人內鬥就有直接關係：流亡西藏議會有2/3來自已歸入其他省份的西藏人，他們的叫價是大西藏獨立，連達賴自己，也覺得過份。文革期間，確有「群眾」為和尚尼姑配對宣淫，但這樣的「傳統」，部份也是源自藏人自己：不少活佛都以荒淫無度著稱，20世紀初年搞獨立那位蒙古活佛，更是男女老幼通吃的先驅。電影諷刺共產黨的譚冠三將軍戴金錶，其實當時中共不是今日這樣的貪汙大黨，反而西藏高層僧侶的貪汙才夠厲害。不過有了「非暴力」信仰，達賴就能和劣質管治劃清界線，藏人的內爭，也可以「團結在達賴喇嘛的旗幟之下」。

## 印度西藏，怎會一往情深？

被掩蓋的次要矛盾，還有西藏和印度的關係。眾所週知，西藏流亡政府位於北印度達蘭薩拉，印度被中國看作藏獨黑手。一般相信，新德里希望獨立的西藏國能作為中印的緩沖。然而對部份藏人來說，他們也許擔心西藏印度化，還多於西藏中國化；親印還是親華，是當代西藏的困局。達賴身邊兩派人士都有，他的親哥哥就不斷作為他和中國談判的使者。假如西藏真的獨立，它和印度的蜜月期必然終結——事實上，印度對鄰近小國的野心是眾所周知的。

從前喜馬拉雅山有三個山國：尼泊爾、不丹和錫金。印度令人口眾多的尼泊爾變成附庸，不丹變成保護國兼喪失外交權，最弱小的錫金甚至被完全兼併，這正是《達賴的一生》深切批判的中國西藏政策。錫金的案例，尤其值得我們參考。新一代的人，大概不知到有過這樣一個國家了，其實中學教科書提及某某征西時的古國「哲孟雄」，就是錫金。錫金君主「法王」，譯自Chogyal，原意就是國王，因為錫金是近乎政教合一的國度，以金輪為國旗的錫金王也就帶有宗教色彩，雖然未到活佛級別，地位已比《神雕俠侶》的金輪法王崇高。錫金面積極小，相等於七個香港，人口不足香港1／10，缺乏自衛能力，土地先後被西藏、尼泊爾、英國和印度蠶食。不過它的戰略位置關鍵，每次西藏活佛離家出走，都要繞道錫金，小國在列強平衡政治下，也就苟延殘喘下來。英國佔領印度後，順道在1890年把錫金列為保護國；印度獨立後依樣葫蘆，在1950年簽訂條約「保護」錫金的軍事外交。中國外交家楊公素訪問錫金後，曾有下列生動記載：「錫金老王雖然坐在主人位上，除舉杯問好外，幾乎不說什麼話，連歡迎詞，也是印度方面寫的。」

## 被遺忘的錫金「金輪法王」

如此時代背景，令上述「錫金老王」的王儲帕爾登（Palden Thondup Namgyal）具有濃厚憂患意識。他在1965年繼位前，已決心以錫金現代化和「去印度化」為人生目標。雖然帕爾登和他的子民一樣，沒有多少現代知識，但有一定政治天份，本應獲得更好的結局。他的自強第一招是像達賴喇嘛一樣，利用「法王」這宗教身份，出席國際活動，擴大錫金在印度「保護」以外的生存空間。法王即為前

後，曾親臨印度、柬埔寨、日本等國「弘揚教義」，又在首都剛渡成立「西藏研究中心」，配合當時國際社會對西藏的濃厚興趣，算得上有市場觸角，更是陳水扁「文化去中國化」的先驅。

在達賴喇嘛努力惡補英文之際，1963年，帕爾登迎娶了一名美國少女為王妃，作為抗印另一招。這在封閉的南亞，絕對是走在時代尖端。王妃名為霍普·庫克（Hope Cooke），婚禮時芳齡22，來自美國上流家庭，在大學主修東方研究（Oriental Studies），原來只是和當今學生一樣，借題到錫金附近的印度達吉嶺做「field trip」扮型吃喝玩樂，想不到在領事館邂逅原配離世的王儲，一拍即合。當時《時代雜誌》長篇報導這個童話婚禮，細緻描述東方大典和美國傳統的調和，好比好萊塢影星葛麗絲·凱莉（Grace Kelly）下嫁摩納哥親王，是為錫金最與國際接軌的一幕。想不到，婚禮卻加速了錫金的亡國之路：印度鷹派總理甘地夫人（Indira Gandhi）深信庫克是美國中央情報局特務，任務就是疏擺錫金脫離印度陣營，因為印度當時親蘇。

## 印度的錫金，就是中國的西藏？

1968年，錫金出現反印示威，被認為是錫、美、中聯手支持的傑作，印度則下定決心吞併錫金。由於印度是教科書的「世界最大民主國家」，能夠像美國一樣搞「民主外交」，吞併方法也就比中國文明。話說帕爾登治下的錫金有局部民主選舉，但為了讓國內少數派不丹裔人和多數派尼泊爾裔人「保持平衡」，也為了客觀反映國內經濟現實，選舉一直採納一個奇怪的比例代表制：一票不丹票，抵銷六票尼泊爾票。有見及此，印度政府向尼泊爾裔政黨提供經濟支援，又在幕後扮演「印聯辦」角色，吩咐親印錫金大黨整合，聯合向法王施壓

搞「民主化」。為了讓錫金民主選舉合乎印度利益，印度大舉向錫金移民，希望以民粹民主「消化」錫金。正如不少藏人擔心漢人移民「消化」西藏，帕爾登亦明白勢頭不妙，唯有訴諸外國勢力，特別寄望兩個鄰近山國向國際社會傳話，以示脣亡齒寒。不過甘地夫人也是外交老手，搶先在1971年贊助不丹加入聯合國，作為印度不會吞併鄰國的保證。根據不丹政治學者演繹，這是印度的先發制人，避免印度吞併錫金後，毛澤東「反吞併」不丹報復。

　　錫金和西藏一樣，沒有加入聯合國的福分。不久，按近年美國顏色革命同類劇本，錫金出現「選舉爭議」，出現動亂，出現政黨邀請印度介入，出現印度軍隊平亂。1975年，印度在錫金舉行公投，出現驚人的97.5%贊成票，支持把錫金變成印度第22個邦。廢法王此後寓居紐約外家，宗教平臺也被達賴喇嘛搶去，美國女郎失去了「東方研究」獵物，只有一個變成維園阿伯的糟老頭子，不久就和丈夫分居。1977年，適應慣全國只有三條大街的帕爾登長子，在複雜的美國現代公路車毀人亡，廢王本人也在1982年死於癌症，至死認為被國內外的尼泊爾人聯合出賣。同年法王次子宣佈「繼位」，全球媒體，不屑一顧。唯獨「友邦」中國在印度吞併錫金後，忽然走進道德高地，痛批「印度霸權主義」，承認「錫獨」，以為這是換取印度放棄支持藏獨的王牌。不少網絡憤青的軍事幻想小說，都建議中國利用錫金為攻印突破口，扶植廢王復位，爭取國際輿論。直到數年前，中印兩國成功講數，對錫金西藏「交叉相承」，北京將錫金由官方網站的獨立國家名單移除，正式解決錫金問題的尾數，錫金王國終於名亡實亡。世上很多次要矛盾，遺憾地，是永不為人知的。

# 小資訊

延伸影劇

《火線大逃亡》（*Seven Years in Tibet*）（美國／1997）

《甘地傳》（*Gandhi*）（英國／1982）

延伸閱讀

《天葬：西藏的命運》（王力雄：加拿大／明鏡出版社／1998）

*The Search for the Panchen Lama* (Isabel Hilton: New York/ W.W. Norton & Company/ 2001)

*Sikkim: Society, Polity, Economy, Environment* (Mahendra Lama: New Delhi/ Indus Publishing Co/ 1994)

時代　公元1951年
地域　以色列
原著　*Aviya's Summer* (Gila Almagor/ 1985)
製作　以色列／1988／96分鐘
導演　Eli Cohen
演員　Gila Almagor/ Kaipo Cohen/ Eli Cohen/ Marina Rossetti/
　　　Avital Dicker/ Dina Avrech

阿維那的夏天

*Summer of Aviya*

## 解構以色列三代「集體回憶」

　　以色列前進黨領袖歐麥特（Ehud Olmert）忽然取代中風的夏隆（Ariel Sharon），成功組閣，成為新任總理。這樣順暢的接班路，大概連他自己也意想不到。不少人認為他只是過渡人物、夏隆的影子，以色列新時代並未出現，但他卻可能扮演了自己也不清楚的斷代角色。香港以色列電影節上映的舊電影《阿維那的夏天》，告訴我們「集體回憶」不止是歷史、更可以是政治，從中我們會得到未來以色列世代的一些啟示。當然，還可以對照特區說得很爛的「集體回憶論」。

### 孤兒寡婦的舊以色列

　　《阿維那的夏天》是1988年作品，由以色列女演員兼作家阿爾瑪戈（Gila Almagor）的自傳改編而成，曾獲1989年柏林影展銀熊

獎，是近代以色列電影代表作之一。筆者在英國讀書期間，這是中東課程的指定電影，有以色列教授從旁解讀，讓人印象難忘。當它在香港上映，亦成了我的個體回憶。

電影背景是以色列獨立後三年的1951年，講述一名二戰期間以勇敢、美貌馳名的猶太游擊隊女領袖，戰後走到以色列，靠洗衣服為生，獨自撫養女兒，但因為種種戰爭傷痛，精神一直不是很健全，鄰居視之為瘋婦。她在暑假獲准離開精神病院，發現十歲的女兒阿維那在寄宿學校照料下，頭髮竟然藏著頭蝨，讓他想起集中營的黑暗生活，歇斯底里，呼天搶地，將女兒剃成禿頭。阿維那——選角是一名樣子相當有性格的小演員——在完全由新移民組成的「家鄉」成為同輩杯葛的對象，受盡白眼，憤而打傷勢利的芭蕾舞教師，但逐漸發現母親原來是戰爭英雄，開始由仇恨母親變成尊敬母親，也由仇恨鄉里變成諒解鄉里。最後母親再度精神崩潰，女兒卻已懂得打入新國家的生活圈子，並接受父親已死的事實。顯然而見，「阿維那」，借代了整個新生的以色列。不過觀眾容易忽略這個新以色列，其實包含了兩個不同記憶。上述差異在美國猶太學者艾里斯（Marc Ellis）的《一個猶太人的反省》（*Israel and Palestine: Out of the Ashes the Search for Jewish Identity in the Twenty-First Cent*）有詳細介紹。這本書是近年猶太左翼作家最受好評的作品之一，獲美國學界兩大殿堂級「左王」薩依德（Edward Wadie Said）和杭士基（Avram Noam Chomsky）牽頭推薦，中心思想，就是認為猶太人對大屠殺的集體記憶，正通過犧牲另一民族（巴勒斯坦）的方式得到治療。否則，阿維那母親那一代的神經衰弱，就永遠得不到反客為主的宣泄。無論上述立論是否具說服力，艾里斯對猶太記憶的分層，是敏銳的：二戰前，猶太人賴以復國的錫安主義（Zionism）理論基礎，不過是猶太人在歐洲被逼得沒

有生存空間，所以必須集中在其他地方復國，目的只是單純地建立家園，甚至連東非烏干達也被列作在立國考慮之列。另一齣以色列電影節作品《失心花園》（Desperado Square），講述以色列立國數十年後，一個小鎮居民居然對六十年代的印度歌舞片《Sangam》念念不忘，讓它重映已純樸地快樂無限，片末更以字幕「向上一代致敬」，可見「集體回憶」在以色列的高度重要性。

## 利用歷史的「後奧斯威辛主義」

至於二戰後改良的以色列民族主義，則以波蘭的奧斯威辛集中營（Auschwitz）為圖騰，認為猶太人經歷了二次大戰的苦難，應獲得更多補償。補償方式，也可以看成是「贖罪」的一種，簡單直接，就是讓以色列國更強大，因為現代世界的文明國家欠他們一個公道。也許初年的「後奧斯威辛主義」只是條件反射，不少像阿維那母親那樣經歷了殘酷戰爭的猶太人，都有程度不一的被害妄想精神分裂症。但演變下來，阿拉伯人認為猶太人是故意由被逼害者轉型為逼害者，這已超越了「集體回憶」，也修正了錫安主義，變成對歷史的策略性利用。近年冒起的伊朗「狂人」總統艾哈邁迪內賈德以反猶聞名，甚至認同希特勒部份作風、聲稱二戰的猶太大屠殺被誇大，政治絕對不正確，但也反映了中東世界對後奧斯威辛主義的厭惡。有趣的是後奧斯威辛主義雖然直接影響戰後一代人、屬於那代人的親身經歷，但它作為政治力量，只是在1967年的六日戰爭後才廣為猶太人接受，因為那時的以色列，才需要證明自己對阿拉伯戰爭佔有道德高地。

《阿維那的夏天》的還在1951年，縮影了兩大猶太記憶的矛盾和接軌。一方面，阿維那的母親那一代人，因為「錫安主義」來到以

色列建立家園，就是沒有二戰，這也是既定方針；另一方面，他們那一代的戰時回憶，令日常生活難以像早期錫安主義想像的那樣正常，阿維那母親鐘情的男鄰居甚至情願舉家再移民澳洲，因為他只希望建立家園，受不了舊戰爭記憶在新國家並存的精神分裂。到了阿維那長大後那一代，過渡期亦告終，家園建立起來，追求的也就由「小以色列」變成「大以色列」。重構歷史的「後奧斯威辛主義」迅速普及化，民族創傷和集體回憶居然成了上一輩猶太人對下一代的最有價值遺產，而且在美國特別有市場，構成每次美國選舉動員猶太選票和捐獻的固定機制。

## 夏隆中風邁向「後因塔法達時代」？

《阿維那》背景畢竟是半個世紀前的事，但回憶對猶太人來說是世代相傳、也是世代交替的。這一代以色列人的集體回憶，又是什麼？也許，當奧斯威辛成了祖父的老黃曆，新世代的直屬回憶已悄悄變成了1988年巴勒斯坦集體起義的「因塔發達」（Intifada）運動。那是以色列本土家園直接受衝擊的第一波，國內稱之為「恐怖襲擊」，如何避免繼續在家門內流血、而又能維持以色列的強大，成了這一代以色列人的共同話題。這也是原來以強硬姿態深入民心的前總理夏隆在2005年忽然脫離右翼利庫德集團（Likud，編按：即以色列聯合黨）、創立中間路線「前進黨」（Kadima）的群眾基礎。問題是夏隆的濃厚軍方背景、沖刷不掉的鷹派思想、受惠於「後奧斯威辛主義」的客觀現實，始終讓他難以獨自開啟以色列的第三代記憶，難以開啟以談判方式繼續擴大以色列能量的「後因塔法達」時代。

不過，錯有錯著。夏隆在新黨成型前中風，對他的歷史地位、

對以色列的集體回憶而言，都是最佳時機，因為他的新路線有太多問題，不可能由他來解決。例如他以代表真正民意、「大民主」姿態建黨，表明由創黨到大選都會一人獨裁、一人排參選名單，當選後再算。這和黨內民主大為不同，而且要建立這樣的機制不是投投票就算，也不純粹是建立黨支部和制度的事，而是要經過一個「固化」過程：將某項民意整合為一條路線，再由政客以代表這路線招徠；此後，他們在路線範疇以內就毋須緊貼民意，反而可以自稱「帶領民意」。假如夏隆成功連任，他不可能在有生之年見證前進黨的固化，因為長青政黨利庫德集團就算民望下跌，以往的政績也有固化了的資本，新黨領袖民望下跌卻是結構性危機。何況夏隆憑「大民主」上臺，自然不能像利庫德那樣置民意於不顧、自稱堅持傳統，他結集的各路人馬也會分別聲稱代表不同民意，黨將不黨。唯有夏隆在創始階段中風，他最後一刻充滿懸念的支持度，才得到永恆的凝固；他的民意基礎才不會隨著日後民意波動而喪失；一條夏隆路線、和內裡對政治、經濟、外交、文化主張的子路線，才會慢慢被繼任人靠「集體回憶」塑造成型。

## 歐麥特的夏天

為脫離因塔法達的陰影，夏隆一直推動「單邊計劃」。這個「單邊」，既沒有和巴勒斯坦直接商議，又背離了布希設計的路線圖，目的是要令以巴完全分家，以「施捨」貧瘠土地予巴人的態度，換取建立純猶太的安全國度。這樣的邏輯，除了堅持以《聖經》字面演繹政治的猶太基本教義派，大概，符合好些以色列人長遠願望。與之相反的另一個可能出現的新回憶，則是溫和派提出的以阿共融，利

用以色列境內的20%「以色列阿拉伯人」軟銷「新以色列」的形象，所以1999年以色列選出了首位阿拉伯裔的以色列小姐Rana Raslan，阿拉伯裔的以色列足球國家隊中場Walid Badir也開始走紅。問題是夏隆一旦連任，自然要親自落實單邊計劃，難度最大的耶路撒冷問題也不能逃避；但大家明白，要以單邊計劃解決聖城問題，似乎沒有不流血的餘地，屆時又難免和共融派直接衝突。加上夏隆有鐵腕對付阿拉伯人的原罪，總有巴人激進份子挑釁，屆時民意必會波動，因為單邊政策也好、共融也好，「避開衝突」才是受歡迎的關鍵。唯有夏隆中風，以色列才能夠放下舊包袱，走其中一條新路。

畢生信奉後奧斯威辛主義的夏隆高齡組黨，除了是權力驅動，也是為了將個人政治資本轉移給下一代接班人。但他以組新黨方式交接遺產，而不是改造利庫德集團、退休當教父或著書立說，卻是高風險策略。夏隆家族的貪汙醜聞，原來和利庫德集團密不可分，當利庫德集團對其出走勢力大清黨，夏隆連任後自然無可避免被舊同志翻舊帳。這類包袱是老政客的共同負資產，無人能預料哪個雞毛蒜皮的醜聞會變成執政危機，從工黨過檔前進黨的老官僚佩雷斯（Shimon Peres）亦如是。相反，歐麥特謎一般的背景，公開左傾的妻子（據說她在2006年選舉才首次投丈夫一票），以及他既不是歐洲猶太人後裔、又不是戰後新生代的獨特身世（他出生在中國，祖先以中國哈爾濱為家），令他較容易繼往開來。今日以色列的一代，就像《阿維那的夏天》的阿維那，處於兩個集體記憶的交接點。今天是歐麥特、而不是包袱重重的夏隆領導以色列，短期而言，可能為政局增添變數；但長遠而言，卻會加速「後因塔法達時代」的出現，讓它成為以色列新集體回憶。當阿維那的女兒長大了，也許新的記憶，一切從《歐麥特的夏天》開始？

# 小資訊

延伸影劇

《天堂此時》（*Paradise Now*）（以色列／2005）

《失心花園》（*Desperado Square*）（以色列／2000）

延伸閱讀

*Fear and Hope: Three Generations of the Holocaust* (Dan Bar-on: Cambridge, Mass/ Harvard University Press/ 1995)

*Israel and Palestine out of the Ashes: The Search for Jewish Identity in the Twenty-first Century* (Marc Ellis: Ann Arbor/ University of Michigan Press/ 2003)

| 時代 | 公元1956年 |
|------|-----------|
| 地域 | 匈牙利 |
| 製作 | 匈牙利／2006／123分鐘 |
| 導演 | Krisztina Goda |
| 演員 | Kata Dobo/ Ivan Fenyo/ Sandor Csanyi/ Karoly Gesztesi |

愛水球愛自由

## 悲劇五十年祭：革命的廣義成功

　　1956年的匈牙利革命，是共產陣營內部挑戰蘇聯的重大事件，以紅軍出動坦克鎮壓終結，造成數萬人死亡、數十萬人流亡海外，是匈牙利近代史的最大創傷，鏡頭也無可避免讓人想起六四。在革命五十週年紀念日，匈牙利在2006年上映了重構革命背景的《光榮之子》，首次將這悲劇搬上銀幕，在國內引起轟動，在美國也獲布希激賞。它曾在2007年香港國際電影節上映一場，完場時觀眾掌聲雷動。只是電影顧及今日匈牙利的親美政策，縱然有顯露對當年西方的不滿，似乎也不希望探討何以革命孤立無援。

### 八國大互動：誰出賣了匈牙利？

　　匈牙利在近代史是相當有性格的國家，兩次大戰都站錯了隊、都和戰敗國結盟，因此領土大大萎縮，「流亡匈牙利人問題」成了

「華工問題」、「穆斯林問題」那樣的東歐主要「課題」。它經常以為自己可以在大國互動保持自主、甚至混水摸魚，也一度在二次大戰從羅馬尼亞、南斯拉夫、捷克等國恢復大部份領土，東歐各國都記下這一筆帳。1956年的匈牙利革命，不但涉及美蘇的冷戰互動，最後的結局，還與蘇聯、中國、波蘭的共產陣營內部政治，以及英國、以色列、埃及的中東角力有關，這八國外交各懷鬼胎，決定了匈牙利的命運。匈牙利平民卻毫不知情，少數知情的卻情願大流血，這又是教人想起電影《天安門》。

匈牙利革命直接受同年的波蘭革命影響，學者稱為「波匈風雲」，但電影沒有提及兩者的下場，是相反的：領導改革的波共領袖戈穆爾卡（Wladyslaw Gomulka）知道如何進退，保證繼續參加蘇聯陣營、視蘇聯為龍頭、不完全獨立自主，加上波共較能代表本土主義，蘇聯雖然一度考慮出兵，最後還是容許了這個半異端。電影倒有不斷提及當時蘇共總書記赫魯雪夫（Nikita Khrushchev）的名字，將他和列寧、史達林等人並列，匈牙利運動員甚至公然侮辱赫魯雪夫。其實當時國際社會視赫魯雪夫為進步「改革派」，整個波匈政潮，就是直接催生於這位蘇聯新領袖的開明：他在同年蘇共黨大會對史達林鞭屍、反對個人崇拜、下令衛星國改革，各國才有勇氣嘗試走自己的路。蘇聯紅軍最終鎮壓匈牙利，因為匈共改革領袖納吉（Imre Nagy）孤注一擲，宣佈推出華沙集團、成為中立國，這超越了鐵幕底線，加上剛剛穩住的波蘭，又保證外交和蘇聯保持一致。當時中國也勸說赫魯雪夫出兵，毛澤東曾保證中國全力支持，因為他擔心共產陣營分崩離析，並將匈牙利文人要求變革的「裴多菲俱樂部」（Petofi Club），變成逼害中共高層的常用名詞──曾幾何時，鄧小平也被當成「裴多菲俱樂部成員」。可以說，共產陣營內部誰也希望

匈牙利挑戰蘇聯沙文主義，也擔心過度挑戰摧毀整個集團。對匈牙利來說，這是「同志」情誼的出賣。

## 匈牙利被鎮壓合乎英美利益

電影的自由戰士一度期望美國出兵干涉，特別是納吉要求西方承認以後，匈牙利人都以為西方有這樣的義務。美國出資的那個自由西方電臺，和今日的自由亞洲電臺一樣，天天作出口惠而實不至的「支持」，更令年輕人充滿憧憬。難怪自由戰士最後得出如此結論：美國故意讓匈牙利人流血，只是為了讓世界討厭蘇聯。美國袖手旁觀，其實毫不奇怪，而是源自基本冷戰方針：如無必要，不直接和蘇聯衝突。就是韓戰和越戰，也只是代理人戰爭，蘇軍即使參與韓戰，也要穿著北韓軍服，美蘇對此，是深有默契的。一方面，美國擔心蘇聯失去匈牙利會瘋狂報復，挑起第三次世界大戰；另一方面，她又不願意「進步」的赫魯雪夫下臺，假如弄出一個新史達林，那才是更糟。紅軍第二次出兵期間，美國甚至向蘇聯發放祕密訊息，保證美國不干涉。對匈牙利人來說，這也是出賣。

電影簡單提及當時出現蘇伊士危機，以色列出兵埃及，「世界沒有人再理會匈牙利」。蘇聯無疑是有見及此，知道西方外交界很忙，才放開懷抱鎮壓。但蘇伊士危機的主導權自然不在蘇聯，而在英法。自從埃及總統納瑟將蘇伊士運河收歸國有，英法和以色列就考慮入侵埃及，卻也擔心蘇聯作為埃及後盾，特別是納瑟在匈牙利革命前一個月，居然和共產陣營的捷克簽訂軍事條約。等到紅軍出兵匈牙利，英法也出兵埃及，這樣的連鎖效應，絕非純粹巧合，也解釋了為什麼美國對匈牙利的支持十分猶豫，反而英國對蘇聯的外交抗議慷慨

激昂、甚至批評美國軟弱，似是唯恐刺激不到蘇聯鎮壓。後來英國又在美國反對的前提下，力主聯合國譴責蘇聯出兵匈牙利，明顯希望轉移自己侵略埃及的視線。英國對匈牙利，更是出賣。

## 「奧運血水球」體育政治

電影中文譯為《光榮之子》，通過水球切入大時代是明智的，總比隨便創作一段「大時代小故事」或製造一雙戰地戀人真實。1956年澳洲墨爾本奧運那場蘇聯vs.匈牙利水球比賽，確是真人真事，在水球史上稱為「血水球之戰」。當時匈牙利水球隊是衛冕冠軍，出發前被安排在捷克集訓，避開衝突，到達澳洲，才知道國內革命失敗。由於水球是匈牙利實力最強的團隊運動，四強又碰巧面對蘇聯，這就成了政治事件。比賽過程極度暴力，最後一分鐘演變成群毆，賽事被腰斬，最後匈牙利以4:0獲勝，運動員Ervin Zador（即電影主角）回到水面時頭破血流，成了經典圖片。泳池據說被血染紅，自然是誇大。

共產國家運動員都屬於特權階級，正如《光榮之子》所說，全隊金牌水球隊幾乎都是花花公子，除了打球以外，什麼也不懂。安排這樣背景的人參與革命，襯托了激進學生的純潔無知，也是聰明的。在墨爾本奧運，匈牙利整隊一百人代表隊有一半變節，「投奔自由」。比賽期間，他們堅持昇起沒有共產徽號的國旗、唱被蘇聯禁止的民族國歌，因為已無須擔心秋後算帳。順帶一提，不少著名共產運動員都會是電影好題材，例如羅馬尼亞體操王后柯曼妮奇（Nadia Elena Comăneci）——被傳在國內擔任領袖性奴；東德女飛魚奧圖——靠禁藥訓練名垂青史（東德長據奧運獎牌榜三甲，比統一後的德國更高，假得離譜）；中國乒乓球手何智麗——因不願造馬而變成日

本球手「小山智麗」；保加利亞舉重運動員——今天成為黑社會大佬……哪位導演要寫大歷史，不妨考慮考慮。

## 「叛徒」卡達爾反而成了改革之父

電影謝幕時，打出19世紀匈牙利民族主義詩人裴多菲（Sandor Pelofi）的革命詩，英文片名*Children of Glory*就是出自他的筆下，1956年革命的文化組織「裴多菲俱樂部」也是以他命名。此人親身參與1848-49年的匈牙利獨立戰爭，死時只有26歲，和《光榮之子》的眾多戰士，有共同語言。1956年的革命，其實和1848一樣，表面上是失敗了，實際上卻是「廣義的成功」，不過執行者並非運動捧出來的納吉，因為他已被槍決，今天變成匈牙利國會旁邊小橋的金銅像。反而納吉當時的副手、後來和赫魯雪夫講好數、並取代納吉上臺的卡達爾（Janos Kadar），雖然被匈牙利人視為叛徒，卻奠下了匈牙利改革開放的基礎。

卡達爾上臺後，整肅了舊領袖拉科西（Matyas Rakosi）激起民變的保守勢力，限制祕密警察AVO的權勢（當然也因為AVO支持拉科西），及後推動「大和解」、黨政分家，容許一定程度的言論自由，有點像今日內地，讓匈牙利成為東歐變天前最開放自由的國家。經濟上，他放棄了轉型為純工業國家的計畫經濟，扭轉農業集體化，提出「價格三重制」（Three-tiered Price System）逐步過渡到市場，行中間路線。納吉正因提出類似改革才得到民望，而卡達爾幹的，已遠遠超於納吉當年的視野。正因如此，匈牙利才可以成為東歐變天第一站，而且是完全和平的變天：匈牙利共產黨、反對黨和社會人士在1989年舉行Roundtable圓桌會議，商討後共產政權的未來，決定讓匈

共改名社會黨、開放多黨競爭，這個圓桌會議機制，在七、八十年代已被卡達爾鼓勵推行。假如沒有1956，匈牙利可能像羅馬尼亞那樣，一直封閉，直到出現無計劃的壇變，不會像今日那樣相對繁榮。從這角度看，中國的六四事件也沒有失敗，今日中國的經濟發展，並非受惠於官方當年的鎮壓，而是受惠於改革精神通過運動由下而上的釋放。

## 小資訊

延伸影劇

《*Freedom's Fury*》（匈牙利／2006）

《天安門》（*The Gate of Heavenly Peace*）（美國／1995）

延伸閱讀

*1956: The Hungarian Revolution and War for Independence* (Lee Congdon, Bela K Kiraly and Karoly Nagy Eds: Boulder, Colorado/ Social Science Monographs/ 2006/ Tr)

《冷戰陰影下的匈牙利事件：大國的應策與互動》（胡舶：北京／ 中國社會科學出版社／ 2006）

巧克力冒險工廠

*Charlie and the Chocolate Factory*

| | |
|---|---|
| 時代 | 公元1964年 |
| 地域 | 英國 |
| 原著 | *Charlie and the Chocolate Factory* (Doald Dahl/ 1964) |
| 製作 | 美國／2005／115分鐘 |
| 導演 | Tim Burton |
| 演員 | Johnny Depp/ Freddie Highmore/ David Kelly/ Deep Roy |

朱古力獎門人

## 奇想背後的魔幻寫實與歌德次文化

　　提姆‧波頓（Tim Burton）被視為當今影壇最特立獨行的導演之一，無論拍攝的主題應是何等健康，表達手法都會出現「勉強受控」和「完全失控」之間的黑色幽默。強尼‧戴普也被視為當今影壇最特立獨行的演員之一，無論飾演的角色是什麼，觀眾都會覺得那是一個怪人。「奇異夢幻組合」合作，會產生怎樣的火花？《巧克力冒險工廠》改編自羅爾德‧達爾（Roald Dahl）的同名兒童小說，以及1971年首次根據小說拍攝的電影，筆者年幼時曾看過香港新雅出版的翻譯本，印象相當模糊，也未能察覺其童話以外的弦外之音。一個親情濫殤的歷險故事，經過這兩位奇異大師的藝術加工，原來可以變成《令人驚怖的格林童話》一類處處可以發掘現世陰霾的成人AV，實在一絕。

## 針對機械化和全球化的黑色幽默

　　提姆・波頓的電影滿佈童稚奇情，和正常兒童小說最不同之處，在於導演永遠不會明確說出哪些是幻想、哪些是現實世界可能出現的產品，甚至是故意模糊兩者的界線。他讓強尼・戴普主理的「巧克力工廠」的一切神祕機關，都比原著強調「科學邏輯」，起碼要傳遞這樣的訊息：無論是多荒誕的佈局，也不能輕易否定它們在身邊的存在。在原著，主角查理的父親因為螺絲釘工廠倒閉而失業，電影卻交待他的工作被電腦機器取代——這條被忽略的副軸，貫穿整齣電影。為什麼不能是《飛越童真》（*Look Who's Talking*）一類開宗明義的天馬行空？答案很簡單：提姆・波頓要不斷跟人類表面的持續進步發展開黑色玩笑，正是要製造幻想和真相、理想和現實、可能和不可能之間的灰色地帶，希望反映一種面對高度機械化、科學化、刻板化、非人化、（也許還包括）全球化社會的人生態度。

　　以電影出現的什麼「物質分解裝置」為例，能夠把巧克力傳送到電視畫面內，讓觀眾及顧客能夠像貞子那樣，手伸入電視取出糖果品嘗。在原著面世的1964年，這是百份百的科幻，那名被吸入電視的小孩Mike Teavee只是因為沉迷他名字諧音的TV，才受到「教訓」。但是在2005年，雖然電影背景的時空理論上應該還是停留在小說出版的1964年（實際上沒有交待），提姆・波頓的「小孩」，卻懂得以量子力學和光學常識質疑機器的功能，繼而發現這是劃時代的發明，還嘲諷發明這機器的人只用來製造巧克力是大笨蛋，一切都科學地煞有介事。又如巧克力工廠訓練松鼠集體剝果仁，並靠一式一樣的「隆巴族小矮人」（Oompa Loompas）支援各類工作，這樣的設計，原來只

是增加夢幻奇趣的手段和加入第三世界的「趣味」，但提姆・波頓的鏡頭卻表達出濃厚的基因工程警語：不但一百頭松鼠做同一動作的場景詭異而可怖，小矮人就是神情鬼馬也再沒有「人」的元素，不止是翻炒x-mobile化身無限的廣告，更像是一批行屍走肉的複製土人。

## 《大智若魚》的真與假

這些年來，成人童話的奇幻佈局已成為提姆・波頓的商標。《剪刀手愛德華》（*Edward Scissorhands*）、《蝙蝠俠大顯神威》（*Batman Returns*）、《斷頭谷》（*Sleepy Hallow*）等顧名思義標榜歷奇，但最具代表性、更叫好叫座的依然是2003年的《大智若魚》（*Big Fish*）。在這齣完全沒有使用特技的電影，提姆・波頓的另類魔幻寫實主義（magic realism）也能表露無遺，說的就是一個平凡人的幻想故事，到結局才發現他的「思覺失調」都有現實根據，根本分不清、也毋需分清哪些才是現實經歷，甚至連觀眾也分不清哪些是電影角色、哪些怪人真有奇人。

不少魔幻寫實作家只是另闢蹊徑，對威權政體抗爭，提姆・波頓卻有截然不同的言志動機。例如《大智若魚》主角說他從北越脫險，全靠一個會說廣東話的美女雙身人，他的喪禮居然真的有這樣的角色出現，不過變成兩個身體獨立的人，這是說真中有假、假中又有真。他又說有一個巨人朋友默默支持，最後真的有巨人出席喪禮——原來這位巨人也是現實世界的巨人演員Matthew McGrory，剛在美國英年早逝。順帶一提，在《大智若魚》出場的侏儒，也是好萊塢的侏儒特型演員，他正是飾演《巧克力冒險工廠》小矮人的非洲肯亞笑匠Deep Roy。提姆・波頓偏愛這些演員，除了可見他像2006年舞臺劇

《玩偶之家》那樣對身體政治有所偏愛，也反映他有意提醒觀眾，這些奇人奇事的存在，也許還包括黃夏蕙、洪潮豐、慾海肥花和巴士阿叔的存在，也是我們日常生活的一部份。

## 福爾摩斯也有「人猿血清」

這種利用一個新時代的模糊，在可能與不可能之間盡情發揮，從而增加吸引力、又能順道說教的技巧，在20世紀初年曾受到不少作家青睞。當一切新發明都依稀可能，科技恍惚能解決一切，這不但是21世紀電影《頂尖對決》的佈局，即使是1923年發表的福爾摩斯偵探小說〈爬行人〉（*the Adventure of the Creeping Man*）也已與（當）時並進，出現了一個名教授因為陷入楊振寧式耆英春上春，而冒險注射返老還童藥──「黑人猿強壯血清」──的故事。結果，教授變成一頭猿猴，情不自禁地養成爬行的習慣，被家裡的狗和福爾摩斯聯合識破。希望這不是楊教授的下場。上述橋段，正是一個世紀前的魔幻寫實主義：藥物並不全是幻想，讀者和作者都不敢說沒有這種藥存在，所以連福爾摩斯也罕有地說教起來：

「一個人要是想超越自然，他就會墮落到自然以下。最高等的人，一旦脫離了人類命運的康莊大道，就會變成動物。這對人類是一種現實的威脅。那些追求物質、官能和世俗享受的人都延長了他們無價值的生命，而追求精神價值的人則不願違背更高的召喚。結果是最不適者生存，這樣一來，世界豈不是變成了汙水池嗎？」

福爾摩斯的作者柯南・道爾爵士（Sir Arthur Conan Doyle）本

人，一方面強調科學邏輯，另一方面也是沉迷靈魂科學的「先進人物」，晚年致死不渝地靠召靈渡日，又曾參與偽造古人類頭骨來「推論」進化論，反映邏輯科學、迷信神祕，也可以是同一回事。近年出現了不少「新福爾摩斯探案」，都是看準這個虛實相間的時代背景，例如有一篇《福爾摩斯與地震機器》研究俄國是否擁有能製造地震的武器，另一篇《中國船之謎》則是關於中國科學家的「空間轉移技術」，無論機器是真是假，都和《巧克力冒險工廠》工廠的電視時光機、以及那突破地心吸力的玻璃大昇降機異曲同工。其實原著還有續集，題目就是《查理與玻璃大昇降機》（*Charlie and the Great Glass Elevator*），假如提姆‧波頓有意借題發揮，相信又會帶來驚喜（或驚嚇）。

## 「歌德次文化」電影習作

　　提姆‧波頓一脈相承了這風格，而且落足料加重詭秘的調味，超越了純粹對魔幻寫實主義的探討，令他的電影同時也成為「歌德次文化」（Goth Subculture）的樣本教材。什麼是歌德次文化？這名詞源自文藝復興時代，當時義大利人把較早期的藝術風格稱為「歌德藝術」，因為歌德族是摧毀羅馬帝國的直接經手人，所以「歌德」在當時已經讓藝術和黑暗、野蠻、死亡掛鉤。到了19世紀，浪漫主義者將前人建構的歌德藝術借題發揮，「歌德」逐漸泛指一切奇怪的素材，包括吸血鬼、狼人和屍體——這些，都是提姆‧波頓電影的至愛。

　　20世紀80年代開始，歌德又變成龐克一類的流行次文化，影響了不少由地下走到地上的樂隊。「歌德式身體政治」，也成為各地的偶像時尚，日本近年興起的Lolita，也算是一個歌德次文化支派。什

麼又是「歌德式身體政治」？其實就是將虛空、死亡的黑色元素化成人工美感，包括在面部塗上濃濃的白色粉底與紅色唇膏，女性化得來又讓人覺得他還是男人，說他是活人又好像經人工修理過，進而模糊人類的性別界限、真假界限、乃至生死界限。《巧克力冒險工廠》的騎呢工廠主人Willy Wonka正是如此打扮，一般觀眾都當提姆・波頓和強尼・戴普純粹是開麥可・傑克森（Michael Jackson）的變童玩笑，香港觀眾則以為那是影射王家偉（因為電影的官方翻譯是「王卡偉」）（編按：臺灣翻譯為威利・旺卡）。其實「王卡偉」的全副武裝，不過是歌德次文化的具體反映。正在歌唱歡迎小孩的木偶忽然被燒焦變成屍體公仔，兩名刁蠻女孩手牽手互認best friend然後嘴角滲出獰笑，這一類畫面，更是歌德得相當兒童不宜。

　　整個歌德次文化的興起，無論在歷史什麼時候，都是為社會邊緣人提供群體認同，潛意識也是為了挑戰主流社會的種種尺度。提姆・波頓的個人成長，正是自我邊緣化的典型例子：據說他整天沉醉在奇思妙想，他的第一個伯樂不是電影公司，而是膽敢使用他的海報的垃圾收集公司。整個歌德運動的社會和政治背景，一直是言人人殊的啞謎。提姆・波頓的電影，也許能為這個問題，提供一些深層答案。

延伸影劇

《*Willy Wonka and the Chocolate Factory*》（美國／1971）
《大智若魚》（*Big Fish*）（美國／2003）

延伸閱讀

*Goth: Identity, Style and Sub-culture* (Paul Hodkinson: New York/ Berg
Publishers/ 2002)
*Burton on Burton* (Tim Burton: New York/ Faber and Faber/ 2006)

時代　公元1971年
地域　烏干達
原著　*The Last King of Scotland* (Giles Foden/1998)
製作　英國／2006／121分鐘
導演　Kevin MacDonald
演員　Forest Whitaker/ James McAvoy/ Gillian Anderson/
　　　Kerry Washington

最後的蘇格蘭王
*The Last King of Scotland*

狂人與我

## 未破解的「烏干達狂人」成名密碼

　　憑男主角佛瑞斯·惠特克（Forest Whitaker）橫掃英美大小頒獎禮的《最後的蘇格蘭王》未有香港片商選購，始終是不難理解的，畢竟，多少港人知道烏干達？電影改編自十年前出版的同名小說，以「烏干達狂人」阿敏（Idi Amin Dada）和白人醫生Nicholas Garrigan的互動為主軸，既有卡通化暴君，又有白人菁英反思，還有近年大行其道的非洲獵奇，比影射辛巴威獨裁總統穆加比（Robert Mugabe）的《雙面翻譯》（*The Interpreter*）單刀直入，大可效法《國王與我》（*The King and I*）譯為《狂人與我》。然而非洲暴君大有人在，一律和阿敏一樣，一方面心理虛弱，終日擔驚受怕，另一方面懂得靠新君王論麻痺群眾，也幹過排除異己血流成河的屠殺——坦白說，數十萬非洲人被殺這個數據，並不會打動西方觀眾。對不了解烏干達的絕大多數觀眾而言，看過本片，恐怕不會明白何以阿敏的國際知名度不成比例地高。當阿敏和中非皇帝博卡薩（Jean-Bedel Bokassa）一樣

成了暴君教材樣板，正如張宗昌和韓復渠成為軍閥樣板，他們如何在特定時代背景崛起的真實歷史，已無可避免地越來越模糊。其實，就是不算把情敵肢解烹食、以喝人血誓司出征一類政敵散播的江湖傳言（「雪櫃藏人頭」是1980年一齣妖魔化阿敏電影的鏡頭），阿敏依然大有資格成名。

## 拳擊明星・烏干達羅賓漢

　　惠特克費盡苦心，以略帶造作的非洲英語口音（其實阿敏英語極不流利），將阿敏演繹為極富個人魅力和幽默感的民粹領袖，教人想起年前下臺的菲律賓總統埃斯特拉達（Joseph Estrada）和前美國總統雷根。假如阿敏只是一般軍人，他不可能鍛煉到電影賦予的超級口才，也不可能懂得惹人喜愛——然而他發動兵變上臺時可謂國際寵兒，國內民望，比曾蔭權更高。電影沒有交代的是阿敏和飾演銀幕羅賓漢的埃斯特拉達一樣，都是懂得演戲的明星。說他是明星，其實也不太貼切：阿敏從政前除了是軍人，也是職業運動員，甚至是烏干達獨立前的民族驕傲。

　　從27歲到36歲，阿敏都是烏干達重量級拳王，被英國殖民官員高度賞識，早習慣了在場內場外搶風頭，在祖家家傳戶曉。當年足球未如今日普及，拳王地位可比球王、而且更崇尚武力，深深適合爭取獨立的民族。此外烏干達流行英國引入的上流運動曲棍球，阿敏也是曲棍球員，效力隊伍尼羅河隊在國內首屈一指，除了他，全隊職球員都是白人，可見阿敏不但為黑人爭光，更為自己擠身白人社會階層。這樣的身份，曾是無數烏干達人的奮鬥目標，加上阿敏出身貧苦，更令窮人心生好感。這類政客在今日第三世界有不少，是為民粹主義特

定模式，但在六十年代已懂得靠媒體塑造形象的阿敏，可謂開時代之先。阿敏後來越演越誇、越失控，所以他不是最佳男主角，但假如戲份恰到好處，其實不失為包裝大師。

## 驅逐印度人‧反裙帶資本主義

電影以阿敏驅逐五萬名外國人（主要是印度人）為分水嶺，講述蘇格蘭醫生和阿敏蜜月期結束。根據正史，那是1972年8月，距離他上臺僅一年半。這行為並未被當時的國內輿論演繹為昏庸，恰恰相反，完全是烏干達民粹主義的具體表達，有不少民眾盲目支持。這是因為印度人有「東非猶太人」之稱，多由英國殖民政府引入，負責修築東非鐵路，完工後留在原地經商，久而久之先富起來，比修築坦贊鐵路（TAZARA Railway）後的華人更爭氣。

不少黑人認為印度人致富和他們的天賦無關，必定是陰謀，必定和他們賄賂當權派有關，無論當權派是殖民政府還是黑人政權。在全球經濟一體化的今天，這稱為裙帶資本主義（crony capitalism），形容少數建制菁英聯同社會菁英壟斷全國經濟，無論菁英是否外來，久而久之，都會被本地人視為「他者」，美籍華裔學者蔡愛眉（Amy Chua）的《起火的世界》（*The World on Fire*）對此有詳細描述。針對印度人的排外運動並非阿敏獨家、也不是烏干達獨有，他下臺後，肯亞、坦尚尼亞、尚比亞都出現過針對印度人的暴動，有印度婦女被輪姦（教人想起印尼排華），社會更出現「印度人收購非洲殘疾兒童器官」的傳言（教人想起晚清傳教士在孤兒院吃嬰兒眼睛的傳言）。阿敏驅逐全體印度人固然付出沉重代價，頗有他稱道的偶像希特勒的反猶影子，但作為針對非白人少數族裔與裙帶資本主義的「改革」，

他也算走在「尖端」。

## 無師自通的現實主義「宗師」

阿敏成為國際知名狂人和「食人魔王」，固然和他種種奇異言行有關，例如將獎章掛滿軍裝而把衣服掛壞、效法英國封爵自封為「CBE」（Conqueror of British Empire）、諧音諧義地改英國「維多利亞勛章」（Victorian Order）為「常勝勛章」（Victorious Order）、教導烏干達士兵以降落傘空襲以色列、空閒時卻愛看迪士尼卡通等（比鍾情好萊塢電影的北韓金正日層次更低），都是首屈一指的國際笑話，無聊程度之出神入化，足以到電臺主持節目。漫畫家有如此人物而不盡情發揮，簡直是失職。但假如不是阿敏對國際關係研究頗有心得，和世界各國都搞上一腿，他也不可能得到廣泛注視。「阿敏外交」只有一條：簡單、反覆無常、有奶便是娘。這似乎無甚特別，但相對冷戰時代第三世界習慣的一邊倒，反覆無常地計算利益，其實並非主流。將利益放於第一位而刻意漠視道德話語，可視為現實主義學派（realism）教條，但冷戰時代真能如此行事的領袖並不多，典型代表是美國尼克森總統。1971年，尼克森訪問北京，宣示現實主義取代意識形態外交；同年阿敏上臺，也將現實主義發揮得淋漓盡致。

電影多次講及英國在烏干達的角色，英國特工甚至建議暗殺阿敏。阿敏上臺時卻以親英著稱，除了前述的殖民時代菁英身份，阿敏也曾以軍人身份協助英國平定肯亞茅茅暴動（即當時最大規模的「恐怖主義」），所以英國對他上臺存有幻想。阿敏深懂欲語還休的phantom politics，成功騙得不少英援——這就像和阿敏「齊名」的博卡薩，也因協助法軍作戰而備受法國歷任總統信任，甚至下臺後獲巴

黎庇護。英援到手後，阿敏倒向蘇聯，飾演非殖化義士，成功利用蘇聯在聯合國的影響力，反擊侵犯人權的批評。與此同時，他又和美國暗中交易，容許美國通過烏干達監視鄰近半赤化國家，特別是被坦贊鐵路滲透的坦尚尼亞和尚比亞，從而獲得先進武器。他又利用其穆斯林身份聯繫阿拉伯金主，特別是利比亞格達費（Muammar al-Gaddafi），在被推翻後才得以流亡沙烏地阿拉伯。下臺前夕，黔驢技窮的阿敏終於想起偉大祖國，多次要求北京援助，可惜當時毛主席已過世、中國又未有今日氣派，才省回不少無謂錢。

最令人吃驚的是扶植阿敏上臺最用力的，居然是他後來稱為的「世仇」的以色列，因為他曾在以色列受軍訓、協助以色列武裝蘇丹叛軍，令當時的烏干達邊境成為阿拉伯反以陣營的勢力極限。後來阿敏協助巴勒斯坦游擊隊，劫持以色列飛機到烏干達，只是為了伊斯蘭世界援助。深深捲入複雜的以巴衝突，可謂阿敏外交的最大失算：以色列軍隊極漂亮地迅速拯救人質，以死去一名軍人的代價（這人是後來以色列總理內塔尼亞胡的兄長），擊斃45名烏干達士兵，順手殲滅幾乎是全隊烏干達空軍。如此一來，世界各國都知道阿敏，也知道他不自量力。最後，阿敏被他素來看不起的坦尚尼亞軍隊推翻，實在是一生恥辱。但假如烏干達國勢強上十倍，「阿敏外交」，諷刺地，其實和季辛吉（Henry Alfred Kissinger）外交原理一模一樣。

## 蘇格蘭白人醫生的「李文斯頓情結」

為顯示烏干達已脫離英帝國，同時也是帝國風光的合法承繼人，英格蘭不過是眾多帝國夕陽遺產之一，自稱有貴族血統的阿敏多次透露：願意被「擁戴」為蘇格蘭王統一英國，不斷挑釁「競爭聯合

王國王位」的英女王，曾捐出六百鎊「援助」英國失業潮，和斯里蘭卡援助美國風災一樣「真誠」，創意教人嘆服。加上那位和阿敏做對手戲的風流醫生來自蘇格蘭，電影和小說都語帶相關地以「最後的蘇格蘭王」命名阿敏。但此外，蘇格蘭和非洲其實有更深一層的關係，這源自十九世紀「發現」非洲大陸的主要人物：蘇格蘭傳教士兼醫生李文斯頓（David Livingstone）。本片蘇格蘭醫生的白人視角和一般白人不同，與其說是按照現實世界阿敏那位有「白老鼠」之稱的英國幕僚Bob Astles為藍本，倒不如說是從李文斯頓那裡得到啟發。原著蘇格蘭醫生和阿敏友誼永固，電影安排二人反目，但都局部否定了白人居高臨下援助非洲的慣常視角，這是可取之處。

李文斯頓以往被共產國家形容為殖民主義幫凶，但客觀而論，他是眾多探險者中道德水平最高的一人，近年連中國學者也開始為他立傳。他的主要業績是「發現」維多利亞湖（也就是烏干達邊境），在中非設立傳教學校，從而將英國帶入「黑暗大陸」。雖然李文斯頓和電影主角一樣，帶有一定優越感到非洲「行善」、兼派遣苦悶，和非洲上層社會相處融洽，但他的蘇格蘭非主流身份總為自己帶來反思，他的原始平等思想後來啟發了當地廢奴運動，可見他和英國殖民理念，始終格格不入。李文斯頓死在尚比亞，一生經歷大量矛盾，同情黑奴又不得不和歐洲奴隸販合作，喜愛冒險又和殘暴行家惺惺相惜，死前自不然會思考：究竟引進國際勢力對當地人是利是害，自己是否才是「最後的蘇格蘭王」？電影的蘇格蘭醫生回到西方世界，究竟會讓自己的「李文斯頓情結」繼續發酵，還是大徹大悟地加入醫管局做正常經管醫生？一個第三世界國家的暴君讓人想起那麼多，其實不一定是這電影的目的，也許連阿敏CBE太平紳士也始料不及。

# 小資訊

延伸影劇

《*The Rise and Fall of Idi Amin*》（美國／1980）
《雙面翻譯》（*The Interpreter*）（美國／2005）

延伸閱讀

*Heroes and Villains: Idi Amin* (James Barter: New York/ Lucent Books/ 2004)
*World on Fire: How Exporting Free Market Democracy Breeds Ethnic Hatred and Global Instability* (Amy Chua: New York/ Anchor Books/ 2004)

慕尼黑
*Munich*

| | |
|---|---|
| 時代 | 公元1972年 |
| 地域 | 以色列 |
| 製作 | 美國／2005／163分鐘 |
| 導演 | Stephen Spielberg |
| 演員 | Eric Bana/ Daniel Craig/ Ciaran Hinds/ Mathieu Kassovitz/ Hanns Zischler/ Geoffrey Rush/ Lynn Cohen |

慕尼克

# 「反反恐」雞精哲學的一大堆盲點

　　以1972年慕尼黑奧運會以色列人質被殺事件改編的《幕尼黑》，是近年好萊塢探索反恐的又一作品，明顯和奧斯卡的反戰傳統緊密配合。可惜作為通識教材，《慕尼黑》有太多似是而非的「理論」，也有太多似非而是的盲點。觀眾離開戲院時，除了得到「不能以暴易暴」或「很難說誰是恐怖份子」一類很空泛的古龍式雞精「哲理」，知道了最危險的地方就是最安全，依然只能不斷問一個批改學術論文的常見問題：so what？

## 巴勒斯坦>巴人政府>巴解>巴游>黑色九月

　　走進盲點以前，我們必須對電影的一些專有名詞交待清楚，特別是中文翻譯的不精確，往往將這些名詞弄得倍加複雜。首先，「巴勒斯坦」不但是地理名詞，也是二戰後聯合國決議在今日以色列部份

地區成立的阿拉伯國家的名字。今日巴勒斯坦全境被以色列佔領，但根據1993年的《奧斯陸協定》（Oslo Accord），以色列已撤離大部份約旦河西岸和迦薩地帶，讓巴勒斯坦建立自治政府（Palestinian National Authority, PNA）。自治政府成立時的領袖，是「巴勒斯坦解放組織」（Palestinian Liberation Organization, PLO, 簡稱「巴解」）頭目阿拉法特（Yasser Arafat），但「巴解」只是巴勒斯坦眾多派系之一，剛上臺的激進組織哈馬斯就是「巴解」以外的派系。「巴解」是一大群巴勒斯坦組織和游擊隊的聯盟，內裡最大的子派系，就是阿拉法特的嫡系「巴勒斯坦民族解放運動」（Palestinian National Liberation Movement, PNLM），現在一般音譯為「法塔赫」（Fatah），從前新聞和《幕尼黑》電影則意譯為「巴游」。「巴游」內部又有不同武裝支部，其中一個激進小支部，才是電影的主角，「黑色九月」（Black September Organization, BSO）。關於慕尼黑事件有一齣詳細紀錄片《One Day in September》可供參考，包括劫機者後來的親身訪問。

## 「沒有國哪有家」綜合症

電影千頭萬緒，但中心單刀直入：將「建國」和「齊家」牢牢掛鉤。無論是以色列特工還是阿拉伯殺手，國家總理還是閨中老婦，來自哪個國家，都和民建聯宣傳口號一樣，深信「沒有國、哪有家」。最能反映電影至高無上地愛國的是以下一幕：大批來歷不同的武裝份子，在瑞典異鄉人避難所相遇，自報家門。除了以巴雙方主角，居然還有西班牙的巴斯克分離主義游擊隊（Euskadi ta Askatasuna，ETA），爭取北愛爾蘭脫離新教的愛爾蘭共和軍（Irish

Republican Army，IRA），南非前總統曼德拉所屬、當時還在和白人種族隔離份子抗爭的非洲國民大會（African National Congress，ANC）等等。導演通過巴勒斯坦青年口中，說出這樣的話：「表面上，我們每個組織都說關心世界革命。其實，我們根本不在乎。我們只是要建國，建國來安家。」這樣的理解，是貼近現實的。

　　「沒有國哪有家」，不幸地，卻是全球化時代最受衝擊的舊思想。時至今日，國家主權已經象徵多於現實，各地「次主權」已無聲興起。以上述清單為例，ETA九十年代以來深自收斂，踏入二十一世紀更創下一年不殺一人的新紀錄。筆者在牛津時，巴斯克自治政府主席曾到學校演講，告訴我們，巴斯克人終於發現搞獨立並不符合民族最高利益，反而像現在這樣有全面自治權、以這身份參與歐洲事務，比起搞「恐怖獨立」更能「齊家」。愛爾蘭共和軍近年也放棄恐怖路線，積極參與議會選舉，醞釀通過和平手段，逼使倫敦進一步對北愛下放權力。聯合國以外，世上還有一個「小聯合國」，全名為「不被代表的國家和人民組織」（Unrepresented Nations and People's Organization, UNPO），成員都是電影出現的那類希望搞獨立的人。它們逐漸形成的共識，同樣不盡是簡單的「沒有國哪有家」，反而是如何在現有國家框架下獲得最大利潤，乃至如何最有效「勒索」所屬國家的中央資金。就是電影的巴勒斯坦人，也有不少安於自治局面。假如必須在「和以色列開戰爭取獨立」和「苟且於半獨立狀態」二擇一，選暴力的大概不多——這正是巴勒斯坦自治政府得以在九十年代開張營業的原因。由是觀之，《慕尼黑》的民族主義邏輯，多少已過時。

## 「以暴易暴」並非不能成功

　　電影另一個立論，認為恐怖主義永遠不能達到目的，巴勒斯坦也不可能通過恐怖襲擊立國。這個假設，似乎已被歷史進程論證：幾乎每次都是巴勒斯坦在恐怖戰先勝一仗，然後受到沉重打擊，結果失去國際輿論支持，建國路途反而更崎嶇。不過，電影沒有正面交待另一個客觀事實，就是以色列得以成功立國，正是全靠「巴勒斯坦式」恐怖主義。當年「猶太復國主義者」幾乎是「猶太恐怖份子」代名詞，他們的策略，就是通過「和平」和「暴力」兩條主軸，一陰一陽，同步搞獨立運動。慕尼黑事件同期的以色列特工，有一個高級成員叫沙米爾（Yitzhak Shamir），日後當上以色列總理，建國前卻是英國通緝的國際恐怖份子，曾參與暗殺聯合國駐中東代表，亦曾企圖暗殺英國派駐巴勒斯坦殖民總督，比賓拉登早成名數十年。英國戰後急於撤離以巴地區，多少是怕了各派恐怖份子，以免夜長夢多。這就像近年以色列總理夏隆的單邊撤退殖民區政策，無論如何修飾、自欺欺人、自圓其說，都不能否認是希望以土地換取和平。

　　《慕尼黑》又不斷強調殺了一個恐怖份子，只會換上更狠的繼任人；死了六個，出現多一百個。所以反恐，只會越反越恐。字面演繹，至理名言。但歷史卻偏偏提供了相反證據。以色列近年最自豪的反恐成效，不是將阿拉法特軟禁至死，而是在2004年派直升機「定點清除」哈馬斯最高精神領袖、全身癱瘓的「輪椅先知」亞辛（Ahmed Yassin）。亞辛死後，他的助手蘭提西（Abdel Aziz al-Rantisi）繼位，不到一個月又被以色列暗殺，嚇得哈馬斯再不敢公開最高領袖真面目。但此後哈馬斯的回應，卻出人意表：哈馬斯原來相信巴勒斯坦

政府只是傀儡，拒絕和修正主義者沆瀣一氣，「後蘭提西時代」的新領導層卻逐漸「休戰」，決定參加巴勒斯坦議會選舉，2006年更爆大冷贏得大選，得以組閣和出任總理。假如勢頭延續，哈馬斯最終非暴力化，亦非奇談。

以暴易暴的成功，關鍵不是暴力，而是和暴力配合的非暴力。當年猶太恐怖組織雖然活躍，但是沒有了納粹屠殺猶太人的慘劇，猶太人無疑不能在談判桌穩據道德高地，也難以迅速發展外交，泊得美國這個大碼頭。夏隆定點清除哈馬斯舊領袖的同時，已經計劃如何催生新一代巴勒斯坦權貴，包括通過有限度撤離殖民區，來換取懂得「面對現實」、識時務的巴勒斯坦菁英上位。假如「任何暴力都不能以暴易暴」變成另一個簡單教條，恐怕世界同樣不得安寧。

## 梅爾夫人的決策：反恐不是「泛國際化」

《慕尼黑》還缺乏對「本土因素」的描繪，將恐怖主義和反恐怖主義，都刻劃成純粹國際主義出品，將一切「泛國際化」。這又是常見謬誤。要為上述論題「去國際化」，電影出場不多、但人物性格鮮明的以色列女總理梅爾夫人（Golda Meir）是一個理想切入點。這位總理在國內有「我們的祖母」稱號，尼克森嘉許她為當代最「堅強有力」的女人，以色列國父本‧古里安（David Ben-Gurion）則稱之為「內閣唯一的男人」，是柴契爾夫人出道前原裝正版的國際鐵娘子。《慕尼黑》描述她決定對恐怖份子實行「天譴行動」（Operation Wrath of God）時，有如此名言：「I made the decision, and the responsibility is entirely mine。」太帥了。

事實上，梅爾夫人在以色列政局中並不是最強硬的人，而且有

大局觀，知道何事不可為，卻因此有兩大被評為不夠硬的憾事。一是她在慕尼黑事件拒絕和恐怖份子談判，但又不能說服西德政府讓以色列特工營救人質，結果不斷被質疑不夠果斷。二是埃及在1973年乘以色列假期發動「贖罪日戰爭」，事前梅爾夫人並非毫無警覺，但擔心先發制人會得失國際輿論、讓美國不能公然援兵，情願後發先至。最終以色列雖然獲勝，但軍人陣亡數千，和敵人不相伯仲，還有百多架戰機被擊落，這和以軍在1967年「六日戰爭」以數百人陣亡狂勝死亡數萬人的阿拉伯聯軍，自然不能相比。如此背景下，七十年代初期的以色列正醞釀一個右翼政黨大聯盟，1973年終於成立「利庫德集團」（也就是夏隆中風前出走的那個），目標是梅爾夫人領導的左翼工黨，後者則被批評為軟弱。由此可見，梅爾夫人決定反恐明顯存有照顧國內激進派的內政元素，加上她當時已身患絕症，反而要雷霆萬鈞顯示一切皆在掌握中。脫離內政的外交，也就不是外交了。

## 黑色九月的恐怖只要爭取國際資源

電影更複雜的人物，還有巴勒斯坦游擊隊「黑色九月」最高負責人薩拉梅（Ali Hassan Salameh）。他在阿拉伯世界是青年偶像，外型討好，又娶了黎巴嫩籍的環球小姐冠軍為妻，巴人叫他「赤色王子」。西方人只關注他策劃的恐怖襲擊，特別是代表作慕尼黑事件，但根據電影也有提及的不同解密檔案記載，薩拉梅同時也可能是美國中情局特工。另一方面，黑色九月又是巴勒斯坦和蘇聯關係最密切的支部。說來好像很複雜，其實也一針見血：當時巴解搞恐怖襲擊的目的，並非要震懾以色列人撤離土地，而是要在冷戰格局爭取國際注視、吸收國際資源。「國際資源」，在那個年頭，自然離不開美蘇兩

大陣營。薩拉梅的工作幾近勒索：通過有聲有色的恐怖「成績」，同時和美蘇接洽，爭取所有可能爭取的支持。有法塔赫核心人物後來透露，整個「黑色九月」組織可能是子虛烏有，不過是阿拉法特的一支特別行動部隊，薩拉梅只是一個有形有款的紙板公仔，任務就是借助外力，協助組織維生。凡此種種，顯示「恐」和「反恐」，都必會經過內部政治這一重催生劑。

　　經過數十年鬥智鬥力，以巴都成了人才輩出的地區，盛產國際級思想家，當地絕大多數局內人不可能不明白「不能以暴易暴」，不可能不明白「很難說誰是恐怖份子」，不可能不明白「反恐越反越恐」這些社評長駐真理。依然故我，自然有更複雜的內部原因。但根據電影邏輯，這個世界只會宿命地繼續平面地「恐vs.反恐」下去，好讓史匹柏一類導演繼續顯現他們的人本關懷。若這是奧斯卡評審「不惹是非前提下反戰」的專業品味，這也是宿命。

## 小資訊

延伸影劇

　　《One Day in September》（美國／ 2000）
　　《Sword of Gideon》（美國／ 1986）

延伸閱讀

　　Vengeance: The True Story of an Israeli Counter-terrorist Team (George Jonas: New York/ Simon & Schuster/ 1984)
　　My Life (Golda Meir: London/ Weidenfeld and Nicolson/ 1975)

| 時代 | 公元1974年 |
|---|---|
| 地域 | 葡萄牙 |
| 原著 | *Ensaio sobre a Cegueira* (*Blindness*) (Jose Saramago/ 1995) |
| 導演 | Tsering Dorjee, Thilen Lhondup, Gurgon Kyap Lhakpa Tsamchoe |
| 演員 | 1999 |

# 葡國流感的中國文革隱喻

　　葡萄牙唯一的諾貝爾文學獎得主薩拉瑪戈（José de Sousa Saramago）在文藝界名頭甚響，卻一直是曲高和寡的異見人士，作品以通篇不帶一個標點符號的文言作風「馳名」，難怪始終晉身不了暢銷作家行列，也鮮有編劇勇於改編其作品。中國國家話劇院編劇馮大慶、導演王曉鷹，卻在2006年聯同香港話劇團，將薩拉瑪戈1995年的名作《失明症漫記》（*Blindness*）改編為舞臺劇《盲流感》，作為大師作品的全球首映。據說美國電影商現也打算改編同一小說，交由巴西導演費南多‧梅雷萊斯（Fernando Meirelles）執導，可見香港話劇團這次真的快人一步、理想達到。然而儘管由勞永樂醫生到Stephy方力申都被劇團拉來做宣傳，「薩拉瑪戈@香港／中國」，依然是特區票房難度挑戰。正因如此，《盲流感》這名字不但刻意讓港人想到禽流感和陳馮富珍、宣傳海報教人記起SARS和董趙洪娉，原著在內地藝術加工後，不但不太像卡謬《瘟疫》那類瘟疫文

學，反而有若隱若現的中國隱喻，似是要提醒觀眾：一切其實還是這麼近、那麼遠。

## 諷刺葡國薩拉查「後納粹」政權

薩拉瑪戈原著講述一個「時空不明」的地方，忽然出現一種奇怪傳染病，病者立刻失明，看見的不是一片漆黑，而是一片白色的光明。首名病人出現後，為他診症的醫生迅速被傳染致盲，接著他的病人、鄰居陸續受感染，終於整座城市集體失明，除了醫生太太一人得到免疫——因為劇情需要全觀型的第三視角。最早失明的一群，被政府隔離在瘋人院，院外由軍隊守衛，待遇活像二戰期間的奧斯威辛集中營，生死由天，私自逃出格殺勿論。不久隨著情況惡化，瘋人院內外一切秩序崩潰，病人為了求生互相出賣、互相搶掠，青春胴體用來換食物，男女老幼隨處群交、大小便，人類社會倒退回動物時代。最後疫情忽然消失，全人類回復視力，「文明」重新恢復，只有醫生太太一人變得失明，劇終。

劇本以鞭撻人性為主題，刻意避免提及標誌性時空，但薩拉瑪戈本人的政治傾向眾所週知，原作以葡國1974年改朝換代為假定對象的特色明顯，所以作品多少還是被看成「反右宣言」。從小開始，薩氏就對管治葡萄牙近四十年的右翼強人總理薩拉查（Antonio Salazar）十分不滿，1969年更正式加入本國共產黨，意識形態和同期的左傾歐洲學者〔例如法國的存在主義領袖沙特（Jean-Paul Sartre）〕份屬同志，也和韋拉（Jose Vieira）一類葡語非洲文豪路線相近。薩拉查雖然是政治經濟學教授出身，他的軍事獨裁政權和鄰國西班牙的佛朗哥將軍（Francisco Franco）一樣，都是納粹時代的副產

品。他們一方面高壓統治，另一方面依靠官方操控的教條化天主教麻痺人心，並仿傚法西斯教父墨索里尼（Benito Mussolini），建立國家控制一切經濟體系的「合作社制度」。只因他們在二戰期間明智地宣佈中立，左右逢源，才成為歐洲政壇不倒翁。

## 黑衫軍團・教會霸權・殖民斜陽

　　熟悉葡萄牙歷史的讀者，會察覺《失明症漫記》不斷諷刺軍隊治國的官僚主義、軍法監控的扭曲人倫，映射對象似乎就是薩拉查一手創立的祕密警察PIDE（Polícia Internacional e de Defesa do Estado）、黑衫軍團（Legiao Nacional）和少年「葡青團」（Mocidade Portuguesa）——儘管這些葡國情治單位在同類組織而言，已是相當仁慈。原著講述教會神像被蒙上眼睛，以示不願看見文明沉淪，這是諷刺葡國天主教色厲內荏。葡國教會既是右翼政權盟友，自然也是薩拉瑪戈的敵人：1991年，後薩拉查時代的葡國政府依然以「宗教褻瀆」為由，否決讓其爭議作品《耶穌基督福音》（*The Gospel According to Jesus Christ*）參選歐洲文學獎，薩拉瑪戈為此激烈抗議，決定自我流放到西班牙加那利群島（Canary Islands）至今。

　　劇中警察國家不能對社會有效管治的無力感也是似曾相識，一如薩拉查總統晚年深知葡屬非洲殖民地已分崩離析，還是偏執地拒絕任何讓步。文革期間，澳門紅衛兵革命小將「鬥垮」殖民統治，逼得澳督嘉樂庇（Nobre de Carvalho）簽署「認罪書」，破壞了葡萄牙在澳門建立的舊制度，間接誘發香港的六七暴動／反英抗暴／土共風暴，是為「一二三事件」……這些「輝煌成就」，就是薩拉查中風下臺前一年的時代背景。他死後四年，國內爆發里斯本革命；再一年，

所有葡屬殖民地獲得獨立。上述意涵來到中國香港，觀眾自然對葡萄牙沒有興趣，卻能突破時空限制，別有所感地將自己的殖民史對號入座。

## 劃清界線·造反奪權·「人相食」

至於《盲流感》的「盲人文明毀滅論」，對葡人來說還是狂想，對四十歲以上的華人卻是揮之不去的烙印。因為，一切都在文化大革命出現過，而且只有更糟。丈夫出賣妻子、子女告發父母，原來就是文革「捍衛階級立場」的破四舊指定動作。盲流感肆虐前已失明的盲人因為熟悉黑暗世界，成了新秩序的主宰，繼而作威作福，這也和文革期間目不識丁的造反派忽然奪權、扭轉原有價值標準的「不愛紅裝愛武裝」戲劇效果相映成趣，教人想起江青一手捧起的「白卷英雄」張鐵生。眾盲人落難到瘋人院還不能同舟共濟，天天互相翻舊帳，小動作層出不窮，這和《牛棚雜憶》、《吃人年代》一類傷痕文學的樣板主題幾乎一式一樣，也比同年香港上映、改編自戴厚英講述文革回憶的舞臺劇《人啊！人》，更赤裸地揭示非常時期的人性。

至於將戲劇推向高潮的「女人換食物」情節，雖然作為文學作品已是相當赤裸，但這只是文革的小兒科。假如導演真的要描繪文明崩潰、homo sapien智人獸化，人吃人這必經階段就必不可少。這不但曾在文革野史出現、在中國歷史不斷重覆（司馬光的《資治通鑒》定期有「人相食」記載），就是在21世紀的非洲剛果內戰，烹食戰俘依然是戰時生活一部份。對死於文革的千萬人、乃至億萬倖存者而言，《盲流感》的震撼還不夠徹底呢。

## 瘋人院到牛棚：反右到反左殊途同歸

　　薩拉瑪戈《失明症漫記》的最後1/3篇幅，描述盲人逃出瘋人院後如何在街頭生存。《盲流感》導演故意刪掉這部份，亦不提醫生太太最後眾人皆醉我獨醒地失明，令瘋人院成為第一場景、內裡的文革式秩序成為最主要重心，這明顯不是純粹為藝術服務。與其說《盲流感》嘗試建構一個完全喪失秩序的世界，倒不如說編劇是要重構一個「反秩序」的世界──一切，還是有某種秩序可言的，只是和原有秩序恰恰相反。正如美國心理學家馬斯洛（Abraham Maslow）一個後來被臺灣反共學者殷海光借用為〈人生的意義〉的理論（相信好些中學生對這篇大作記憶猶新），人生的需求得循序漸進經過生理、安全、愛與群屬、尊重、自我、求知、美善等七大階段，盲人的世界，不過在二至四階段徘徊：雖然無緣於終極的自我完善（self-actualization），卻好歹未至完全跌入原始平原。於是，昔日的上層菁英──例如那位眼科醫生，或是劇情沒有交待的牧師、教授、高官一干人等──失去視力後，也失去全部尊嚴，又不甘接受現實；既要和下三濫小偷為伍，又要拼命保留道貌岸然的包裝，來偽善地表現對新秩序的無力反抗。刁鑽狡詐或是慣了黑暗的一群，則成為「人民」的主人。這不正是無數文革過來人午夜夢迴的核心噩夢？

　　到劇終，各人統統復明，無人再深究傳染病成因，也無人再願意回憶失明期間的種種獸行，因為實在不堪回首，情願一切如常，更互有默契地將城市建得更大、更雄壯、也更空洞。對內地同胞來說，這健忘症自也絕不陌生，反正過來人都是以一句百搭式「嗯！受騙了」解釋一切。雖然也有作家巴金等人大聲疾呼「不要讓悲劇重

演」，直到淪為植物人，但當我們回顧古今中外一切一切，遠至法國大革命的挖祖墳、近至美國卡翠娜風災的暴民無政府，也許只能得出「悲劇根源含有根本人性」這個悲劇結論，又怎能保證「反秩序」不會重臨？

　　探討人性始終是形而上的哲學問題，我們香港仔，只關心形而下的管治怎能避免誘發大瘋狂。政治學一直以左右劃分政治經濟文化社會方方面面，但也有一個「左右圓周論」：左和右，就像圓形的兩端，兩端走到極限，U型就變O型，就接近圓形頂部的同一點。此所以希特勒的國家社會主義和史達林的共產主義，雖是極右和極左的死敵，二人的管治模式卻出奇地相似：一方是由國家管制一切社會單位，另一方是由「人民」組成「人民民主專政」、再重構一切社會單位。都是實質的極權。難怪歷史會出現《德蘇互不侵犯條約》這怪胎：既是利益輸送，梟雄也所見略同。就是近代推崇小政府的右翼政權，例如一些拉美強人政體，也不過是讓大企業支配取代國家監控，發展下去，依然是同一葫蘆出賣的獨夫。薩拉瑪戈的反右大作能反過來鞭撻自己所屬的左黨，一稿兩投、一雞兩味，這難道不是「左右圓周論」的最佳寫照？

# 小資訊

延伸影劇

　《盲流感》（*Blindness*）（美國／2008）

　《人啊！人》（舞臺劇）（香港／2006）

延伸閱讀

　*La Peste* (*The Plague*) (Albert Camus: Paris/ Alfred A Knopf/ 1947)

　*O Evangelho Segundo Jesus Cristo* (The Gospel According to Jesus Christ)
　(Jose Saramago: Lisbon/ Editorial Caminho/ 1991)

| 時代 | 公元1982年 |
|------|-----------|
| 地域 | 香港 |
| 製作 | 香港／1982／96分鐘 |
| 導演 | 譚家明 |
| 演員 | 張國榮／湯鎮業／夏文汐／葉童 |

烈火青春

## 新浪潮經典的恐怖份子：赤軍・赤火・赤裸・赤的疑惑

　　香港《號外》雜誌30年祭，祭出了新浪潮經典《烈火青春》。如此安排，無論反映《號外》「歷久」還是「常新」，對生於「後烈火時代」、21世紀才發現當年有一名叫「夏文汐」的辣妹的我來說，始終有一個難解的謎：電影的日本赤軍支線和主題、乃至《號外》專題，都有點格格不入。當赤軍在《烈火青春》淪為調色板的東洋烈火，它在國際關係的角色自然和電影脫鈎。電影無疑在觀念上走得很前、對青春的虛無比《喝采》刺得更深，但赤軍一段的在地化處理，雖然無厘頭，卻算不上前衛。時至今日，譚家明愛徒王家衛的《2046》也不敢「玩」蓋達（al-Qaeda），又有多少烈火觀眾在意赤軍的真面目？

## 正義之師還是恐怖份子？

假如蓋達份子在21世紀電影露面，觀眾一定找到下列註腳：
「雖然他們被視為恐怖份子，但也受到『國家恐怖主義』的不公正對
待」、「以暴易暴只會滋生恐怖」、「每個恐怖行為背後都可能有崇
高的理想」……如此類推。這些萬無一失的街頭「智慧」已成了例行
公事，當我們先看《慕尼黑》，再回望《烈火青春》赤軍的無理性恐
怖姿態，我們畢竟發現：電影界的政治正確門面，畢竟堂皇了不少。

曾幾何時，赤軍和蓋達一樣，一度是激進左翼青年偶像，加上
當年香港吹東洋風，日本恐怖份子也好像比其他恐怖份子「潮」，居
然到1991年還有劉德華主演的港產片《驚天十二小時》以反赤軍襲擊
為橋段。赤軍成員「潮」的本錢，包括都是日本名牌京都大學和明治
大學學生，崇拜毛澤東，受六十年代學運的反帝反殖思潮感召，以反
對《日美安保條約》為初始目標等等。最初他們成立的是「共產主義
者同盟」，武裝支部稱為「共產主義者同盟赤軍派」，後來「赤軍
派」被日本政府大規模打壓，分成無數細胞，和香港「政黨」和非政
府組織一樣名目極度繁多、人數（而不是質素）卻極度菁英化。其中
一批餘黨在1971年出走國外，走呀走，走到中東黎巴嫩，建立了「赤
軍派阿拉伯委員會」，正式和「國際革命」合流，幹過好些劫持日航
飛機、襲擊法國駐海牙大使館、以土製炸彈向美國基地進攻一類「賓
拉登式」代表作。這一派再三易名，最終被稱為「日本赤軍」，英
文簡稱是「JRA」（Japanese Red Army），和另一支恐怖奇兵愛爾蘭
共和軍「IRA」齊名。《烈火青春》的赤軍背景原來是留守本土的一
支，不過因為劇情需要，講述赤軍叛徒希望坐郵輪Nomad號到中東，

也就和阿拉伯的那支JRA混為一談。

## 阿拉伯的日本兄弟：「亞細亞主義」左右通殺

　　赤軍得以在中東立足，全靠有堅定的盟友：巴勒斯坦人民陣線（又稱巴人陣，Popular Front for the Liberation of Palestine）。巴勒斯坦內部派系林立，阿拉法特建立「巴勒斯坦解放組織」之後亦然，巴解的最大派系是阿拉法特嫡系「法塔赫」，第二大派系就是更激進的巴人陣。赤軍由日本流亡中東，假如沒有巴人陣提供財政、軍事、情報和道德支援，根本不可能生存。雖然這樣令赤軍淪為巴解外圍，但中東人確實對赤軍支援世界革命的「義舉」衷心感激；由於中東從來沒有被日本侵略，也就沒有東亞那複雜的仇日包袱。過去數十年來，巴勒斯坦人不斷要求以色列釋放政治犯，名列榜首的一直是赤軍份子岡本公三（Kozo Okamoto），直到他在1985年獲釋。原因相當簡單：岡本策劃了攻擊以色列機場、造成過百人死傷的「革命行為」，成為巴勒斯坦英雄，史稱「五月大屠殺」。至於在行動喪生的另一名赤軍領袖奧平剛士（Tsuyoshi Okudaira），不但成了阿拉伯著名烈士，「奧平」也化身無數中東嬰兒的名字。

　　除了早就面向中東，赤軍同時也是最親華的日本人，主張全面和中國修好，打破「資本主義集團」對北京的包圍網，受到你想不到究竟有多少的「中國人民」熱烈歡迎。假如《烈火青春》的張國榮等青年有任何進步思想，其實應對赤軍表示同情、尊敬才是，比拼什麼功夫？赤軍的國內盟友「東亞反日武裝陣線」則走得更前，曾爆破南京大屠殺日軍指揮官松井根所建的「興亞觀音像」，全力向華人示好。另一支被鎮壓後離開日本的赤軍乾脆走到北韓，再不斷綁架日本

人到北韓定居，綁著綁著，居然也湊夠數，在北韓建立了一個「日本人革命村」，以弘揚金日成同志的主體思想，至今依然是日本和北韓在六方會談的重要議題。赤軍有如此豐富的非本土國際視野，卻不是來自左翼世界革命理論，反而更像是源自日本右翼的「亞細亞主義」。這主義在明治維新後才興起、二十世紀經才子大川周明發揚光大，相信亞洲是一個整體，具有今日時髦話題「亞盟」的影子。有趣的是無論是二次大戰期間的「大東亞共榮圈」，還是赤軍希望聯合亞洲各國和「美帝國主義」進行的「環太平洋革命戰爭」，這個原來只為軍國主義服務的「亞細亞主義」無分左右，都可以派上用場。

## 另一支赤軍的肅反故事

觀眾看《烈火青春》，卻沒有機會一睹赤軍搞的恐怖大案，因為電影的所謂「恐怖」，主要是赤軍總部派人追殺叛徒（夏文汐的日本赤軍男友）的兇殘，以便製造一場殃及池魚的赤色屠殺，讓電影草草收場。我們看見義大利黑手黨一類家法，但這算不上對「恐怖主義」的全面解讀，而且也高估了赤軍的能量：畢竟，他們全盛時的全體人馬，不超過一百人，何況那支左阿拉伯的赤軍，根本沒有多少記載「肅反」的故事。

最愛追殺叛徒、標籤前度同志「背棄理想」的其實是另一支赤軍，它一直侷限在日本本土，不可能來到香港，最終也因為肅反越肅越病態，自取滅亡。這支赤軍稱為「聯合赤軍」，主力成員來自是一個名為「日本共產黨神奈川縣常任委員會革命左派」的毛派游擊隊，更像邪教組織，和「日本赤軍」幾乎沒有聯繫。「聯合赤軍」最臭名遠揚的一役是1972年的「淺間山莊事件」，當時14名年輕成員被殘酷

處決，過程被脫光衣服虐待，後放在雪地凍死，原因由「背叛」到「存有資產階級傾向」（即戴耳環）都有，不一而足，反正都是經過赤軍莫須有式的「推理法庭」（Sokatsu）審訊。至於電影強調赤軍逼叛徒以剖腹方式自殺，行刑時例必穿上綠色軍裝，都是想當然的一廂情願——而且還是按照日本右翼民族主義傳統來想像，忽略了赤軍信奉國際主義的極左事實，可謂左右不分。

## 日本「恐怖女皇」世紀從良

賓拉登上位後，新一代知道赤軍的已經不多，JRA領袖、被稱為「恐怖女皇」的重信房子（Fusako Shigenobu）也在2006年2月被判監20年。原來《烈火青春》誤打誤撞，還真的預言了赤軍和香港的關係：重信隱姓埋名多年後，正是由香港飛到北京，在北京機場被美日情報人員發現，才被引導回國受審。電影中有同性戀傾向的赤軍女殺手，多少也是影射重信，因為她是赤軍知名度最高的成員。

長期身在阿拉伯的「女皇」其實一直謀求洗底，曾在第一次海灣戰爭期間協助日本政府和海珊周旋，對伊拉克政府釋放日本人質立有大功。假如這位「阿公」級的阿婆留在當地，也許連對賓拉登也不賣帳的扎卡維也要給多少面子，那位日本學生就不會被斬首。自從恐怖大業出現波折，重信就嘗試以文藝形象出現，著有《貝魯特之夏》一類詩歌集，年紀越大，越是捨硬圖軟。她離開黎巴嫩、在日本入獄後，終於宣佈全面解散赤軍，「改為以另一種方式抗爭」，其實也是像利比亞前狂人格達費一樣玩從良，不過玩得太遲，本錢也太少，希望建構從良樣板的國際媒體，對她已不感興趣而已。911事件後兩週，重信在公審期間呼籲「美國切斷暴力的連鎖反應」，對自己過去

的暴力路線作出「深切反省」，這類語言在赤軍的恐怖高潮，實在不可想像，也斷了香港電影再借方便就手的鄰近恐怖份子過橋的後路。

影圈盛傳《烈火青春》整條「赤軍線」和大結局都不是譚家明出品，只是電影公司的市場考慮，到了今日，自然沒有人深究。電影已成經典，風雷雨電，都寓意無限，為什麼有赤軍，赤軍是否已經從良，對膚淺得像筆者的「追經典族」來說，其實毫無干係。我只應記起夏文汐電車造愛的激蕩笑容，正如學者只應記起重信的恐怖形象。

## 小資訊

延伸影劇

　　《喝采》（香港／ 1980 ）
　　《驚天十二小時》（香港／ 1991 ）

延伸閱讀

　　*The Japanese Red Army* (Aileen Gallagher: New York/ Rosen Publishing Group/ 2003)
　　《近代日本的亞細亞主義》（王屏：北京／商務印書館／ 2004 ）

竊聽風暴
*The Lives of Others*

| 時代 | 公元1984年 |
| --- | --- |
| 地域 | 東德 |
| 製作 | 德國／2006／137分鐘 |
| 導演 | Florian Henckel von Donnersmarck |
| 演員 | Ulrich Muhe/ Martina Gedeck/ Sebastian Koch/ Ulrich Tukur |

竊聽者

## 文化人自我陶醉的謊言

　　獲選為2006年奧斯卡最佳外語片的德國電影《竊聽風暴》好評如潮，也比獲獎的美國電影突出。但它究竟能引起多少普羅大眾共鳴，其實不宜過份高估；「不堪回首」和「人性光輝」以外，究竟「東德」這心結如何影響人心，《竊聽風暴》則有不應低估的引導性。主角的文藝身份容易讓各國評論員對號入座，反竊聽主旨又政治正確，但電影對大時代心態的刻畫，也許及不上《再見列寧！》（*Good bye Lenin!*）等後冷戰德國作品，亦不像講述東德青年的《*The Red Cockatoo*》那樣聚焦世代心結。電影始終迴避一個問題：究竟東德一千八百萬人全是被逼生活在共產制度，還是有自願成份？再問：為什麼？

## 共產東德與維琪法國

　　《竊聽風暴》的背景是戈巴契夫（Mikhail Gorbachev）上臺前的1984年。當時的蘇共總書記，是國家安全局KGB特務大頭子安德羅波夫（Yuri Andropov）。不到十年，冷戰檔案全面解密，世界才發現多達數十萬東德人曾為他們的祕密警察史塔西（Ministerium für Staatssicherheit，Stasi）服務。不過高壓以外，不能否定多少有些東德人相信分配制度和共產式刻板社會，也許更符合日耳曼民族性。不少文化人以外的東德人在德國統一後，都抱怨生活不及從前，既要面對同一歐盟屋檐下的東歐外勞搶飯碗，又不能適應西方生活水平。也許如那位在電影下令監視作家的東德部長片尾所言，統一後的德國「沒有鬥爭、沒有理想」，作家除了傷痕文學，也寫不了什麼。這自然是當權派的自我開脫，但《再見列寧！》那位真心相信共產主義的善良女教師，以及她代表的一代老人，無疑都有類似情結。她們可不是權貴。史塔西的特務行為，其實被這些人默許——這是德國人不要揭的瘡疤。

　　這不得不勾起我們對合作主義（collaborationism）的回憶。近代最著名和敵人合作的案例都出現在二次大戰，中國有汪精衛，法國有貝當元帥（Philippe Petain）的維琪政府，甚至泰國也有親日的泰王。傳統史書記載，他們（除了泰王）都是叛國賊，戰後政府都希望塑造一個「史實」：全國上下一心抗戰。在民族主義者看來，東德和共產蘇聯合作，就像維琪和納粹德國合作一般羞恥。然而汪精衛和貝當的個人聲望原來十分崇高，汪精衛被日本衷心稱為「支那一流人物」，一戰擊敗德國的英雄貝當「賣國」後，出巡居然受到巴黎人自

發歡呼，一度被視為法國救世主，他的出山宣言和邱吉爾（Winston Churchill）的戰鬥宣言同時得到各自民族支持，總之，並非沒有真誠支持者。維琪政府雖是德國附庸，但巴黎淪陷確有法國人叫好，因為這象徵腐敗議會民主制的崩潰，可以進行右翼「法蘭西行動黨」（Action Française）的改革主張：結束資本主義的自私、拍賣選票的低效，建立等級制度和集體主義，視以往的宿敵英國和猶太人為共同敵人。

## 為什麼作家要有總書記夫人賞識？

維琪政府迫害猶太人其實是自發的，沒有納粹佔領也可能付諸實行，因為那源自法國本土的反猶思潮。1895年，法國發生「德雷福斯事件」，法軍的猶太人上尉德雷福斯（Alfred Dreyfus）被控叛國，是為歐洲近代反猶的座標。東德的合作者其實也是有部份自發的：對他們而言，國家經過二次大戰，必須盡快恢復穩定和制度。希特勒的蓋世太保遺產、德國人的冷靜天性，加上德共本身在游擊戰積累的群眾基礎，讓東德極權政體的面世顯得暢順，否則史塔西不可能成為共產各國最有效率的祕密警察。電影說東德文化人抗拒社會主義制度，因為苟且偷安才拒絕揭竿，忽視了他們部份人嚮往這制度的惰性和潛意識，否則獲東德共黨總書記何內克（Erich Honecker）的夫人賞識的作家主角Georg Dreyman不會沾沾自喜，負責搜屋的祕密警察，也不會對他有那樣好的門面態度。

順帶一提，這位何內克夫人（Margot Honecker）在丈夫當權期間全程擔任國家教育部長，和中國的「毛江配」一樣，夫妻檔指點江山，夫人對文藝教育特別有發言權，所以《竊聽風暴》才設定她為作

家靠山，暗示她為高層權力鬥爭的核心。部長指示史塔西特務整肅作家，除了為了奪人女人，也是要整垮對方後臺的權力鬥爭。何內克曾和西德總理科爾（Helmut Kohl）平起平坐見面，後來科爾成為統一德國的唯一領袖，何內克淪為被控反人權的階下囚，科爾念舊地網開一面，讓他根據共產黨傳統到智利「保外就醫」。不久何內克死在智利，夫人現在還留在那裡，曾以訪問形式出書暢談她眼中的東德。相信以她對文藝的熱愛，必定會看《竊聽風暴》，不知有何感想？

## 祕密檔案開放與後文革

2003年，德國政府決定將史塔西祕密檔案全部向公眾開放。檔案全長125英里，厚達2,125,000,000頁，放在整座大廈供當事人查案，如此規模浩大的翻舊帳可謂世界紀錄。這時，東德人才發現全國整整1/3人口都有檔案建立，同樣數目的人曾向祕密警察告發親友，從查檔發現歷史，這就是《竊聽風暴》劇本的現實基礎。然而告密人究竟算是合作者、共產信徒、刁民還是受害人，其實已不可能判斷，像電影那樣發現一位好心特務的可能性極小，發現親密戰友夫妻子女出賣自己的可能性極大。電影對開放檔案持「面對歷史」的正面態度，並非德國一致共識，在國內也曾惹起爭議。

本篤十六世被揭發年輕時曾加入希特勒青年隊，依然成為教宗，他的同業就沒有這麼幸運。前東德天主教行政總管施托爾珀（Manfred Stolpe）在德國統一後成為交通部長，原來被視為「東德良心」，檔案卻揭露他曾為祕密警察當臥底25年。波蘭著名神父、已故教宗約望保祿二世的同鄉兼親密戰友海莫（Konrad Stanislaw Hejmo）2005年被揭發曾任共黨特務，監視對象正是教宗，也是源自

德國算帳風，控制前朝檔案的波蘭國家紀念院（IPN）負責翻舊帳，同時意外發現的還有波蘭特務為教宗捏造情婦的故事。東德末代足球先生古斯科（Torsten Gutschow）、球迷熟悉的利華古遜德國前鋒基爾斯滕（Ulf Kirsten），也是檔案披露的史塔西線人，監視對象自然少不了來自東德的世界足球先生薩默爾（Matthias Sammer）。德國是對歷史負責的民族，這值得嘉許，但電影「告密者總是軟弱」的暗示，則未免過份簡化、殘忍。舊聞揭下去容易黑白分明，國家繁榮時，過來人可一笑置之；一旦出現金融風暴還是什麼，人性，就難免受算總帳。畢竟，看過這類電影的觀眾容易在道德高地審判「誰是好人」。這結論，卻是翻文檔不可能弄明白的。《竊聽風暴》上映時，某曾任東德祕密警察的男臨演父親參加首映被認出，激起公憤，被逼向公眾道歉才能平息眾怒。又是一個瘡疤。

## 《再見列寧！》更有去菁英價值

正史的東德文化人圈子有點像嬉皮，集體住在東柏林一個租金便宜、啤酒便宜、召妓便宜的舊城區，也許就像今日北京的798舊工廠文化村。《竊聽風暴》的東德文化人卻甚少嬉皮味，比正史政治化得多，而且都是關係多多的社會菁英，廣受上層官僚重視，主角更被稱為「唯一同時獲東西方重視的東德作家」，屬於一個更小的小圈子。在小圈子內堅持「知識分子的良知」是容易的，但他們的話語、他們的貝多芬，其實不太落地。東德百姓不滿經濟下滑、甚至要靠西德借貸，知識分子就不大能感覺到，因為他們物質上屬於既得利益層，從電影可見他們的中產公寓環境優美，還有鋼琴。電影提及的《明鏡》雜誌（Der Spiegel）和近年中國異見人士在美創立的「明鏡

出版社」毫無關係，它對德國知識分子影響深遠，是實至名歸的民主明燈，但也經常被批評借助專家用語扭曲事實和裝作中立，特別是在文化人更似菁英的當年。前獨裁政權的文化菁英到了民主社會，創作往往大為失色，這並非偶然。

　　要說「人性光輝」，《再見列寧！》雖是黑色喜劇，但它那人工自製歷史和真歷史的混肴，似乎寓意更深、更貼身。主角的母親相信共產主義並非為了什麼大道理，只是自我感覺良好，最愛就雞毛蒜皮小事「為人民服務」，寫信「反映情況」，喜歡井然有序的生活……但其實她知道流亡西德的丈夫健在，依然有通信，也知道東西差異的並存。東德人雖然身在鐵幕，但一直有便捷的資訊流通，基本上了解西方發生何事。她選擇東德，比文化菁英和《竊聽風暴》的心路更有代表性，而她絕對是一個好人。她那虛擬的東德感染兒子，比貝多芬音樂感染特工教人信服，也比「壞人裡有好人、好人裡有壞人」一類伊索寓言更堪玩味。

## 小資訊

延伸影劇

　　《再見列寧！》（*Goodbye, Lenin!*）（德國／2003）
　　《*The Red Cockatoo*》（德國／2006）

延伸閱讀

　　*The Stasi: Myth and Reality* (Mike Dennis: London/ Longman/ 2003)
　　*Man Without a Face* (Wolf Markus: London/ PublicAffairs/ 2007)

| 時代 | 公元1990年 |
| --- | --- |
| 地域 | 東德 |
| 製作 | 德國／2003／121分鐘 |
| 導演 | Wolfgang Becker |
| 演員 | Daniel Bruhl/ Katrin Saß/ Chulpan Khamatova/ Maria Simon/ Floran Lukas/ Alexander Beyer |

快樂的謊言

## 再見列寧，再見日成

　　觀看世界盃的球迷，會知道德國球衣印有三顆代表奪盃次數的小星，見證著德國——其實只是當年西德隊——的光榮史。要理解來自1990年那第三顆星的價值，我們不能單問林尚義、伍晃榮，還得回顧以德國統一大歷史為背景的《再見列寧！》。電影主角Alex的母親是忠貞共產主義信徒，在1990年昏迷八個月，甦醒後，東德已瓦解，圍牆不復存在，漢堡王、可口可樂與宜家相繼進駐。Alex擔心心臟衰弱的母親經不起這樣恐怖的刺激，開始在家重建東德，也開始在家塑造心中的理想國。他盡孝道為母親編造謊言的同時，亦在謊言內建構心中的樂土。夢想成為太空人的他，在自製的「東德新聞」，見證淪為計程車司機的童年偶像雅恩（首名東德宇航員Sigmund Jaehn）成為國家領袖，政府繼而開放邊境……一個又一個白色謊言，大同世界最終和雅恩的月球一樣：「那裡很美，但離家很遠」。

## 東德孝子的真實，很像金正日的謊言

今天我們不可能到東德旅遊訪問，不可能遇見雅恩，但不要緊。年前我們探訪北韓，發覺那裡離家不遠，也不很美，不過似曾相識，才驚覺原來金正日正是朝鮮Alex，Alex正是東德的金正日，分別在於前者的夢想樂園在三八線以北的12萬平方米，後者只有79平方米的斗室。兩人都要為父母開個熱鬧生日派對，分別是金家為此搞了個四月「太陽節」，動員全國二千三百萬臨演，Alex只能找來兩名冒牌少先隊加三個沉醉名曲〈滿天星〉的老人。大製作與小本經營，何以殊途同歸？

「東德新聞」獨家採訪隊報導：西柏林「難民」忍受不了失業率高企及毒品問題，紛紛湧入東柏林尋求庇護，獲東德共黨總書記何內克開恩收留；又「求證」出可口可樂最初是由東德研發，所以它出現在東德，是「合理」的。在飛往平壤的高麗航空機艙，我們同樣得到極具「新聞性」的《平壤日報》（*Pyongyang Times*），講述大量南韓人民追隨金正日的「先軍」（Songun）思想，決意投奔北韓，並訪問了「棄暗投明」的南韓學者，甚至還有日本、敘利亞、奈及利亞等「世界各國各族人民」學習金日成思想的報告。在通往板門店前的「統一大道」兩旁，約三分之一樓房是空置的，目的據說是統一後給遷居平壤的「南朝鮮同胞」居住。孰真孰假，重要嗎？

## 太空英雄回望共產主義

歷史的論述，從來都是掌握話語權的勝利者的演講舞臺，正如

傅柯（Michel Foucault）所言，「真理」不過是運用權力的結果；或正如魯迅筆下，歷史只是勝利者的塗脂抹粉。在我們眼中，柏林圍牆被推倒代表民主「戰勝」了專制，資本主義「解放」社會主義，市場經濟「取代」計劃經濟，從東走向西，一切都是那麼理所當然。世人一廂情願認為，這，必然是一種進步。我們難以明白世上何以還有「國家」沒有手機、私營電視臺以及互聯網，以致手機、火牛竟能和奈及利亞酋長權杖一起，成為北韓妙香山「國際友誼展覽館」的珍品。

封閉的背後，平壤卻好歹有實行了五十多年的全國免費醫療制度，比香港還要長、梁家傑政綱正在爭取的十一年義務教育，漂亮女交通警以極其敏捷身手在路中心揮動的指揮棒，以及比巴黎原版更大（而無當）的平壤凱旋門。這些「完善」的社會保障、特色的社會風景，自然不代表人民受到充分保護，但多少代表一代人的痴人說夢。「作為曾經從太空回眸地球的人，我明白國家的概念是何等渺小，人類的爭拗是何等的微不足道。我們的理念感動了兩代人，已經完結歷史任務。」這是Alex以臨記價錢吩咐「國家元首」太空人雅恩說的。《再見列寧！》的半截列寧銅像，曾和Alex的母親擦身而過，似是伸手邀請信徒回歸，卻再也抓不住後共產洪流，結果跟東德施佩森林牌酸黃瓜一起，「完結歷史任務」。

## 主體思想與北韓的「三位一體神」

在平壤的一切，歷史，暫時卻牢不可破。金日成是唯一而永遠的國家主席，是全宇宙唯一死後「當選」的國家元首，也是人民獨一崇拜的神祇。根據北韓官方宣傳，「金日成主席是舉世罕見的偉人，創立了永世不滅的主體思想」。雖然關門皇帝的自我陶醉從來毋須理

由，但似乎金氏一家，確信他們創造了一門驚天動地的新哲學，而且脫離了馬列思想的境界。所謂「主體思想」（Juche）由金日成在1956年正式提出，灌輸「首腦是頭，黨是身體，人民是手腳，身體和手腳應當聽從頭腦的指揮，若沒有頭腦，就失去生命」，所以每個人民的胸前，都掛著領袖像章——而且佩戴像章是朝鮮人民的「特權」，外國人只能戴國旗章，不可得領袖章。這和共產國家傳統的出口肖像癖好不同，大概是金家深層心理的一點自知之明。思想目前的最高演繹權自然屬於金正日大師，但據說真正作者是已變節到南韓的高層黃長燁。金家相信主體思想絕對能登大雅，因為「主體」調和了唯物論和唯心論的二元對立：根據他們闔家說法，馬克思主義唯物論只能解釋「物理運動」規律，唯心論則流入虛無，唯有金家懂得在唯物論基礎上強調「人為主體」的重要性，否定人作為馬列世界觀的一種物質，認同人有無窮意識和「創造性」（changuisong），解釋了「社會運動」的規律，連傅柯、葛蘭西（Antonio Gramsci）也要甘拜下風。

這樣的「哲學」，曾在冷戰大有市場。羅馬尼亞獨裁者希奧塞古（Nicolae Ceausescu），由於要遊走兩大陣營之間，也仿效主體思想，創立了另一個不知所謂的「現代意識論」。當然，金家哲學的終極目標，還是個人崇拜：既然人是社會政治的主宰→父親給人肉體的生命→「領袖則賜予人政治的生命」→「領袖是父親一樣的恩人」。經過一輪自慰吹捧，連鄧小平理論和三個代表也不敢放棄的馬列道統，卻被北韓公然在1977年（毛澤東逝世後一年）以主體思想取代為國立意識形態，毋須像東德那樣戰戰兢兢拾人牙慧。1997年開始，走火入魔的傾向越發不可收拾，金日成出生年變成「主體元年」，平壤豎起一座全國唯一不停電的「主體思想塔」。有好事學者將主體思想

列為「全球第六大宗教」，其實不無道理：金日成好比聖父，金正日好比聖子，主體思想就是聖靈兼國教，三位一體，Holy Trinity，值得三鞠躬。

## 南北韓如何借鑒東西德？

2006年，臺灣出版了南韓作家朴成祚的《南北韓，統一必亡》，通過德國人統一後的視角，觀察北韓政治社會種種潛規則，中心思想是「忘了民族，才能統一」，認為北韓是另一個世界，國民已被洗腦洗得「感覺停滯」，南韓實力不如西德、北韓資本遠遜東德，統一只會累街坊，難怪臺灣綠營含沙射影地傳頌。但是剔除北韓宣傳的肉麻當有趣，兩韓卻不是沒有共性，主體思想的另一宗旨「獨立自主」，就是為大韓民族量身訂做，甚有對南韓統戰的色彩。「主體」這名詞並非北韓勞動黨的創造，而是結合了韓國近代史的論爭。自從日本在甲午戰爭侵入朝鮮半島，當地出現了主體和「事大主義」（Sadaejuui）兩個流派，後者泛指對日本殖民文化乃至對中國儒家文化的依附。北韓建國後，金日成面對黨內「親華派」和「親蘇派」兩面夾攻，又不甘心接受政權由中蘇扶植的事實，乘赫魯雪夫在1956年搞非史達林化運動，同年宣布樹立主體思想，把親華和親蘇路線分別影射為「事大主義」和「教條主義」。由於北韓是一個「主體」，它的政治、經濟、軍事、社會、文化都必須獨立自主，自力更生，這幾乎和毛澤東的各省自力更新思想如出一轍。今日金正日堅持的核計劃，也是自力更生的貫徹。

在兩韓的板門店休戰區，北韓樹立的口號是「自主統一」。統一前先要自主、不假外人，似乎反映兩韓的共同願望。兩韓同樣對日

治歷史忿忿不平，都對雙方「恩人」（美國和中國）有一定牴觸情緒，都喜歡重新建構自己的傳統，都抬出商紂王的叔父箕子為民族英雄，從而將儒家傳統搶到朝鮮半島。南韓的韓劇固然有這層文化含義，北韓將高麗王朝太祖王建樹為秦始皇式始祖、規定所有遊客區的講解員都必須是穿著民族服裝的「傳統」女性，也是欲蓋彌彰。外間經常以為兩韓屬於完全不同的兩個世界，但有了民族主義這層共性，兩韓統一並非沒有基礎。一旦統一，「大韓」極可能以外向型政策轉移內部矛盾的視線，屆時中國愛國憤青和大韓民族主義的互動，不一定比中日關係和諧。2005年，南韓出品了劇情一如《再見列寧！》的喜劇《大膽家族》，幻想兩韓統一後的荒誕，無論內容怎樣，始終逃不出統一的框架。北韓無論怎樣奇特，那裡的一切，似乎也不會被統一後的韓國一筆勾銷。

## 《大膽家族》：前瞻南韓版的快樂謊言

回到平壤，主體思想教徒依然在萬壽臺大紀念碑廣場上，供奉著重70噸高23米的「世上最高銅像」金日成神像，以及一尊為慶賀金日成七十大壽、舉全國之力而建造的大白象。當「金神」舉起右手，左手叉腰，注視遙遠的前方，為人民指示前進的方向，據說每日平壤早晨的第一縷陽光，巧合地，「都照到他的臉上」。在沒有街燈、定期停電的平壤晚上，自然亦只有「永垂不朽」的主體思想塔頂火炬，有在漆黑的夜空中發出奪目光芒的偉大特權。由早到晚，人家告別了列寧，朝鮮同志告別不了日成；人家告別了馬列思想，中國人民的老朋友卻告別不了主體思想。

Alex這樣和朋友分享建構快樂謊言的心得：「開始時候有些痛

苦，慢慢就會習慣」。不說，還以為是叔父輩別有用心對無知少女實踐性教育。北韓男女老少似是毫不痛苦，「習慣」得死心塌地，要是分隔南北韓的板門店三八線分界被打破，恐怕真的出現大量心臟病發的Alex老母。電影大師金正日親自指導拍攝的北韓外銷電影《再見女學生》（金正日在北韓有出書教電影），恐怕也有不少女主角像「後東德烈女」那樣，轉型為性工作者。畢竟電影的東德母親暗知真相，樂於被騙，但北韓人最能窺探外界的機會，只能從我們的數位相機而來。今日德國隊已經改打全攻，北韓足球卻尋醉在1966年戰勝義大利的輝煌。在北韓期間，時光不是倒流，而是停滯，我們都覺得那場1:0的偉大勝利，就像韓戰，依稀仿如昔日，沒有什麼是集體回憶，因為天天都是回憶，歷史就是現實。一生如此，說不定真的很快樂。聽說古人移民夜郎，是真人真事。

## 小資訊

延伸影劇

　　《大膽家族》（南韓／2005）

　　《女學生日記》（北韓／1980）

延伸閱讀

　　《南北韓，統一必亡》（朴成祚：臺北／允晨文化／2006／Tr）

　　《金正日和朝鮮統一之日》（金明哲：平壤／外文出版社／2001／Tr）

血
鑽石

Blood Diamond

時代　公元1992年
地域　獅子山（Sierra Leone）
製作　美國／2006／138分鐘
導演　Edward Zwick
演員　Leonardo DiCaprio/ Jennifer Connelly/ Djimon
　　　Hounsou/ Michael Sheen/ Arnold Vosloo

血
鑽

## 通緝沒有出場的四個非洲主角

　　《血鑽石》上映前後，美國同時出現了另一齣題材相同、立論相反的紀錄片《非洲帝國》（*The Empire in Africa*）。兩部電影都以西非窮國獅子山為場地，以那場持續十年（1991-2001）、令數百萬人（即1/3國民）變成難民的殘酷內戰為背景。《血鑽石》以叛軍革命聯合陣線（Revolutionary United Front, RUF）為大反派，一切屠殺暴行、催眠童子軍一類邪門武備，都以RUF之名進行；《非洲帝國》則相對正面介紹RUF如何自視為解放「新帝國主義」壓迫的義軍，認為政府軍不斷對國外鑽石集團「合法賣國」，背後的西方勢力才是原罪，交戰各方都是人權犯。其實叛軍、政府軍、世界各國，都不可能是慘劇的單一主角，爭奪來歷不明的「衝突鑽石」（conflict diamond），也不盡是一干人等的唯一目標。《血鑽石》沒有出場的四組主角，責任就遠比臺前的獅子山屠夫為大，利益計算也比獅子山的本土人複雜。電影沒有讓他們正面出場、或只是教他們欲抱琵琶，

我們更應該通緝。這就是國際關係。

## 賴比瑞亞總統：「他殺我爸、殺我媽、但我還要選他」

　　電影暗示RUF走私血鑽石的渠道，是通過本身沒有多少鑽石生產的鄰國賴比瑞亞（Liberia）送到國外，卻沒有解釋賴比瑞亞不止是單純的中介（這角色連香港也能勝任），而是整場內戰的始作俑者。「作俑」的關鍵人物賴比瑞亞軍閥泰勒（Charles Taylor）是典型非洲暴君，阿敏、博卡薩等前輩下臺後，成了非洲新晉狂人。他同時也是反美民族主義者，曾在美國被捕，輾轉逃亡到北非利比亞，那裡曾是非洲各國反美「義士」大本營，就像八十年代阿富汗成為伊斯蘭聖戰士大本營一樣。泰勒在利比亞邊接受格達費主義熏陶，邊搞合縱連橫，認識了獅子山革命份子桑科（Foday Sankoh），結成盟友。後來兩人分別回國、分別組成游擊隊，泰勒有「賴比瑞亞國民愛國陣線」（National Patriotic Front of Liberia, NPFL），迅速割據一方；桑科在泰勒支助下，在NPFL旁起家，建立了自己的RUF。獅子山內戰死了二十萬人，泰勒不讓盟友專美，同期的賴比瑞亞內戰，同樣死人二十萬，就像南京大屠殺比賽殺人那兩個日本兵，幾乎打成平手。

　　泰勒扶植RUF並非單單為了反西方意識形態、血鑽石買賣和「友誼」，還有更深的戰略考量。就在獅子山內戰如火如荼的1997年，賴比瑞亞舉行直選，泰勒以「他殺我爸、他殺我媽、但我還是要選他」為「政綱」，恐嚇國民假如不投他一票，就會重新爆發內戰，教人想起柬埔寨軍閥威脅選民的「直選」，結果完全毋須作弊，就以75%高票當選，值得某些港澳名人參考。泰勒知道國內的高壓管治終究逃不過西方制裁，特別是自己出道時，以酷刑處死前總統多伊將軍

（Samuel Doe）那幕如此深入非洲民心，唯有希望獅子山內戰蔓延，好吸引國際和鄰國注視。RUF違反人權越嚴重，他的行為越是小巫。電影所見，不少RUF的變態點子——例如斬掉婦孺雙手來抗衡「用雙手投票決定前途」的政府口號——據說都出自泰勒。順帶一提，賴比瑞亞、獅子山和即將提及的布吉納法索，在九十年代都是僅有的臺灣邦交國，是否物以類聚，不得而知。

## 布吉納法索的「法舒達情結」

支持RUF的還有與獅子山毫不接壤的西非國家布布吉納法索（Burkina Faso）。該國總統龔保雷（Blaise Compaore）1987年通過謀殺前總統上臺，近年逐漸開放多黨選舉，以非洲標準而言，算不上殘暴，外交政策也謹慎小心，原來不似會趕上獅子山黑地獄這淌渾水。在賴比瑞亞泰勒穿針引線下，龔保雷到底還是派了僱傭兵為RUF作戰，條件又是一樣，血債血鑽償。

然而布吉納法索損失的清譽，並不易以血鑽石償清，可見龔保雷出兵，同樣有宏大部署。他統治的國家原名「上伏塔」（Upper Volta），乃當年法屬非洲前沿，獨立後和法國關係極好，境內相對穩定，法國視為捍衛非洲利益的重要基地。龔保雷穩定國內局勢後，成了法國積極扶植的西非地區領袖。獅子山則為前英國殖民地，也是昔日法國主導的西非唯一不受巴黎控制的飛地。布吉納法索僱傭兵來到獅子山，曾積極教導當地叛軍學習法語，希望灌輸法國文化到這個英語勢力範圍，後來發現影響微忽，才撤軍而去。法國向非洲非法語區滲透的情結有專有名詞：「法舒達情結」（Fashoda Complex），以中五歷史教科書也有介紹的1898年「法舒達事件」命名，那是當年

英法兩國爭奪蘇丹後劃分勢力範圍的往事。非洲殖民終結後，法國維持影響力的動作比英國更積極，近年甚至出現在剛果、盧安達等過去也未能進入的地區。法國西非「頭馬」捲入血鑽石，亦可作如是觀。

## 南非僱傭兵公司的因果報應

獅子山民選政府見RUF不斷有僱傭兵助陣，有樣學樣，邀請南非僱傭兵公司「執行成果」（Executive Outcomes, EO）協防。這個曾參與多國非洲政變的真實組織，以「僱傭大亨」英國貴族西門曼（Simon Mann）和前英國首相柴契爾夫人之子馬克・柴契爾為代表人物，和有豐富作戰經驗的南非白人軍官合伙，是為電影狄卡皮歐所屬公司的原型。此等軍官當年曾為南非血腥鎮壓安哥拉、納米比亞等國的騷亂，素有「恐怖軍」之稱。南非黑人掌權前夕，這些帶有「國家恐怖主義」色彩的正規軍，被末代白人總統戴克拉克（Frederik Willem de Klerk）解散，唯有加入僱傭兵公司，為一切非洲內戰提供專業「服務」。由於EO武備和訓練遠勝一般非洲國家正規軍，公司生意源源不絕，而且經常兩頭通吃，毫無商業道德。

然而EO還是不甘於充當不老實商人，開始反客為主，主動策劃政變，電影的僱傭兵在獅子山中飽私囊，不過是小兒科。公司最「進取」的高風險投資出現在2004年，當時它聘請了不到一百人，打算取道辛巴威，到西非小國赤道幾內亞（Equatorial Guinea）策動兵變，希望趕獨裁總統下臺、扶植流亡反對派為傀儡，成立「貝寧灣公司」（Bight of Benin Company），全面控制赤幾石油和軍隊，讓她成為當年殖民亞洲的「東印度公司」那樣的超級非國家個體（參見《神鬼奇航2：加勒比海盜》）。以一百人策動政變似乎超現實，但這對守

備落後的非洲小國，其實已綽綽有餘，何況當年同一小國獨裁總統上臺，靠的也是六百個摩洛哥僱傭兵。圖謀最後因為僱傭兵公司和南非、辛巴威等國分贓不均而流產，但兩國原是僱傭天堂，只是擔心公司尾大不掉，才通過「反僱傭兵法」改變策略。那些英國黑手貴族也被告上法庭，累得柴契爾夫人險些為兒子賠上一生聲譽。不過僱傭兵公司還是越戰越勇，非洲國家忽然出現的政變都有它們蹤跡，「公司」已出現和國家平起平坐的勢頭。

## 大國奈及利亞的「西非盟」霸權

塞國內戰最終結束，靠的並非南非白人或本土黑人，而是西非第一大國奈及利亞的武裝干涉。1997年，奈及利亞以「西非國家經濟共同體」（Economic Community of West African States，ECOWAS）直屬軍隊（Economic Community of West African States Monitoring Group，ECOMOG，西非國家經濟共同體停火監督部隊）之名出兵，軟禁RUF領袖桑科，直到各方在1999年簽署《洛梅和約》（Lome Peace Accord），桑科獲釋，並擔任副總統兼國家礦藏資源委員會主席。桑科也許還有「赤字之心」，以為這些高職有名有實，企圖更改血鑽石流向各國的潛規則，又要求重定出口比例，惹怒了所有大國、鄰國，唯有再上梁山，曾劫持五百名聯合國維持和平部隊為人質，來捍衛RUF原有血鑽石地盤。2001年，獅子山鄰國幾內亞被RUF和賴比瑞亞泰勒的餘黨入侵，導致幾內亞和奈及利亞的後臺英國親自出兵干涉，RUF徹底覆亡。

奈及利亞出兵獅子山固然也有經濟算盤，否則不會對桑科「副總統」不讓利益流向本國暴跳如雷，但更重要的是要巧妙地建立自己

在西非的文明霸權。這個全非人口最多的國家擁有高質石油，要不是貪汙獨裁得積習難返，應是聯合國安理會常任理事國熱門新人。就算它的內政不知所謂，在區域層面，奈及利亞軍隊已開始扮演類似美國的「地區警察」角色：除了這次出兵，它曾聯同美國干涉賴比瑞亞內戰、成功逼使泰勒下臺，又為內戰後的幾內亞比索回復秩序，更牽頭否定多哥政變，堅持該國政變領袖（即前總統兒子）必須經民選程序上臺：這些干涉被看成「正義之師」，口碑起碼比美軍要好——畢竟，這些內戰原來都是發達國家拒絕介入的泥沼，肯露面已挺不錯。奈及利亞一般避免直接偏袒任何一方，只將交戰各方隔開、再逼它們和談，身份也就沒那麼惹厭。何況它一切以「西非國家經濟共同體」軍隊之名進行，就像美國利用北約，總算減輕了霸權的批評。否則單是為了搶血鑽石大動干戈，在21世紀的現實政治而言，無論對誰，長遠都是得不償失的。同一道理，美國出兵伊拉克，又怎會主要為石油呢？

## 小資訊

延伸影劇

　　《*The Empire in Africa*》（美國／2006）
　　《*The Hero*》（安哥拉／2004）

延伸閱讀

　　*Blood Diamonds: Tracing the Deadly Path of the World's Most Precious Stones* (Greg Campbell: Boulder/ Westview Press/ 2002)
　　*Conflict and Collusion in Sierra Leone* (David Keen: Oxford/ James Currey/ 2005)

時代　公元1994年
地域　盧安達
原著　*An Ordinary Man* (Paul Rusesabagina/ 2006)
製作　加拿大／2004／121分鐘
導演　Terry George
演員　Don Cheadle/ Sophie Okonedo/ Ahmed Panchbaya/ Nick Nolte/ Jean Reno

盧安達飯店

*Hotel Rwanda*

盧旺達大酒店

# 「盧安達辛德勒」背後的禁忌

當西方電影掀起非洲熱，烏干達狂人、獅子山叛軍、肯亞藥商這些國際政治三等配角紛紛成為銀幕主角，觀眾無不心生「無陰功囉」（編按：太慘了）或「點可以有呢D事發生」（編按：怎麼會發生這種事）一類董太式感慨。問題是這些電影分別涉獵本國內政、非洲洲政和國際體系，循例對這三層結構的內部互動語焉不詳，加上經常要為劇情製造英雄，取捨下的影像，容易扭曲真相。口碑載道的《盧安達飯店》製造了「盧安達辛德勒」Paul Rusesabagina這個傳奇人物，比有「南京辛德勒」之稱的德國人拉貝（John Rabe）更受歡迎，但究竟怎會出現大屠殺、這個人又怎會有資格救人一類問題就語焉不詳。

# 大屠殺是從比利時非殖化的最後一步

　　盧安達1994年爆發內戰，出現種族滅絕暴行，一百日內，估計有五十至一百萬人遇害，平均每日死五千至一萬人，這是空前絕後的世界紀錄。負責屠殺的一方是胡圖族（Hutu），被屠殺的是在殖民管治時期飾演菁英的圖西族（Tutsi），但其實雙方同文同種，幾乎完全以階級（和相貌是否較像鼻子高的西方人）劃分。坦尚尼亞歷史學家伊利夫（John Iliffe）形容兩個族都是「部落的創造」：「歐洲人相信非洲人屬於部落，非洲人因而建立了自己所屬的部落」——根據香港即將通過的務虛種族歧視法案，胡圖族歧視圖西族只屬「正常」族內矛盾。電影以這段歷史為背景，以收容了1,268名難民的酒店經理Paul為主角，既批評胡圖極端份子，也諷刺美國和聯合國的冷漠和無能。到此為止，一切政治正確。但究竟胡圖族如何翻身、和歐洲國家有何關係，電影就顯得避忌，只是含糊交代十名比利時士兵被殺，以及隱晦地以一句「找法國」，回應胡圖武器的來源。

　　其實盧安達獨立前雖是比利時屬地，但圖西族成為優越階級並非比國原創，它不過接收了盧安達上一任宗主國德國1895-1918年的政策。德國扶植圖西人，依據的是「間接統治」原則，即利用圖西酋長管理其他百姓，所以德國殖民官員極少，在整個德屬東非（包括面積大得多的坦干伊加）只有七十人。比利時卻加入英式「分而治之」惡法，不但利用圖西族壓逼胡圖族，統治後期，又鼓吹狹隘胡圖部落主義，臨急臨忙製造「胡圖貴族」，希望靠仲裁兩族爭鬥，來維持日後影響力。胡圖人今天已不信任比利時，部份激進份子有意根除前宗主國影響，因此那十名負責保護圖西女總理Agathe Uwilingiyimana的

聯合國比籍士兵都逃不過屠殺。而且，電影不敢交代胡圖民兵先將他們集體閹割、再將他們的生殖器放入口中，讓他們哽死，似是怕勾起非殖化的血腥聯想。

## 再殖民：法國附庸的誕生

既然胡圖族離棄比國、原來又處於社會底層，他們要在盧安達鞏固政權，不可能沒有靠山。電影介紹了兩個胡圖武器輸入國：低階的劈友刀來自中國，高階的軍火來自法國。進口中國製造因為「價廉物美」，法國製造受青睞，則和法國偏袒胡圖族的國策有關。非洲殖民史雖然有多國參與，但歸根究底只是英法之爭，兩國為顯「大公無私」，都邀請友好小國分臟，葡萄牙殖民地都是英國安排，比利時殖民地則以法國為阿公。比利時撤離非洲前夕，法國勢力已深入比國屬地，希望藉此打開缺口，逐步滲入英語區。目前法國在非洲駐軍近萬，居世界第一，比起北京近年排場盛大前進非洲，歷史悠久的法非會議才是大手筆。

胡圖人在盧安達獨立後長期執政，成了法國監控鄰近英語國家的理想代理人。法國深知胡圖圖西是世仇，不但無意調和，反而和盧安達前主人比利時一起合謀（法比兩國在歐盟內部也是鐵杆盟友），將英法再殖民之爭，融入胡圖圖西之爭。電影多次交代一個鼓吹屠殺圖西人的胡圖電臺RTLM，電臺最出位的「名嘴」Georges Ruggiu居然是比利時白人，他親自以法語撰寫煽動性講詞，鼓勵種族滅絕，大屠殺後被國際法庭拘捕，判監12年。胡圖民兵、官兵都接受法軍訓練，法國開宗明義助其對抗圖西叛軍。作為回報，法國從胡圖人那裡得到一億美元的軍火合同，經手人小密特朗（Jean-Christophe

Mitterrand）是總統委任的「非洲特派員」：總統，就是父親。老密特朗死後，兒子在2000年捲入走私醜聞，和柴契爾夫人之子一樣，在上流社會聲名狼籍。瓜田李下得瓜熟蒂落，法國對大屠殺怎會毫無責任？

## 圖西族「復活」掀起非洲大戰

法國支持胡圖族，令盧安達內戰擴大成「英法語系戰爭」，那麼誰在支持圖西族？既然圖西族只佔盧安達人口15%、屠殺後更剩下不足10%，國際武裝又沒有直接干預，其軍隊卻足以擊敗胡圖政府軍和民兵，終結大屠殺兼奪回政權，單靠常理推斷，已肯定它同樣有電影沒有涵蓋的外援。自從盧安達獨立，圖西族菁英為逃避胡圖民粹主義，紛紛流亡國外。胡圖族和法語非洲打得火熱，圖西族唯有選擇從英國獨立的鄰國烏干達為大本營，不少族人成為烏干達軍隊高層，對推翻烏干達狂人阿敏出過死力。阿敏下臺後，烏干達成了東非和平典範，也是英語非洲的穩定樣板，現任總統穆塞維尼（Yoweri Museveni）上臺後備受西方讚賞，在南部非洲的聲望僅次於南非曼德拉。圖西軍隊集結成功，全靠烏干達背後支持；他們「復活」重新接管盧安達後，和英語非洲關係大為改善，卻宣佈與法國絕交。

這樣的內鬥，掀起了意想不到的連鎖效應。在英美支持下，盧安達、烏干達聯同圖西族菁英依然掌權的蒲隆地，在1996年大舉入侵非洲面積最大的薩伊（今日的「民主剛果」），官方理由是剷除流亡到薩伊的胡圖民兵，卻順道推翻了當地的親法總統蒙博托（Mobutu Sese Seko）。兩年後，三國聯軍扶植的剛果總統卡比拉（Laurent-Desire Kabila）又倒向法國，三國再次出兵，這次卡比拉攏了大批

英語非洲叛徒，包括近年被英美指為「新邪惡帝國」的辛巴威、不滿南非未能提供足夠商機的納米比亞等，各國一輪混戰，是為「第一次非洲世界大戰」，直接間接造成的人道災難，絕不比盧安達大屠殺輕。從這個角度看，電影的光明結局，不過是另一個殺戮戰場的開端。

## 避難酒店大堂的菁英政治

我們還得掃興地問：究竟酒店英雄Paul的功勞有多大，電影個人主義的藝術加工又有多重？提出這問題，並非要揭蒼疤，儘管確有百多位從酒店獲救的人，控告經理無限誇大個人貢獻；經理被捧成世界名人後，也確是靠巡迴演講致富，並盛傳將返回盧安達參政，在犬儒人士眼中，又是有借故上位的嫌疑。但我們只須了解一個客觀事實，即酒店那千多名難民的性質：他們大多不是《辛德勒的名單》的一般猶太人，而是盧安達上層社會特權份子，包括首都檢查官、內閣部長、教會主教、大學教授、醫生律師之類，以及大屠殺遇害的圖西高官子女。他們有能力在亂世來到酒店，本身就要神通廣大。經理保護他們，必須利用他們的特殊身份和關係，這和純粹保護平民有根本不同。

既然Paul只是一名黑人職員，自己又沒有太多通天渠道（除了找酒店大老闆），有什麼能耐扭轉乾坤？電影講述他以「避免落入戰犯名單」說服手握大權的胡圖將軍，明顯就是以偏概全。既然胡圖人和圖西人外貌一模一樣，自然會大規模通婚，經理一家就是混種人，不少胡圖權貴也有圖西父母妻兒，他們都是被送到酒店庇護的重要人物。胡圖將軍深知酒店失陷，會開罪不知多少達官貴人，「鑊」味甚重，才不願被擺上臺，可見救人並非經理個人功勞。現任盧安達總統

卡加米（Paul Kagame）公開聲稱酒店經理在大屠殺「無關重要」，
透露當時圖西叛軍已俘虜大批胡圖要人，用來交換酒店的圖西政要。
當然，經理的勇氣、義氣、志氣依然可嘉，但電影隱去大營救的菁英
政治元素，始終有人為製造英雄的苦心。

## 2020 的 Paul Rusesabagina

　　因為電影《盧安達飯店》而聲名大噪後，Rusesabagina 離開盧安達，成為比利
時公民，對盧安達實行開明專制的卡加梅（Paul Kagame）獨裁政府的批評也逐漸增
強。2020 年 8 月 31 日，他在杜拜旅行時，遭到盧安達官方以「涉及恐怖主義」的指
控逮捕。

## 小資訊

延伸影劇

　　《*Sometimes in April*》（英國／2005）
　　《*Shooting Dogs*》（英國／2005）

延伸閱讀

　　*The Order of Genocide: Race, Power and War in Rwanda* (Scott Straus: Ithaca/
Cornell University Press/ 2006)
　　*The African Stake of the Congo War* (John F Clark: New York/ Palgrave
Macmillan/ 2004)

<table>
<tr><td>

**黛妃與女皇**

*The Queen*

</td><td>

| | |
|---|---|
| 時代 | 公元1997年 |
| 地域 | 英國 |
| 製作 | 英國／2006／97分鐘 |
| 導演 | Stephen Frears |
| 演員 | Helen Mirren/ Michael Sheen/ James Cromwell/ Helen McCrory/ Alex Jennings/ Sylvia Syms |

</td><td>

**英女王**

</td></tr>
</table>

# 英國王室剩餘價值論

　　「申報利益」是一句潮語，我得招認是英女王的粉絲。她那套不輕易表露情感、不為小事大驚小怪、永遠知道什麼該說什麼不該說的人生態度，即她認為的「英國美德」，在後殖民時代的香港，已成追憶。海倫‧米蘭（Helen Mirren）在電影《黛妃與女皇》演活英女王，和盧海鵬演活羅文不同，觀眾唯有通過她的演技、配合導演小心翼翼的佈局，才能逐漸發現王室在現代社會的剩餘價值，才明白女王大半生的冷酷、近十年的不太冷，大概都別無選擇。

## 電影對後911布希的暗諷

　　《黛妃與女皇》表面上完全說英國的故事，其實不盡然，因為它不斷和美國作對比。每當改革派提出廢除君主立憲，君主派最形象化的回應，就是國王讓政客學會謙卑，否則「英國總統」變成國家元

首，就像美國總統那樣自稱代表民意和「神意」，在國家危急時可能毫無制約。電影中，女王幕僚Robin Janvrin爵士偷偷對布萊爾（Tony Blair）說，英女王依然相信王室代表「神」，布萊爾叫對方不要把神牽扯進來，這其實已和布希911後言出必神的作風針鋒相對──畢竟，神權是布萊爾不能掌握的。末段女王提醒布萊爾，他也必會遇見突如其來的負面民意，暗示只要有她在，政府的低民望、國民對國家的信念，就可以兩者區別，這也是諷刺布希近年的低民望和美國人的國家認同被捆綁在一起。

回到現實，英國君主立憲制屹立未倒，全賴三派理論苦苦支撐。感性的說法相信君主一世二世三世地延續歷史，比民選領袖更能周而復始地代表「國格」。理性的說法認為法律賦予虛君儀式性權力，才能在行政上區別「國家」和「政府」這兩個概念，並為它們確立純哲學性的主從關係。至於理性和感性之間的灰色地帶，更是王室殘存的基石。女王一生拒絕接受「訴心聲」訪問，以為個人道德足以成為公共領域的垂範，就是因為王室在君主立憲制成形後，一直是公共和私人領域的互動樞紐；法律不能／不適宜帶動的道德、倫理、國家價值等議題，往往能借用王室成員起居飲食的私人領域推行。從這角度看，英女王內斂的性格就容易理解了：她的角色若被一般政客承擔，政客必會乘機出風頭、將禮儀政治化。假如連王室也像黛妃（Princess Diana）那樣玩民意遊戲，在女王看來，王室其實是少了存在價值。當國家遇上二戰或911一類危急關頭，政客形象始終難以超然於日常利益，帶領國民的若是他們，未免有欠說服力。王室雖然生活豪華，但其實不能有自己，這樣才能擁有國家的最高象徵權力。起碼，英女王一生都是這樣想的。海倫‧米蘭的演繹掌握這關鍵，難得。

## 喬治三世、維多利亞之後的孤家寡人

　　不過並非每任英王都如此內斂。伊莉莎白二世這方面的自我設定，比前任都嚴格。以和她一樣在位超過五十年的兩位近代國王為例，喬治三世（King George III）被看成最後一位嘗試在君主立憲制操控議會的國王，一生多次指派屬意政客組閣，冊封大量新貴族配合，好惡無可避免地廣為人知。維多利亞女王（Queen Victoria）則和部份首相結成私人密友，公開對19世紀的政治大老格萊斯頓（William Gladstone）表示討厭，經常以此顯示女王尊嚴，至死還以為自己大權在握。他／她們需要性格，因為那時候大英帝國還在擴張，帝國需要鮮明形象的領袖，維繫擴張的連貫性，而且一般國民還不太明瞭君主立憲，政府也要借助王室的公開態度向鄰國「試風向」。換句話說，那時候，君主比現在像政客。但今天英國是收縮中的夕陽，民眾只需王室做非政客行為，伊莉莎白二世就小心翼翼，和任何首相都保持禮貌距離，把一切表態性信件和指令立刻燒燬。有了女王性格分裂的非人生活，英國才毋須總統。

　　女王最難承受的是她身旁的王室成員偏偏好出風頭，習慣出言不遜，唯有她一人是孤家寡人。就是不算黛安娜，王妹瑪嘉烈公主年輕時以反叛著稱，電影《黛妃與女皇》也有暗示她當年的叛逆；王夫菲利浦親王（Prince Philip）經常發表種族主義言論，最愛問非洲領導人是否還用長矛、大洋洲是否還有食人族一類IQ題；王儲查爾斯（Prince Charles）經常有日記流出市面，最近問世的是對香港回歸儀式的辛辣諷刺。當她發現國民居然不欣賞她一生的堅持，那份痛苦，是恐怖的。電影說她認真想過退位應是空穴來風，但她任內過得比前

任君主都委屈、不人道，也是事實。為了讓職業冷酷的女王人性化而不過火，《黛妃與女皇》引用了世代政治心理學，來說明她心路歷程的轉變。這值得香港政客和評論員參考。

## 愛德華八世vs.黛妃：世代政治心理學搬上銀幕

根據政治心理學者羅伯特・傑維斯（Robert Jervis）的名作《國際政治的知覺與錯誤知覺》（*Perception and Misperception in International Politics*），一個人的日後決定最受四類舊事影響：親身參與的大事；青春期到成人階段經歷的群眾事件；對其國家構成深遠影響的歷史現場；有足夠知識去提供另類分析的個案。電影說英女王一生的烙印，都是源自愛德華八世（King Edward VIII）退位的風波。

時為1936年，伊莉莎白二世只有10歲，目睹群眾就叔父是否退位掀起激烈爭端，最終意外將他父親喬治六世（King George VI）送上王座，間接導致毫無準備的父親操勞過度，英年早逝。這件事完全符合Jervis的定義，影響了女王一生，自此她深恐群眾的盲目會影響王室，大概認為叔父不愛江山愛美人的決定十分自私，過份「有我」，何況並不比新任王儲夫人卡米拉美多少的「美人」辛普森夫人（Wallis Simpson）不但曾離婚（違反聖公會教義）、來自美國（丟臉），更公開同情納粹，令愛德華成為希特勒綏靖政策的重點對象，喪失了代表超然國格的資格。女王對黛妃作風的不滿，源自與愛德華八世的比較：在她眼中，兩人都是不負責任的典型，生活越是多姿多采、性格越是鮮明、見報率越高，她越是看不過去。現在黛妃危機完滿解決，英女王年過八十，奪回超過八成滿意度，認受性再度拋離政客，也解決了她自己大半生的世代政治心理情結。正如電影介紹，布

萊爾已故母親剛好和女王同齡，他的介入容易令女王相信愛德華八世
那一代的事情，和布萊爾這一代的看法，實在不可能一樣。

## 由黛妃喪禮到王太后喪禮

　　黛妃死後五年，王太后（Queen Elizabeth the Queen Mother）以
101歲高齡逝世。這位王太后大概是電影改編得最扭曲的人物：事實
上，她雖是維多利亞時代出身的古物，階級觀念極重，反對王室納稅
改革，不時為賽馬透支國庫，其他非政治思想卻比查理斯開明，老
早鼓吹婦女解放和同性戀合法化，又會和曾孫威廉王子討論電視主
角Ali Gee〔即「偽哈薩克」電影《芭樂特：哈薩克青年必修（理）
美國文化》（*Borat: Cultural Learnings of America for Make Benefit
Glorious Nation of Kazakhstan*）的同一系列〕，和電影的封閉形象頗
為不同。她的高齡正如今日女王，本身已是傳奇，年齡無妨沖走智
慧，因為太老的老人家受政治隔離保護，人們就當她是代表國家的活
古董、大笨鐘。這名帶不走一片雲彩的老嫗，被黛安娜譏諷為「瘋瘋
國度裡最被抗拒的人」（the chief leper in the leper colony），卻同時
是黛妃以外最受歡迎的王室成員。21世紀的人民如何回應古物之死，
漠不關心還是依然給面子，造成黛妃喪禮後對英國君主立憲制的另一
次挑戰。當時筆者正在英國讀書，對輿論如何表態，印象猶新。

　　表態前哨戰由保守派揭開序幕，他們以百多個電話投訴BBC主
持沒有打黑領帶是有欠尊重，以為足以反映「人心向背」。激進派
卻糾集了千多個投訴，對象又是BBC，認為喪禮報道「影響常規節
目」。《太陽報》之流的出格、靠王室醜聞吃飯的小報一反常態，
聯同以《泰晤士報》為首的保守派大報，一起浮誇地哀悼「祖母之

死」，反對搶拍太后遺容；二流股市分析員亦歌頌太后 為「二十世紀第一偉人」；只有《衛報》一類左報矮化之為「不察民間疾苦、窮奢極侈的封建大地主」。有多少群眾出席喪禮，就成了公民投票——大概女王在母親死後那幾天，和黛妃死後那幾天一樣，都是惶恐不安的。假如出現黛妃級數的二百萬人，自然是王室大勝；假如只有死訊傳出當日的小貓三四十隻上街，反映王室無人理會，衝擊可能比黛妃之死更嚴重；假如出現半世紀前為邱吉爾送葬的二十五萬人，則可謂「基本盤」。

## 由Elizabeth到Lilibet

最後，有二十萬人排隊到靈柩致敬，葬禮當日則有過百萬人出席。喪母的女王被群眾拍掌鼓勵，放下心頭大石，喜形於色，終於拋開冷酷到底的訓練，不但主動發表電視講話、四出和群眾交談，更公開以乳名Lilibet——不是電影菲利浦親王對她調情的昵稱「卷心菜」（Cabbage）——送道別卡予母親，一切都是為了展示人性一面，以示王室不但從黛妃喪禮復原，更要洗脫舊世代的心理烙印。

假如我們厭倦了二元對立，立場相對中立的《獨立報》對英國國民心態的宏觀評估，最值得我們深思。該報評論認為如何回應黛妃之死、太后之死，都反映互聯網興起後，「前資訊代」和「後資訊代」的角力，認為各派政客、賢達、社運人有意識地通過評論王室來參與歷史。但在新世界，民眾的訊息消化力變得麻木不仁，太后駕崩、阿拉法特被逐、香港聯匯波動、好萊塢電影，都是用完即棄的「資訊」。「資訊」——包括公眾人物之死——對新人類的棒喝能力，是有限的。也許「爭端」本身，連同常態政治生活，已是過時。

網上大世界成為霍金口中的「有限而無邊」宇宙，國土、英雄，都虛妄起來，實景世界泡沫化，真實的領袖，無論是否有真實的權，都對真實宇宙影響有限，不容易振奮真實的人心。這樣大的挑戰已超越君主立憲，變成整個人類政治社會的議題。英女王通過個人挑戰、完成歷史任務，在這年頭，已屬難能可貴。

## 小資訊

延伸影劇

　　《*Princess in Love*》（英國／ 1996）

　　《伊莉莎白》（*Elizabeth*）（英國／ 1998）

延伸閱讀

　　*Lilibet: An Intimate Portrait of Elizabeth II* (Carolly Erickson: London/ St Martins Press/ 2003)

　　*The Monarchy and the Constitution* (Vernon Bogdanor: Oxford/ Clarendon Press/ 1995)

Syriana

諜對諜

| 時代 | 公元2000年 |
|------|-----------|
| 地域 | 中東「某酋長國」 |
| 原著 | *See No Evil: The True Story of a Ground Soldier in the CIA's War against Terrorism* (Robert Baer/ 2003) |
| 製作 | 美國／2005／128分鐘 |
| 導演 | Stephen Gaghan |
| 演員 | George Clooney/ Matt Damon/ Jeffrey Wright/ Chris Cooper/ Amanda Peet/ William Hurt/ Christopher Plummer |

油激暗戰

# 中國在中東形象啟示錄

　　《諜對諜》根據中情局中東特工勞勃‧貝爾（Robert Baer）回憶錄為藍本，是非常接近現實政治的電影。它和講述毒品國際流向的《天人交戰》（*Traffic*）一樣，網絡以內的主軸副軸有十數條之多，幾乎沒有人看一遍認清脈絡。一切剪不斷、理還亂，自然比《超人》（*Superman*）寫實，也比素材相近、但製作簡陋的《連鎖大陰謀》（*Chain of Command*）可觀。各方評論說過的石油政治、中情局陰謀、宗教激進份子、中東改革困局以外，我們不應忽視《諜對諜》有一條若隱若現的中國線，看似互相矛盾，卻充份反映了中國在中東地區（乃至整個第三世界）的形象。這是否存心「傷害中國人民感情」和「破壞世界人民大團結」，就見仁見智了。

# 中國石油公司並非「和平崛起」？

　　電影的地域背景是某無名波斯灣油國，假如要對號入座，最可能是王子年前政變奪位的海灣酋長國卡達，或王族名稱「Al-Sabah」和電影油國王族「Al-Subaai」激似的科威特。油王長子納沙王子（Prince Nasir）掌管外交，決定讓中國石油公司（教人想起中石油、中石化等）取代美國大能源集團Connex（大概是埃索或殼牌），給予它開採天然氣的獨家權利，認為分散投資，有助國家獨立自主搞改革開放。作為連鎖效應一部分，Connex為找尋新石油，合併規模較小、但通過賄賂得到哈薩克石油開發權的Killen公司。最後王子被美國中情局暗殺。

　　從上述背景可見，中國被中東看成是新興強權，就像七、八十年代的蘇聯，經常在電影飾演「美國以外」這概念角色。中國這新勢力的出現，令原有的西方能源寡頭出現新一波收購和反收購潮，石油政變的可能性增加了，因為西方壟斷石油出口的時代已終結。然而西方電影意想的中國，和北京自稱的「和平崛起」不同，它只是現狀挑戰者（status quo challenger），被中東國家看作平衡西方的手段，其他什麼道德、友誼、主義，都不在討論之列。納沙王子必須強調中國公司出價最高，才能落實變革，反映中國國力未到達出價不高也能競投的美國境界。在現實世界，中國在哈薩克等國的石油投資，都不是價廉物美；反過來說，各國也不願意被中國壟斷資源出口。半世紀前，民選上臺的伊朗民粹總理摩薩台（Mohammed Mosaddeq）走得比納沙王子更前，因為國有化石油而被美國推翻，當時伊朗國王巴勒維的角色，就好比《諜對諜》中坐輪椅的納沙父王。摩薩台當時有改

變外交陣營的含義，相反納沙就沒有打算和中國結盟。第三世界只當中國是日本那樣的經濟強權（兼水魚），並不願意和中國政治組團，它們對「和平崛起」的說法，是有保留的。

## 中國外勞滋生恐怖主義？

中東對中國公司忽冷忽熱，又不願公開結盟，還有另一個原因：廉價華工是第三世界勞工的競爭對手，這就是西方沒有的包袱。納沙王子的親美弟弟就算擺明是花花公子、美國傀儡，也可以爭取國內反外勞人士支持，並以中國勞工對基層的威脅，合理化美國油公司的存在，因為後者不會引入中國外勞。中國外勞在中東、非洲不斷被綁架，已不能再以「認錯日本人」抵賴。

不要以為外勞問題只是中東李卓人的事。《諜對諜》有如下鋪排：Connex公司失去油國壟斷後，中國公司派人接收，帶來大批中國勞工兼管理人員，巴基斯坦工人被解僱，一名年輕巴傭不能接受現實，逐步受激進思想熏陶，終於變成自殺式恐怖份子。這條源自生計問題的「恐怖之路」，其實是西方一廂情願，其實越來越多恐怖份子像911劫機者那樣來自中產。電影將中國能源外交——華工——反華熱——恐怖主義這些元素掛鈎，不但創新，用心也有問題。這裡有一個重要訊息，就是美國並非滋生恐怖主義的（唯一）元凶，華人對第三世界基層生活的威脅甚至比美國更大，對恐怖份子橫行，原來負有更大責任。中國不解決廉價外銷和廉價外勞問題，就是間接出口恐怖主義，就不是盡責大國，就不是和平崛起。

## 「審法輪功式」酷刑讓人想入非非

當第三世界談及原始暴力，大概是當年毛主席鬥爭哲學熏陶得很深，他們還是想到中國。電影被伊朗收買的黎巴嫩真主黨（Hezbollah）成員劫持美國特工主角，聲稱要用「中國審訊法輪功的方法」（即由硬生生割去指甲開始）把他折磨致死。這樣的刑罰是國際常態，車臣就十分盛行，沒有證據說是中國獨創，除非電影弄來一個漁網學古人凌遲，這又不似是中東人所懂。故意提起法輪功，成了另一個想入非非的聯想，似是暗示中國、伊朗和真主黨有聯繫，中國依然勾結美國的敵人「邪惡軸心」。也許昔日的中國暴力在第三世界還有反帝反殖含義，但時至今日，沉澱下來只有最表層的回憶。不少講述內亂的電影（如《盧安達飯店》）特別提到價廉物美的劈友刀來自中國，現在酷刑也來自中國，可見中國既崇尚武力、又和反美暴力集團相熟⋯⋯這樣的邏輯，像全齣《諜對諜》一樣毋須太清晰，連鎖效應毋須太顯明，觀眾就能感受到模模糊糊的中國威脅論。

由此可見，中國雖然在中東依然是配角，它的意象卻相當複雜。油國窮人知道政府視中國為新興水魚，中國的經濟進入激起國內動蕩，華人令自己失業，他們未發跡前是正義朋友，現在只剩下學習中式暴力抗爭的集體回憶。這說明什麼？當美國和伊斯蘭不存在意識形態衝突，中東未來的衝突對象應是中國，而不是美國──假如我是中東窮人，得到上述零碎訊息，一定會得出這樣的結論。

# 小資訊

延伸影劇

　　《連鎖大陰謀》（*Chain of Command*）（美國／ 1998 ）

　　《天人交戰》（*Traffic*）（美國／ 2000 ）

延伸閱讀

　　*The Politics of the Global Oil Industry: An Introduction* (Toyin Falola: New York/ Praeger Publishers/ 2005)

　　*Poisoned Wells: The Dirty Politics of African Oil* (Nicholas Shaxson: New York/ Palgrave Macmillan/ 2007)

疑雲殺機
*The Constant Gardener*

| | |
|---|---|
| 時代 | 公元2001年 |
| 地域 | 肯亞 |
| 原著 | *The Constant Gardener* (John le Carre/ 2001) |
| 製作 | 美國／2005／129分鐘 |
| 導演 | Fernando Meirelles |
| 演員 | Ralph Fiennes/ Rachel Weisz/ Hubert Kounde/ Danny Huston/ Bill Nighy |

無國界追兇

## 討伐藥閥的非洲風情畫

在過去十年，英國間諜小說家約翰・勒卡雷（John le Carre）和美國陰謀小說大師葛蘭西（Tom Clancy）齊名，在西方文學世界享有007一類普及地位。冷戰後少了諜報戰，二人曲不高、也和寡，只得分別另找素材，葛蘭西越來越像白宮宣傳機器，深得新保守主義陣營寵愛；約翰・勒卡雷則走近社運，在祖家參加伊拉克戰爭的反戰運動。他的近作《疑雲殺機》講述西方大藥廠勾結政府，以「贈醫施藥」為名，濫用肯亞人命試用肺結核藥的醜聞。這是流傳多年的小道消息，現在拍成電影，自然令對號入座的國際「藥閥」——例如輝瑞（Pfizer）或嬌生（Johnson & Johnson）——不是滋味。不過小說也好、電影也好，為了留住觀眾的心，都不惜將不同「非洲概念」揉合為一，簡化了太多面貌，這是觀眾要解構的。

## 肯亞總統國際聲望比電影高得多

　　故事背景設在東非肯亞,那是近年最積極呼籲國際社會以「第三世界價」供應新藥的非洲國家之一。但電影寥寥數筆,就把肯亞描繪成貪汙橫行、經濟落後、政治腐敗的樣板,這和肯亞在國際社會的真正形象並不完全相符。現任肯亞總統吉巴基(Mwai Kibaki)曾任大學講師,有英國倫敦政治經濟學院(The London School of Economics and Political Science,LSE)留學的放洋經歷,是非洲著名經濟學家。他在2002年12月民選上臺,宣佈在全國推行免費小學教育,同時堅守資本主義政策,這在非洲各國的資源運用來說,是少見的。

## 肯亞現任總統

此文寫成時間較早,文中所謂「現任」總統吉巴基是肯亞的第三任總統,在任期間為 2002-2013 年。2020 年的今日,現任的肯亞總統為第四任總統烏胡魯 · 甘耶達(Uhuru Kenyatta),任期自 2013 年開始。他是後文中「肯亞國父甘耶達」的兒子。

　　柯林頓(Bill Clinton)卸任後,接受2006年離世的名嘴詹寧斯(Peter Jennings)訪問,被問及最希望和哪位他不認識、在任期間也沒有親身接觸的活人見面。這是一道可以被無限上綱的問題,身為政客的柯林頓,自然懂得選擇最政治正確的好答案,於是說希望見「為非洲小童帶來光明」、又在他退休後才上臺的吉巴基。雖說是被柯林頓擺上臺,吉巴基和肯亞的國際聲望,畢竟上了層樓。據說《疑雲殺

機》為免惹怒肯亞政府、得不到拍攝的實景方便，唯有將原著更多暗批當地政局的內容砍掉。既然如此，為什麼還要選擇肯亞？

## 肯亞國父甘耶達：由恐怖份子到新殖民主義盟友

最大的原因，是肯亞到現在還是英國人一具有特殊記憶的圖騰，正如阿爾及利亞對法國有特殊價值。當年英國身為「日不落國」，不少國民的夢幻渡假天堂就是風景如畫的肯亞，經典電影《遠離非洲》（*Out of Africa*）的背景正是英屬肯亞的歐洲樂園。正是這片土地，讓英國經歷了印度獨立後最沸騰的「反英抗暴起義」：當時的國際恐怖主義肯亞「茅茅運動」（Mau Mau）。為了把肯亞留在大英帝國，倫敦殖民主義者下過大量苦功，甚至採取「合而治之」策略把肯亞、烏干達、坦干伊加（今天坦尚尼亞的主要組成部份）三地結成一體，以求它們互相制衡。機關算盡。

肯亞獨立後，茅茅精神領袖甘耶達（Jomo Kenyatta）擔任總統。他是英國最討厭的殖民地領袖，被抹黑為「恐怖份子」。英國人不願意放棄肯亞的情意結隨處可見，包括認定甘耶達會立刻倒向泛非主義、社會主義陣營，成為古巴卡斯楚、迦納恩克魯瑪（Kwame Nkrumah）一類西方敵人。怎料戲劇性的事，在肯亞獨立後出現：被妖魔化的甘耶達在1963年執政到1978年去世，一直是英國在非洲的堅定盟友，不但沒有充公西方資產一類「惡行」，反而對境內白人特權無限容忍，以求英國商人繼續在境內投資，變成保護前宗主國利益的天使。這種和其他非洲獨立國格格不入的作風，令甘耶達迅速洗底，成為「英國人民老朋友」，被親切地稱為「喬叔叔」（Uncle Jo），肯亞也成為「新殖民主義」——前宗主國繼續通過經濟、文化方式控

制獨立國家——的標準案例。英國富家子弟依然視肯亞為渡假天堂，那裡的生活公式，就是參加打獵活動＋社交活動＋床上活動。這道公式亦一如所料，最受左人既羨且妒。《疑雲殺機》以英國外交官為男主角，有多場外交交際生活白描，電影的其他英國人又需要在前殖民地服務、且以奸角為主，肯亞這具圖騰，就大派用場。

## 「非洲奇跡」波札那的愛滋滅國危機

　　電影雖然沒有特別聚焦愛滋病，卻難免教人想到愛滋疫苗實驗的其他小道消息。若把衛斯理視為「香港勒卡雷」，我們不妨參考衛斯理小說《瘟神》，講述第三世界新疾病都是由「主宰會」人為製造，目的就是減少世界人口、「提高人類生活水平」，所以新絕症多「巧合」地和人類道德標準掛鈎。這裡的「新絕症」，就是暗示愛滋。肯亞和愛滋的互動，並非最容易激起非洲觀眾共鳴，更有說服力的例子，應選擇波札那。

　　波札那是南非鄰國，也是前英國殖民地，稱為貝專納保護國（Bechuanaland）。它獨立後原有條件成為非洲富國：境內鑽石是全球公認的一級出品，和鄰國南非不遑多讓，但它的人口只有150萬，和南非接近5000萬的人口壓力和種族衝突的先天矛盾，不可同日而語。所以波札那曾是非洲經濟增長最快的國家，採用的「公私合營制」是冷戰時代非洲經濟最成功的另類嘗試，近三十年GDP平均年增率高達9%，比大陸的神話更神。它的政局也頗為穩定，是非洲實施多黨民主政體最悠久的國家，有「非洲民主搖籃」之稱，從未發生政變，連環保也照顧周到，總之面面俱圓，一度被視為亞洲四小龍一類的「非洲奇跡」。布希上任後的首次非洲之旅，精心挑選了五國訪

問，都是在反恐戰爭作出特殊「貢獻」的盟國，唯一另外就是波札那，被選中的原因是「為民主打打氣」。

## 「非洲總概念」建構工程

正是這個國家，在1985年出現首宗愛滋病案例，自此成為全球愛滋重災區，現在有接近四成（！）國民是愛滋病患者或帶菌者，人均壽命由原來的72歲劇降至39歲。波札那前總統馬西雷（Quett Masire）多次警告，假如長此下去，該國可能又創一項紀錄：現代世界首個被疾病滅國的紀錄。現在波札那經濟資源全部用來打愛滋戰，沒有了原來的好勢頭，還變成國際負擔，被日本政客恥笑為「那個又窮又愛滋的國度」。為何病發率這樣高？這無可避免牽涉到藥廠試藥一類醜聞，醜聞內容有時是電影所說的人命試藥；有時是藥廠把批發予非洲的特價藥偷走，黑市運到歐洲牟利；有時是藥廠勾結國際貨幣基金組織（International Monetary Fund，IMF），設計壓逼制度，打壓本土經濟，讓當地人對進口藥構成倚賴。無論陰謀如何，當地政府依然比肯亞廉潔，難以產生小說家言的陰謀。諷刺的是，廉潔某程度上對波札那並不是一個好處，因為正面新聞，只會被國際忽視。

不得不提的是電影講述社運女主角的黑人朋友被虐殺致死的手法：割掉舌頭、割掉生殖器、把巨根放入口中享用，雖然也是一些東非游牧部族馳名的家法，但在國際政治的類似案例通常不在東非，而在西非。相信作者靈感是來自西非賴比瑞亞獨裁者多伊將軍的下場，他在1990年被叛軍生擒，被殘酷肢解虐殺，全程全國電視轉播，錄像至今有售，甚至殘肢各部份都有黑市價販賣。《疑雲殺機》為了情節震撼，總會將零碎概念簡化、同化，可惜世事不容易以偏概全。筆者

曾隨同樂施會到斯里蘭卡，名堂是觀察賑災，所見的難民營和電影的非洲一模一樣，都是設施原始，都是膚色黝黑，都是衣服斑斕，都（應該）是蘊藏無數難以一覽無遺的故事。可是當地若要吸引國際注視，還得借用非洲總概念的創作版權，否則要勞動國際導演「追兇」，單靠一窮二白，並不容易。

.

## 小 資 訊

延伸影劇

《審判 IMF》（*Bamako*）（馬里／ 2006）
《遠離非洲》（*Out of Africa*）（美國／ 1985）

延伸閱讀

*The Truth about the Drugs Companies: How They Deceive Us and What to Do about it* (Marcia Angell: London/ Ransom House/ 2004)
*Political Economy of AIDS in Africa* (Nana Poku Ed: London/ Ashgate Publishing/ 2004)

| | |
|---|---|
| 時代 | 公元2001年 |
| 地域 | 布吉納法索（Burkina Faso） |
| 製作 | 布吉納法索／2002／11分9秒11 |
| 導演 | Idrissa Ouedraogo |

## 由非洲坎城到非洲王晶

　　2002年，法國製片人Alain Brigand集合了十一位來自不同國家的導演，請他們各自拍一段11分9秒關於911的短片，活像學生習作。據說，他的原意是表達文明差異、觀點多元、和而不同一類訊息，導演言志的內容、手法、傾向都大異其趣。短片導演包括西恩‧潘（Sean Pean）等西方知名大師，又有伊朗、波士尼亞、印度等第三世界代表人物，內裡唯一的喜劇、看似內容最輕鬆的選段，來自西非布吉納法索的烏埃德拉奧戈（Idrissa Ouedraogo），值得我們乘機對非洲電影了解一二。

## 非洲捉賓拉登的抽離與平實

　　烏埃德拉奧戈的選段，講述一群布吉納法索窮小孩以為在本國發現了賓拉登，大為興奮，打算將他捉拿歸案，換取美國的2,500萬

美元懸紅，用來醫治病重的親人、乃至發展農村保健。經過一輪跟蹤，「賓拉登」遁走，小孩在機場依依不捨，他們錄影的賓拉登出沒「證據」卻被保安毀掉。這個簡短的故事，反映非洲不過是911的他者，沒有多大興趣玩美國的反恐遊戲，也不可能知道誰是賓拉登（其實美國人也不見得知道），當地政府卻無可避免要敷衍美國反恐——也許就像這位近年作品不多的大導，無可奈何要敷衍法國製片人一樣。一方面，非洲世界是平的，貧窮的，乃至無聊的；另一方面，外間對他們的唯一興趣，就是非洲原始的魔幻傳奇。這兩點在11分9秒11之內結合，說的自然不是反恐，而是非洲電影在世界的地位。

作為布吉納法索首席導演，烏埃德拉奧戈從巴黎高等電影學院畢業，曾在多個國際影展獲獎，被稱為九十年代十大法國名導之一，名作《阿婆》（*Yaaba*）講述孤僻「女巫」和小孩之間的關係，《律法》（*Tilar*）則講述村民遷移，一如其他第三世界作品，以淳樸觸動影評人。這位導演最愛安排親友擔任演員，在毫無演技的襯托下，反而讓電影更有實感和偷窺感，教人想起近年同樣走紅法國、也是以「偷窺的真」取勝的內地導演賈樟柯。在非洲，目前只有三種職業足以擁有國際知名度、又能成為本土偶像：歌手、足球員和導演，分別以塞內加爾國寶樂手尤蘇·安多爾（Youssou N'Dour）、賴比瑞亞球星韋亞（George Weah）和烏埃德拉奧戈為代表。烏埃德拉奧戈的創作傾向，成了非洲形象的重要組成部份。

## 布吉納法索與非洲分工

1969年起，布吉納法索在首都瓦加杜古（Ouagadougou）舉辦「瓦加杜古泛非電影節」（FESPACO），被稱為「非洲的坎城影

展」，代表非洲電影高端的一面。現在好萊塢吹非洲風，西方文化人也要定期到瓦加杜古取經。難以想像的是，這國家雖然擁有相對先進的電影設備、非洲首屈一指的大學電影系，卻常居「全球最不適合人類居住榜」前列；作為經濟命脈的棉農，近年又備受入世影響，還要靠和臺灣建交一類被大國看不起的伎倆牟利。這樣的地方成為高檔電影中心，除了因為其原始文化較具創意、古代傳統部族面具和舞蹈馳名全非，更因為布國原是法屬西非一個行省，原來和其他政治個體存有分工。法國曾殖民今日二十個非洲國家，希望各殖民地發展不同經濟，也希望集中資源搞跨省基建，例如有一個「尼日局」負責開墾尼日河流域各省，內裡有二百萬布吉納法索人參與別國勞動；殖民年代過後，布國和尼日、馬利，繼續有邊境合作。布吉納法索本身資源缺乏，未受法國重點注視，國家獨立後要培養國格，唯有人棄我取，在六十年代就主打電影，近年更宣佈將電影發行權私有化，這在非洲來說並不容易。由於布國說法語，電影先天性不能打進英美流行市場，製作也就較偏向藝術，和另一個非洲電影中心奈及利亞不同。

假如今天還有百萬富翁遊戲，問哪是全球三大電影生產地，相信九成觀眾不會想及非洲奈及利亞。然而單算產量，繼美國好萊塢、印度孟買寶萊塢（Bollywood）以後，的確要數到每年生產四百多套電影的奈及利亞「奈萊塢」（Nollywood），它的影響正擴散全球，起碼比香港影業蓬勃。奈萊塢每年為奈及利亞賺取兩億美元，但資金自然不能和好萊塢同日而語，片場連道具也缺乏，不少電影甚至以手提錄影機拍攝，放映地點則是露天廣場或村屋，大約十萬港元就可以製作電影一部。這些原始配套，符合多快好省的經濟原則，也能讓百姓感到親切貼身，儘管質不高、只能當王晶，但有了烏埃德拉奧戈在坎城，王晶總要有人做，尼國影業才異軍突起。從前在非洲當演員像

是當妓女，今天已成為飛黃騰達的星途。

## 粗糙非洲片反擊全球化

1992年的奈及利亞電影《生存枷鎖》（*Living in Bondage*）被視為奈萊塢的成熟宣言，但這並非非洲片受國際注目的開端。只是烏埃德拉奧戈一類電影多少以飲譽西方為目標，卻忽視本土市場；好萊塢的非洲主體片放在非洲，又有點隔靴搔癢。奈萊塢電影雖然主打魔幻，感覺依然比迪士尼魔幻王國真實，因為故事取材自日常生活，這才能以粗取勝。正當好萊塢以為在全球化時代隨便混搭各地特色、佐以千篇一律的豪華製作，就能征服全球，極原始的奈萊塢受非洲歡迎，不啻是對美式全球化的反擊。這就像恐怖份子以最低技術的刀叉，即能克服高科技保安的漏洞劫機，印證了物極必反的道理，原來，不全是書呆子的形而上學。

自此奈及利亞電影不但成為非洲潮流指標，更在1998衝出非洲，出口歐陸。辛巴威一類南部國家見獵心喜，逐漸放棄原來鐘情的西式高成本電影製作，相信以小博大的奈萊塢模型，會更適合非洲洲情。究竟什麼是「奈萊塢模型」？除了以簡約主義取代好萊塢金元、貼近民情的社會意識、現代生活和傳統魔巫風格的誇張結合，它邁向世界的潛能，更受惠於英聯邦遺留的網絡。奈萊塢電影除了以當地約魯巴語（Yoruba）演出，不少全部英語對白，目標不單是非洲的前英國殖民地，更希望通過倫敦這轉口站，轉銷世界各地僑民。加上索因卡（Wole Soyinka）一類以英語寫作的奈及利亞文豪輩出，加強了奈萊塢改編原著拍英語大片的本錢。模型能否移植在香港，關鍵不單在前數項因素，更在英語一項：奈及利亞人的英語似乎平均比香港更

好，而且不止在重慶大廈。

## 奈萊塢的魔教與割禮

　　《生存枷鎖》可謂上述公式的典型，不斷談及魔教、出賣靈魂和活人祭祀；1998年的《我痛恨我的村莊》（*I Hate My Village*）則講述部落的吃人肉習俗，諷世也不能沒有「奇情」。正如好萊塢必有蝙蝠俠超人、寶萊塢必有印度歌舞，傳統巫魔成了奈萊塢第一法寶：就是拍野蠻女友，奈及利亞版也會加插女友施法將男友縮小放進水瓶。此外，奈萊塢以非洲角度出發，自然充滿傳統對現代、南方對西方、鄉村對城市的反思，例如他們有自己的《美國夢》（*American Dream*），講述愛上美國女人的非洲菁英千方百計尋求綠卡，到頭來兩頭空。

　　至今最著名的奈萊塢電影，大概是2004年的《割禮龍鳳鬥》（*Moolaadé*）。電影講述一名非洲女子堅持不行割禮、也不讓女兒行割禮，甚至不惜施巫術阻止他人接近千金。根據非洲傳統，割禮就是用刀片割除女性陰核和小陰唇，再用針線縫合，象徵女性的純潔。拒絕割禮，除了不少女性受感染致死的衛生原因，也是破除「部落迷信」、反壓迫的顯現。然而電影主角抗爭，也滲入不少以愚制愚、以巫制巫的元素，這都是外來導演不能掌握的。當《割禮》在非洲露天廣場播放，銀幕內外、舞臺上下還有牛羊和米缸，一切聯成一體，就像粵語長片只有五十年代戲院、而不是凌晨四時的闊銀幕電視機才是絕配。無論是非洲坎城還是非洲王晶，都比《血鑽石》或《疑雲殺機》少出現白人，這才像非洲。

# 小資訊

延伸影劇

《阿婆》（*Yaaba*）（布吉納法索／1989）

《生存枷鎖》（*Living in Bondage*）（奈及利亞／1992）

延伸閱讀

*Focus on African Films* (Francoise Pfaff: Indiana/ Indiana University Press/ 2004)

*Nigerian Video Films* (Jonathan Haynes: Ohio/ Ohio University Press/ 2000)

華氏911
*Fahrenheit 9/11*

| | |
|---|---|
| 時代 | 公元2001年 |
| 地域 | 美國 |
| 製作 | 美國／2004／122分鐘 |
| 導演 | Michael Moore |
| 演員 | Michael Moore/ "George W Bush" |

## 宣傳反布希的概念偷換

　　國際影評對《華氏911》評價甚高，甚至讓它獲得坎城影展的金棕櫚獎，主因明顯是2004年國際社會對出兵伊拉克後的布希評價甚低，多於這齣導演麥可‧摩爾（Michael Moore）featuring布希「主演」的偽紀錄片有特別新穎的藝術。電影對布希的評價大快人心，但麥可‧摩爾的通識教育手法卻令人失望，這不是因為他的立場太激、去得太盡，而是因為他對共和黨如此鞭撻，卻無觸及民主黨的同樣醜惡，難以超越政黨政治的框框。導演在2004年大選聯同索羅斯（George Soros）一同倒布希，更令《華氏911》差點被算進民主黨競選經費內，凱瑞（John Kerry）陣營忙著劃清界線。此後出現的反美電影為免「摩爾化」，都努力超越政治文宣。

## 911是「全陰謀」還是「半陰謀」?

　　就理論框架而言,《華氏911》前半部有暗示「全陰謀論」,認為布希政府抽手旁觀(甚至催化)911的出現,事前故意忽視情報,事後替真正禍首——和布希家族以及副總統錢尼(Richard Cheney)公司有大生意往來的沙烏地阿拉伯、甚至包括正和美國商議興建油管的阿富汗塔利班政權——直接或間接開脫,雖然不至於說美國自己炸自己,但明顯在隱瞞事實,情節比法國作家Thierry Meyssan的《911大謊言》(9/11: The Big Lie)更曲折。當電影連布希上臺的佛羅里達選票爭議也列為陰謀一部份,「共犯」也就包括媒體和時事評論員,很駭人。到了電影後半部,論述卻變成「半陰謀論」,只承認布希利用911出兵伊拉克發戰爭財,「危機管理」意識一流,但假如只是這樣,無數社論都已講述這陽謀,根本沒有新聞價值。

　　總之,兩個框架是完全不同的概念。前者的前提是布希利益集團和美國國家利益構成直接衝突,特別介紹這個「布希跨國經濟犯罪網」值十億美元,這是導演希望揭露的。後者的邏輯容許布希利益和美國利益相輔相成,這是導演希望隱蔽的。電影後半部忽然由理性探案變成感性反戰,這不是導演的疏忽:偷換概念,才容易令不熟悉國際事務的觀眾先理性認定布希是「壞人」,後被感性的畫面深化,相信布希由取得較少票數上臺、到911、到伊拉克,都是一籃子大陰謀,對世人、對美人,都是禍胎。導演混合兩個概念,自己也就成為一個中陰身。

# 「大陰謀」PNAC為何不在《華氏911》？

　　得出上述結論前，我們必須參考陰謀論的源頭：一個名為新美國世紀計劃（Project for the New American Century，PNAC）的智庫。PNAC在1997年成立，成員被稱為新保守主義者，包括第一屆布希內閣的副總統錢尼、國防部長倫斯斐、副國防部長沃爾福威茨（Paul Wolfowitz）等「三大右王」，以及被劉迺強反覆「揭發」的李柱銘前助理Ellen Bork。他們的論文寫於在野年間，確是建議美國攻打伊拉克、控制石油命脈來保障霸權「可持續發展」。如此證據確鑿，為何這齣搜羅「布希集團」犯罪證據搜得巨細無遺兼無限上綱的電影，居然按下不表？不表的原因，也許是按照導演「調查」布希的手法，會發現PNAC及其同志的成份亦不是清一色，並不利推倒共和黨的目標。柯林頓時代的中情局長伍爾西（James Woolsey），便是布希的國防政策委員會成員，這委員會正是9/11後提議嫁禍伊拉克的機關。柯林頓的財政部長魯賓（Robert Rubin）是花旗銀行高層，曾親自要求布希的財政部「輕手」處理安然醜聞，不要讓安然債卷貶值。何況新保守主義也不是共和黨專利：著名的文明衝突論教父杭亭頓（Samuel Huntington）也屬於新保守陣營，他卻始終是民主黨忠實黨員。如此一來，無疑會淡化電影為民主黨抱不平的暗軸。但更關鍵的，還是PNAC的宗旨，其實也是無數麥可・摩爾支持者的宗旨。

　　PNAC早於老布希在位的1992年醞釀。當時的國防部政策次長沃爾福威茨對老布希「欠成熟地過早從海灣撤軍」極有不微的微言，遂撰寫《國防計劃指引》，主張美國必須防止另一個超級大國出現，並要行使單邊主義。民主黨上臺後，PNAC積極開拓理論陣地，研制出

美國繼續領導全球的路線圖：一、控制全球能源和戰略資源；二、壓制所有潛在對手（包括以法德為代表的「舊歐洲」和聯合國一類超國家組織）；三、結合上述兩點，通過控制戰略資源這槓桿，扶植「新歐洲」、「新中東」一類新興附庸。伊拉克戰爭完全按照這劇本演出，最受國際社會詬病的一幕：美國繞過聯合國、踢開舊歐洲組成「志願者同盟」，是整個計劃的主菜。

## 伊朗觀眾鑒定為「瘋狂反美電影」

問題是《華氏911》始終迴避一個事實：布希確是為狹隘的美國利益服務。其理論基礎是全球化時代催生了三大「邪惡」：核技術擴散的軍事失衡、聯合國變得重要的多邊秩序、文明在共產主義消失後的再復興，它們均導致美國霸權衰落，所以美國必須在軍事、外交、文化三方面轉守為攻，而且三者必須結合。不用說，不少「愛國」的美國人認同上述觀點，就是麥可・摩爾「暗銷」為正義朋友的民主黨，也不斷試用PNAC公式：PNAC在1998年向柯林頓建議攻打伊拉克，柯林頓也曾發動「沙漠之狐行動」（Operation Desert Fox），空襲現在看來也不大存在的「伊拉克大規模殺傷性武器基地」。布希2004年的競選對手克里本人也有一個專用智庫「進步政策研究所」（Progressive Policy Institute, PPI），提倡的外交政策、美國世紀目標，幾乎和PNAC一模一樣，經常被極左派形容為「右傾」，只是沒有機會上臺，聲名不響而已。

當麥可・摩爾將外交簡單兩黨化，故意忽視跨黨派國家利益的現實主義，《華氏911》本身也可以說是一個陰謀：「全陰謀論」部份鋪排得理性，是要證明布希得位不正，以權謀私，完全與國家利益

脫節，而且更是壓迫貧民的大右派，不惜像希特勒那樣利用經濟問題來開疆拓土、利用基層民眾參軍（不要忘記麥可‧摩爾是公認全國最左的導演）。「半陰謀論」部份鋪派得感性，也許是因為這部份的理性結論（出兵伊拉克並非與美國利益脫鉤）不符合拉票效應，可能受到民族主義者激賞，於是唯有硬銷反戰的濫觴，多滾動播放無辜婦孺的屍首。這就像我們先說董建華只是北京走狗、出賣香港利益，並提供大量理性鋪陳，後來又說他為香港帶來金融低迷，想起SARS、想起燒炭、想起感性圖片，其實前後焦點已改變、其實已默認了他對一國兩制的演繹符合客觀事實，不過一切無所謂，perception makes reality，他腳痛了，董太也洗手了。

　　以偷換概念傳道，自然缺少政治電影應有的幽微之處，不過，卻可能是成功的。電影上映時，美國哈里斯民調（Harris Poll）發現民主黨觀眾是共和黨觀眾的三倍，九成民主黨支持者說好戲，六成共和黨擁戴者說這是爛片，而最重要的是有七成中間派觀眾對電影評價正面。國際社會把電影捧為經典，讓麥可‧摩爾有機會對全世界說「shame on you」，證實了一點：布希國際聲望之差，不作他人想。阿媽係女人，我知。摩爾也許不知的是被政府「鼓勵」到戲院看這傑作的伊朗人，卻認為《華氏911》是瘋狂反美宣傳，也許還以為是自己政府開拍，他們的專業眼光，受多年訓練，應是精準的。不知道萬眾期待的《華氏911續集》會否在2008年美國總統大選前上映，又會否告訴我們「伊拉克戰爭是不對的」這個祕密？

# 小資訊

延伸影劇

《華氏 11/9》（*Fahrenheit 11/9*）（美國／ 2018）

《*Voices of Iraq*》（美國／ 2004）

延伸閱讀

*The 9/11 Conspiracy* (James Fetzer: New York/ Open Court/ 2007)

*The Iron Triangle: Inside the Secret World of the Carlyle Group* (Dan Briody: New Jersey/ Wiley/ 2003)

時代　公元2002年
地域　俄羅斯—車臣
製作　俄羅斯／2002／120分鐘
導演　Aleksei Balabanov
演員　Aleksei Chadov/ Ian Kelly/ Sergei Bodrov Jr/ Ingeborga
　　　Dapkunaite/ Evklid Kyurdzidis/ Giorgi Gurgulia

**反恐戰線**

*The War*

反恐戰線

## 反恐，過季了

　　假如不是強逼學生看這電影來考試，相信自己不會完整看完《反恐戰線》的VCD。驟眼看來，這似是小本製作，予人感覺有點兒兒戲戲，劇情又不必要地延長了一倍，和先入為主的激情反恐，差距甚遠。其實它不但是俄羅斯重點電影，獲軍部最新武器支援拍攝，還得到加拿大蒙特婁世界電影節最佳影片獎、金球獎最佳男主角獎、入圍奧斯卡最佳外語片。也許這樣輕描淡寫的反恐，正是俄國電影與美國反恐的不同特色，而且想深一層，也許這樣的故事才是事實。沒有爆炸的時候，巴格達街頭、車臣山洞和旺角廟街，又有什麼分別？

### 領袖阿斯蘭的真身：車臣陳水扁之死

　　《反恐戰線》拍攝於2002年，以車臣為背景，當時最血腥的第二次車臣戰爭已結束，車臣首府格羅茲尼（Grozny）被俄軍夷平，戰

爭已進入高加索山區。電影的車臣叛軍首領名叫「阿斯蘭」（Aslan Gugaev），名字像是虛構，其實在車臣如雷貫耳，積極搞獨立的前總統馬斯哈多夫就是叫阿斯蘭（Aslan Maskhadov），這似是明顯影射。電影拍攝時，馬斯哈多夫還是車臣精神領袖，電影講述他最後被俘虜射殺，真正的阿斯蘭也真的在2005年3月離奇暴斃。

阿斯蘭自有預計不得善終，因為他聽過人說「凡是搞獨立的，都沒有好下場」——這不但是人大政協金童玉女的獨家豪語錄，也是俄羅斯總統普丁（Vladimir Putin）對付車臣獨立的知識產權。金句精華在於「凡是」一詞，因為邏輯上，「凡是」，隱含了「即使」，例句：愛國女人相信凡是愛國的男人（即使性無能）都是好丈夫；凡是反中亂港的男人（即使玉樹臨風）都令她性冷感。阿斯蘭是「兩個凡是」的典型犧牲，普丁妖魔化他為「俄羅斯賓拉登」，車臣人標榜他為恐怖和平並重的「車臣阿拉法特」，西方媒體則以「車臣準國父」為他黃袍加身，證明此人的經歷矛盾重重。以往車臣叛軍只懂抗爭，唯獨他憑一人一票當選總統，治國兩年（1997-1999），是車臣近代史唯一的冷和平。巴薩耶夫（Shamil Basayev）等強硬車臣戰士千方百計挑釁莫斯科，阿斯蘭卻頻頻向克里姆林宮示好，以往獲得葉爾欽祝賀當選，死前一週還向普丁拋媚眼提出和談。西方各國把車臣游擊隊歸入恐怖主義旗下，唯獨對他提供軍餉，他的特派使者享有「準國家大使」地位，遠比特區駐外專員吃香……但究竟阿斯蘭相信什麼？

## 無間道之「勾結外國勢力」篇

這位車臣領袖其實並非在車臣土生土長，反而出生在現已獨立的哈薩克。當年車臣人被史達林懷疑裡通納粹德國，「反蘇亂車親德

媚日」，全族遭受強迫遷徙，恰如猶太人在德國坎坷，直到布里茲涅夫（Leonid Brezhnev）上臺才獲回鄉平反。這樣的童年，造就了車臣人反俄的心理，但車臣青年以善戰聞名，最佳出路卻是加入紅軍。這樣的邏輯，培養了一批無間道，包括後來上位成為紅軍上校的阿斯蘭。阿斯蘭擁有一項神奇往績：生活的每個地方，都先後脫離蘇俄勢力範圍。除了哈薩克斯坦，他的軍事啟蒙所「第比利斯高級砲兵學校」位於格魯吉亞，現在那是親美抗俄的獨立國；他曾服役於俄羅斯遠東地區，現在那是飽首「黃禍」威脅的飛地；他曾到匈牙利維持和平，現在那是歐盟東擴的先鋒；他的最後任務是奉命鎮壓立陶宛獨立革命，結果那裡變成蘇聯瓦解的頭砲，他也隨即「榮休」。

　　阿斯蘭畢生浪人般生活，完全明白車臣與其他小國一樣，獨立也不可能自主，只希望車臣由國際共管，包括接受俄羅斯的歷史主權地位，路線與臺灣陳水扁向前走又向後走的抗爭和妥協，可謂異曲同工。每人都有一個關鍵時刻，阿斯蘭的一刻，出現在第一次車臣戰爭（1994-1996）的格羅茲尼保衛戰，他一夜殲滅數百俄軍，成為英雄。他的慶祝方式卻是要求停火，憑「大和解」勝出總統選舉，總之就是要拖國際社會下海。他眼中的車獨，昇華至國際主義境界，對莫斯科來說，這是比自殺式襲擊更恐怖的威脅。

## 「車獨」由國際主義走回頭路

　　可惜誘使車臣人搞獨立的只是三原色：高加索的狹隘民族主義、伊斯蘭的原教旨反帝國主義、靠打游擊維生的實用主義。普丁成功用「兩個凡是」把阿斯蘭歸邊為恐怖份子，通過1999年第二次車臣戰爭把他推翻，把他變成懸賞一千萬美元（舊扎卡維價）的要犯。越

來越激進的車臣戰士也多次暗殺這位過氣總統，更翻舊帳揭發他從軍時甚少唸《古蘭經》這滔天大罪。無論是俄軍被斬首的片段、還是自家領袖被殺的錄像，正如電影描述，車臣人都會製作成VCD出售兼爭取國際贊助。自詡為文明朋友的阿斯蘭即使和「商機」劃清界線，也禁止不了部下依樣葫蘆。面對如此務實的師敵友，「準國父」並不像電影的翻版阿斯蘭那樣缺乏反思，而是有所戒懼，也預視了悲劇一生。

馬斯哈多夫的兒子相信父親不會平庸地死去，堅信他不願被俄軍生擒，吩咐助手把他射死；西方媒體則傳出俄國特工使用「禁忌武器」真空彈抽抽乾四周氧氣，令「他們的賓拉登」內臟和眼球震裂慘死。無論如何，美歐對這位昔日盟友之死與同期的董建華下臺一樣冷淡，相當無感，因為白宮已發明派選舉觀察員操控「民主選舉革命」的輸打贏要耍賴方程式圍堵俄羅斯，歐盟則有意聯俄抗美，不慍不火的「兩面派」才是添煩添亂。國際共管的獨立夢，在各國背刺主義和布希主義的單邊狂飆中，全軍覆沒。

## 其實，反恐是輕描淡寫的日常生活

若我們單單閱讀文獻，會發現車臣內戰的殘酷，比阿富汗和伊拉克有過之而無不及。就是不算日後被扎卡維發揚光大的割喉斬首，《反恐戰線》還介紹了割手指酷刑、SM式沖涼、集團式強姦等。奇怪的是，這些鏡頭並沒有讓人特別厭惡，一切就像日常生活一部分、打卡開門那樣的例行公事。車臣人道悲劇甚少得到國際注視，也打動不了俄國人心，因為年輕主角Ivan的一句「這是戰爭」，足以解釋一切，這樣的態度是有民意基礎的。基於同一道理，主角回到車臣游擊

根據地拯救同伴，肆意槍殺車臣婦孺，後來被控殺人坐牢，打破了好萊塢電影「好人不濫殺無辜」的定律，過程予人的感覺，同樣出奇的「合理」。2002年莫斯科歌劇院人質事件、2005年貝斯蘭（Beslan）幼稚園人質事件等過程，雖然戲劇性、又殘酷，其實也和《反恐戰線》的人質一樣，真實而平平無奇〔另一俄國電影《生死倒計時》（Countdown）正講述歌劇院事件〕。這是電影最成功的一著，介紹了反恐是溫水煮青蛙，親歷其境的局中人會快速適應現實，像那名俄國士兵，兩星期就由新兵變成照顧英國同伴的老手。俄國人才不會像美國反恐那樣，哭哭啼啼官官僚僚婆婆媽媽，當然也不會虛偽地像《反恐戰線》的英國人那樣，邊講人權邊虐囚。俄國反恐不同美國反恐、甚至在美國人眼中是「政治不正確的反恐」，是有原因的。

電影另一種淡淡然，出現在各國政府的回應。不但俄國拒絕對叛軍交贖金，人質所屬的英國外交部也一輪官腔，不予協助。俄國人是不會歇斯底里控訴政府什麼什麼的，只有美國人才這麼爛，他們的處理，就是承認官僚主義是日常生活又一部份，而且不會擔心，因為他們懂得官僚主義伴隨貪汙而來。假如我們回到學術論文視角，這條電影副軸，簡直比戰場主軸更「恐怖」：俄軍可以被賄賂進入戰場，前KGB高層販賣軍備，國家士兵和私人僱傭僱傭兵毫無分別、一同要錢，政府還以為一切盡在掌握。這不是一個政體的崩潰是什麼？妙就妙在在俄羅斯，這的確算不上什麼，因為俄國人習慣自力更生，國家機器失靈，不過是聳一聳肩的事情，何況連電影交待的父親病重、男女性愛、戰友增援、向真主發誓，一切對白，都是腔調平板，鎮定自若。這樣冷靜的人生態度，其實，也是很「酷」的，不過生活就沒有了天天好萊塢的高低起伏。就像《反恐戰線》，反恐，花事了。

# 小資訊

延伸影劇

　《生死倒計時》（*Lichniy Numer*）（*Countdown*）（俄羅斯／ 2006）

　《*Prisoner of the Mountain*》（俄羅斯／ 1996）

延伸閱讀

　*The Wolves of Islam: Russia and the Faces of Chechen Terror* (Paul Murphy:
　Potomac Books/ 2006)

　*Allah's Mountains: The Battle for Chechnya* (Sebastian Smith: Tauris Parke/
　2005)

| | |
|---|---|
| 時代 | 公元2004年 |
| 地域 | 美國 |
| 製作 | 美國／2004／110分鐘 |
| 導演 | Jay Roach |
| 演員 | Ben Stiller/ Robert De Niro/ Dustin Hoffman/ Barbra Streisand/ Teri Polo/ Blythe Danner |

門當父不對2：
親家路窄

Meet the Fockers

非常外父
生擒霍老爺

## 美國保守主義vs.自由主義大戰

在美國極賣座的喜劇《門當父不對2：親家路窄》是《門當父不對》（*Meet the Parents*）的續集，最大賣點是集合三大耆英影帝影后 勞勃·狄尼洛（Robert de Niro）、達斯汀·霍夫曼（Dustin Hoffman）、芭芭拉·史翠珊（Barbra Streisand）同臺演出。對遙遠的我們來說，這可能純粹是家庭倫理溫馨笑片，橋段和粵語長片的對親家相似。但對美國人而言，《門當父不對2：親家路窄》比《特務辦囍事》（*The In-Laws*）等同類電影更精闢地捕捉了布希上臺以來國家兩極化的社會生活，男家和女家分別代表自由主義和保守主義信徒，全片不談政治、卻充份政治化，隱喻處處，本土觀眾深有共鳴。相信這才是電影比第一集更賣座的主因。

## 女家CIA和男家CLIA的白描

作為兩大思潮較量的起點，電影有直白的角色扮演設定。上集已出場的女家外父Jack Byrnes是退休中央情報局（CIA）人員，思想守舊，重視家庭生活，作風大家長，不接受婚前性行為、反對未婚產子，更不用說墮胎，這些都是美國保守主義近年和宗教勢力結盟後鼓吹的道德觀。他擔心親家的職業和作風，會影響自己的名聲，持強烈菁英主義，信奉社會階級（幸好男家的開放雙親畢竟是律師和醫生），不喜歡說多餘的話，時刻守時對錶、不超速駕駛，這是舊保守主義的核心價值。他喜好運動和打獵，更教化信奉猶太教的女婿跟他一起打，這類持槍活動，又是美國右派極力捍衛的習俗，教人想起在美國政壇極有影響力的「美國全國步槍協會」（National Rifle Association, NRA）。可以肯定，他的一票投給布希，到今天還贊成出兵伊拉克，是共和黨死硬支持者。

續集才登場的男家雙親（The "Fockers"），開宗明義連名字也反菁英，明顯是自由主義信徒。電影謝幕時，男家父親教導嬰兒一定要挑戰權威、不要因循；結尾躺在巴士前和親家對峙，說這是「六十年代的流行作風」，外父則說「早料到是這樣」，說明這家人在六十年代應是社運激進份子，也許那位開放律師，還有過為著名的巴士抗爭打官司的光榮史。他們反對打獵，贊同個人自由凌駕於社會秩序，稱CIA為「CLIA」（Central Lack of Intelligence Agency），接受拉丁裔新移民奶娘為家庭一部份（更讓她教導兒子初夜），這些都是左派特色。身為家長而性不離口，拿出兒子當年割下的包皮予親家分享，興奮地為兒子婚前產子慶祝，接受兒子身為護士、成就平庸、名字

Gaylock被人恥笑，這些都是自由主義者的教育（雖然這家人的背景其實也頗為菁英）。他們的投票對象大概是民主黨和綠黨之間，肯定恨布希入骨。兩大主義比拼的戰場是男家的邁阿密居所，那裡正屬於2000年總統大選布希vs.高爾（Al Gore）最後點票的爭議州份佛羅里達。

## 嬰兒放任哭鬧的社會暗喻

　　電影真正精彩之處不是這些白描，而是種種對社會政策以小見大的暗喻。無緣無故出現的女家外甥嬰兒，似乎借代了需要救濟的社會；兩家人用哪個態度協助他成長，象徵他們左右思想對福利政策、大政府還是大市場的全面衝突。保守女家的教育方式是所謂「揮發療法」，也就是讓嬰兒不斷哭、不斷哭，完全不用理會，讓他習慣痛苦，慢慢就會從痛苦中成長。這就像保守主義者認為社會福利只會助長閒人的倚賴心，必須像對嬰兒那樣壓抑人性的同情心，硬起心腸，對方才會「自我慰藉」（self-soothing）、發憤圖強、自力更生，這才是真正的同情心，是為「有同情心的保守主義」（compassionate conservatism）。但這並不代表保守主義者認為社會毋須理會：對意識形態和道德，他們是無限干預的，所以對嬰兒的玩具言行都管得極嚴，只容許玩「愛因斯坦公仔」，甚至設計了一個人造乳房讓嬰兒習慣家庭至上的「母乳教學」，讓下一代不會出現性別混肴（暗示反同性戀）。這就是新保守主義大市場、小政府、但用盡一切市場政府方法捍衛道德的公式。

　　男家雙親遇見這樣的教孫方法，自然大感奇異兼不滿，他們建議採用「持續接觸治療法」，也就是多抱小孩、讓他吃糖、對其天性順其自然，這樣小孩才可以隨心所欲地成長，並從家庭得到應有的支

援。這就像美國左派大力推銷的社會福利網，總之每人都應受到社會支援，誰也是人，但政府資助範圍，不應涉及宗教道德的意識形態層次，縱使嬰兒長大的過程過份倚賴家庭、或因為習慣援助而變得平庸，也依然是國家／家庭的優良成員。小市場、大政府、但政府不以權力干預思想，這是數十年來自由派「反右」的核心價值。

## 信任圈外監聽的政治暗喻

　　《門當父不對2：親家路窄》還有後911政局相關的小動作，特別是保守外父自己設立的「信任圈」（Circle of Trust）。這個「圈」上集已出現，在續集被賦予高度相關性的演繹，說是用來「分辨敵友」，聲稱圈內人都可以開門見山溝通、圈外人即非我族類，事實上卻是一言堂。後來岳父被逼供，供認自己的好惡，就是唯一定義圈中人名單的準則，這實在和布希為其他「家庭」的人成立的「邪惡軸心」（Axis of Evil）異曲同工。值得留意的是自由主義家庭並非反對設立信任圈，只反對信任圈只得一種，反映美國人基本上對邪惡軸心的說法並不反感，只是認為有更有效的傳銷手法而已。

　　那麼信任圈外的人可以如何對付？保守岳父示範了用高科技測謊，顯示了他潛意識認同可以通過侵犯個人自由達到「善意」目的，後來被女兒踢爆，在她首次約會時已如此行事，可見保守主義無論對外對內，都沒有放棄家長式監視。對此，岳父有畫龍點睛的解釋：「科技進步是美國成為唯一超級大國的重要原因，也是美國在21世紀維持競爭性的憑藉。」這和布希的國情諮文，一模一樣。換言之，岳父代表了一種為維持霸權不惜侵犯他國的「愛國」思想，鼓勵競爭、輕視弱者，也就和美國外交掛上鉤。諷刺的是，他洗澡時，親家自出

自入，在同一個廁所大便，兩人一覽無遺，保守主義者卻為失去個人的貼身私隱大為懊惱，因為那依稀和保守的性觀念相關。

　　最後，我們不要忘記《門當父不對2：親家路窄》唯一的核心訊息：兩條路線，說到底，都是美國人，它們的並存，其實是美國內政外交鐘擺的分工合作。所以兩家人最後還是結成親戚，自由主義的性專家協助親家得到久違的高潮，保守主義的愛國者為親家安了體面的社會地位，各取所需。這樣的暗喻，普遍發生在大部份美國家庭；這樣完美的結局，在現實世界卻不能保證出現。電影又怎能不搔著美國人癢處？

## 小資訊

延伸影劇

《門當父不對》（*Meet the Parents*）（美國／2000）
《特務辦囍事》（*The In-laws*）（美國／2003）

延伸閱讀

*Justice and Equality: A Dialogue on the Philosophies of Conservatism and Liberalism* (Robert Morse: New York/ iUniverse/ 2003)
*Breaking in to the Movies* (Henry Giroux: New York/ Blackwell/ 2001)

時代　公元2005年
地域　美國
製作　美國／2005／105分鐘
導演　Jim Jarmush
演員　Bill Murray/ Jeffrey Wright/ Sharon Stone/ Tilda
　　　Swinton/ Frances Conroy/ Julie Delpy/ Alexis Dziena

愛情，不用尋找

*Broken Flowers*

當年相戀意中人

## 唐璜文化21世紀還可怎變？

　　吉姆・賈木許（Jim Jarmusch）以自學法國電影成家，憑《天堂異客》（*Stranger than Paradise*）在八十年代成名，是近年獨立電影寵兒，也是上位後依然和主流劃清界線的另類導演。當然，不是他的影帝影后級演員不夠主流，而是他堅持以個人取代電影公司「一站式」製作影片的執著，幾乎別無分號。這齣坎城影展得獎作品靠男主角比爾・莫瑞（Bill Murray）釋放灰色幽默，但真正的幽默，不在於任何一句對白或任何一幕拍攝，而在於吉姆・賈木許將古典愛情傳說幻化為中年枯木「殘花」（即所謂broken flowers）逢春的人生變奏。哪個傳說？電影男主角名叫唐・莊士頓（Don Johnston），號稱唐璜（Don Juan）。這類隱喻並不是一般觀眾願意明白的，不過導演是獨立電影出身，自然要保持一定任性。真幽默。

## 衰老後的情聖vs.出走後的娜拉

　　香港觀眾也許未必熟悉Don Juan這名字，事實上，它在東西方文學和「詹姆斯‧龐德」或「唐伯虎」的含義大同小異，代表情聖。唐璜源自十七世紀的西班牙口頭傳說，相傳他是一名自命風流倜儻的「後騎士」（當時騎士年代已終結），到處留情，也少不了到處留精。根據主流說法，他引誘了一名貴族的女兒、殺死貴族，結果被貴族鬼魂追殺，下地獄收場。根據非主流說法，唐璜雖然風流、但不下流，頗有《鹿鼎記》韋小寶和《天龍八部》段正淳的影子，所以成為其他小說的浪漫情人樣板，被音樂家莫札特（Wolfgang Amadeus Mozart）、詩人拜倫、文豪蕭伯納（George Bernard Shaw）等各國文化人不停加工，中國話劇團近年也曾改編演出，教人想起挪用《雷雨》於五代十國的《滿城盡帶黃金甲》。逐漸地，「唐璜主義」成了學術名詞，儘管什麼是「唐璜主義」莫衷一是，一般泛指反建制、浪漫、激情，經常也被左翼學者加上反資本主義等含義。

　　既然已被玩熟玩爛，吉姆‧賈木許的唐璜，又有什麼不同？似乎最不同的，就是主角的中坑年齡。假如西班牙那位原裝正版的唐璜人到中年，還是王老五，不能活在過去，又不能憧憬未來，他能夠怎麼樣？這樣掃興的問題，和魯迅問女性主義代表人物「娜拉出走後怎麼樣」一樣，都是逼小說回到現實，而娜拉和唐璜，正是一雙富高度象徵意義的絕配。年華老去、一切收火，昔日情聖墮入情的地獄，每見一個舊情人都受到無言鞭撻、情敵嘲弄，主角如此活受罪，也就是「拿著唐璜反唐璜」。他一名舊情人莎朗‧史東（Sharon Stone）的女兒居然名叫《一樹梨花壓海棠》（*Lolita*）的Lolita，居然全裸出現

在同樣淪為殘花的母親的舊情人面前，惡搞的對比效果，也是一絕。

## 不許人間見白頭：中坑苦男版《媽媽咪呀！》

　　吉姆・賈木許最愛採用同一道電影公式：把不同短篇故事併貼成一幅大圖畫，再讓主圖和副圖不斷移動，時空不時交錯，未知數由主角逐一探索，是為所謂公路電影，頗有古典小說逐關闖、線上遊戲打爆機的味道。假如不計唐璜背景，《愛情，不用尋找》的情節正是如此：它講述一名年過五十的過氣情聖，被現任女友離棄後，收到一封匿名信，透露他原來有一名私生子，業已行年十九，且以長大成人。過氣情聖生活本來就空虛，也就無可無不可地逐一拜訪四位舊情人、以及舊情人的孤墳，每見一人，就像回到一段歷史，就像中世紀的長征史。電影的五段情節，分別隱喻年輕激情、刻板拘謹、事業奮鬥、安貧樂道和死亡五個階段。主角途中遇見的年輕女子，包括舊情人的女兒、員工、路邊花店主人，都仿彿是新情人，實際上又不是，這似是隱喻逝者如斯夫。由此可見，這電影雖然以上映時的美國為背景，卻沒有像以往作品般對美國社會多作影射，只在意說人生的無奈，儘管它可能說出了越戰一代遺下的自由主義情聖中坑心底話。

　　主題未免沉重，但陰沉的主調並非必須的。近年一齣大受中坑觀眾歡迎的長壽歌舞喜劇《媽媽咪呀！》（Mama Mia!），其實也在說相同的故事。《媽媽咪呀！》由瑞典四人組合ABBA的數十首名作貫串而成，貫串的橋段，幾乎和吉姆・賈木許的唐璜一模一樣，只是反方向進行：那位中年師奶女主角是一名獨居希臘小島的女房東，她的女兒訂婚時也不知道父親是誰，所以偷偷發信，邀請母親三名舊情人到小島渡假，希望婚前求證誰是生父。舞臺配上七十年代的ABBA

音樂，瀰漫表面的歡愉，但現在21世紀了，那年頭長大的觀眾，今天只剩半個禿頭，卻也難掩百份百的中年唏噓。吉姆・賈木許需要的，也只是象徵昔日的簡單場景，讓男主角重溫舊夢，教大叔們面對現實。

## 導演與被致敬的偶像亡靈對話

　　吉姆・賈木許聲稱這齣電影是向他的偶像：法國導演尚・艾斯塔奇（Jean Eustache）致敬。艾斯塔奇是法國「後68年代」的代表導演，作品主旋律是那一代人的依然故我，也反映西蒙・德・波娃（Simone de Beauvoir）「第二性」時代的男女解放，風格和火紅歲月成長的一代密不可分。他最為人知的不是拍過的任何電影，而是個人在43歲那年不知為何自殺，此後其電影如《母親與妓女》（*The Mother and the Whore*）才變成年代的傳奇。吉姆・賈木許不是生活在法國那個建構與解構的年頭，卻在艾斯塔奇陰影下長大，他的辦公室至今還有偶像照片貼牆。《愛情，不用尋找》有中年唐璜、像中年男版《媽媽咪呀！》，其實就是年輕導演與來自上一代的偶像亡靈對話。假如艾斯塔奇沒有自殺，今天還在生，他是否會拍出／欣賞這齣電影？假如他人到中年，傳說消逝，生活還得繼續，卻對什麼都喪失興趣，又會否變成／淪為電影的男主角？自古英雄如美人，不許人間見白頭，神話及早幻滅，似乎要比慢慢陰乾好；選擇自己退場，總好過唐璜老了被踢爆食偉哥。也許是為了遷就中年人，導演不知是否刻意減慢了速度、平和了才情，沒有過份辛辣的諷世、沒有刻意貼近21世紀，整個格調，也就更劃一地完成這曲中年變奏。順帶一提，「當年相戀意中人」（編按：此為《愛情，不用尋找》之港譯片名），是

《舊歡如夢》第一句歌詞，原唱者不是李克勤，而是譚炳文，不是21
世紀《黑社會》的叔父串爆，而是六十年代的賣座保證小生炳哥。

　　電影萬里長征到了最後，過氣情聖胡亂認「子」，兒子是誰，
毫不重要，重要的是他通過昨日旅途，已領悟到一個廉價哲理：「過
去的已經過去，未來無論是怎樣，都還沒有來臨，最重要的就是現
在」。是勵志還是灰色，也是毫不重要，但相信這對各大影展年華開
始老去的評審來說，是重要的，也相信他們對比爾・莫瑞那記招牌皺
眉，特別深感共鳴。

## 小資訊

延伸影劇

　　《天堂異客》（*Stranger than Paradise*）（美國／ 1984）
　　《*Don Juan DeMarco*》（美國／ 1995）

延伸閱讀

　　*Don Juan East/ West: On the Problematics of Comparative Literature* (Takayuki
　　Yokota-Murakami: Albany/ State University of New York Press/ 1998)
　　*Jean Eustache* (Alain Philippon: Diffusion, Seuil/ 1986)

時代　公元2005年
地域　英國一紐卡索
製作　英國／2005／118分鐘
導演　Danny Cannon
演員　Kuno Becker/ Alessandro Nivola/ Marcel Iures/ Stephen
　　　Dillane

疾風禁區

*Goal!*

一球成名

## 紐卡索自我宣傳的深層結構

　　我知道，「圖騰」這類名字很討厭。但我還是要說，紐卡索曾
是我的圖騰。當年為了提起勁在凌晨讀書，人為地建構了一個原因：
等看球。後來，正如建構主義說的那樣，幻影變成真實，本末終於倒
置。那時候，正是紐卡索領隊凱文‧基岡（Kevin Keegan）的黃金時
代，幾乎壓倒曼聯得到聯賽冠軍，陣中有費迪南（Les Ferdinand）、
阿斯普里拉（Faustino Asprilla）、吉諾拉（David Ginola）一類
有前無後的娛樂性球星。當然，還有剛退役的隊長希勒（Alan
Shearer）。有希勒，才有紐卡索球會參與投資的足球電影三部曲
《疾風禁區》。據說電影由兩名球迷監製發起，找來球迷導演Danny
Cannon，卻一直找不到任何球迷投資，最後是希勒拍心口支持，叫
一眾皇馬球星友情客串，劇本、主角等一干「配套」才紛紛出現。它
無疑是近年難得一見的「純線性電影」，既像《足球小將》，又像
粵語長片，但總算是紐卡索的軟硬兼銷。受夠了近年沉淪到中下游

的紐卡索，以及它的「球星」布蘭布爾（Titus Malachi Bramble）、
（Andrew James "Andy" O'Brien）和艾美奧比（Foluwashola
Ameobi），《疾風禁區》總算為球迷得到心靈自慰。可惜電影和現
實大有距離，就算不計成績，電影情節，依然難以出現。

## 拉美球星一律患上「喜鵲病」

　　首先是墨西哥裔主角Santiago Munez的際遇。正牌紐卡索曾把希
望寄託在拉美球員，以為崇尚進攻的悅目風格和紐卡索不謀而合，
但事就是與願違。十年前凱文‧基岡買入的哥倫比亞前鋒艾斯派拿
（Faustino Asprilla）是當時公認的球王，一度被比利「烏鴉嘴」認可
為接班人；他加盟時，紐卡索在聯賽榜遙遙領先，領隊以為再添奇
兵，應該萬無一失。可惜1+1就是不=2，加了一位南美扭波王，反而
激起球隊內部矛盾，全隊風格失去統一。最後失落錦標，不少球迷歸
咎化學作用的失效。艾斯派拿也交上黑運，一度幾乎要淪落到踢英國
乙組隊。

　　1999年，曾任英格蘭國家隊領隊的名宿博比‧羅布森爵士
（Sir Bobby Robson，當時還未授勛）接手紐卡索，原來的算盤
是引入西班牙、葡萄牙和中南美球員，因為他曾任教葡萄牙體育
俱樂部（Sporting Clube de Portugal）和波圖足球俱樂部（Futebol
Clube do Porto），就是他在那裡發掘現在呼風喚雨的切爾西領隊
穆尼里奧（Jose Mourinho），以為自己是識途老馬。於是，紐卡
索又出現了智利的艾肯那（Clarence Acuna）、巴拉圭的加維利亞
（Diego Gavilan）、秘魯的索拉諾（Nolberto Solano）、葡萄牙小
將維亞那（Hugo Viana），還加上前朝遺留的西班牙後衛馬塞利諾

（Marcelino）。上述球員除了索拉諾都貨不對板，通病是盤球過多、容易受傷、狀態不穩，總之不適合英超，更不適合位可能是最難適應的喜鵲（Magpies，紐卡索別稱）。Munez的成功「案例」，只反襯紐卡索十年的拉美投資是多麼失敗。

## 生力軍和空降兵團被詛咒

與現實同樣脫節的，還有電影主角由預備組直升正選的「傳奇」。事實上，能夠由小在同一英超球會踢到大的球員極為罕見，在大球隊更是難得出現，一般都是苦等也等不到正選，最後情願外放乙丙組翻身。以紐卡索為例，它的預備組有一名（起碼在入球數字上）相當出色的前鋒喬普拉（Michael Chopra），等了多年還是「預備」，近年終於扶正為後備，表現相當平庸。原來有一名來自北愛的球隊正選後衛阿隆・休斯（Aaron Hughes），是僅有的青訓產品，球技又是平平，一直擔任土產代言人這生招牌，2005年也被賣到阿斯頓維拉。

紐卡索近年成績雖然差，生力軍除個別例子外，依然不易上位，反映英超以往球會內部培訓的整條「一條龍生產線」已局部失靈。這明顯因為大球會迷信大收購，於是電影也出現了一名800萬鎊身價的爛滾球員，不斷因為縱慾過度腳軟、被質疑「能力」，最後也是一球（一舉？）成名。真正的紐卡索偏偏沒有這樣走運，巨額收購通常以失敗告終，因為球員肩負起死回生的壓力，球隊卻容不下起死回生的個人表現。這就是現代足球的矛盾：既要製造名牌球星，領隊又討厭個人主義，能夠在球場按章工作、場外懂得自我明星化的人，多多少少，需要性格分裂的藝術。紐卡索前領隊古利特（Ruud

Gullit）收購的蘇格蘭前鋒鄧肯‧佛格森（Duncan Ferguson）浪費700萬鎊，羅布森的法國翼鋒羅伯特（Laurent Robert）用了950萬鎊，都是這類希望越大（下刪千字）的例子。最新案例是原來紅到不得了的歐文（Michael Owen），除了養傷，不知道他在紐卡索幹過什麼。

## 領隊和球員權力倒置

電影和現實一樣，紐卡索球員都以愛玩著稱，性醜聞是家常便飯，就差不會像電影壞孩子或《警訊》一樣誠心悔改。電影的偽領隊能壓服大牌球員，真領隊恰恰相反，總是被球員玩到離隊。就是德高望重的羅布森，也管教不了一手組成的青年團，最愛玩的代爾（Kieron Dyer）正是最風流的一人。兩年前他曾經捲入一宗輪姦案，主角自然大喊無辜，因為有人證明他當時在另一個性派對，分身不暇。

2004年羅布森被炒，球壇譁然，一直受其包庇的代爾居然表態支持，球迷怒斥其忘恩負義。他以前的兩任領隊——古利特和達格利許（Sir Kenneth "Kenny" Mathieson Dalglish）——分別是荷蘭和蘇格蘭球王，也是被希勒為首的球員逼走。繼任領隊索內斯（Graeme Souness）原來以治軍嚴厲著稱，著重防守，儘管防守不符合紐卡索「隊情」（又偏偏不見防守有所改善），在2005年冒險踢走半隊正選，繼續沉淪榜末，最後又是執包袱，何況當時盛傳快要退休的希勒謀朝篡位。要一名老領隊管理一批年輕胡鬧的超級富豪，實在是一份苦差，這份工實在很難做好，內裡的權力平衡，就不是這種樣板電影能夠／願意塑造。現任領隊羅爾德（Glenn Roeder）是紐卡索十年來最小咖的一人，今天已沒有了希勒這「更衣室叛黨領袖」，且看宿命

如何。

## 布萊爾・杜葉錫恩・希勒：紐卡索是左派搖籃

　　為什麼一切都相悖，紐卡索依然要拍電影？這必須交待當地與國際接軌的特殊慾望。紐卡索不同一般英超球隊，位處英格蘭極北的蘇格蘭邊境，城市全名是Newcastle-upon-Tyne。紐卡索不但是當地的最大球會，也是當地的最大社會組織，心態夜郎自大，球迷極度忠誠（因為缺乏選擇）。球迷把紐卡索土生土長的希勒幾乎當成是神，他驅逐領隊的潛在權力是非正式政治的一種，是帶有社會性的。英國首相布萊爾自稱紐卡索球迷，當地人卻不領情，既有排外元素作祟，又認為這是「政治拉票」的陰謀，餘事可知。可惜紐卡索也是英國最窮困的地方之一，方言像土語，「希勒式英文」難以教人聽懂，所以他擔任評論員並非明智。環境造就真理，當地曾出產了一位家傳戶曉的香港名人，就是前立法局議員杜葉錫恩（Elsie Hume Elliot Tu）。也許因為來自那種環境，到了香港，她倍加同情地下階層、厭惡殖民統治，既是比一位人大政協純真得多的正牌左派，又是一位實質上信奉東方主義到東方行善的西方傳教士。她的老左、布萊爾的新左、希勒比右腳差勁的左腳，構成了紐卡索的「勁左DNA」。

　　蘇格蘭獨立運動停滯不前，紐卡索的邊境飆悍精神，卻已通過球會發揚光大。當地人不是求獨立，卻求得到和倫敦、曼徹斯特、馬德里平起平坐的大城地位，以及英格蘭和蘇格蘭之間的橋樑身份。無論《疾風禁區》情節多麼一廂情願，似乎當地球迷已相信，真的有了一名將在第二集「榮升」到皇馬的球星，網上討論區也懂得把現在低沉的戰績，歸咎於「Santiago Munez離隊」。這樣的非線性情節發展

情不自禁、戲假情真，想起退休前後的希勒才是這齣電影幕前幕後的
靈魂，恍然《疾風禁區》的一切，原來劇力萬鈞。

## 小資訊

延伸影劇

《疾風禁區 II》（*Goal! 2: Living the Dream*）（英國／ 2007 ）
《足球小將大電影：決戰歐洲》（日本／ 1985 ）

延伸閱讀

*Newcastle's Cult Heroes* (Dylan Younger: England/ Know the Score Books/ 2006)
*Tyneside: A History of Newcastle and Gateshead from Earliest Times* (Alistair Moffat and George Rosie: England/ Mainstream/ 2006)

| 時代 | 公元2006年 |
| --- | --- |
| 地域 | 哈薩克斯坦 |
| 製作 | 美國／2006／84分鐘 |
| 導演 | Larry Charles |
| 演員 | Sacha Baron Cohen/ Ken Davitian/<br>Luenell/ Pamela Anderson |

波叔出城：
哈薩克鄉下佬
去美國搵著數

芭樂特：
哈薩克青年必修
（理）美國文化

Borat: Cultural Learnings of America
for Make Benefit Glorious Nation of Kazakhstan

## 「他者」如何對美國左右開弓

　　《芭樂特：哈薩克青年必修（理）美國文化》在歐美爆冷賣座，那庸俗以外的深度似乎只有歐美人士明瞭。香港觀眾當它是美國版阿燦和《表姐你好野》，知道一切都只是角色扮演，就聯想到TVB的合家歡遊戲節目。「芭樂特」（Borat）這條扮記者玩被訪者的橋段，源自同一主角飾演的英國Channel IV角色「Ali Gee」（所謂「倫敦時裝界名人」）和「Bruno」（所謂「奧地利同志電視臺記者」），大家可以在Youtube輕易查看是什麼回事。這次裝扮成「哈薩克土佬」，同樣騙過絕大多數西方人，令電影超越了上述兩組港人意象，以精算的肆無忌憚，觀察美國方方面面，成了近年興起的「偽紀錄片」代表作，心思更勝以此起家的麥可‧摩爾。

## 「他者」由無身份花王變成哈薩克記者

　　筆者到哈薩克旅遊時，只覺該國首都和歐洲一流城市毫無分別，也相信那裡廣大的中產階級足以令國家逃過美國策劃的顏色革命。哈薩克總統納札爾巴耶夫（Nursultan Nazarbayev）是中亞強人，蘇聯解體前已擁有國際影響力，執政至今二十年，在國際外交界的知名度，遠高於西歐國家走馬燈轉的領導人——注意：電影的「哈薩克總統」海報其實是上臺不久的亞塞拜然總統阿利耶夫（Ilham Aliyev）。表面上，電影故意對哈薩克惡意中傷，哈薩克政府也怒了一會兒，最後他們的政治公關卻懂得以「邀請芭樂特訪問真正哈薩克」回應，沒有中國那樣以民族主義大批一番。這不是因為哈國大肚大量，只是他們看出電影精心計算對美國政治百態諷刺，明白自己不過是一個中介，也就無謂越俎代庖。中東國家以為電影是衝著他們而來，居然集體禁播，實在太可惜了。

　　《芭樂特：哈薩克青年必修（理）美國文化》諷刺美國、又不致引起公憤，因為它懂得自居「他者」，表面上是嘲笑哈薩克，電影的一切卻和哈薩克毫無關係。電影選擇這個真實的中亞國家、而且是全世界面積十大以內的大國，主要原因，就是要一個美國人聽過、又不知是什麼的地方，讓「他者」擁有和美國社會絕緣的身份。其實電影的貧窮實景在羅馬尼亞Glod村拍攝，但假如芭樂特來自平平無奇的羅國，有獨裁者希奧塞古、也有已入籍美國的冷戰體操王后柯曼妮奇，美國人對這個前共產國家就太熟悉了，不會相信對方奇詭如斯。諷刺美國政治社會兼談人生無為而治大道理的1979年電影《Being There》，其實也採用同一設定，主角是一名沒有身份、

沒有檔案、除了種花以外什麼都不懂、一切資訊都來自電視的花王Chancy Gardener，他的主人病逝後，才首次走到現實世界。花王的視野，就是芭樂特的視野，花王的慢版新聞報導式英文，就是芭樂特比「Chinglish」更別扭的「Kaza-glish」，區別是花王的錯摸幽默更內斂、而芭樂特的出鏡演員都是不知情的真人罷了。芭樂特得到金球獎最佳男主角，某程度上，是實至名歸的——起碼，他是唯一不能NG的候選人。

## 芭樂特反右之美國奇觀視野

芭樂特的幕後班子機關算盡，懂得同時暗串美國左右兩派，儘管依然有參演者因為各種原因控告片商（十分好的宣傳），但總算得免落入「兩個美國」的分裂之爭。導演老早知道美國人無分階級職業，都不會質疑哈薩克記者是鄉下土佬、不會質疑中亞不可能如此反猶、不會分辨哈薩克不可能「全國是妓女」，卻都會不懂裝懂，像被電影呼嚨的教芭樂特「認識美國」的專家。他們的無知、狹隘，反映了布希的「輸出民主」實驗，和911後一切因民意進行的新保守外交政策，其實都是由上而下的單向引導。美國議員和記者見「哈薩克人」前，居然連資料搜集也欠奉，一切照單全收，突顯了美國人對外族潛意識的高高在上。其實哈薩克是支持出兵伊拉克的盟友，甚至有士兵在伊拉克為美國戰死，既然美國人對「朋友」沒有印象，自然也不會抗拒有朝一日顛覆這中亞威權國家。芭樂特曾以身試法突破美國反恐，發現身為外國人不能購買槍械自衛、卻可以領養攻擊性寵物，又成功以假哈薩克證件瞞過警察問話，反映美國鄰舍反恐的鬆懈，除非像芭樂特那樣故意在巡警前發瘋，才會被送入獄中。國際警察視野

如斯，自然是黑色幽默。

《芭樂特：哈薩克青年必修（理）美國文化》對新保守主義的另一諷刺，是拍下福音教派的五旬節教會（Pentecostalism）傳道，讓他們對芭樂特不知所謂的懺悔，毫無消化地接受。不少人私下認為又唱又跳、仿如入魔的一些基督教派儀式十分奇怪，卻因為政治正確而不敢批評；美國宗教電視臺（例如聖三一廣播電臺，Trinity Broadcast Network）在其他國家非教條看來其實不可理喻，卻沒有人敢干涉美國宗教內政。難得這「紀錄片」如實拍攝了布希支持者不為人知的動作，在場的還有南部政客和法官，大概令第三世界觀眾不相信那是「文明」，伊斯蘭教徒可能特別眼界大開，本身儀式也極誇張的蘇非教派（Sufism）除外。當美國人因為一鱗半爪的伊斯蘭形象，視穆斯林為「他者」，其實穆斯林也可以因上述片段判斷白人是怪人，畢竟雙方都是對方眼中的基本教義派。假如導演是薩依德或杭士基，美國觀眾也許受不了、或不理會，但以偽哈薩克記者視角負負求正，卻是高招。

## 芭樂特反左之平權福利社會

《芭樂特：哈薩克青年必修（理）美國文化》也對美國左派挪揄一番，特別是針對自由主義自傲的平權政策。香港將會實施的反種族歧視法說明不會推動平權，美國這些年來，卻正面推動少數族群的優惠。以法律解決歧視其實有不少暗涌，起碼電影反映美國對猶太人的歧視其實不少（特別是被刪去而隨VCD奉送的片段），反而芭樂特的真正身份卻是猶太人，這是所謂「請君入甕」拍攝法。美國猶太人現在身為新保守主義當權派一份子，大權在握，並不支持為所有人

平權，特別是對同性戀者；在芭樂特眼中，猶太人、吉卜賽人和同性戀者卻屬於「同類」，他的社會達爾文世界觀，和希特勒一模一樣。假如猶太人討厭這電影，大概不是因為芭樂特散播了什麼歧視言論，而是因為電影巧妙地揭露了猶太人一方面受惠於平權、另一方面又反對平其他權的心結，暗示他們不自覺地由被歧視變成歧視他人、而缺乏反省，成了美國社會的隱憂。

電影對美國左翼的另一諷刺更為潛藏，那是關於他們建立的福利社會。芭樂特潦倒街頭時，無人施以援手，反而是教會「救」了他，而教會代表的右派，正鼓吹以宗教互助取代大政府的福利援助。這解釋了何以福音教派被拍攝為顛狂團體，教徒也沒有多大抗議，因為只要懂得看，電影其實是幫了他們宣傳。辛辣的互相平衡，讓美國人看得那麼快樂，不知芭樂特旁觀者清，就像當年到中國的傳教士洞悉一切，而且比高高在上的傳教士更懂得扮豬食老虎。不得不學芭樂特一句偽哈薩克讚嘆：Wa-wa-wee-wa——差點忘了，連這也是以色列原創的助語詞，而不是什麼哈薩克語，真的厲害。

## 小資訊

延伸影劇

《*Ali G Indahouse*》（英國／2002）
《*Being There*》（美國／1979）

延伸閱讀

*Da Gospel According to Ali G* (Sache Cohen: London/ Pocket/ 2003)
*Welcome to Kazakhstan: Unfulfilled Promise* (Martha Brill Olcott: New York/ Carnegie Endowment for International Peace/ 2002)

<table>
</table>

門徒
*Protégé*

| 時代 | 公元2007年 |
|------|-----------|
| 地域 | 金三角各國 |
| 製作 | 香港／2007／109分鐘 |
| 導演 | 爾冬陞 |
| 演員 | 劉德華／吳彥祖／張靜初／古天樂／袁詠儀 |

門徒

# 商榷金三角夕陽論

　　《門徒》嘗試超越香港電影的在地化侷限，實景觸及金三角毒梟的現狀和未來，又把知所進退的人生哲學融入國際政治，看得出做了大量資料搜集。除了爾冬陞的社工式說教意味太濃（其實《血鑽石》一類好萊塢電影亦如是），也可算是與國際接軌（又毋須自我東方化）的華人代表作。然而電影預言「金三角十年內變成旅遊中心」，更特別「重點提示」裡面有中國掃毒的功勞，姑勿論是否為通過內地電檢鋪墊，都未免簡化了事實的全部。

## 毒品流動的「去殖民」解讀

　　《門徒》主角大毒販坤哥（劉德華）是一個有趣角色。他通曉多國語言，懂得製毒的科學知識，一手把販毒企業集團化，又不斷以學者和「公共知識份子」常用的社會科學語言製造販毒理據，以「供

需關係」為自己開脫，聲稱售家從來沒有宣傳、一切願者上釣，又說背後道德是「一除三那樣永遠除不盡的問題」。導演塑造這樣有跨學科通識才華的高級知識份子，自然是要加強主角的思想深度。不過，假如拍電影的是西方導演，坤哥就必須惡補更多國際關係和發展理論（Developmental Studies）知識，因為上述大義凜然的論調並非他自己原創，其實在金三角宣傳已久，而且有豐盛理論基礎。

當年英法等國先殖民南亞，然後把鴉片從印度分別引進到金三角的緬甸（英屬印度一部份）、法屬印度支那（今日的越南、寮國、柬埔寨）和泰國（表面的獨立緩衝國）牟利，建立了鴉片經濟體系，連鎖效應之下，對侵略中國也有「積極」作用。今日殖民時代終結，東南亞把海洛英「回饋」給西方青年，可謂供求的報應，甚至有去殖的報復意味。類似論調在塔利班執政時的阿富汗也有所聞：他們禁止種植印度大麻，要農民種植本土貨，以示「愛國」；他們聲稱「禁毒」，定義就是只種植外銷毒品，由於西方青年偏好海洛英，阿富汗人應該投其所好，這樣對民族大業也有幫助。然而金三角毒品的國際化並非自然供求，也不是殖民當局設計，卻牽涉到國家解體與準國家的成型。

## 國家解體促使毒品國際化

中南半島各國獨立後，金三角鴉片產量由六十年代的60噸上昇到七十年代的1000噸，關鍵人物除了昔日的舊毒梟羅興漢，還有《門徒》泰國毒梟提及的販毒大王昆沙（Khun Sa），以及知名度較低的李文煥和段希文。李、段兩人原來都是國民黨軍官，原屬高級將軍李彌在滇緬邊境建立的反攻大陸基地，這個基地的設立可以追溯到國共

內戰，是西南各省「起義」後國民黨的最後憑藉，曾打過一些漂亮勝仗，當然美國的默許也是必不可少。後來這支半兵半匪的部隊尾大不掉，曾向記者透露願意當「緬甸太上王」的李彌被蔣介石召回臺灣，部下自生自滅，唯有靠鴉片為生。昆沙則是在緬甸搞獨立的撣邦（Shan State）人，也曾短暫參與國民軍，被李彌親手提拔為少尉，後來自立門戶，成為八十年代的緬甸強人，1996年向軍政府投誠，據說目前隱居在前首都仰光。正是這些由國家解體造成的毒販、或有潛力變成類國家個體的販毒軍閥，才有足夠的資源和網絡，將販毒的業務以政府架構加以管理，並發揚光大。

近年產量壓倒金三角的中亞「金新月」地區（Golden Crescent）異軍突起，也是全靠塔利班這個原來的非國家個體統治阿富汗，先以鴉片維持國庫，再宣佈禁毒操控價格，否則原來的小規模毒販在混亂的游擊戰場，是不足以「發大財」的。塔利班政權崩潰後，不少成員乾脆變成全職毒販，得到巴基斯坦邊境部落地區的庇護，繼續以政府方式操控鴉片。至於全球另一毒品大國哥倫比亞，也是在當地的左翼游擊隊FARC（Fuerzas Armadas Revolucionarias de Colombia–Ejército del Pueblo，哥倫比亞革命軍—人民軍）挑戰政權失敗後，游擊隊員的政府潛能才全面和毒品結合，才興起打著平民主義旗號的麥德林毒品集團（Medellin Cartel）。總之，三大產地的國際化，都和準國家轉型的非國家個體（或其逆向發展）相關，所以才有今日的規模，才不可能完全被「國對國」的反恐消滅。美軍在阿富汗邊境掃蕩塔利班，以反恐之名援助哥倫比亞右翼政府掃毒，結果成效都不彰、乃至越掃越多，因為毒梟已和鄰近地區政治經濟體系融合，負責一定人口的生計，不再是個別野心家的私事。

## 緬甸分離主義與金三角北移

　　金三角鴉片出口近年確是少了，但替代鴉片的本土經濟，其實無一成功：農民被鼓勵種玉米，發現利潤有限；靠橡膠樹出口，被環保組織批評；大亨（例如昆沙兒子）經營賭場，又被中泰政府限制越境賭博。沒有鴉片輔助、沒有社會福利網，當地農民似乎連溫飽也成問題。鴉片減少之際，來自金三角的冰毒和搖頭丸其實持續增加，只是中心北移到中國邊境的「新金三角」而已，這在近年的大陸電影（諸如《喋血金三角》）也有介紹。毒梟放棄鴉片種植場的原因，也不過是為了改營更易掩飾的人工化學地下工廠，方便和內地買家更緊密合作，反映內地連地下活動的「繁華」也已取代香港。

　　《門徒》的泰國毒梟提及一位「鮑將軍」宣佈禁止再種鴉片，這位將軍應是緬甸佤族領袖鮑有祥，被西方看成是昆沙後的新興大毒梟，他自己則嚴詞否認。與昆沙依附國民軍相反，鮑將軍長期參加緬甸共產黨，後來解散緬共自立。不但昆沙的撣邦要搞獨立，身為撣邦第二特區的佤族「佤邦」（Va State）同樣要獨立，鮑有祥聲稱以人頭擔保在2006年全面禁毒，正是中央和地方的討價還價。自從緬甸軍政府在2004年更換領袖，相對支持和少數民族和解的總理欽紐（Khin Nyunt）去職、被軍方強人判刑，繼任的梭溫（Soe Win）立場強硬，中央地方關係再度拉緊。毒品（即叛軍軍費）和武裝，是各邦保持自立的基礎，自不會在這時輕言放棄，據說美國衛星年前還發現佤邦鴉片田面積大了數倍。金三角大本營開始遠離泰國和寮國是事實，大家到泰國旅行也會得到新的旅遊點。但至於其全面消亡，恐怕緬甸軍政府健在時，也不會發生。

# 小資訊

延伸影劇

《喋血金三角》（中國／2003）

《秘闖金三角》（中國／1988）

延伸閱讀

《八年闖蕩金三角：硐個闖入坤沙集團者的自述》（張伯金：北京／中國社會科學出版社／2000）

*The Shore Beyond Good and Evil: A Report from Inside Burma's Opium Kingdom*
(Hideyuki Takano: Kotan Publishing/ 2002)

不<br>願<br>面<br>對<br>的<br>真<br>相<br>（<br>紀<br>錄<br>片<br>）

*An Inconvenient Truth*

時代　未來世界
地域　地球
原著　*An Inconvenient Truth: The Planetary Emergency*
　　　*of Global Warning and What We Can Do About it*
　　　(Al Gore/ 2006)
製作　美國／2006／98分鐘
導演　Davis Guggenheim

絕<br>望<br>真<br>相

## 環保電影・超限閱讀

　　前美國副總統高爾脫離政壇糟粕，明智地從良為環保先鋒，逐漸為國內外接受，領銜主演的《不願面對的真相》更奪得奧斯卡最佳紀錄片獎，為美國政客開闢了一條新路，也為同類劇種打下強心針，只有泛政治化的犬儒小人，才懷疑這是高爾為重返政壇鋪路。電影解讀全球暖化的例子多不勝數，筆者並非環保專家，不敢參加辯論，儘管相信不少表面的環保問題，也有其他肇因。高爾在演講引用非洲查德湖（Lake Chad）大幅萎縮，來論證全球氣候變暖的禍害，是這類具啟發性的例子之一。啟發不在議題本身，而在於一個逆向邏輯：既然自然景觀能在一代人的時間（而不是一千年）迅速改變，反過來說，野心家為了政治原因，同樣可以假手於自然。

# 查德湖之死：聯合國的「水資源戰」預言

查德湖原名「查德海」（Chad Sea），在古埃及時代還是黑海、裡海那樣的內陸海，面積達40萬平方公里，比日本還要大。在冷戰初年，它萎縮至2.5萬平方公里，面積相當於以色列。到了21世紀，剩下的只有1,500平方公里，比香港也大不了多少。毀滅的趨勢如此驚人，簡單一句高爾式的「氣候變暖」似乎不足以解釋全局，因為由海而湖，也和非殖化進程息息相關。

查德湖歷史上原來連接著四國：查德、奈及利亞、尼日、喀麥隆。四國獨立前分別是英法殖民地，殖民政府只愛掠奪天然資源，卻沒有濫用湖水，因為湖水對它們的國內經濟毫無幫助。直到四國分別獨立，多少有新獨立國家的好大喜功，都利用查德湖支援國內大規模灌溉系統；它們內部又叛軍林立，都在爭奪水源，查德湖才變成零和遊戲的犧牲品。時至今日，除查德外，和其餘三國接壤的查德湖水，差不多已全部變成沼澤。聯合國的《世界水發展報告》和前祕書長非洲人蓋里（Boutros Boutros-Ghali）都曾預言：爭奪水源，將成為未來戰爭主因。查德過份開採立國之本查德湖（「查德」原意就是「湖」），和大量蘇丹達佛（Darfur）難民逃到南查德的人口壓力息息相關；而整場達佛內戰，固然因為蘇丹發現石油而變得複雜（不少非洲人真心希望不要在非洲發現石油），但同時也是蘇丹水源缺乏的後遺症。一切循環業報，似乎業已開始。

## 解放軍將領教導的「生態戰」

別以為生態環境戰只是狂人奇想。中日戰爭期間的1938年5月，連貌似理性的蔣介石也在徐州敗退後，下令打開黃河堤壩缺口，希望延緩日軍攻勢、保住武漢等地，怎料缺口一發不可收拾，結果整條黃河主流改道，造成引向江蘇的大水災，近五百萬人無家可歸、死了數十萬人。這是爛透的生態戰典型，比同期著名的人為「長沙抗戰大火」更慘烈。911後，解放軍將領喬良、王湘穗合著《超限戰》，在美國軍部風靡一時，內裡將生態戰列為「新恐怖戰」的一環，定義是「運用現代技術對河流、海洋、地殼、極地冰蓋、大氣環流和臭氧層的自然狀態施以影響，通過改變降水、氣溫、大氣成份、海平面高度、日照及引起地震等辦法破壞地球物理環境或另造區域生態」。假如真能成功，《明天過後》（*The Day After Tomorrow*）的誇張環境災難也可能人為引發，無疑恐怖。

《不願面對的真相》另一個重點案例是世界第一大島格陵蘭（Greenland）。正如電影介紹，那裡冰棚正急速融化，科學家預言當格陵蘭冰山全面溶解，全球水位將上昇20呎，屆時紐約世貿遺跡會被水掩蓋，而不是被賓拉登炸毀。根據那幅電腦意想圖，掩蓋的範圍包括中國沿海大城市，對比起來，911恐怖襲擊只是小兒科。假如賓拉登懂得襲擊格陵蘭，加速冰川融化，來一場水淹美加七軍，「效益」必然比911更大。從查德湖的案例可見，就是沒有什麼現代技術，連非洲國家也有能力消滅一個大湖，從而影響鄰國。美國設立國土安全部，說是將反天災和反人禍合二為一，客觀來說，反人禍的成效不差，反天災從2005年的卡翠娜風災所見，就適得其反。至於對

「天災人禍一體化」的生態戰防禦，似乎，還是當作巴斯光年看待，甚至要翻譯解放軍著作自醒，這行為本身，就教內地專家笑得噴飯。其實國土安全部的重點不應是穆斯林，應是格陵蘭；就是賓拉登不硬來炸島，這塊冰天雪地其實也有被廣泛忽略的本土政治，足以被利用為生態戰基地。

## 生態絕地也有本土政治

格陵蘭面積等於四個法國，人口只有六萬人，是人口密度最低的政治實體。只要一座香港公屋居民移民到格陵蘭，當地原住民就成為少數民族。格陵蘭今天依然是殖民地，宗主國並非英法美俄一類強國，而是北歐小國丹麥。曾幾何時，正如電腦遊戲《文明霸業》「記載」，丹麥的維京海盜一度是中世紀世界盟主，不獨統治整個北歐，還入侵英格蘭、冰島，以及當時的「世界盡頭」格陵蘭。直到1979年，格陵蘭才獲自治地位，能夠選舉代表到丹麥國會，當時全球非殖化潮流已近尾聲。「格獨」遲起步，和當地原住民因紐特人（Inuit，愛斯基摩人的一支）認同丹麥的「和諧社會」有關。他們有見北美大陸的愛斯基摩人受美加政府剝削，反而丹麥管治的同胞沒有太慘痛的經歷，也就不太把獨立當回事。

原住民近年終於揭竿而起爭取獨立，成立政黨，導火線並非政治或經濟議題。事實上，缺少了丹麥王室的大量經濟援助，一塊大冰能否生存，實屬疑問。愛斯基摩人要獨立，源自丹麥移民對重要政府職位的壟斷。為扭轉這情況，原住民要求把相當難學的格陵蘭語和丹麥語並列為官方語言，規定官員必須通曉雙語，好趕走丹麥官僚。丹麥官僚當然拒絕學習愛斯基摩語系，一輪爭拗，才催生了獨立運動。

語言如此重要，因為「語言霸權」經常是製造菁英的秘方，數年前東帝汶脫離印尼獨立，原來應是喜氣洋洋，各派卻為官方語言爭持不下：當地百姓最能使用的是印尼語，新政府卻選擇前殖民宗主國的葡語為官方語言，明顯是為了少數菁英左右大局。若格陵蘭成功獨立，將會是全球首個愛斯基摩國家，比加拿大1999年才增設的愛斯基摩區紐納武特（Nunavut）更進一步。經一輪擾攘，今天格陵蘭人對自治現狀還算滿意，但六萬人口實在太少，依然容易受野心家挑撥。

## 格陵蘭的「冰川政治外交學」

　　格陵蘭潛在的獨立問題沒有多少內地人關注，但獲得不同中國異見人士的策略性同情。愛斯基摩人借語言問題發難，對臺獨份子自然鼓舞，認為「愛斯基摩人做到的，咱臺灣人也能」。西藏則和格陵蘭同屬雪山國度，有密切聯繫的天然願景。數年前，法國舉行「非國家足球隊世界盃」，事前「流亡藏人足球隊」曾到丹麥和格陵蘭足球隊進行熱身賽，以1:4見負。比賽質素慘不忍睹，卻是兩「國」足球外交的重要一頁。最富噱頭的是連法輪功也專門到格陵蘭傳道，以示「北極也有法輪功學員」。只要成功令極少數格陵蘭人信奉法輪功，當地信徒在六萬居民當中，已是關鍵少數；只要有一百名格陵蘭人信教，格陵蘭已是法輪大國，傳教成效，多快好省。偏遠地區的新聞往往不見於主流媒體，卻由中國異見人士異常熱心地報導，自然不是巧合。

　　格陵蘭人雖是政治受保護動物，卻知道自己有條件玩一種「冰川政治」，因為島上最大資源就是佔去土地86%的冰川。格陵蘭人沒有科技足以溶化冰川、要脅鄰國，也沒有動機這樣幹。但他們的行

為，依然與全球生態惡化息息相關，而他們對溫室效應的回應，居然是乘機發掘「商機」：向私營機構發牌，讓他們自由取用溶冰，造就了諸如「冰川伏特加」一類品牌。可一難道不可再？一、二戰期間，德國都打墨西哥主意，希望在美墨邊境製造事端，牽制美國。時至今日，假如有國家要攻擊美國，最方便的途徑已變成買通格陵蘭政府，提供技術讓愛斯基摩人溶化冰川，再影響美國生態。格陵蘭獨立自主的本錢，聽來荒謬，其實全在於此。

事實上，那六萬格陵蘭人是懂得玩大國政治平衡遊戲的。自從丹麥在二戰被德國佔領，格陵蘭就開始和美國打交道，希望更換門庭。為謀後路，格陵蘭拒絕加入歐盟，打破了歐洲「西擴」的算盤。美軍在西北格陵蘭圖勒港（Port Thule）設有軍事基地，丹麥的格陵蘭防衛亦需要美國背書。美國和丹麥談判時，主動邀請「格陵蘭民意代表」參與，就像中英談判時，英國請出港人代表的「三腳凳」策略。假如丹麥最終放棄格陵蘭，這島國肯定成為美國附屬國與導彈防禦系統（National Missile Defense，NMD）一員，它豐富（但開採費極度高昂）的天然資源也會成為新能源戰場。美國毋需派出168萬人，已足以「消化」格陵蘭全局，但美國的對手何嘗不是？人丁單薄的愛斯基摩人如何維持真正的自治、獨立，也許比莫須有的「港獨」更具難度。

## 小資訊

延伸影劇

《*The Planet*》（瑞典／ 2006）

《明日過後》（*The Day After Tomorrow*）（美國／ 2004）

延伸閱讀

*The Global Warming Debate* (Craig Donnellan: New York/ Independence Education Publishers/ 2001)

*Polar Politics: Creating International Environmental Regimes* (Oran R Young and Gail Osherenko: Ithaca/ Cornell University Press/ 1993)

| 時代 | 幻想世界 |
|---|---|
| 地域 | 英國—蘭開斯郡（Lancashire） |
| 製作 | 英國／2005／85分鐘 |
| 導演 | Steve Box/ Nick Park |
| 動畫公司 | DreamWorks Animation/ Aardman Animations |

## 「生態恐怖動畫」的巴哈伊教生態觀

　　《酷狗寶貝之魔兔詛咒》屬於新戲種「黏土動畫電影」，據說籌備五年，每日進度只能拍攝三秒，成為英國動畫公司異軍突起，對抗迪士尼的祕密武器。雖然這只是Wallace and Gromit系列動畫的延伸，但我們不應忽略其社會意識，特別是近年電影越來越喜歡借用動畫、紀錄片一類「軟品種」傳道，同期例子還有美國新保守主義吹捧的法國力作《企鵝寶貝：南極的旅程》（*March of the Penguins*），和備受不同解讀的日本軍曹。《酷狗寶貝之魔兔詛咒》劇情圍繞人類、動物和植物的自然關係鋪展，其實相當警世，幾乎比《不願面對的真相》更絕望，導演稱之為「史上第一部生態恐怖動畫」。只是警世得來，沒有落入耳熟能詳的環保邏輯，才不為觀眾輕易察覺而已。

## 蔬菜培植比賽：英國小鎮的大躍進

　　電影佈局交待主角發明家Wallace和其直立人型行走的愛犬Gromit，見野兔四出破壞農作物，組成一隊「人道捉兔隊」，希望通過非殺生的方式捉拿「賤兔」，用以和大反派的殺生獵人作出對比。小鎮居民倚賴捉兔隊並非只為經濟，還涉及他們的精神文明，因為小鎮的精神生命，在於一年一度的「蔬菜培植比賽」。比賽前夕，全鎮上下都悉心通過人力和科技，培植巨型蔬果參賽，鬥大鬥誇，兔才顯得特別「賤」。不料「賤兔」捉清光，卻殺出巨型「賤兔精」，居民擔心是蔬菜比賽破獲自然定律，製造出妖怪。單看這段情節，不但毫不幽默，而且還十分驚怖。電影的背景是蘭開斯郡（Lancashire），明顯取材自英國小鎮傳統，居民到教堂商議超自然現象這場戲的歷史感特別強烈，更似反映中世紀的日常生活。那時候，燒女巫、打妖怪都是家常便飯，教堂就像中國封建農村的宗廟，被小鎮居民當作議事中心。

　　以人造的恐怖的方法製造巨型蔬菜，在人類歷史，自然出現過。遠的，有中世紀荷蘭「鬱金香熱」的種種超自然培植法，當時歐洲人以今日炒股的方式，抄鬱金香種子。近的，首推毛主席大躍進，那時的標準宣傳照，是某省某村在「人有多大膽、田有多大產」這「階級熱情有力改變一切」的意識形態指導下，「成功培植」十尺高的玉米，小女孩坐在巨瓜上，悠然自得地看書，結果「三分天災、七分人禍」，死掉千萬人。近年中國也有舉辦蔬菜比賽，正是《酷狗寶貝之魔兔詛咒》那類好大喜功、奇誇無比的形式，地點就在我們熟悉的廣東省，不得不教人想起種種假蛋假藥假腸假鞭傳聞。即使「騙

兔」本身，也不是憑空捏造：1920年，澳洲曾發生「兔災」，情節和電影驚人雷同；電影上映後，柏林一個農業博覽會果然又出現一頭名叫「德國巨人」的安哥拉兔（Angola Rabbit）參展，重22磅、足有半個人高，每日要食一磅食物，似乎就是電影的兔精。

## 巴哈伊教：壓倒猶太教的務實「大同教」

電影避過說教，沒有環保大使教小朋友愛護樹木，沒有道德演員說什麼「主義」，卻提出了更哲學、亦更務實的問題：假如動物不合作，植物被自然原因（或未明原因）破壞，小鎮如何重生、人類怎樣生存？整個地方有賴農作物為生，捉兔隊的「掌門狗」教主人吃素和起司，殺生不被村民鼓勵，植物原來要自然健康成長……一切結合，電影就超越了純粹的生態環保，因為它同時宣傳了素食主義，而「素食主義」（vegetarianism）並不完全等同於「素食」。其中一個最能和《酷狗寶貝之魔兔詛咒》素食觀配合的理論基礎，來自近百年冒起速度驚人的新宗教「巴哈伊教」（Baha'I Faith）——相信這不是導演的抄襲，而真的是不謀而合。根據巴哈伊教的教義，教徒毋需齋戒，但他們的先知巴哈（Abdul-Baha）預言未來的肉食，終會因科技發展而「不能下肚」，所以素食是「未來的食物」，教徒早習慣為宜。這樣勸人食素是功利的、務實的，和佛教不要殺生的素食完全不同。

巴哈伊教創立於1863年，在民國初年傳入中國，清華大學校長曹雲祥翻譯為「大同教」，這是頗為貼切的。巴哈伊源自伊朗的伊斯蘭什葉派，最初不過像一個伊斯蘭分支，後來教義越來越完備、亦越來越有普世思想，才自成一家，既沒有傳統宗教的繁瑣包袱，也沒有

其他新興宗教的末世色彩，前景頗被看好。根據巴哈伊典籍，所有宗教的神都是同一個神，耶穌、穆罕默德、摩西和巴哈伊的獨家先知地位平等，而且以後還會有新先知出現，毋需大驚小怪，也就是為日後其他人修正開了綠燈。其信徒約有六百萬，已超過猶太教，在香港也有數千。假如不善忘，大家應記起它在港澳近年出過兩大風頭。一是巴哈伊教徒曾發投訴信予大嶼山寶蓮寺著名「人大方丈」釋智慧大師（當時還是寺監），指寺院的「七寶蓮池」抄襲巴哈伊的「蓮花聖殿」。另一宗是巴哈伊教在澳門人口普查中，人數超越伊斯蘭，成為全澳第五大教，但澳門官員大概以為它「多多少少有點邪」，而沒有邀請巴哈伊代表加入宗教界選委，有澳門評論公開為巴哈伊抱不平。

## 超越生態保護的「生態大同」

巴哈伊教徒相信人類是一個大族，宗教是一個大教，任何人都可以同時成為巴哈伊教徒和其他教徒，根本沒有「皈依」的問題。人類的修練在於「靈性」的培養、獨立思考，一切能利用自由意志增加靈性的方法都是「善」，世上沒有原罪，只有思考得不夠獨立的「惡」。為了達到四海一家，巴哈伊教早在一世紀前就主張成立世界聯盟、國際政府，製造國際語言，重視聯合國的調解功能，相信通過神的災難（就是令肉類不能成為食物的災難），會出現「小和平階段」和「至大和平階段」。屆時不但人類和平，而且人和自然的關係，同樣和平。這就是「大同」。換句話說，巴哈伊教的終結目標並非單單是人類無戰亂，還包括生態環境健康，這是超前的。當然，日後有不少更新的宗教單一主打環保，但和世界末日的預言過份緊扣，難免被視為邪教，不像巴哈伊教那樣能夠將「人類大同」和「生態大

同」結成層遞關係。

這套由所有現存宗教兼收並蓄的大雜燴，比不少教派強調理性、邏輯、批判，吸引了大量需要心靈寄託、但又不相信過份形而下的神的專業人士，就像《酷狗寶貝之魔兔詛咒》滲雜不同、甚至有點互相矛盾的動植物觀，雖然雜亂，但觀眾一定覺得主題健康。《酷狗寶貝之魔兔詛咒》的夢幻場景：人狗拍檔、合作無間、動植物分工的世界，也可以看成是巴哈伊式「生態大同」。這個電影世界的說教，其實和巴哈伊勸人吃素一樣，是相當有邏輯、功能性的：假如人不能殺生、動物不斷繁殖、植物又要被動物憐惜，唯一的出路，就是訓練動物像「掌門狗」一樣，成為人的拍檔，而不是把牠們安置在動物園，白白浪費。可惜電影最後建立了「安兔樂園」，動物逃不了成為被保護標本，草地又繼續被賤兔隨意踐踏……又是一個大團圓敗筆。

## 小資訊

延伸影劇

《超級無敵掌門狗之月球野餐記》（*Wallace and Gromit: A Grand Day Out*）（英國／ 1989）

《企鵝寶貝：南極的旅程》（*March of the Penguins*）（法國／ 2005）

延伸閱讀

*Vegetarianism and Identity: The Politics of Eating* (Deborah Evans: University of Arkansas PhD Thesis/ 2001)

《當代新興巴哈伊教研究》（蔡德貴：北京／人民出版社／ 2001）

歌舞劇場

Hello Kitty 樂園之

Hello Kitty 樂園之

歌舞劇場

Sanrio Puroland Theater

Hello Kitty 樂園之

歌舞劇場

| | |
|---|---|
| 時代 | 幻想世界 |
| 地域 | 日本 |
| 原著 | 《Hello Kitty》短片（巖辻信太郎及其設計師／1974） |
| 製作 | 日本／1990-／30分鐘 |
| 導演 | 不詳 |
| 公司 | Sanrio Puroland |

## 泡沫樂園之父辻信太郎

　　天地良心，我不愛Hello Kitty，我不是變態的，可惜，有一個變態地愛Hello Kitty的女朋友。我多次對她說，Hello Kitty只是她用來移情的中介，正如阿媽叫仔唔好凍親（編按：孩子小心著涼）會溫暖到自己的心窩，她的數百件Hello Kitty收藏品，只是為了營造一種自己有人收藏的感覺。面對我這樣深層次的高度理性分析，她居然以放一隻粉紅色巨頭睡眼惺忪的Hello Kitty在床頭作為回應，兼而諷刺我的頭大，自此我知道，要求理性討論，未免不設實際。儘管爭拗無謂，親身到日本福岡Hello Kitty樂園看一堆無口貓「歌舞」，還是一生人的最大突破。其實，我只是到福岡開學術會議，期間不慎被恐怖份子劫持而已。米已成炊，也無妨就「樂園」的「表演」做一點「學術」研究。天地良心，我真是不愛Hello Kitty的，我的偶像，是叮噹（編按：即哆啦A夢）。

## 沒有口的驚怖童話

要搜尋這樂園神話帶來的精神反高潮，必須參考日本三麗鷗（Sanrio）總裁辻信太郎（Shintaro Tsuji）的個人故事。辻信太郎今天被稱為「kwaii（編按：可愛）之神」的「Popoa」（爸爸），kawii巨獻包括Hello Kitty貓、Kerokerokeropi青蛙、Pochacco帕恰狗和「酷企鵝」。但原來Popoa小時候缺少玩伴，回憶和抑鬱病人一樣一片灰暗，不愛說話，上位後行事低調，和古今中外一大批怪人，有同一款心理病。

Popoa倒真的是白手興家，第一份投資和kwaii毫不相關，就是賣絲綢，總算比俄國新任首富阿布拉莫維奇（Roman Abramovich）的第一份投資賣橡皮小鴨高級一點。大概因為童年陰影發酵，辻信太郎堅持將賣絲綢演繹為「接觸客戶心靈的事業」，不斷為顧客設計「草莓明星」配套禮品，正如《喜劇之王》的龍套也是一名演員，本末倒置，反而一舉成名。他在1969年索性擺明車馬賣精品，成立三麗鷗卡片公司和專賣店。1974年，當時的三麗鷗首席設計師清水侑子炮製了Hello Kitty、Little Twin Stars、My Melody一批力作，據說Popoa原來對Hello Kitty的造型相當不滿。但後來他發現Kitty善於守祕密，從來都寡言，因為它根本沒有口（似乎又是童年情感投射），所以立刻讓Kitty成為個人寵兒、公司頭號明星。當然，官方說法是因為民調決定Kitty的崇高地位，但民調有多客觀，我們都領教過了。

## 麥可．傑克森式樂園投資

　　Kitty令辻信太郎名利雙收，接著他夢想領導鄉親父老衝出日本，放眼歐美市場，認為日本也要有「自己的迪士尼」。1988年是三麗鷗公司高峰期，那年他決定在東京郊區興建主題公園「三麗鷗樂園」（Sanrio Puroland），香港旅行團一般「譯」為Hello Kitty Land。樂園興建時，正值日本經濟高速增長泡沫期，好比金融風暴前的香港、今日的中國，那時美國最盛行「日本威脅論」和「霸權終結論」，辻信太郎以投資基金股票賺的錢，填補興建樂園的開支，一直相安無事，樂園也在1990年12月隆重開幕。童年有所缺欠的人，大概都對「樂園」有情意結，《巧克力冒險工廠》的Willy Wonka 如是，麥可．傑克森更如是，他的家就是佈滿兒童玩意、機動火車和裸體男孩雕塑的「傑克森樂園」。

　　相信直覺多於一切的kwaii之父，天才橫溢卻固執得不切實際，樂園興建時，一切已預警了營運的失敗。在載歌載舞的三麗鷗主角表演舞臺下，讓小朋友和卡通互動交流的做法，基於對方是沒有口的緣故，未免有點超現實，觀眾反應出奇地不熱烈。樂園沒有機動遊戲，卻空有一輛「刺激」的遊覽車，「驚險刺激」之餘，也令人摸不著頭腦。而且樂園設在多摩市（Tama，一個離東京一小時車程的偏僻地方），似乎連穿panda的女惡魔常說的「location location location」也沒有考慮，由開幕日算起，收支一直不平衡。但老闆還是變本加厲，1991年在九州推出另一齣本作「Harmonyland」，當時日本泡沫已經爆破，公司內部一片混亂，股價急瀉，業績負增長。這時候，誰也會問美國右翼國師Bernard Lewis詰問伊斯蘭的經典問題：What went wrong ？

## 「跳得唔性感，popoa唔睇show」

　　也許，一切還是要回看popoa的童年。忠誠是山梨縣人的特質，作為其中一份子的辻信太郎最是相信親友，所以把負責興建及營運樂園的Sanrio Communication World Co.交由姪子西口雄一打理。結果辻信讓子公司的人手膨脹到多於母公司，又不顧流動資金的安全性，要以賣一世也用不完的入場套票減債，多少反映他缺乏現代管理概念。也許，整個樂園最驚險的，就是這項投資。不過，popoa沒有放棄，至少沒有燒炭或臉上生膿瘡，依然帶著無口Kitty共舞。既然投資失利已成既成事實，老闆和現在的首席設計師山口裕子唯有分別在美國閉關度橋想辦法，一度經年。1995年，三麗鷗推出第二代全面復出的Hello Kitty，轟動可比狄娜姐姐重操故業，除了沒有口這一丁點堅持，它現在可以穿或不穿一切衣服，也可以做或不做一切動作，終極回歸時，像采妮一樣風采依然，為拯救公司而出山，相當可歌可泣。木村拓哉和松隆子在日劇《戀愛世代》變成Kitty代言人，名牌高爾夫球隊也不怕混搭，紛紛使用Kitty球具。密集轟炸，原來比一個荒郊樂園，容易令男女老幼快樂；更比任何稍為具體而實質的Hello Kitty故事情節，容易令popoa快樂。

　　辻信太郎依然是一個有陰影的商業怪才，財政敗部復活，還是不甘心看著樂園大本營荒廢。依然愛做民調的他，沒有想到安排香港的《吉蒂與死人頭》（*Kitty Hunter*）到樂園公演（倒有發律師信控告劇團侵權），沒有膽量建造Kitty鬼屋天天重演死人頭公仔凶殺案，卻從數據上「發現」帶小朋友到樂園的父親／丈夫／男友／哥哥，都顯得很無聊。於是，popoa為其他爸爸著想，下令表演跳Hello Kitty舞

的少女，要在腿部和背部穿得簡約一點，「如果跳得不性感，爸爸就不會想看show哇！我們不會做色情表演，但你們可以多露一點T字型背部哇！」「改革」方案一出，風氣果然有所不同，最近，連爺爺亦出現在樂園，大喜大喜。從今天Sanrio Puroland某些特別時份比迪士尼更高的成人遊客比例，我明白，「樂園」始終是成人的玩意，雅美蝶，好kwaii呢。

## 小資訊

延伸影劇

《Hello Kitty's Paradise》（日本／2003）

《吉蒂與死人頭》（Kitty Hunter）（舞臺劇）（香港／2005）

延伸閱讀

Hello Kitty: The Remarkable Story of Sanrio and the Billion Dollar Feline Phenomenon (Ken Belson: Singapore/ Wiley/ 2004)

《The Official Hello Kitty Community Website》

(http://www.sanriotown.com/login/site2006/index.php?lang=tw)

哆啦Ａ夢：大雄的貓狗時空傳

*Nobita in the Wan-Nyan Space-time Odyssey*

| | |
|---|---|
| 時代 | 幻想世界 |
| 地域 | 日本・史前文明「貓狗國」 |
| 原著 | 《叮噹》（藤子不二雄／1969-1996） |
| 製作 | 日本／2004／89分鐘 |
| 導演 | 芝山努（Shibayama Tsutomu） |
| 動畫 | 藤子製片公司 |

## 當叮噹變成達賴喇嘛……

2006年是叮噹誕生30週年，一齣日本官方生產的叮噹電影《哆啦Ａ夢：大雄的貓狗時空傳》理所當然應運而生。雖然全院平均年齡（剔除家長）不夠15歲，但我們的一代還是拒絕與時並進，就是不肯稱他／牠／它為「哆啦Ａ夢」，為了向下一代證明全球化屈服於在地化，係都要叫叮噹。

### 輪迴的卡通・卡通的輪迴

叮噹教父「藤子不二雄」二人組合之其一（藤子F不二雄）已在1996年離世，Doreamon為抗衡來勢洶洶的Keroro，也越來越商業化，但舊藤子時代定下的基本路線，一如江前主席的三個代表，還是要被後人俾面（編按：表面）地繼續奉行。以《貓狗時空傳》為例，一如以往地氾濫人本主義，導演硬銷寵物權益還是其次，連它那輪迴

式的宗教思想，也和藤子設定的「時光機精神」一脈相承，儘管作出了無限延伸，玩得更海闊天空。

單看電影故事橋段，幾乎是典型的雲海＋羅蘭・巴特（Roland Barthes）作品，符號處處，深奧得離奇。內容講述21世紀的大雄收留了一頭小狗「阿一」、以及一群流浪貓狗，本世紀沒有空間讓牠們居住，所以用時光機將牠們送到連恐龍也未出現的三億年前。這是同一系列突破人類歷史的嘗試，不像《哆啦A夢：大雄的太陽王傳說》那樣，侷限在瑪雅文明（也許是免得再讓周杰倫在《黃金甲》抄襲大雄的太陽王造型）。大雄將「進化退化槍」以及其他未來法寶送給了貓狗，一噴一射，立刻進化到人類文明級數，建立「貓狗國」，將恩公大雄奉為「大雄神」。成了「開國元首」的阿一為尋找大雄，決定在垂死前，乘坐時光機回到21世紀，怎料途中出現意外，只能走前一千年，阿一也被還原為棄嬰，從頭做起，變成孤兒「阿八」。要回到三億年前探望阿一的大雄，也非常恰巧，意外到達阿八的空間，碰到貓狗國因為隕石襲地球，瀕臨毀滅。邪派貓領袖根據《黑暗啟示錄》，打算走到21世紀，統治人類，最終被阿八集團制服。阿八終於想起自己就是阿一，協助現任總統，將全體國民遷移到外太空，重新建立文明。大雄一干人等明白不能強行將貓狗帶回人類世界，於是回到未來，這時候，貓狗國文明遺跡才被現代人發掘，成為一個文明之謎……

## 藤子不二雄後人「市場達賴化」

上述故事，實在超出了以往任何一部叮噹電影的「哲學佈局」。更堪玩味的是電影結幕出現一段旁白，解釋「生即是死、死即

是生」，「這裡的終結就是那裡的開端」，「你今天是孫子、明天就是祖父母」，一切生生不息，輪迴不止。這正是近年日本和西方對佛教思想的流行解讀——單單把與「生命奧秘」相關的教義抽出來，當哲學研修，卻將那些最繁瑣的修煉法門輕輕放下。為什麼一切又是似曾相識？也許因為以普羅大眾為對象的東方哲學代表作，當首推西藏達賴喇嘛大盛於西方的「普及喇嘛哲學」。

達賴流亡以來，他的隨從除了繼續唸經，更精研了西方市場學技巧，按大陸術語，是「取得了一定成就」。數十寒暑以降，藏人已深諳傳銷心得，知道達賴的最大資本，並非什麼民族自決或「民主化先驅圖騰」，而是西方人對藏傳佛教的神祕感。無論是希特勒還是李察‧吉爾（Richard Gere）、blue blood（編按：貴族、出身上流）還是bloody草根，西方對「神祕的西藏」就是充滿嚮往，直覺總相信以下悖論：當地越是落後，越「應該」接近人類的起源，越「應該」解決人類的奧秘。達賴有見及此，積極將講話不斷翻炒，發表成《快樂的藝術》、《簡單的生活》、《寬恕的智慧》、《意義的人生》一類達賴語錄和VCD，內容以顯淺易明的文法句子搭配語焉不詳的意義為主軸，再附以黃興桂式「走得慢　無速度　不夠快」無敵循環論證，賣相既像老子的《道德經》、又像《誰搬走了我的乳酪？》（*Who Moved my Cheese?*），一言以蔽之，就是希望用西方人的語言，讓人覺得今天還有深不可測、名正言順的活佛。「輪迴轉世」、「絕地修煉」一類視覺效果豐富的概念，也就成為西方人的基本常識。

## 大雄的旅程居然譯作「奧德塞」

不止是西藏，連不少社會運動理論的弘揚，近年也直接受

惠於類似現象。例如墨西哥薩帕塔民族解放軍領袖副司令馬科斯（Subcommandante Marcos）自行創作了一系列「甲蟲德瑞多寓言故事」，甲蟲自稱唐吉軻德（Don Quixote），放上互聯網，將最高指示以甲蟲口吻寫出來，言行又像卡通、又像寓言，似通不通、不通還通，故事再以黃黑舊報紙紙質結集成書，總之，又是要塑造「智慧無限」的形象。當叮噹出現了「前所未有的深度」，英文版將大雄的旅程翻譯為希臘史詩的「時空奧德塞」（Space-time Odyssey），又教人想起社會科學全球化流行用語「時空壓縮」（time-space compression），儘管只是達賴式、甲蟲式的深度，但也令卡通層次提昇不少，更符合西方觀眾對一切東方出品的配套要求。

如斯輪迴觀，自然不是《貓狗時空傳》原創。藤子早年創作的「時光機」已走在回來未來風氣之先，雖然令卡通出現了無窮無盡的邏輯漏洞，但總算介紹了「多重線性生命」這一個概念予各位小朋友，比愛因斯坦的時空相對論和衛斯理小說《天書》的「鏡子宇宙觀」，更影響一代人。究竟「2112年的大雄曾孫派叮噹回到20世紀幫助大雄」這一個未來事件，能否直接改變子孫的悲慘命運，還是會製造另一個版本的新未來？這類問題，永遠是邏輯的黑洞：故事要成立，我們必須相信，總之就有一個已經發生的未來；但只要我們XYZ，這個存在的未來，就會避免成為我們的未來；否則大雄子孫的潦倒，就是永不能改變的歷史事實，根本沒有叮噹出場的理論基礎。無論是麻原彰晃一類邪教領袖、還是喬治‧布希一類較邪的領袖，都聲稱看見未來的遠景、也相信自己有扭轉未來的異能，可見在邏輯上否定單一式未來，也是政客的常用招數。

## 回到未來與提托時光機

近年互聯網上廣為流傳的「提托日記」，不止是《公元3000年最有影響力的100人》一類幻想書籍，也可說是叮噹式時空政治的變種。根據網上資訊，提托（John Titor）是2036年的美國軍人，受國防部部委派，回到1975年，目的是拿一部IBM5100古董電腦，來破解他的世界的千年蟲問題（想不到還未解決）。他完成任務後，並沒有立刻回到2036年，而是來到2000年，順道在互聯網留下大量資訊，都是關於「未來世界」的消息，例如第三次世界大戰、美國城鄉分裂、中東核戰、伊拉克沒有大殺傷武器、2004年後再沒有奧運會等。由於他對時光機的描繪符合科學原理，聲稱是由「小黑洞」造成，據說剛好符合最新科技發展（我就不懂），不少網民、乃至科學家都相信提托的「未來」身份。當然，不少提托寓言並未成真，例如美國並未如其所言般在2004年爆發內政（據說不少網民大為失望，尤其是屬於某東方大國的網民），但預言家總能夠自圓其說，最常見藉口就是少則一秒、多則一億年的「時光機時差」。

月前，在香港為大雄配音多年的配音員盧素娟女士因腸癌逝世，《貓狗時空傳》的大雄由另一位資深配音員曾慶鈺女士接棒，年輕觀眾若有所失，卻不知曾女士其實是第一代大雄配音員。這是否也是一種輪迴？再回望叮噹的時光機、卡通近年散發的達賴式寓言、為叮噹配音的林保全先生走上電臺節目《有誰共鳴》播歌，「前哆啦A夢時代」的史前動物，其實也希望走進時光機，各自尋回心裡的叮噹。

延伸影劇

　　《哆啦 A 夢：大雄的太陽王傳說》（日本／ 2000）
　　《回到未來》（*Back to the Future*）（美國／ 1985）

延伸閱讀

　　《哆啦 A 夢收藏大集合》（謝豫琦：臺北／果實出版／ 2002）
　　《John Titor – Time Traveler》(http://www.johntitor.com)

## 超劇場版 Keroro軍曹
*Keroro Gunso the Super Movie*

| | |
|---|---|
| 時代 | 幻想世界 |
| 地域 | 日本・「伽瑪星雲第58號行星」 |
| 原著 | 《Keroro軍曹》（吉崎觀音／1999-） |
| 製作 | 日本／2006／60分鐘 |
| 導演 | 山本佑介（Yusuke Yamamoto） |
| 動畫 | 日昇動畫 |

## 軍曹與日本軍國主義的未來……

　　來自K隆星的宇宙侵略軍特殊先鋒部隊隊長Keroro及其隊員，在2004年登陸東京後，又成功在本港搶灘，還順帶讓鄭嘉穎獲得兒歌金曲金獎。電影頭戴太平洋戰爭日軍「豬耳帽」的軍曹，據說是一頭進化了的外星青蛙，他跟戰鬥小隊來到「藍星」地球的任務，就是進行侵略。在動漫世界，Keroro常因醉心於砌鋼彈模型，以致侵略藍星失敗；但在現實世界，牠卻徹底成功俘虜大量藍星人，Keroro商標商品隨處可見，由食物遊戲電話鈴聲電器到汽車，應有盡有。本人對電影以外的軍曹了解極少，香港這方面的專家絕對比中東問題更多，但最令人感興趣的是因軍曹的侵略意識「太過外露」，令內地愛國有心人大為緊張，為緊急捍衛民族意識，居然在各大論壇網站呼籲抵制青蛙，以免軍國主義入侵。經過一輪渲染，究竟十年後的下一代，會否當軍曹是日本皇軍借屍還魂？

## Keroro符號學

Keroro被視為日本軍國主義捲土復辟的代言人，除了因為牠頭戴日本皇軍軍帽、帽上有日本陸軍紅星徽號、軍階「軍曹」是二戰日本投降前的陸軍軍階（目前已被分拆為一曹和二曹），還有一項非常惹火的象徵，就是片頭加插激似日本海軍軍艦旗「日出旗」的圖象。根據大陸民族主義憤青又一網絡據點《日寇志》「揭露」，日出旗又稱太陽旗（編按：臺灣也稱「旭日旗」），1898年11月3日正式被日本帝國使用，那是中日甲午戰後日本海軍揚威之時。依照海軍軍艦的旗章標準，日出旗上一共要有16度光芒，隨著日本海軍越戰越強，逐漸被視為日本軍國主義圖騰。

日出旗今天在Keroro身後捲土重來，似乎具有一定符號學意義，因為它的歷史地位，就像納粹的卐字邪惡符號Swastika，經歷南京大屠殺的一輩，對它異常敏感。早在1902年，剛滿周歲的日本天皇裕仁坐在嬰兒車上舉起日出旗，被拍下經典名照，「中國人民感情」就不斷被這面邪旗傷害——裕仁的昭和時代，正是日本軍國主義肆意擴張的年代。二戰後，日本被勒令禁止公開懸掛日出旗，但日本政府不同認真執行禁令的德國，多年來無視此令，頒令形同虛設。假如新納粹份子傚法軍曹的智慧，製造Q版 字牌巧克力，英法等國必定大為震動。假如沒有了軍曹而在今日中國懸掛這幅旗，後果不堪設想；就是掩蓋旗面的不是軍曹、而是趙薇，也要面對潑糞禮。難得中韓等國容許軍曹登堂入室，可見符號學這門學問還是西方學院的玩意，華人社會的反應，還是遲鈍了半世紀。

## 後現代「惡搞」動漫

　　不過暫且稍安勿躁。假如我們擴闊視野，Keroro軍曹還有另一絕招，就是「惡搞」日本歷年經典動畫卡通。所謂「惡搞」，就是《驚聲尖笑》（*Scary Movie*）一類手法，將過往日本和外國的經典鏡頭及情節，重新以搞笑動畫版本出現。例如軍曹在練習足球時會大空翼（編按：《足球小將》主角）地說「足球是我們的好朋友」，牠的朋友Tamama會變成「超級賽亞人」，Keroro又會拿出「竹蜻蜓」狀叮噹道具。既然《足球小將》、《七龍珠》和《叮噹》都被順手撿來，對我們老人家來說也是經典《魔法小天使》和《小甜甜》自然也不能倖免。本人只覺軍曹系列不斷抄襲叮噹式法寶橋段，什麼吸塵君、Kero球，明顯比隨意門和縮小槍潮了很多、也更高科技，畢竟人家來自伽瑪星雲第58號行星，雖然不很親切，科技總應該遠超22世紀「藍星」的叮噹。但這樣一來，軍曹就突破了年齡界限，上一代都看得投入。有一個很有趣的同齡朋友，大家就叫他「Keileilei」。

　　照顧了不同年齡層還是其次，滿足學者無窮充沛的原始解構獸慾才是神來之筆。重新組合經典場面的作風，理所當然，可算是後現代主義的重構公式之一，相當像（文學大師李歐梵筆下的）周星馳。既然元秋可以是小龍女，袁詠儀是李香琴，李香琴的母親是李香蘭，李香蘭可以唱〈*California Dreaming*〉調的「少林功夫醒」，軍曹為什麼不能任性一點？就是上述那些軍國主義符號，還不是七拼八湊的雜燴？正是如此後現代，軍曹的軍國主義色彩才不甚了了，起碼沒有正常香港人會覺得軍曹很政治、很曾蔭權。

## 解構又重構「安倍軍曹新生代」

　　所以說，問題不是軍曹現在是否渲染軍國主義，因為答案明顯是否定的，右翼份子石原慎太郎即使在漫畫出現，也只是被嘲笑的對象，任何上綱上線的評論員，只會被歸類為憤青，甚至有人認為軍曹「反軍國主義」。真正重要的問題，是經過學者文化人重構、再重構以後，十年後開始模糊的「軍曹回憶」，會變成怎樣。那時候，也許有人會問，十年前「軍曹」就藏身於大眾文化，這意味著什麼？正如同期推出的日本電影《男人的大和》，出現二戰皇軍戰艦大和號，卻絕不是正面鼓吹軍國主義、而是有明顯反戰立場；但十年後，文化人搜尋符號的時候，無疑會抬出大和號來解構又重構。假如過了十年，日本文化人後振振有詞對子孫說，周星馳電影處處縮影著「中國擴張主義」，而子孫都知道周星馳電影當時很受歡迎，除了周星馳的日本粉絲遲星周，又有誰會嗅出一絲不對？

　　我們有理由相信十年後的華人，一定知道21世紀頭十年的日本右翼更積極鼓動民意，宣傳發動「大東亞聖戰」是為了「解放被西方奴役的亞洲人民」，與伊拉克戰爭同樣神聖。他們會知道大和文化堡壘不曾失守，正是日本政府、右翼政客和保守派知識份子過去十年的堅持。軍曹「巧合」地同時面世，經過解構、扭曲和重構，他們可能相信，Keroro遠比什麼修改歷史教科書、參拜靖國神社，更能捍衛軍國主義精神。2006年，安倍晉三當選第90任日本首相，成為第一位戰後出生的日本領袖，他的樣子baby-face，活像一頭青蛙，有資格參演真人Keroro。他沒有經歷戰爭，也就和軍曹一樣，沒有原罪。也許，下一代眼中的軍國主義，將會幻化為日常生活的可愛軍曹；「Keroro

化」的右翼政客言談再偏激，也會變得很討喜；整個「打倒日本軍國主義」的長毛式口號，會變得過時老套。面對「安倍軍曹」新生代，習慣硬橋硬馬批日的憤青可能大傷腦筋，因為，用回他們的術語，文化遊戲的「話語霸權」、「符號霸權」，很抱歉，並未由他們掌握。

## 小資訊

延伸影劇

《超劇場版 Keroro 軍曹 II》（*Keroro Gunso the Super Movie 2: Sinkai no Princess de Arimasu!*）（日本／ 2007）

《男人的大和》（*Yamato*）（日本／ 2005）

延伸閱讀

《Keroro 軍曹官方網站》(http://www.keroro.com.tw/)

《日寇志》(http://www.ngensis.com/jap6/jp.htm)

平行時空001　PF0255

# 國際政治夢工場：
## 看電影學國際關係vol.I

| | |
|---|---|
| 作　者 | 沈旭暉 |
| 責任編輯 | 鄭伊庭、尹懷君 |
| 圖文排版 | 周怡辰 |
| 封面設計 | 蔡瑋筠 |

| | |
|---|---|
| 出版策劃 | GLOs |
| 法律顧問 | 毛國樑　律師 |
| 製作發行 | 秀威資訊科技股份有限公司 |
| | 114 台北市內湖區瑞光路76巷65號1樓 |
| | 電話：+886-2-2796-3638　傳真：+886-2-2796-1377 |
| | 服務信箱：service@showwe.tw |
| | http://www.showwe.com.tw |
| 郵政劃撥 | 19563868　戶名：秀威資訊科技股份有限公司 |
| 展售門市 | 三民書局【復北店】 |
| | 104 台北市中山區復興北路386號 |
| | 電話：+886-2-2500-6600 |
| 網路訂購 | 秀威網路書店：http://www.bodbooks.com.tw |

| | |
|---|---|
| 出版日期 | 2021年1月　BOD一版 |
| | 2022年2月　修訂二版 |
| 定　價 | 500元 |

**Printed in Taiwan**

讀者回函卡

**國家圖書館出版品預行編目**

國際政治夢工場：看電影學國際關係 / 沈旭暉
著. -- 一版. -- 臺北市：GLOs, 2021.01
　　冊；　公分. -- (平行時空；1-5)
BOD版
ISBN 978-986-06037-0-5(第1冊：平裝). --
ISBN 978-986-06037-1-2(第2冊：平裝). --
ISBN 978-986-06037-2-9(第3冊：平裝). --
ISBN 978-986-06037-3-6(第4冊：平裝). --
ISBN 978-986-06037-4-3(第5冊：平裝). --
ISBN 978-986-06037-5-0(全套：平裝)

1.電影 2.影評

987.013　　　　　　　　　　109022227